大專用書

電視劇：
戲劇傳播的敘事理論

蔡　琰　著

三民書局 印行

國家圖書館出版品預行編目資料

電視劇：戲劇傳播的敘事理論 ／ 蔡琰著.--初
版 -- 臺北市：三民, 民89
　　面；　　公分
　　參考書目：面
　　ISBN　957-14-3212-1（平裝）

1.電視劇

989.2　　　　　　　　　　　　　89004991

網際網路位址　http://www.sanmin.com.tw

© 電視劇：
戲劇傳播的敘事理論

著作人　蔡　琰
發行人　劉振強
著作財
產權人　三民書局股份有限公司
發行所　三民書局股份有限公司
　　　　地址／臺北市復興北路三八六號
　　　　電話／二五○○六六○○
　　　　郵撥／○○○九九九八——五號
印刷所　三民書局股份有限公司
門市部　復北店／臺北市復興北路三八六號
　　　　重南店／臺北市重慶南路一段六十一號
初版一刷　中華民國八十九年五月
編號　S 98005
基本定價　伍元肆角
行政院新聞局登記證局版臺業字第○二○○號

ISBN 957-14-3212-1（平裝）

電視劇講述有關我們自己的故事，
提示我們社會所習以為常的規範。

<div align="right">Witten, 1993:105</div>

自 序

　　完成本書，首要感謝行政院國家科學委員會和電視文化研究委員會在一九九三至二〇〇〇年間所提供的研究贊助經費，使我有機會在這八年間一直持續接觸著「電視劇」這個特定題材。從電視劇與社會的關係開始，我持續好奇著有關「電視劇」功能、內容、類型等議題，也不斷探討電視劇的價值觀與意識型態，隨後更進一步探索了電視劇的結構與審美路徑，走入情節、人物結構與觀賞的各相關主題。抱著詩人西德尼(P. Sidney)在 *An Apology for Poetry* 中所稱，「詩不求辯解，因之不必作偽」的情懷，本書試圖結合與電視劇相關之概念變項，並闡釋電視劇在敘事框架下的本質問題。

　　在這段研究期間，「電視劇」對我而言一直是個具有潛力的研究主題，涉及了整個電視生態的問題。簡單地說，電視劇的影響力量來自歷史文化，並與當代社會精神與慾望結合。電視劇之不同類型與故事展示了社會大眾內心深層的期盼與價值意識，也凸顯個別觀眾面對媒體虛構情節的反芻。而從電視劇論述的表現形式，我們可以觀察到敘事者與觀眾的互動模式和社會大眾藝術的欣賞風格。只是目前有關「電視劇」的研究仍然是傳播學、社會學、文學與藝術領域的邊陲地帶，未來需要更多研究者投入。

　　劇評家過去經常攻擊電視劇節目多屬製作不精、結構不良，抹殺了其原有的社會功能或教育機會，但若因此而一味地責備並忽略一些具備藝術才華的編劇、導演、演員，可能對這些長期奉獻時間與能力的敘事創作者也有所不公。有些電視劇的製作的確可圈可點，

演員在詮釋對白時也相當可愛，理應獲得更多掌聲與鼓勵。只是從電視劇的整體生態來看，我們需要加強戲劇製作與藝術管理方面的教育。電視劇要能夠齣齣精良好看，具備再現社會公義的藝術價值，就需培養更多戲劇藝術人才，也更需要有一群懂得欣賞與鼓勵戲劇藝術的管理階層與觀眾。

如今書寫完了，卻覺得這個有趣的研究題目才剛啟動。一個「電視劇」的理論正如戲劇、電影、文學、或其他社會科學理論，不過是對研究對象寫下目前暫時擁有的想法與解釋，顯然電視劇未來還有更多需要驗證的主題。而從生態觀點來看電視劇時（參見蔡琰，1994），這個概念也還有許多環節未經闡釋清楚。例如，我仍好奇除了本書所述之電視劇本質外，還有那些未曾聽說過但會影響電視劇製作的變項？我也想真正體會電視劇觀眾那種廢寢忘食，必須看完最後一集才善罷甘休的入迷心情。寫完書也才開始自省，覺得過去知道的真少；未來盼望能與大家一齊寫下更多有關電視劇的故事。

電視劇與當前政治、經濟、文化、教育的深刻互動關係，大眾有目共睹，但是有關電視劇機構如何產製敘事文本，或是電視劇如何具有不同於電影、戲劇、文學的傳播方式，以及電視劇如何影響大眾的社會化過程，仍然少有專書討論；電視劇的剪輯理論、行銷管道等管理細節，也更期待方家記述介紹。

本書的寫就，也要感謝國科會一九九八年到一九九九年所提供的國外進修研究機會，才能騰出時間以敘事為題整理思緒，重新撰寫個人對電視劇的觀察與認識。書中一些小節若出於過去研究，均已註明原著，以便讀者對照參閱，比對資料蒐集過程及其他研究發現。

進修期間暫住美東，曾賴多位普林斯頓大學教授與友人協助，包括普大視覺藝術系戲劇舞蹈組主任Michael Cadden教授、系務經理Linda Watson-Kaufman女士，視覺藝術與戲劇顧問、近東研究所

Norman Itzkwitz教授，以及我的接待Karen Zumbrunn教授，一併致謝。

　　在長期求學、教書、撰寫論文期間，最感念者仍是大學四年教我戲劇、電影的王生善老師和曾連榮老師。尤記大學畢業前後，王老師一再提供我到電視公司、廣播公司、教育機構任職的機會，讓我至今仍銘感於心。帶我重視理論與分析的姚一葦老師（已故）、于兆莉老師；在我剛接教職時鼓勵我、助我教授編劇的曾西霸學長、劉孝鵬學長，還有帶我進入電影拍片的王檳藻學長（已故）；以及在我任職政大期間不斷鼓勵我研究電視劇的潘家慶老師，都是難以言謝的師長前輩，在此敬獻我的謝意。

　　幾位在美國德州大學（奧斯汀校區）啟蒙我進入研究生涯的老師如視聽媒介與教育工學教授DeLayne Hudspeth，至今仍與我保持聯繫，關心我的事業和家庭生活。傳播學院新聞系老師James Tankard, Jr.與Alfred G. Smith帶我進入傳播研究領域並接觸系統生態概念，也指導我研究方法和模控學(Cybernetics)，可說是在求學路上最常多方啟發我思考的師長。

　　回想這幾年的匆促時光與經歷，其實最該特別感謝的是外子國仁給予的支持和鼓勵。過去這一年中我攜女蟄居普林斯頓，他除了教書外，還完成撰寫《新聞媒體與消息來源》一書，並負起照顧家父母的責任，備極辛苦。特將本書獻與國仁，感謝他做我的好丈夫、好朋友、更是一位難得的好女婿。

　　女兒臧信芝（圓圓）以沒有學過英文就去美國陪媽媽讀書的勇氣，助我消減思念親人之苦，日日提供歡笑，週週陪伴看戲。在她自己尚須對付幾乎一字不識的英文時，還要以一雙手溫和地拍撫我的背脊，安慰我思親想家的情緒，要我加油，實在難得她有這麼成熟的好性情。

　　還記得有一天，圓圓看著我寫著有關「故事」的章節，就這麼

教我：「故事是一個人腦子裡的事，一個編出來的情景，分享給大家就是故事。故事是從一個人的角度、立場、或他的腦子的夢想編出來的情景、內容。一個活潑生動的夢想，或者生活上、事實上【實際】出得來的東西也叫故事。生活上有很多故事……」。隨即她就忘情的唱起電視劇〈宰相劉羅鍋〉的主題曲：「故事的事說不是故事也是，故事的事說是也不是……」，可愛極了。

當時是一九九九年二月八日晚上，信芝十一歲，我們兩人在普林斯頓大學Chancellor Green Café（校長紀念餐廳）一面進用晚餐，一面讀書寫作。謝謝好女兒信芝圓圓。

表妹胡卉生（安安）在我訪問普林斯頓大學一年中提供無盡的照顧與協助，更招待難以計數的美酒佳宴，使我毫無後顧之憂。我將敬謹學習她的熱忱與善良，並將我所得之於她者轉與其他有需要的人分享，增加安安的福報。

最後，我更要感謝親愛的爸媽（蔡世名先生與朱光彥女士）高齡之期放我出去進修。他們在我大學畢業後，持續提供各方面的支持、愛護與鼓勵，容我繼續求學，隨後更助我撫家養女。沒有父母，焉有今日，祈願父母保持健康，永享天倫之樂。

蔡　琰

於美國新澤西州普林斯頓大學

電視劇：
戲劇傳播的敘事理論

目　次

第一章 緒論：電視劇敘事的社會意涵

　　電視劇是臺灣電視觀眾的重要娛樂節目之一。這些廣布於多個電視頻道，存在於中午、晚間黃金時段與深夜的戲劇節目，透過虛構故事的演出，傳播著具有社會意義的訊息。電視劇作為一種向社會大眾敘述故事的現代傳播行為，具現了人們各式生活與思想的結晶，也促成了現實與想像世界間的最直接連結。

　　Curti (1998)、蔡琰／臧國仁(1999)、Berger (1997)均曾指出，電視劇不但組成了我們的生活世界，顯示社會環境的秩序，更提供了人們模仿的對象。電視劇中一些出自歷史與生活經驗的故事，不僅支持人們在現世中追求更高層次的社會價值，也反映著最簡單卻也最重要的生命形式。總之，電視劇累積了人們日常生活經驗所需的種種素材。

　　本書旨在討論電視劇如何藉由戲劇形式傳述人生故事，嘗試以敘事理論討論電視劇的內容、形式、傳播方式、以及其與觀眾的互動型態。本章首先介紹以下兩個重點：第一，電視劇作為一種類同於電影或流行小說的通俗文化形式，究竟有何社會意義；第二，電視劇如何自成一個戲劇傳播系統，而此系統中之各元素的互動基礎為何，如何以敘事理論加以貫穿。

第一節　電視劇與「說故事」

　　敘事理論早已說明，大眾媒介的主要功能之一，就在以「說故

事」的形式向社會大眾講述人生經驗，傳遞文化共識（見下節討論）。透過這種講述故事的方式，電視劇與其他類型的大眾媒介（如新聞、廣告）共同協助觀眾認識不同生活以及有關存在的概念。藉著故事與戲劇情節，電視劇重新定義社會現實，重新組織觀眾的智性活動。

　　一般人常將觀看電視劇當作是娛樂活動，或是日間工作的替換，因而沉浸於劇中各種好玩有趣的故事，忘情於動人的演員、好聽的歌曲、或是好看的視覺構圖，卻忽略電視劇也對個人認知與態度產生影響。實際上，人們除了有限的日常生活經驗外，多從類似電視劇所傳送的假想或想像故事經驗中獲取現實建構的資訊，用以模塑個人之生活、思考、行為等面向。嚴格地說，這些虛構情事對觀眾影響重大，因而使電視劇已成為現代傳播行為的重要研究課題。

　　本節首要目的在於介紹電視劇與社會文化的關連，以及其作為通俗文化的社會影響力。本節隨後概略討論電視劇之一般形式與內容，第三部分則接續說明電視劇成為傳播研究新方向的幾個重要理論基礎。

一、電視劇與社會文化

　　首先，電視劇經常再現社會大眾的共同迷思，尤其是對性別、權力關係以及對社會、個人經濟結構的想像。傳播學者Tolson (1996)、Wood (1981)、戲劇學者Esslin (1991)均曾指出，電視劇內容代表社會大眾的潛在意識，生動活潑地投射著人們的思緒與願望，其所傳播的情感與意識型態因此與社會文化實有相通。透過不同類型、視聽覺符號、以及各種表現故事的手法，電視劇建構著人們的共同社會經驗。其一再重複的情節與角色，則更反射了社會大眾的願望與迷惘，充分體現著現代大眾媒介作為社會傳播工具的特殊功能。

　　然而，現代社會大眾每日觀看電視劇的過程，類同於傳統部落

中群眾所參與的社會性（如慶典）或宗教性（如祭祀）儀式：觀眾們按時出現在固定場合（如家中客廳），觀看或聆聽某些特定儀式行為（如電視劇；參見蔡琰，1997b）。雖然時空與媒介皆有不同，現代觀眾與傳統部落群眾間卻有著類似的信息傳布與接收行為；而當電視劇內容充滿了社會大眾的共同經驗，觀眾隨即也「覆誦」各式社會神話。這種社會儀式或神話的傳播觀，正是對現代劇場最有影響力之一的戲劇家亞陶(A. Artuad, 1896–1948)所信仰的戲劇本質（石光生譯，1986）。

　　本質上，電視劇既如Carey (1988)所言，在過程上難以脫離戲劇本質，因而也與戲劇一樣難以脫離肩負傳播社會主流價值的工作。這種具有大眾傳播與戲劇的雙面特性，使得本書結合傳播與電視【戲】劇說故事之主旨顯現了既定的價值與意義。

　　Fiske & Hartley (1992)曾在一篇有關電視傳播與社會文化的研究中，論及戲劇節目（如電視劇）再現社會現象時，常有「扭曲」社會真相的狀況。但Fiske & Hartley強調，這種受到扭曲的社會現象無須看成是社會真實的全貌，而應將其視為是「某些」或「部分」社會價值的反映。Gerbner (1970)也指出，戲就是戲，電視劇中的象徵世界原本就與現實生活世界不同。

　　有趣的是，這些研究者都不認為電視劇所描繪的虛構真實會「危及」較深層次的文化或社會主流價值，反而認定其明確反映了某些文化訊息。如研究者發現電視劇人物常扮演律師、醫生、警察等專業人員，劇中強調勤勞節儉的致富觀念。然而此種描述並不代表社會中沒有其他職業，或是電視劇故意忽略、扭曲了社會中的奢侈慵懶現象，而是電視劇利用說故事的形式反映了社會表象下諸個被器重的職業，凸顯社會應如何看待「勤勞節儉」這種價值觀念（參見Cantor & Cantor, 1992；蔡琰，1994；范淑娟，1991）。

　　一般而言，電視劇承繼著電影和戲劇手法，以象徵符號再現社

會真實現象時，其內容與手段多具商業娛樂取向而吝於藝術價值。換言之，電視劇的社會功能雖奠基於以藝術形式表達觀眾所生存的真實社會，但其目的終究係在提供觀眾「想看的東西」，而非表現純藝術成品。這種商業導向使得電視劇作品經常追求流行，題材重複以致觀眾厭煩。如當紅鄉土劇就常演出過去臺灣社會的家族故事，歷史劇不斷推出宮廷、重臣之爭，武俠劇一再編撰傳統敘事文學中的劍客奇情冒險，時裝劇則不厭其煩地細數當今社會上層階級的曲折戀愛經驗。一部又一部不斷造成轟動的連續劇後，所有的演員換一個時空，換一身戲服，又可重演一遍劇情幾近相似的故事。電視劇持續重複觀眾愛看的題材，可能是一個電視這個媒介消失那天才會停止的「遊戲」。

近年來，英、美電視網所播出的長篇電視劇業已逐漸開始關心如何透過描寫家庭與人際間之衝突，誇張家庭成員間的錯綜複雜關係。除了展示炫麗的家庭財富和性的吸引力外，其內容卻也都大致相似，較少鋪排戲劇性動作或懸疑情節；晚間黃金時段播出的電視劇則較充斥語言動作或肢體暴力。這些特性同樣見諸於臺灣晚間連續劇，無論鄉土劇、歷史劇、武俠劇、或時裝劇等，均未脫離國外研究者觀察電視劇所得之研究結論，即其內容多與社會文化密切相關，反映部分重要社會價值。

如將電視劇之演播視為類同 「說故事(story telling)」 行為的 O'Donnell (1999:3)即認為，電視劇無論在美國、歐洲、或南美地區（稱做telenovela，或「電視小說(television novel)」）均大量風行且擁有極高收視率；拉丁美洲的收視率甚至超過百分之九十，單在巴西每天就有超過四千萬人口固定收看著當地電視劇。而美國電視劇與社會的互動更為顯著，擁有最多相關出版品：下午時間的連續劇（俗稱「肥皂劇(soap opera)」）可以接續演出十幾或二十多年，卻總是缺少一個故事結束部分，因而容許多義詮釋的空間——每個事件都有

可能在下一集以反面形式出現，促成各式對立意識型態皆有在連續劇中演出的機會。

總之，各種對社會現象的觀察與模仿經常藉著虛構方式呈現於電視劇。電視劇編劇者基於其對社會的特殊認知，也透過其所持有的獨特意識型態和價值觀念，劇中故事才能各有不同。不過，電視劇中的訊息內容總是反映著部分觀眾所共有的歷史經驗，也具現著某些社會大眾日常思考事物的模式，應無疑義。

過去研究曾經指出，電視劇故事往往反映了社會集體意識與人性的深層願望。劇作者運用各種不平、不法、不智的境遇與選擇，提供了觀眾一個不同於現實生活且屬虛構的「劇中社會」，讓觀眾能藉劇情反省公平原則與法紀的重要，並從人物角色行為的選擇與故事結局中汲取經驗及智慧（蔡琰，1997a）。這也正是為何電視劇往往習將「夢幻」成真（如窮人翻身，好人好報）的原因：劇中世界總是以道德戰勝邪惡，最後公理正義取代不平與憤恨。簡言之，電視劇講的故事就應是生活與社會的縮影。

如前所述，電視劇展演的內容總是涉及一些與社會與家庭敘事行為相關的劇情，但是其各樣論述形式並不一致。本節後續第二、三部分將概述電視劇如何作為通俗作品，以及有關電視劇的定義、形式與內容。

二、電視劇通俗作品之力量

受到符號學、精神分析學、以及女性主義的衝擊，國內外傳播學者近年來開始針對一些傳播目的特定而文本時間集中，內容結構清晰且論述符號明確的通俗文化（如電影、雜誌與廣告）進行探索，但仍未及注意流行於社會各階層的通俗藝術（如服裝、流行歌曲、小說、漫畫、卡通），遑論進一步探索內容結構均較複雜的電視劇。然而這些包括電視劇在內卻猶未獲研究者青睞的「流行」與「通俗」

文化不僅大量存在於大眾社會，更廣受群眾歡迎與喜愛，常藉消費商品名義在各社會階層間快速流通。

本質上，像電視劇這種夾雜在古典與民間藝術、傳統與新潮文化之間的通俗商品現象，不僅應受社會學與人類學學者重視，更應獲得傳播學界之關注。這些通俗文化一向沒有固定形式，乃由歷史情境和接收品味決定其對象與內容。但無論是視覺（漫畫）或聽覺（如流行歌曲）符號，或是視、聽覺符號共同運作的通俗文化形式（如電視劇），除了在各個年代顯現著當代意識型態與當代符號詮釋外，也保留了有關過去的記憶，並持續展望未來生命(Lipsitz, 1990: 13)。此兩者（保留記憶與展望未來）都對社會傳承極為重要，而這兩個形式正巧也都是電視劇故事的結構基礎，理應成為傳播研究的重要素材之一。

依Lipsitz (1990:14)的解釋，大眾通俗文化中最重要的「現在感」，屬於持續的「轉換(transformations)」過程。儘管通俗文化形式多元，天性上追求解放，但是沉澱在電視劇或其他通俗文化裡的最基層骨架，卻仍是社會中最熟悉的意義，或是那些持續存在的傳統價值觀念和意識型態。有關臺灣電視劇研究也初步證實此點，即傳統社會意識價值的確是架構臺灣電視劇精神的骨幹（蔡琰，1997a, 1998）。

此外，從Root (1987)所討論的「大眾通俗藝術」觀點來看，電視劇作為一種通俗文化現象，實屬文化產品，反映了社會精神的特質與需求。Root指出，當文化泛指一個文明或社會所產製的所有知性行為與社會產品（如藝術、科技、商業、政治、娛樂），電視劇即可視為是一種被一般大眾接受且廣為流傳的藝術性製品，代表著這些觀賞者對現象世界的普遍性理解以及口味，難以受到只有少數人認可的標準和評斷所控制或左右。換言之，電視劇或其他通俗藝術產品（如小說、流行樂、戲劇）所依據者，均是一般民眾的判斷、品味、價值和情感，而非少數階層（如菁英分子）的嗜好。因此，

電視劇作為通俗文化的藝術性產品顯然也展示了社會大眾在特定時空的喜好、認知、接收與精神需求，其企圖本就在提供大眾消費之用(Root, 1987:6, 9–10)。

由此觀之，電視劇與音樂、舞蹈、民俗製品或甚至食品、建築一樣，皆是具體呈現社會文化與藝術的重要管道。傳播學者New-comb (1974)即稱，當電視已成為現代生活的一部分之刻，電視劇正是現代社會最大眾化的藝術形式。在討論電視劇的內容意涵、表現形式、或製作技術之前，一般皆曾注意到電視節目的內容與其所顯示的意義。然而，電視劇畢竟不同於音樂、繪畫、或舞蹈等「純藝術」較為著重表達或具現作者的個性、原創性，或是著重傳達藝術作品的獨特感染力與思考力。正如前述，電視劇較為強調之處，乃屬一個能被大多數人所接受的樣式。這種差異，使得現代商業性電視臺所產製的戲劇節目很少被視為類同於古典音樂、舞蹈或是繪畫等「純藝術」成品。

何況，電視劇與一般純藝術更為不同之處，在於其演播過程中不斷出現廣告訊息，使觀賞者無法認真地以欣賞藝術成品的方式觀看(Allen, 1992:8)。電視劇與觀眾間的關係因而僅能留存在社會而非美學層面，傳統電視劇研究因此多在討論其社會性議題（如暴力、煽情）而非藝術性評論（如審美觀賞角度，見蔡琰，1999）。

不過，目前已有愈多文獻逐漸從美學觀點研究電視劇（如Me-tallinos, 1996; Jauss, 1982），顯示電視劇運用藝術手段再現故事的事實業已受到學界注意。如法籍美學作家于斯曼（欒棟／關寶艷譯，1990:106）即曾討論藝術審美和電視劇審美在社會性上的差異，對電視劇研究頗具啟發。于斯曼指出，觀看電視劇行為其實無需心懷「虔誠」態度，與欣賞一幅畫作殊為不同。這種「心不在焉」的悠哉與其說是參與「審美」活動，不如說是參與「庸俗的集會」。但于斯曼強調，觀眾多多少少會透過這種活動「感受到一點（或許多）

藝術教誨」（括弧內文字出自原文）。這種觀點充分說明了通俗電視劇與觀眾之間的社教關係，實與一般純藝術之觀賞大異其趣。

總之，電視劇為了反映社會現實，往往透過說故事的方式描寫社會中的人情與對立現象，而與社會、文化、個人情感、觀眾認知產生互通脈絡的關係。電視劇不但是觀眾夢想與幻覺的組合 (Fiske, 1991；葉長海，1990)，更是社會多數大眾的通俗興趣與文化品味，反映了具有代表性的社會意識與形式內涵，不容研究者忽視。

三、電視劇的意義、形式與內容

黃新生(1992)、蔡琰(1997a)、Cawelti (1976)均曾指出，電視與電影媒介出現的特定類型與公式結構(如功夫劇中的濟弱除暴公式、地方戲曲中的高中狀元公式，或好萊塢電影中的教父情節與黑市交易等)，均反映了社會大眾的文化現象及精神需求，也使劇情中無可避免地再現著社會共有的神話、夢想、象徵與遊戲。Seldes (1950)同樣認為，只有神話與類同神話的故事可以滿足大眾對熟悉感的需求，也只有神話可以經過清醒的神智而直接與人們的潛意識溝通，並且一再重複。Kaminsky (1991)對此現象的評語更值得重視：當電視和電影各種特定類型的作品佔據了觀眾大多數的娛樂時間，卻很少有人嘗試思考或了解這些類型與公式的意義，以致電視劇中不斷重複的通俗內容已經取代傳統宗教與民間神話故事的地位。

由此或可推知，觀看電視劇的行為與觀眾觀看的專注程度、社會風氣、電視劇的風格、流行時髦等均彼此相關。而電視劇的成功因素不僅包括故事、情節、政治，甚至也包括一些偶然因素，如題材的選擇、明星的知名度等。換言之，電視劇的意義乃存在於其文本（情節）內容與觀眾間之互動；電視劇因此可說是文本與觀眾二者交互作用的產物。

在形式方面，目前值得深究的電視劇劇種、劇目很多，專指任

何一種都無法詳盡。❶以臺灣電視曾經播出的「古裝劇」為例，此一名稱即可分指：

一、武俠類古裝劇：劇中主要角色為現代虛構之武功人物，如：〈楚留香〉、〈笑傲江湖〉、〈女鏢客〉、〈射雕英雄傳〉、〈倚天屠龍記〉等。

二、民俗傳奇類古裝劇：劇中主要人物出自民間故事、古典章回小說與通俗傳奇，如：〈濟公活佛〉、〈紅樓夢〉、〈沈三白與芸娘〉、寫媽祖故事的〈聖女林默娘〉、寫董小宛的〈一代紅顏〉、寫《兒女英雄傳》小說故事的〈金玉緣〉，或重新創作的〈中國民間傳奇〉（單元劇）等。

三、歷史類古裝劇：劇中主要人物出自歷史真實（暫不論故事是否符合歷史以及符合程度為何），如：〈鄭成功〉、〈國姓爺傳奇〉（飾演鄭成功的單元劇）、〈劉伯溫傳奇〉（單元劇）、〈包青天〉、〈吳鳳〉、〈楊貴妃〉、〈武聖關公〉、〈一代女皇武則天〉、〈大將軍郭子儀〉、〈一代名臣范仲淹〉、〈陳圓圓〉等（蔡琰，1996a）。

另外，電視劇節目常見的「鄉土劇」、「清裝劇」、「家庭劇」、「愛情劇」等亦同樣可以找出相似歸類困境，難以窮盡。因此，本書所討論之電視劇泛指電視節目中所能普遍觀賞之類型，未指任何特定對象。

另一方面，「單元劇」通常指在半小時、一小時或兩、三小時等限定時間內完成播演過程（含廣告時間）之劇，劇情包括一個具有開始、中腰、與結尾的完整故事。「單元劇」亦指非連續劇，即人物與故事均不相連、至多兩集為一單元的故事，或是人物相同、故事不相連續而各成單元，每日連續播出（不超過三單元）或每週播出

❶　本書中所指電視劇不特別分列種類。有關電視劇文本類型之討論十分廣闊，將在本書第四章相關章節中另作說明。

一次之電視劇（劉菁菁，1987；蔡琰，1994）。

相對而言，「連續劇」係指每日固定時間播出之限定時間電視劇（多為週一到週五中午或晚間時段），人物相同而故事相連，需要一段較長時間敘述劇情，也許一週，也許數年。單元劇和連續劇兩者主要差別在於展演故事的播出次序，如連續劇播出一個故事時需依照集數順序，第一集演完才演第二集；而單元劇可隨意播出任何一集，而每一集都是一個完整故事。

然而，單元劇和連續劇兩者的展演故事時間長度並非重要區別：單元劇故事若稍長一點，可能需要三集才能演完；連續劇若短一點，四、五集也可以結束一個故事。著名的黃金時段連續劇〈包青天〉就曾運用「迷你連續劇」形式，用四到八集演畢一個故事；目前歐洲的連續劇和單元劇的界線也愈趨模糊(O'Donnell, 1999)。這種現象均說明了電視劇目前所慣用的演出形式其實尚有變革空間，其是否受到歡迎與其是否以單元或連續劇形式播出其實並無相關。

以美國各電視公司重點節目之一的電視劇樣式為例進行觀察比較，可以看出臺灣電視單元劇和連續劇的特徵。簡言之，美國電視劇包括週一到週五每天下午時段播出的連續（肥皂）劇以及晚上黃金時段推出的連續劇(serials)和系列單元劇(series)(O'Donnell, 1999: 2)。肥皂劇故事過程迂迴反轉，情節節奏緩慢，多在棚內（如主角家中）幾個房間拍攝，故事則以家庭關係和男女愛情為基調。

至於美國晚上黃金時段的連續劇，其主要人物、故事相連，次要人物依照劇情常有變動。系列單元劇則故事各成單元，主要人物特定而少變換，次要人物以穿場形式出現，播演集數不必依照序列秩序，每集都可成為獨立完整故事，頂多兩三集就演完一個角色的完整經歷。這些晚上時段播出的電視劇有些一週播出一集，有些一週播出五集；有些是以動作取向的警匪故事，另些是醫療或法律故事，更多則是著名的情境喜劇（sitcom，取situation comedy字首而

成）。這些以半小時單元劇形式演述故事的美國電視劇對臺灣觀眾並不陌生，不僅早年〈三人行(Three's Company)〉相當受到歡迎，目前有線電視播出的〈六人行(Friends)〉仍然是許多大學生除了「日本青春偶像劇」之外的最愛選擇。一些臺灣製播而受歡迎的單元劇則有〈全家福〉、〈我們一家都是人〉、〈愛的進行式〉、〈劉伯溫傳奇〉、〈我們這一班〉等。

就電視劇製作成本而言，無論在臺灣或美國都是晚間連續劇所費較高。不過，美國晚間製播的單元劇成本往往比下午播出的連續劇高，晚間單元劇場景變化和剪接節奏也比下午連續劇明快，情節經常以動作取勝。除了上述著名單元劇形式的情境喜劇外，美國尚有電視電影(made for TV movie)、單元或連續形式的紀錄劇(docudrama)、迷你連續劇(mini series)等電視劇形式，在臺灣均較少見。其內容有些討論家庭問題，有些則屬愛情劇、偵探劇、警察劇等，一般學術專題研究尚少。

四、電視劇與傳播研究新方向

以上簡述了有關電視劇的幾個面向，如與社會文化、通俗作品的關係，並兼及簡介與其意義、形式、內容等有關之內涵。電視劇研究目前在國內尚非顯學，相關出版品遠少於電影與戲劇等領域，而文學、藝術、社會、傳播等學門迄今也尚未將其視為是嚴肅探索的對象；這些現象多少都代表了電視劇仍屬傳播研究的新生地，未來值得持續開發。

其實，電視劇在歐美受到研究者青睞，也不過是一九八五年後的事情(Geraghty, 1991)：當時美國社會正播出電視連續劇〈朱門恩怨(Dallas)〉，男主角究竟被誰射殺、女主角芳蹤何處的話題，竟然引起社會大眾廣泛注目與迴響。一時之間，電視劇中的社會情境、女主角的個人認同、以及觀眾對虛構情境的認知，不但成為報章雜誌

每日討論的對象，相關議題也立即受到傳播研究者關注與探討，開始出版大量相關書籍文獻。

隨後，英美傳播學者相繼企圖從社會學、人類學、心理學的變項詮釋電視劇與觀眾之間的關係，焦點則置於電視劇內容對現實社會的偏差描述。如Geraghty (1991)就曾呼籲，電視劇既然被許多社會觀眾當成是真實生活的替代品，研究者便應了解電視劇的敘事策略。長期連續觀看後，有些觀眾甚至將這些娛樂性戲劇節目與真實人生混合，以為劇中某些角色在現實生活中真實存在。Geraghty因而強調，如果觀眾如此投入，電視劇的虛擬社會如何提供歡樂本質就理當受到研究者檢視。

然而臺灣有關電視劇的研究論述不多，從業者或是研究人員常借用其他領域（如電影、戲劇、藝術、文學）的文獻、理論和方法進行相關評論，尚少針對電視劇的特殊內涵加以審視。

電視劇一向被稱做「大眾文化」、「低俗藝術」、「流行商品」，或許是其長期被學界忽視的原因之一。一來，如前所述，這些不同於一般俗稱「藝術」的成品並非素來關切社會與文化內涵的學者所視為具有價值或值得深究的對象；二來，傳播學的傳統研究方向過去一直集中在傳播者、閱聽眾、訊息等變項，著重探討媒體理論以及各種數據的調查蒐集，因而使得電視劇落為各相關學門的邊緣研究領域。

臺灣社會近年從武俠劇、包公劇、瓊瑤劇、鄉土劇、社會檔案劇一路風行下來，再加上大陸歷史劇、日本青春偶像劇先後引起風潮，吸引了不同觀眾群在特定時間參與電視劇的傳播活動，已引起各方重視，因而陸續出現相關資訊與學術報告。一個社會大眾熱中參與的傳播行為本就應該受到研究者注目與關懷，俾使社會和學界共同研究、參與討論。何況電視劇是一個有目的、有組織、有特定價值觀與文化情境的傳播行為，其作為大眾通俗流行文化對社會的

影響更應受到重視。

　　從相關文獻來看（宋穎鶯，1993；蘇雍倫，1993），臺灣電視劇的內涵目前仍然存有許多問題；暴力、色情、畸戀充斥不說，武打、宮闈、神怪等現象都值得探索與討論。但深究起來，臺灣電視劇的問題不只在製作、卡司、生態等難解問題，有關編纂、考據、美術、技術等層次亦均有可議之處。而此中最大疑慮則當屬臺灣社會允許電視劇一再以誇張、聳動、突兀、謬誤的形式存在，值得研究者將電視劇作為觀察、記錄、評述或討論的對象。本章下節將續以敘事理論為基礎，說明電視劇幾個需要研究的環節。

第二節　電視劇之敘事系統論

　　O'Donnell (1999), Onega & Landa (1996), Chatman (1978), Scholes & Kellogg (1971), Monoco (1977), Berger (1997)等人都認為，電視劇與電影或文學所關心之問題，同樣都涉及傳播者如何透過敘事文本與受播者間進行互動。這些研究者指出，在此類以語言、文字、影像符號為傳播通道的媒介中，傳播者總是向閱聽眾訴說著各式故事。由此或可推論，敘事理論的傳播觀既適宜於解釋電視劇的各個相關系統，也能說明這些系統間如何互動。

　　本節延續上節核心概念，認為電視劇敘述著與社會人心相關的故事，並以通俗戲劇手法編撰、飾演各種情節，因而可借用敘事理論以及幾個與戲劇、修辭有關的元素說明電視劇系統；次節則將說明電視劇的生態觀。

一、電視劇與敘事理論

　　整體而言，敘事理論討論之範圍包含文學、各種事實記敘、電影、小說、詩歌、廣告、音樂、繪畫，以及表演藝術等。而電視以

其多面向、多功能之現代傳播媒介身分，被O'Donnell (1999), Berger (1997), Phelan & Rabinowitz (1994)等將其展演形式引介為敘事之一環。其中，電視劇使用現代科技和方法敘述故事，尤可稱做是最為明顯的敘事作品(Phelan & Rabinowitz, 1994:3)。

此外，隨著符號學與後現代文化研究之興起與轉變，近代語言學、文學亦均開始以敘事概念思考文本內容與結構問題，有關電視劇之文本分析當然也就蔚為風潮，這項趨勢促使不同研究者體認到真實的歷史記述（如新聞）與虛構的敘事文本（如電視劇）間的區別漸小(Mumby, 1993:4; Phelan, 1994:3)。如White (1981)即曾指出，從敘事角度觀之，歷史事件經過敘事者（如新聞記者）以「敘述」方式講述時，事件之真實與虛構成分在結構上的差異因而容易顯得模糊，難以清晰再現。

Smith (1981:209)亦指出，現代敘事理論的研究領域相當複雜多元，乃源自不同國家跨學域的共同思考成果。如敘事結構主義者認為，敘事由兩個部分組成，第一是「故事(story)」，指講述的內容，另一是「論述(discourse)」，即如何「表現(presentation)」之意，指傳播故事內容的方法（見高辛勇，1987）。一般來說，敘事理論的核心議題在於闡釋作品，討論由傳播者（即「敘事者(narrator)」）到受播者（或可稱做「對象(narratee)」）之間的各項行為，包括故事、如何說（故事）、說什麼（故事）等。因此，電視劇所傳播的各個要素、故事結構、論述方法，都應屬電視劇敘事討論之列。

以下將先介紹電視劇作為敘事系統中的幾個互動元素，隨後討論有關電視劇的敘事生態觀，用以作為本書隨後各章分析之基礎。

二、電視劇敘事之互動元素

Root (1987)曾指出，所有展現社會文化的產品（如電視劇）與該社會文化中的娛樂、商業、資訊行為均密切相關，彼此相互成為

對方吸引民眾的力量，也分別展現民眾興趣的方向以及該興趣在社會中被重視的程度。

　　參考Root的說法，傳播行為即可視為是「傳播者與受播者透過某種修辭媒介（如表演、文本、符號）所進行的溝通及互動行為」，而電視劇之傳播過程也可循此進一步定義為「敘事者與觀眾間透過電視媒介，接觸戲劇性故事的溝通及互動行為」，或更簡化為「以傳播為目的的表演」。換言之，從Root的傳播觀可將大眾通俗文化中的電視劇解釋為「透過表演形式，傳播者向受眾以修辭方式表達其對某個主題對象的意見或情感」。

　　Root (1987:16–17)並認為，傳播可視為是這些娛樂、商業、資訊等行為的核心要素，基本上與如何使用「修辭」有關。Root解釋，修辭即符號，傳播者與受播者藉此連結其對現實世界的看法，如作家與讀者間對某項文學作品主題之觀點均需透過文本中的修辭傳達。或者，某項娛樂節目亦需透過表演行為中的言說修辭，始能促成創作者與觀眾間對模擬對象的共同認知。

　　根據上述Root之理論，電視劇之基本目的、形式或類型可用九個重要修辭元素加以說明。簡言之，這九個元素隸屬三個互動的系統（見《圖1–1》），包括作品(composition)、表演(performance)、與反應(response)；其中，作品系統所屬的三個構成元素是聲音、影像、語言，表演系統所屬的三個構成元素是表演者、觀眾、主題，而反應系統的三個構成元素是場合、判斷、品味。這九個元素彼此互相影響，共同決定了電視劇所涵蓋的整體現象。

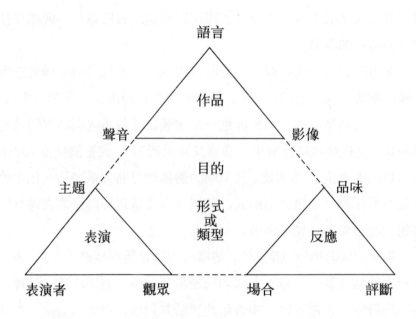

圖1-1：電視劇的互動元素*

＊資料來源：Root (1987)，第118頁。

　　再者，從修辭角度討論上圖所示的九個電視劇互動元素時，還可進一步參考古典修辭理論以加強各元素彼此間的聯繫（參見Root, 1987:16–18; Fishwick, 1985）。首先，這些理論指出，傳播者係透過三種論述方式影響或說服閱聽眾，包括：

　　一、道德的驗證(*ethos*, the ethical proof)，

　　二、情緒的吸引力(*pathos*, an appeal to the audience's emotion)；以及

　　三、邏輯的驗證(*logos*, the logical proof)。

　　顯而易見地，這三種論述方法就是電視劇以及其他影視作品（如廣告、電影）傳播故事時所使用的最重要修辭手段，雖然其並未脫

離亞里斯多德辯證藝術(*inventio*, the craft of critical arguments)中的基本內涵。

此外，Root (1987:118–119)繼續指出，除上述九個直接元素外，有關電視劇生態中尚牽涉其他相關系統，如節目製作、接收、論述。而基於電視媒介的特性，電視劇的創意、鋪排、風格、技巧(delivery)，以及使觀眾印象深刻而能夠記憶的修辭與論述，也都是重要元素；其中，修辭之秩序與風格又專屬藝術編輯與美感再現的論述問題。依此可知，電視劇在追求特定目的或形式時，總是設法從修辭和美學的論述手法顯現社會既有價值和邏輯觀點。

然而，這些電視劇影視方法本質上仍不免受到傳播目的以及再現時所選擇的形式影響。傳播目的究是娛樂或宣傳，勢將左右傳播者所選擇使用的媒介形式，而這些媒介形式隨後又會影響論述方法。如電視劇以娛樂為目的時，多訴諸修辭中的情緒吸引力；而一般廣告則多注重宣傳時常用的邏輯驗證。

另一方面，Bordwell (1989)也指出，亞里斯多德的修辭學值得電視劇等影視作品加以重視。傳播者應該學習如何將道德驗證、情緒吸引力以及邏輯驗證三者，以好看而又具備吸引力的結構秩序，透過創意組合在一起(*dispositio*)，並在作品中顯示出特定風格(*elocutio*)。

總之，電視劇包含了一系列的傳播與系統的互動問題，可由不同焦點與方法探索相關面向，但是很難同時釐清整個系統間的互動。研究者可依需要定義不同層級的研究題旨，掌握電視劇系統的特定環節分別加以探析。

除了Root的系統觀外，Armes (1994)也曾經辨認電影媒介的說故事互動傳播模式，與電視劇說故事的傳播模式近乎一致。首先，Armes指認說故事的另外九個互動關鍵性要素，分別由左到右，從上

到下，直行排列為：類型、劇本、作者（這三者在左邊直列）、舞臺／螢幕、演員、製作／導演（這三者在中間直列）、劇場、觀眾、社會（這三者在右邊直列），彼此置列關係如下：

類型	舞臺／螢幕	劇場
劇本	演員	觀眾
作者	製作／導演	社會

從其內涵觀之，Armes的九個電影元素其實也可視為是影響電視劇製作之品質與觀賞態度的重要變項，彼此以交叉形式互相影響對方。

綜合上述Root與Armes的理論，可發現作者們的關切方向分別置於：

一、文本：如Armes所提出之類型、劇本；Root所提出之「作品」，包括語言、聲音、影像。

二、製作與演出：如Armes所提之舞臺／螢幕、演員、製作／導演；Root所提之「表演」，包括主題、表演者。

三、觀眾：如Armes所提之劇場、觀眾、社會；Root所提之「反應」，包括品味、場合、評斷。❷

除了上述電視劇之敘事系統觀外，另有O'Donnell (1999)認為電視劇之研究涉及整體生態問題。O'Donnell觀察西歐、南美以及美國電視劇之後，提出了與電視劇敘事相關連之社會文化影響因素，包括國際壓力、政治氣氛、文本內涵等，以下加以簡述說明。

❷ 本書隨後將以此處所整理之「文本」、故事之「製作與演出者」（作者）、及「觀眾」三者分述討論電視劇之內涵。

三、電視劇敘事之生態觀

　　質言之，O'Donnell (1999)的理論可謂是現行相關文獻中最為完整的生態系統觀。首先，O'Donnell認為電視劇並非僅如Root與Armes所稱是文本、觀眾、敘事者、論述與修辭間的互動問題，更與幾個組織框架間的互動有關。他認為，「電視劇現象」實是一個隨時間流動而產生的複雜歷程，其間製作者與消費者不斷進行雙向協商與資訊交換。 O'Donnell將與電視劇互動的幾個系統分列成不同框架層次，逐項討論電視劇製作與消費過程中從最外圍而至最核心的相關要素，因而拓展了傳統電視劇研究的視野。

　　依O'Donnell所述，電視劇研究範疇包含三個層次：最外層是一些外在於電視劇文本卻彼此互相影響的因素(extra- and inter-textual factors)，包括：

　　　　——政府執政政策和意識型態，
　　　　——各國政治與文化傳統，
　　　　——國際間資本家競爭的壓力，
　　　　——觀眾對故事的影響，
　　　　——製播者與收視者對「類型」的期待，
　　　　——電視公司和頻道的經濟因素，
　　　　——媒介和電視工業在資訊層面的互動，
　　　　——社會階層的差異，以及
　　　　——地區與語言認同。

　　例如，O'Donnell認為政府的執政情形、經濟策略、與經由選舉產生的執政黨屬保守或自由意識型態，均對電視公司能否成立以及電視劇節目如何製作有關鍵性影響。一般而言，各國政府大都有默

認現實、抗拒改變的傾向，如西歐社會經濟理念迄今仍依馬克思理論將觀眾分成幾個階級，並在制度上將擁有經濟權力之階級作為電視劇的最高控制者。因此，探討社會階層的差別無異是理解西歐電視劇的重要因素之一。

再者，O'Donnell指出，各國政治與文化傳統皆是產製與消費電視劇的骨幹，一國是否振興民主或強調國家認同均會強力影響電視劇的製作內容。另外，國際間資本家的競爭（如亞洲Star TV為澳洲媒體鉅子Murdoch購併），亦深刻改變個別國家的電視劇情境和個人收視行為。

此外，O'Donnell發現電視劇觀眾一向都積極主動地對電視劇充滿批判精神；其意見不但改變電視劇的卡司，也會左右電視劇的故事和結局。 而電視劇之類型則是介於製作人與消費者間且與期望(expectations)相關的一種協議(agreement)， 既是可以變動的抽象概念，也沒有固定規則（如一齣「歷史劇」即可能因為添加某些行頭，或改變某些劇情，而一躍成為觀眾心目中的「愛情劇」）。

至於電視劇數量近年不斷增多且四處風行的主因，O'Donnell認為乃與電視公司的快速成長以及有線電視頻道數量擴張有關。其實，電視公司並不完全自製節目，有些節目也會基於經濟因素經常轉換頻道播出，因此研究者注意電視劇的分眾問題也是未來重要趨勢。最後，媒介和電視工業透過各種論述形式表現個人、家庭和社會上的生活（如婦女角色、失業、保險、時裝），新聞媒體的內涵因而與電視劇故事也經常互相套用。

在所有這些外在於電視劇文本的因素中，O'Donnell認為國家文化認同、地區文化認同、電視公司與頻道的分眾觀念是三個較為重要的因素，而他所提示的每一個社會文化因素都彼此交互傳遞資訊，交互影響。

進入第二層次的文本因素方面，O'Donnell認為不同國家或地區

的觀眾往往對電視劇文本（節目內容）有不同解讀，產生詮釋歧異。此外，電視劇在此層面也有技術與語言考量；如技術面之考量較為關切如何製作與播映結果，包括導演、用鏡、場景調度、演員、音樂使用等因素，這些考量多不會因為製作成本較高就有較好結果。語言面之考量則是語言與論述的問題，如電視劇是否運用方言、術語等，都是相當複雜的文本因素。

在O'Donnell電視劇生態觀念最核心的研究部分，則為第三層次的電視劇敘事問題，可續分為三個面向，包括微敘事(micronarrative)、共敘事(metanarrative)、大敘事(macronarrative)。這三個敘事層面彼此相關，互相牽動對方的變化。

「微敘事」指電視劇中有關人物關係的個別故事發展線，相關問題如誰與誰相戀、誰對誰負心、誰是誰的生意夥伴、或誰在誰的背後捅了一刀等。各國電視劇在此層面均充滿相似故事發展線，如結婚、離婚、懷孕、生病這些一般社會最為熟悉的人類行為與文化傳統。這些主題循環反覆地做為電視劇熟稔的內容，也形成電視劇與大眾文化間的最密切關係。

「共敘事」指上述故事線的背後主題，如種族歧視、同性戀、愛滋病、吸毒、強暴、墮胎、家庭暴力等，分別依據出現頻率可續分為「經常出現」的同性戀、族群問題(racism)、強暴、吸毒；「傾向增多」的愛滋病、女同性戀、安樂死、亂倫；以及仍是「禁忌題材」的貧窮、長期失業等。O'Donnell指出，這些「共敘事」題材促使電視劇在大眾所熟悉的內容中增加了新的元素，允許「微敘事」重複出現，主因在於這些背後主題（如同性戀和墮胎）在每一個世代都有不同價值觀和意義，因而容許電視劇作者重新詮釋題材。

「大敘事」則與電視劇中的（迷你）社會相關。O'Donnell關切劇中影射的社會背景究屬工人階級、中產階級或是上等人家，劇中人物是否來自各個社會階層，電視劇展示那一種社會價值，或鼓舞

那一種道德或那一種意識型態等問題。簡言之，「大敘事」係指電視劇所反映的社會階層與價值，是電視劇與該播映社會的主要關連所在。

總之，Armes的重要貢獻在於辨識電視劇以演員為核心的說故事方式，而Root與O'Donnell則分別提供了研究者系統互動觀點，可進一步思索電視劇敘事與傳播的理論問題。其次，Armes的各元素互動傳播模式雖較一般學者的線性敘事傳播模式（見Chatman, 1978）來得複雜，卻仍未能發展出一個包含作者、文本到接收的整體敘事傳播模式，僅將研討焦點置於故事要素與論述方式。

因而我們或可推知，類似O'Donnell所討論的電視劇系統互動生態觀已是現今認識電視劇的必要前提。尤其當許多討論敘事的文學理論以及有關論述的傳播研究者猶未指出，電視劇傳播與敘事研究的重點應透過互動系統思考其文本特徵，亦尚未辨明與電視劇相關的社會現象時，O'Donnell的電視劇生態互動觀應可彌補此些不足，應可成為研究者未來持續重視的主題。

由上述討論觀之，文化素養、社會情境、創作方式、文本結構、觀眾接收到戲劇再現的本質，顯然都是研究電視劇的重要環節，其中最根本的研究概念則屬電視劇如何運用上述各元素和環節向觀眾述說故事。長久以來，傳播媒介（如電視劇、廣播劇、電影、或甚至小說）所涉及的過程與目的，不外乎都是向受播對象講出一個人或一件事，但這並不意味這些說故事的媒介彼此擁有一致形式。其實，這些媒介形式在科技運用、表現方法和論述策略方面並非完全相同，但從敘事理論的角度卻可看見他們有著共通的傳播觀與修辭理念，更有著共通的故事結構。由此，這些共通性組織著電視劇理論的核心敘事議題，將於本書第二章詳加介紹。

第三節　本書概要與章節大綱

如上節簡介所述，電視劇敘事所涉及的主要範疇乃在「故事」與「論述」兩個領域：故事有文學和戲劇的傳統結構形式，論述則討論一般語言與語法的傳播問題。兩者都與傳播整體環境和現象有關，不僅討論傳播者、受播者、訊息、語言、系統互動，也關切傳播目的。

Scholes & Kellogg (1971:13–14)的敘事經典著作顯示，敘事同時包含了真實與虛構的故事，其中「真實敘事」的目的在於提供「一種或另種真實」；「虛構敘事」作品（如電視劇）關注的對象則是觀眾，目的在於提供美或善的故事內容，讓觀眾獲得滿足，或是提供觀眾一些作者認為觀眾能有所滿足之物。電視劇作為現代敘事，如何以故事和特定論述方法發揮傳播的功能，是本書第二章「敘事理論」的重心；相關章節分別定義故事與論述，並介紹電視劇利用論述方法傳遞敘事內容的傳播特性。

其次，臺灣電視劇受限於硬體、經費、構圖景觀、作業方式與人手等條件，其製作過程無法等同於電影、戲劇，也與美國電視界完全以電影手法製作「電視電影」的方式不同，反而較像穿插了剪接、取景等概念的錄製現場演出。本書第三章「敘事者」討論電視劇作者（如編劇、導演、製作及各相關工作人員）如何運用象徵符碼創作虛構敘事作品。相關小節討論這些電視劇作者與社會、戲劇的關係，並說明電視劇作者如何以特定戲劇符號編撰社會百象，利用大眾間的共識與記憶再現社會故事。

再者，語言、作品及任何象徵符號在製作過程中，均難免有曖昧與多義的表意空間。一般以讀者為中心的論述研究過去均曾盡力追求多元創作與多義詮釋，但本書基於兩個重要理由，選擇以結構

主義哲學為討論電視劇文本之基礎：

第一，電視劇做為通俗的大眾文化現象，有被了解或賦與意義
之需要。編劇、導演、製作及設計等敘事者所共同追求
的目標，乃在將一場戲中出現的每件事例、物品，都排
列組合成對觀眾來說具有意義的人或事。因此，文本之
「結構意義」可謂是電視劇創作的方向，也是觀眾接收
心理的要求；用「結構的」哲學討論電視劇議題似較合
理。

第二，電視劇旨在表現人類心靈與意志，作品內容必然存有某
些社會「陳腔濫調」、共通模式、或基本結構，因為「結
構」本就是一種心理要求與意向。而電視劇作品是社會
習俗與迷思的集合，存有某些基本敘事模式，包括情節
結構及人物關係結構(蔡琰，1996b, 1997a)。從表現人類
社會、情感、與心靈的電視劇中找出社會中最自然也最
普遍的概念，或是指陳一些「陳腔濫調」或理所當然的
公式性事例，就可視為是確認電視劇「內在結構」的過
程。因此，本書第四章討論電視劇敘事的內在構成要素，
包括類型與各類型的情節與角色等結構公式。

由此觀之，電視劇傳播與敘事研究的意義，也在於瞭解故事傳
播的過程，包括電視劇中虛構現實與故事如何被觀眾內化，或是電
視劇意義產生的層次。傳播學界近來深受文藝批評領域影響，匯同
了文化研究、電影新批評手法及閱聽人民俗學研究(audience ethnog-
raphy)等傳統，成就了有關通俗電視劇研究之新取向；研究者從以往
較為關心作家與作品的取向，轉而討論電視劇的文本與觀眾等變項
(董之林譯，1994:2；翁秀琪，1993)。然而這些研究卻仍少嘗試解
釋觀眾審美的認知與感覺，忽略發掘通俗文化中訊息與觀眾心理互
動的問題。由於電視劇故事的結構封閉，有賴觀眾參與解讀才能產

生意義，本書第五章因此討論接收文本的心理與觀眾涉入劇情、產生距離等審美問題。

做為現代最重要的敘事方式之一，電視劇需要持續加以探索，這是因為電視劇雖屬一種語言符號，卻非對人生的全然複製，經常運用習俗、慣例再現社會心靈。本書第六章討論電視劇與社會心理虛實相映的本質問題，並總結有關電視劇敘事、作者論述、故事結構、觀眾接收等議題。

第四節　本章小結

本書以敘事理論所關注的作家（包括製作、編劇、導演、演員等敘事者）、文本（包括故事、結構和論述方法）、以及接收者（電視劇觀眾）三者為主軸，嘗試解析與說明電視劇的內涵與結構。「電視劇」在本書通指所有電視劇作品，包括任何時段播出的單元劇和連續劇，無意專指任何特定劇種，如歷史劇、鄉土劇、醫護劇、師生劇等。此外，「電視劇文本」一詞在本書中指觀眾確實觀看的電視劇，或進行研究分析時所觀看之電視劇。

電視劇所再現的戲劇性故事，其實是社會大眾對自我與對社群生活的想像與集體記憶；這些想像與集體記憶都框限了電視劇的內容，而電視劇內容也反之不斷重寫人們的想像與集體記憶(Lipsitz, 1990)。到目前（公元2000年初）為止，英美等國學者分從不同甚至對立的角度研究電視劇，顯示其所引起的關懷實為多樣，涉及各種生態面向。

一般而言，國外學者多從相關社會影響面向探討電視劇議題，尚少由敘事角度研究電視劇內容結構及觀看心理。少數研究者新近曾將電視劇視為是敘事節目則習從文學理論辯證，忽略了電視劇作為娛樂及表演的視聽面向。本書特別補充這兩個缺憾，綜觀敘事與

娛樂取向對電視劇的影響，兼及描述臺灣電視劇文本結構和電視劇與觀眾的關係，最終目的仍在嘗試建構一個電視劇新理論。

　　瞭解電視劇之目的，就在於瞭解我們所說的故事；而瞭解我們所說的故事，其目的就在於瞭解我們自己。電視劇研究提供我們認識自己的機會。

第二章　電視劇傳播與敘事

　　如同電影、文學或其他敘事形式，電視劇乃由具有意義的符號建構而成，關切著如何將一件事情的情節以有組織、有系統地方式講述出來。將電視劇視為是敘事形式，早已成為研究者的普遍認知。學者們共同認為，社會中存有各種不同敘事形式，大都運用「說故事」的一般規則和符碼，且都在故事結尾凸顯人生意義(Roeh, 1989)。

　　從前蘇聯時期的T. Todorov（以下譯為「屠德若夫」）所提倡的形式主義，到法國傅柯(M. foucault)的結構主義，以及晚近興起的讀者中心論、女性主義、新馬克思和心理分析等領域，都曾一致注重敘事理論的發展(Cortazzi, 1993:84)。然而，敘事理論仍如一般文學或社會科學理論，屬於一種對某個特定研究對象所提出的有限詮釋模式，研究者或將其當成講述故事的歷程，或將其理解為故事文本。但無論任何學派，大都著眼於敘事中的文本再現、組合成分、結構樣式、敘述方法等焦點議題，應無疑義。

　　如前章所稱，本書將「電視劇」視為是敘事的文本，認為電視劇的演出、播映是敘事的傳播過程。因此，電視劇的研究（或可稱為「電視劇學」）應同屬討論敘事（包括故事結構、文本論述）與傳播（如編製符碼、觀眾接收）的學科，原因不僅在於電視劇乃可供觀賞、亦可研究的概念單位，也因電視劇的說故事方法素來就與戲劇、電影所一貫使用之傳播符號論述一致，而其講演故事及與觀眾聽取故事的互動，更與傳播過程無異(Berger, 1997; Fisher, 1987)。同理，電視劇理論就應當是討論電視劇如何透過故事結構編碼、如何

透過論述形式傳播、以及如何透過觀賞行為詮釋劇情的理性前提，也是論辯電視劇現象內在組織與傳遞訊息、接收故事的邏輯原則。

從敘事角度討論電視劇，首應注重此種傳播現象所涉及的各類情境脈絡，也應強調電視劇製播者與受播者間的訊息互動。本章旨在介紹電視劇如何被視為是敘事與傳播，以及討論電視劇的社會影響。首先介紹敘事理論的核心概念，包括故事與論述的功能、定義、其與傳播的關係，次則說明電視劇如何以傳播語言與形式影響社會大眾。

第一節　敘事理論

一、起源與功能

敘事學(narratology)一詞是由屠德若夫在一九六九年提出，然而現代敘事分析卻始於二〇年代V. Propp（以下譯為「卜羅普」氏）對故事結構的研究（參見Genette, 1988; Onega & Landa, 1996）。根據Fisher (1987:90)，敘事學的功用在於協助人們從各種敘事模式中了解人際傳播的意義，而敘事之方法（即「論述」，見下文解釋）則可協助人們選擇採取何種行為批評現實社會。

透過前蘇聯之形式主義者與歐陸結構主義者對文學的探索，敘事理論的內涵與範圍隨後得以擴張。如卜羅普對蘇聯民俗故事的研究，即同時影響了文學與人類學理論，其所提出的「敘事功能(narrative functions)」概念曾論及如何組織一個故事的「秩序」，亦已成為現代文學分析一般作品時的主要工具。與其他敘事論者不同之處，在於卜羅普的敘事功能可辨認任何故事表面下的深層結構，因而可以系統化的研究方法描述文本形式，基本上屬於一種有效的「敘事文法」（蔡琰，1997a; Onega & Landa, 1996:23）。❶

Eco表示，人類在本質上就是「說故事」的動物（引自Armes, 1994:8, 10），或許這是因為敘事展現著故事、人物、與訊息，不但提供現實生活中的道德意識，也提供經驗世界中的共同認知(Jacobs, 1996:381-384)。Chamberlain & Thompson (1998)則表示，敘事與記憶相關，二者相輔相成互為影響；人類的記憶形塑了敘事的內容和形式，敘事也直接塑造人們的記憶。敘事如今被視為是人類正常生活中基本而顯著的特質，人們每天藉著相互說一些故事、聽一些故事，累積出重要的文化經驗。

敘事原是人文領域關切的問題，社會科學領域近年來才開始重視其與心理、社會的關係，而逐漸有人類、心理、社會及精神分析等學者研究敘事。西方學界現已承認，日常生活、大眾文化、或各種媒介訊息中都有敘事成分,研究者可參考敘事學(Narratology)眾多著作認識敘事，更可藉敘事理論之概念觀察、解釋傳播活動，加深傳播研究對傳播者、文本、受播者互動的探索面向。❷

Fisher (1987)指出,屠德若夫等人所建立的敘事理論能夠吸引大眾注目，乃因它所提供的意義及展示的情緒、希望、危險、勝利等事件，能讓觀眾看見生命中某種更高層次的關係或秩序；敘事的基

❶　一般而言，敘事就是在時間序列中展現的故事，而故事則是使人們認識自己和認識世界最重要的方法。Carey (1988)認為，人類各種傳播行為均可視為是「文本(text)」，都是研究社會文化的素材。文本的再現，不只是講述故事，也透過敘事形式協助讀者了解世界，或了解敘事中所隱含的世界本體。研究者近年來亦發現，任何時間序列事件若具備發現、反轉、情境轉變等要件，即屬戲劇敘事，其內涵具有穩定的社會秩序結構，可完成建構社會真實的敘事任務 (Langellier & Peterson, 1993; Nakagawa, 1993)。

❷　相關文獻甚多，較近者如Carlisle & Schwarz, 1994; Lounsberry, *et al.*, 1998; Bal, 1997; Berger, 1997; Onega & Landa, 1996; Phelan, 1996; Fisher, 1987; Wahlin, 1996。

本功能就是傳播故事(Wilensky, 1983; Fisher, 1987)。Mumby (1993:5)
從敘事控制社會的角度著眼，更將敘事之功能定義為「幫助社會中
的行為者建構社會真實」。

　　但嚴格來說，敘事理論的重要性一直要到後現代主義形成後才
被體認。一九七〇年代開始，重要歐美文學學者如G. Genette, M. Bal,
G. Prince, S. Chatman等人逐漸將原來對小說的注意力移轉到敘事研
究，共同認識到紀實文學、小說、戲劇間具有共通情節、人物、時
空背景、主題等要件。而這些要件不但成為敘事研究的核心，作者、
故事、及詮釋者三者之間的關係更是他們的研究重點所在(Martin,
1986:15)。自此，學者們陸續以結構主義理論和方法切入，分析故事
與敘事的關係，累積了解析敘事的研究基礎。

　　經過一九八〇與一九九〇年代，許多後結構主義者不斷藉由敘
事理論探討文本中的性別意識、精神分析、讀者反應批評和意識型
態，逐漸使敘事學形成一個跨領域、涉及多個論述形式的再現科學。
如今運用敘事理論的領域包括文學、人類學、社會學、心理學，都
將敘事視為是人類一項基本與重要的傳播行為，舉凡有關神話、傳
說、寓言、小說、史詩、歷史、新聞、漫畫、繪畫、電影、戲劇、
廣告、啞劇、夢、笑話等各種真實或虛構再現形式，都涉及了敘事
理論的核心研討對象，包括故事、論述、人物、情節、與結構(Fair-
clough, 1995a; O'Neill, 1994; Onega & Landa, 1996)。

　　敘事一詞雖然經常被研究者使用說明，各家定義卻殊有不同。
早期文學研究者如Genette, Barthes, 及屠德若夫等人討論敘事時，認
為其主旨並非在於詮釋文學意義，而是要掌握文學故事的情節結構，
或是追究再現情節的「方法」或「文法」。這些學者從情節的排列順
序或人物結構來解析故事中的角色功能，也致力於探索懸疑與主題
的安排以及文本各種象徵樣式的規律法則。他們一直企圖建立的敘
事理論，因而可謂是結構主義的「中心成就」（central achievement;

引自Genette, 1980:8, 25)。

敘事理論描述普遍存在的故事結構，也解釋人類心靈的眾多原型(archetypes)。在敘事結構的抽象層次，研究者紛紛找到神話、傳說、紀實文獻、虛構文學之間的驚人相似之處。如Frye (1957)曾解剖文學結構，發現不論何種敘事類型或模式，其原型總是呼應著人類生命的週期結構。

二、何謂敘事

較為經典的早期敘事定義，出自亞里斯多德之「一件有情節的作品」，如詩、悲劇、喜劇均屬之；其中，悲劇是最高形式的敘事。蘇格拉底在討論寫作風格時也曾談及，神話內容無論發生在現在、過去或未來，都是對事件的敘述。因此，敘事可以簡單說是一件事件之敘述或模仿，或是敘述與模仿二者的混合。

傳統上，敘事係指透過（書寫）語言方式再現真實或虛構的一件事或一系列事件(Florin, 1996:9)。古典敘事觀多代表靜態名詞，形容一個對象。不過，敘事也指「再現至少一件有變動的事件。……【此】事件必須有相當規模， 使用戲劇性事件優於插曲式段落」(Prince, 1996:95–96；增添字語出自本文作者)。

自亞里斯多德時期開始，敘事最重要的部分就不外乎是情節，其次才是人物安排。這個古典敘事觀點此後一直影響著本世紀之前的文學與戲劇創作，直到新近形式主義和結構主義興起才有所改變。然而在過去很長一段時間內，僅有德國戲劇學家萊辛(G. E. Lessing, 1729–81)曾經提及文學係以時空序列作為內在變化之語言符號藝術，此外未見其他與敘事相關之著述。近代則有黑格爾、艾略特等人曾經寫下市民（反貴族）小說與寫實小說理論，開啟了文學中有關人稱、焦點、主題、仿真(verisimilitude)、情節與人物之各項研究。

在文學領域，目前一般均以敘事指稱浪漫文學與虛構小說。廣

義的說，敘事指「說一個故事」(Onega & Landa, 1996:2, 13)，直到晚近才有較為具體的敘事理論。依歐陸法籍敘事理論研究者Genette (1980:25)所示，敘事包含三個意義：

一、指口述或書寫的論述，用以講述一件事或一系列事件；

二、指稱真實事件或是虛構的連續性事件（此一定義是今日文本分析者使用較多者，但不如第一個定義普及）；

三、指一個人所遭遇的一件事（此一古典敘事意涵在時間上出現較早）。

此外，Newton (1995)從小說特質描述敘事時表示，敘事即故事，或符號化的內容，亦可指講述的行為。Newton認為，敘事理論論及「說【故事】的方式(saying)」時，應考量敘述法(narrational)、再現的表象(representational)，以及詮釋三者。顯然，敘事的範疇除了故事外，尚應包含論述及觀眾（讀者）如何詮釋的問題，而敘事之關切對象則不外符號、論述、傳播等，應無疑義。

Onega & Landa (1996:3)也指明，故事的意義可透過不同語意媒介加以建構，如用書寫與口述文字、語言、視覺影像、姿態、表演，以及這些語意媒介的各式組合。Onega & Landa (1996)的說明進一步擴大了敘事的解釋範圍，推翻早期有關敘事較為狹窄的觀點，不再認為敘事僅是由敘事者或講述者所提供的文本文字，或認為敘事僅是一種語言現象。依此觀點，敘事討論範疇也不再侷限於文學；凡能再現故事的電影、電視劇、舞臺劇等均屬敘事。❸

❸ Carlisle & Schwarz (1994:3)曾提出另一看法，認為敘事同時是外在事件的再現和這些事件的講述。如故事本是一系列事件的再現，因時、空與因果邏輯關係彼此連結而成為具有意義的事件。這個較為廣義的看法，顯示電視劇、電影、戲劇、小說、新聞、日記、歷史等均可視作

　　然而依據Genette之見(1988:43)，「敘事」並非「故事」這個詞彙的重複，也不等同故事，而是故事的詳述(recount)。根據Onega & Landa (1996)，敘事類似文本，也是一種語言現象。一般敘事理論者均認為，語言是一種經過演化與學習的社會過程，視覺影像、聲音、姿態都可稱做社會中的語言系統，敘事因而不能只有窄義的文字或文學上的定義。同理，電視劇可視為是一套基於社會共同習俗慣例所建構而成的語言符號系統，不單是傳統所稱的傳播現象，也是現代社會的一種敘事。

　　由O'Neill (1994)及Onega & Landa (1996)所指認之敘事理論觀之，敘事係由相互連續的故事個體組成，具有時間和動作的延續結構，如語言學上的「水平歷時敘事軸(syntagmetic)」概念即可用來輔助解讀文本。然而，敘事既是一系列事件之再現，研究者似亦應注意「垂直的比鄰軸」上所選取的語言以及對所選取運用語言的詮釋，以此二者共同具體瞭解敘事文本。

　　由此，敘事的涵意，已不再如古典敘事理論所單指之文字文本。研究者們發現敘事涉及了符號、故事、論述、傳播、詮釋、接收的整體講述與資訊展現，基本上與傳播內容、方式與過程均有所相關，顯屬動態之概念。換言之，敘事者在講述事件時，重點常在如何組織故事，並利用不同敘事手段再現該故事之邏輯原則。

　　傳播研究近來除受到社會實證研究、結構與後結構主義、文化研究等取向之影響(Jocobs, 1996:373-397)，已另接受Roeh (1989:162-168)的敘事論點，即各類故事均在講述有關人類的內心渴望(stories of desire)。不僅虛構文學（如小說）顯示了人心之所欲，生活、歷史、或甚至新聞報導中的真實故事其實也都展現著各種人類所渴望知道的故事，顯露敘事者（如新聞記者）企圖和社會大眾溝通的意識型態、價值觀與失落感。這也是為何無論故事內容屬真或

是故事樣式而為敘事的一種。

是虛構，電視劇所處理的劇情或再現的想像均與人們生活中的經驗相當一致，亦即電視劇故事中的經驗多與觀眾生活或是認知中的社會經驗相仿。

Onega & Landa (1996)曾特別指出，二十世紀以來所發展的文學、美學、語言學、現象哲學都對敘事理論饒有貢獻。研究者企圖系統性地分析人類經驗時，多借用敘事理論討論語言符號如何再現人類經驗。作者們表示，接續胡塞爾現象學繼續研究語言與再現問題的學者如R. Ingarden, W. Iser等人，都曾從讀者反應與接收的角度一面描述敘事形式，一面進一步結合結構主義，因而將敘事理論補充為與有關敘事者、文本、與讀者（觀眾）三者互動有關的「一般性理論(a general theory)」。

總之，研究敘事的學者相信，社會真實實是文化、權力與敘事三者相互影響的結果，其中，敘事可視為是基本傳播現象(Mumby, 1993:7)。借用前述學者如Carey (1988)、Chatman (1978, 1991)、蔡琰／臧國仁(1999)等人之文獻，此處可小結敘事的定義為：一、故事，指序列關係中合乎邏輯之事件，是時空背景中由行為者所引發或經驗的行為動作；二、論述，指顯示故事內容的具體符號系統。以下簡介此二核心敘事議題。

(一)故事

Bal (1997)指稱，文本所具現的故事乃是一套有限的、具備結構的語言符號，經特定方式由相關元素組合而成。換言之，故事是觀眾在認知結構中所意識，而由各種元素組合之特定組合形式，也是這些受播（或訊息接收）者所認知的人物與事件演變過程，彼此具有前後因果邏輯。

Onega & Landa (1996)表示，故事由一個或多個元素依據人物、時間、空間、因果、秩序、或結構串成。此處所稱之「元素」就是

故事所敘述的「事件(fabula)」，亦即故事中所發生的動作(action)。故事元素也可說是被觀眾、讀者所接收與理解的行為或動作，乃觀眾認知結構中所了解的故事基礎，如戰爭、仇恨、愛情、結婚、死亡等均是（參見高辛勇，1987; Bal, 1997; Onega & Landa, 1996）。然而，這些故事元素均屬與動作、行為形式連結的抽象認知概念，無法分辨動作細節、相關人物、聯結邏輯，也難以指認時空或背景。在這個層次，觀眾或讀者們尚未發展有關主角是誰的認知，也無從瞭解故事發生與經過的細節，須待情節、人物、甚至場景或其他論述手法相予結合後，始能完成整體故事結構。

Miller (1998:58)曾列舉幾個故事元素基礎，首先就是時間與地點，其次是人物，即故事的主要角色，再次是包括主要人物的動機及其他具有關鍵性的次要角色。另外，衝突、相隨衝突的行為事件、高潮、結局等也都是重要故事元素，是發展一個故事的必備要素。

從van Dijk（1993:123–124; 蔡琰／臧國仁，1999）所舉證之敘事觀之，我們或可進一步觀察到所謂「故事」的一般意義：

一、故事與人類認知、人類行為有所關連，描述人類行為的目的、地點、情況與後果。

二、故事通常是閱聽眾認為有興趣的事件與行為。對閱聽眾的認知和信仰來說，這些事件和行為常「出乎意料之外」，與過去所知不同，或是具有某些特殊之處；故事經常具備人情、趣味，並對觀眾（或讀者）有吸引力。

三、故事通常為了娛樂閱聽眾而作，影響了閱聽眾的美感、倫理觀或情緒反應。有些故事則與少數民族有關，含有傳遞特定社會、政治或文化價值的功能。

四、故事由抽象結構組織而成，包括習俗慣例中的結構類別與層級，如開始、中腰、結尾等形式。這些抽象結構層次在

　　　　　　某些故事中並不完整，有些則與一般次序不同；某些部分
　　　　　　或與故事本身無所連貫，某些部分或則分段不時插入故事。
　　五、故事可從不同角度講述，講述者有時是參與者，有時則否；
　　　　　　這種情形使得故事可能屬實，也可能虛構。

　　除了以上對故事的說明外，Berger (1997:67)另認為故事是敘事
中發生的不同事件；故事與文本是兩回事，同一故事中發生的事件
可以用不同文本（如以小說或電視劇）分別表述。事件概念乃由人
物（或描述對象）以及行為動作組成，並以時間、地點為其內在存
在條件。凡兩個以上不同事件彼此存有時序相關、邏輯相關條件時，
即可成為故事。

　　故事、故事元素雖然在不同文獻中出現不相一致的解釋，但是
由各家說法觀之，故事元素並無特定人物或情節涉入，也不需指明
時間和空間。在這個故事最基礎的層次，沒有第一人稱、第三人稱
的敘事觀點，也沒有結構或倒敘的問題，更不需指明任何邏輯，或
表示結構故事的秩序。

　　此外，故事多經過「情節(plotting)」鋪陳的方式，再現數個故
事元素，或透過情節與論述呈現一個敘事文本。此處所談之「情節」，
指處理故事被敘說、被描寫、或被飾演的方式，與故事元素出現的
先後秩序以及場景段落的長短有關。如中國經典故事《白蛇傳》能
被讀者或觀眾理解，乃基於讀者或觀眾能夠認知眾多故事元素的彼
此關係。換言之，觀眾在原有認知結構中就已理解到愛情、報恩、
遊湖、捉妖、和尚施法、淹水（金山寺）、被關在塔內（雷峰塔）等
動作或行為模式。而故事的產生，則是在故事元素中加入許仙、白
蛇、青蛇、法海等人物，這些人物在特定時間與空間中發生了一些
具有前後因果邏輯關係的事件，最後經情節鋪排而成特定故事文本。

　　因此，情節可說是在敘事文本中先後表述的人物或事情的秩序，

可以利用穿插、倒敘等手法調動場景，也可運用講述、飾演、人稱、強調來表現故事。同樣一個有關白蛇的故事，可能有無數個建構情節的方式。此一與情節有關之特點，近似敘事理論中的論述形式（見下文討論）。

　　有關故事之內涵條件，Chatman (1978)曾以「靜態存在條件（狀態）」及「動態發生與經過情節（過程）」兩者分別說明，如《圖2-1》所示。

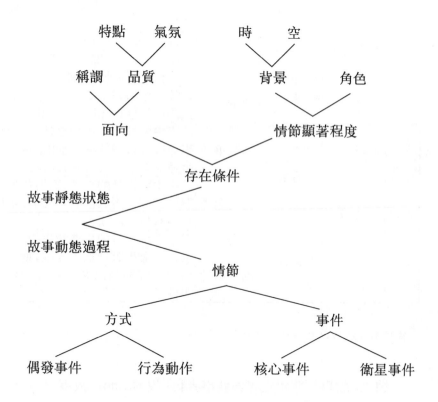

圖2-1：Chatman 之故事結構要素*

* 資料來源：修改自蔡琰／臧國仁(1999)。

　　依 Chatman 之解釋，故事之靜態狀態部分（即故事的「存在條件」）係由角色、時空背景（《圖2-1》稱「情節顯著程度」）、品質

及寫作稱謂（《圖2-1》稱「面向」）組成。動態發生過程則以「情節」為主，係由核心及衛星事件組成，其具現方式包括有目的的行為動作及無預謀的偶發事件。有關Chatman所指稱之各個故事「靜態存在條件」及動態故事「情節過程」，可另參見《表2-1》。

表2-1：Chatman所述之故事結構要素及定義*

狀態	存在條件	面向	稱謂	人稱	
			品質	氣氛	喚起心境、語氣直述、假設、祈使
				特點	寫作特性
		情節顯著程度	背景	時間	對時間的交代
				空間	對地點的交代
			角色	在故事中所登場的，抱持某一立場或態度的事件相關人物（的描寫）	
過程	情節	方式	偶發事件	故事中所提及的偶發事件,而與故事之發展有關係者。此類事件的發生並非全然人為且無預謀	
			行為動作	故事中所提及的事件,而與故事之發展有關係者。此類行為的發生係角色有目的的所為	
		事件	核心事件	發生／進行著的主要故事線	
			衛星事件	進行／發生著的故事支線,通常所佔的篇幅與持續時間皆少於核心事件	

*資料來源：修改自蔡琰／臧國仁，1999。

　　總之，敘事可簡單定義為敘事者「所說的(said)」故事與如何「說(saying)」這些故事(Newton, 1995:3)，這樣的定義足可顯示故事對敘事之重要。或者，敘事的核心就是故事，透過故事，敘事形塑了人們的認知與生活。從Genette (1980)或Chatman (1978, 1991)這些對敘事最有影響力的幾位學者之意見看來，故事是人們了解自己和了解過去的方法之一，敘事則利用故事形式協助人們了解周遭世界。

羅蘭巴特(Barthes, 1996:48)曾經解釋，敘事研究早期曾延續屠德若夫與Levi-Strauss（下譯「李維－史陀」）之形式主義與結構主義的軌跡，隨後發展故事與論述為敘事兩個主要核心概念。羅蘭巴特提議，今後除應繼續研究敘事之「功能」（如卜羅普中所討論之角色功能）與「動作」（如人物角色所完成的行為）外，第三個取向應述明「論述」對敘事的重要性，下文即簡介論述的意義和理念。

(二)論述(discourse)

如上所述，敘事乃由故事與論述兩個角度闡釋文本的內在條件。故事是敘事所描繪的對象，係由具有邏輯的動作、事件和人物組成；論述則由時式、再現模式、敘事之角度與方式組成。簡略而言，論述乃組合系列事件的方法，亦被認為是基本的傳播方法。

如同敘事概念，論述早已是人文、社會科學、傳播領域致力探索的問題。雖然通常論述指使用語言的形式或方法，但實際上研討範圍還牽涉了「誰」使用語言、「如何」、「為何」、及「何時」使用語言以再現情境的整體問題。即使是《論述》期刊的主編van Dijk也曾以「模糊」一詞形容論述之定義(van Dijk, 1997:1–2)，指稱其與語言、傳播、互動、社會、文化相關。

Cook (1992)同意van Dijk的看法，認為論述雖與語言相關，卻非僅止於語言，還涉及了如何傳播與溝通。Cook認為，論述包括「誰」為了什麼「理由（目的）」向誰「溝通」等變項，並與社會情境及傳播媒介有關。Onega & Landa (1996:8)則指論述是基於傳播目的而發生的語言行為，也就是敘事之「文本」。

從文獻觀之，論述實際發生於事件的溝通過程。一般來說，為了溝通意見、傳播信仰、或者表達情感，語言在複雜的社會架構之下被人們使用。而在溝通事件的傳播過程中，參與溝通者一直都在互動，雙方（或多方）使用語言知性地溝通，並受到社會情境影響

(van Dijk, 1993, 1997)。論述因此可通指社會脈絡下的語言使用，其相關概念與分析方法均可適用於檢視電視劇的語法問題。

由van Dijk之觀點可知，論述研究之重點在於探討語言之使用如何影響認知與信仰(beliefs)，也觸及了語言如何增進（或減低）人際互動。反過來說，論述研究關心在社會情境中人際互動如何影響日常說話與語言使用，以及人們的認知如何控制語言，影響人際互動。

依據van Dijk，論述研究的範疇涵括交談所用之口語、書寫報告、以及報紙文字等各式傳播行為，目的在探索傳播事件中之交談與文本的前後連鎖關係(talk & text in context, van Dijk, 1997:3)。不過，語言有時係字句之隨意組合，論述卻是首尾連貫而有條理的字句結構(Hodge & Kress, 1993)。研究語言符號的論述方法，在於討論字句的組合方式並挖掘論述文字表面下面的認知結構。

van Dijk並曾指出，論述包含了從社會學習而得的一些認知基模，如在日常相見時的問安、談話、道別，或以文件與報告寫作的格式等；有些寫作基模形式較為複雜，需要特別訓練。針對論述這個主題，van Dijk除了觀察文本之結構組織及修辭外，另把文本放在「行為動作的論述」與「行為動作的結構」兩項主題下，說明每一則故事都可視為具有「行為動作」。

但這並非意味所有行為動作均可成為故事，而是說故事總是需要一個「有趣的錯綜」行為(1997:50)。換句話說，van Dijk所論之文本未必具備完整故事結構，卻一定包含某種行為動作的描述。顯然行為動作是故事的核心，而故事加上這些行為動作的論述，就成為敘事的內容和方法。

此外，Fairclough (1995b:15-16)認為，透過論述方法研究媒介文本理應重視接收者對文本的詮釋，不能僅由社會學者單獨決定文本之語言意義，尤其不宜脫離接收者而對文本的意識型態做出結論。文本的意義，顯示在觀眾透過論述形式對文本產生的看法，而觀眾

往往缺乏一致的接收及詮釋結果；文本研究因此最宜同時考量製作與接收兩個因素。Fairclough指出，一般語言學對媒介之分析僅止於文本，而論述分析卻對媒介文本的內涵、語言結構的運用、及社會文化對文本的影響一併通盤考量。

根據S. Tyler（引自Stilla, 1998），論述一詞是後現代民俗研究者用以取代文本之詞，而文本本屬符號的象徵行為。從這一點來看，電視劇文本提供給觀眾的是一個象徵世界，而劇中所有象徵行為實際上均是對人們態度的啟示。與一般文本形式一樣，電視劇文本依循著某些論述模式，顯示了各種社會行為的軌跡。也如上文所述之故事，論述對電視劇觀眾的社會生活起著某些作用。與傳統的文本一詞相較，論述較為重視作者與觀眾（或讀者）間的「對話」，而不關心兩者（作者與讀者或觀眾）的「獨白」(Mumby, 1993:4)。

本書將「文本」視為是可觀察故事與論述的「實體」。以下分別借用Issacharoff (1989)、Cook (1992)、Fairclough (1995b)等作者有關戲劇、廣告、及媒介文本的意涵，簡介電視劇論述之功能。

首先，Issacharoff (1989)、Savona (1991)曾從傳播者、受播者角度闡釋戲劇傳播和論述的問題，認為戲劇語言均模仿自真實語言，而觀眾眼中所見的場景（包括布置、顏色、符號）都是有意義的傳播符碼。戲劇文本應當就是敘事文本，可從符號語言角度加以解析。

次者，Cook (1992)曾將電視廣告當成說服文本，從「論述與敘事是傳播問題」角度，分析廣告語言與意識型態，並提出文本論述層面所牽涉的幾個語言問題。根據Cook (1992:178)，電視廣告成品（即廣告文本）之製作通常由作者到觀眾經過四個特定歷程：始於文本作者的真實世界(fact)，而後移動到第二層次，即作者的虛構世界(fiction)。由此，作者製成電視廣告，然後透過電視頻道（媒介）移動到第三層次，即接收者的幻想世界(fantasy)。最後，廣告文本再從接收者的幻想世界移動成為接收者的現實世界(fact)。透過可見的

文本，廣告中的人物、故事、產品、與論述共同連結著作者和觀眾間之虛幻與真實並存的實體世界。

大致來說，電視劇文本經歷的製作與接收過程與上述廣告歷程一致，均包括了作者的真實世界、作者的虛構世界、接收者的幻想世界、以及接收者的現實世界。然而，電視劇敘事通常較廣告更長，故事更為完整，講述時間序列的方式更為複雜。如在電視媒介中，戲劇節目脫離了傳統文字的敘事方式，利用文字媒體所缺乏的鏡頭運動、聲音、剪接，將事件再現得讓觀眾彷彿置身現場。

因此，電視劇如何利用其媒介特色敘述社會故事，以及電視劇透過那些視聽語言機制傳播有關現實社會的訊息，Fairclough 認為正是電視劇論述的專屬問題。從論述角度分析文字或視聽文本，研究者都須注意視覺（或聽覺）設計的重要。他認為文本研究不能僅止於探討敘事中的故事和主題，因為無論是文字或影視文本實際上都涉及了一整套對符號文法的「選擇」(Fairclough, 1995b:18)。作者從選擇一個字、句子、符號、影視場景，到選擇意義、類型，都使文本充滿被解讀的線索。不僅是被選擇使用的文字、符號有特定意義，那些有可能被選擇取用卻被作者放棄使用的文字及符號，也都是論述研究的重要問題。

除上述三位作者之觀點外，相關討論亦應參酌Herman (1995)有關論述之卓越意見。Herman (1995:18-19)認為，任何文本均可從十六個面向展示其論述組合。 Herman將論述再現文本的項目簡稱為「說話(speaking)」，強調這個「說話」模式的各個面向均與故事相關，顯示論述以文本作為故事載體或作為傳播訊息的頻道時，有些彼此影響的元素必須相互配合始能產生傳播意義。Herman的「說話」模式共含八個項目（各含一至四個面向），每個項目的英文字起首字母組合成「說話SPEAKING」一字：

S (Situation)指情境，此項與故事的靜態條件相關，包括時空
　　與場景兩面向；

P (Participants)指參與者，此項結合了傳播研究傳統議題，包
　　括發言者、講述者、觀眾／聽眾、講述對象等
　　四面向；

E (Ends)終端，指傳播目的，包括結果、目標兩面向；

A (Act Sequence)行動序列，即論述題旨，包括訊息形式、訊
　　息內容兩者；

K (Key)要點，討論傳播訊息核心之意念或關鍵要點；

I (Instrumentalities)工具，包括頻道與表現方式兩面向；

N (Norms)模式，指互動形式與詮釋模式兩面向；

G (Genres)類型，指事件組合的方式。

　　延伸上述討論，論述（或電視劇論述）實是一個複合概念，其
討論範圍包含下列重要變項：

一、文本：原指具現情節故事內容的論述形式；透過文本，人
　　們直接接觸敍事中的故事、情節與人物。在本書中，文本
　　即專指用以分析故事的電視劇。

二、情境脈絡：是產製和接收文本的內在、外在互動因素。以
　　電視劇為例，與論述有關的情境脈絡包括：

　　⑴實物：指一個攜帶文本內容而又實際存在的東西，如一
　　　幅在帆布上的畫、一部用文字寫的小說、或一集錄製在
　　　錄影帶上的電視劇，也是實際存在於物理空間的媒介實
　　　體，如影棚、錄製電視劇過程中各種器械、影帶、天線、
　　　接收器、電視機等；是文本（電視劇）得以存在的主要
　　　物體。

　　⑵音樂、效果、畫面、電視美術：即觀眾從文本（電視劇）

所實際接觸到的各種影像和聲音，屬於論述語言議題之一。

(3)語言行為：如說話口氣、面部表情、動作姿態、聲音品質、聲音表演、或書寫字體、字樣大小等。這些通常稱為「次語言(paralanguage)」的實物，乃隨「直接語言」而來的有意義語言符號，亦屬象徵符號或行為的一種。

(4)故事人物的情境（或稱「場面(situation)」）：包括人物所擁有之物品，及劇中人物間的關係，尤指觀眾所認知的文本人物與其所擁有之物品關係。

(5)其他相關並存文本(co-text)：指觀眾所見之前後相關文本。論述研究關切是否有某些相關文本與主要分析文本（如本書所用之電視劇節目）相互關聯，或二者之前後關係為何。

(6)內參文本(inter-text)：內參文本與分析文本相關卻不相同。如同並存文本，內參文本是觀眾藉以瞭解主要文本的捷徑，如觀看〈包青天〉一劇時，以前觀賞過的〈施公奇案〉因有助於觀眾詮釋主要文本，即可視為是內參文本。

(7)參與者：從論述角度研究電視劇時，參與者所指之範圍甚廣，包括傳播者、傳播對象、文本接收者都屬之。這些參與者既屬情境脈絡的一部分，也同時是脈絡的觀察者。也就是說，參與者中的傳播者（廣義的作者）、受播者（觀眾）既是傳播情境的一部分，也是受到研究者觀察的情境一員。此乃因論述研究特意注重觀眾的意圖和詮釋，不斷嘗試了解觀眾的知識、信仰，態度和感受。

(8)功能：指傳播者或受播者所見之文本（電視劇）的功用。

綜合言之，論述指出了傳播研究的幾個主要方向，代表人們使

用語言的方式和態度，同時也影響人們使用語言的方式和態度。語言自有一套系統化的目錄和規則，存在於人們的認知結構。人們依據各自面對的情境，選擇並組織認知結構中對語言符號的認識，並依據溝通目的，適度地表達思想、情感與意念。

語言往往被視為是控制社會與傳播的工具，Culler (1975)甚至認為語言的慣例就是在製造社會現實。但是，語言的最基本功能仍在協助溝通；人們使用語言交換基本臆測，傳播特定訊息。換言之，論述傳遞了社會刻板印象，也反映、影響文化，並促成政治和社會生活的形成與表現(Garrett & Bell, 1998:3-4)。因此，媒介之論述方式（如電視劇）應是一個值得詳加探討的傳播問題，而上述各種與論述相關之面向其實都提供了考察社會語言的機會。

由上述討論來看，論述顯然也涉及了語意問題；要再現故事，必然就要與一個龐雜的視聽符號系統互動。以電視劇為例，電視劇先要透過編審篩選，然後考量收視率與商業利益後才會進行製作。再透過導演的鋪排與剪接相關資訊，透過製播相關單位進一步確定故事之內容和再現之方式均「適合」傳送給社會大眾後，才會播出讓觀眾接收，傳達電視劇訊息。

因此，電視劇的內容常經過高度「選擇與編輯」的結果，而一套介於製作人製碼和觀眾解碼之間的共通語言必然存在。這個經過選擇與編輯後所顯現的共通語言，是以論述形式存在。電視劇牽涉的論述問題，借用Herman之語，「是一個廣泛的概念，比文字所組成的句子加起來還要多一點」(1995:3)。

寫實或擬真的電視劇，是今日傳播媒體轉換社會現象、再現社會真實的重要方式。電視劇所使用的視聽符碼，也是社會傳播系統中最為真實、自然的再現方式之一，通常被視為一套系統化的視聽語言。如本小節所示，電視劇論述涉及數個互動系統，需以傳播通路及符號詮釋為基礎才能更完整地討論。簡言之，電視劇論述可從

簡單到複雜層次視為是：

一、文本；

二、具現文本的視聽符號系統；

三、符號系統再現故事的方法或語言結構；以及

四、各相關系統間相互影響方式和相互搭配以產生意義的過程。

總結本小節所述，電視劇論述可簡單定義為「電視劇視聽符號（音效、畫面）的語言結構問題」；研究者除分析語言使用、形式、搭配外，還應注意論述的目的、語言與故事主題的互動。透過敘事理論的觀點，電視劇研究顯然是一系統性探索歷程，須同時考量作者（包括社會和集體製作人員）、文本（包括敘事故事結構及文本論述）、及接收者三者，始能了解電視劇敘事的整體意義。而電視劇敘事中的論述問題更屬複雜語言問題，與電視劇創作與解讀的語言使用、作者與觀眾的知性溝通、作家創作的整體社會背景、及觀眾解讀電視劇的情境均有所互動。

第二節　電視劇傳播與敘事

如上節所示，電視劇敘事應可視為是一個與社會訊息與文化意念皆有所關連的傳播問題，其故事層面可用來解釋文本之情節邏輯與人物結構；透過分析故事往往就能協助人們了解電視劇所傳遞的人生意義。而在論述層面，敘事所關注的焦點則多與語法相關。本節旨在延續上節討論，強調電視劇敘事中的戲劇傳播行為係發生在敘事者與觀眾之間，而有以下幾個重要主題應先予說明，作為後續章節的討論基礎。

一、電視劇之敘事者與觀眾

傳統敘事研究多在討論「敘述／告知(telling)」而非「演出／展示(showing)」，但電視劇之「演出」實係一種敘述與告知形式。何況敘述也涉及了某種演出行為，二者雖非完全類同，卻並不互相排斥，理當無所偏廢。再者，在故事層面，「告知」與「展演」的內容或資訊均十分接近，不同之處不過是論述形式與方法，如視聽語言的展演方式（如電視劇、舞臺劇、電影等）之論述複雜程度就遠超過以傳統文字書寫或僅用口述的文本。

這些以表演形式講述故事的論述形式，通常需同時使用幾套和諧且互補的聲音和視覺語言，並利用其間之互動來重複、強調故事主旨與意義。例如，色澤的選取或明亮、黯淡光度的變動俱屬燈光語言；展現在服裝上，色彩、線條和造型則是服裝語言。另外，場景設計與道具製作有布景語言，運用音樂曲調和臺詞的輕重快慢則屬聲效語言。這些語言中的不同展現形式都可透過選擇機制展示故事主題，並適時地運用呈現、重複、強調、焦點等藝術創作原則完成（電視劇）敘事文本。

亦如前述，電視劇理論不應僅討論靜態的故事內容或結構，亦應注重從作者到觀眾間透過文本詮釋行為所聯繫的一系列傳播活動。因此，由敘事角度出發的電視劇傳播理當關切電視劇內容、論述形式、對故事的詮釋、內容結構、論述語法、目的與結果等要素；小至敘事中的人稱(focalization)、時式(tense)、觀點(aspect)、氣氛(mood)，大至電視劇生態元素之互動，也都應是電視劇敘事之研討對象。

本書因此定義電視劇敘事為作者（敘事者）、文本、觀眾間的傳播活動，三者缺一不可。在電視劇中，「作者」至少包括編劇、製作、導演；廣義的作者甚至包括政府、電視公司、製作公司、演員、剪

輯、設計、後製、工程等參與製作工作之人員（參見前章第二節有
關電視劇系統與生態的討論）。當電視劇泛指所有由作者產製的作品
時，電視劇文本則係指觀眾所觀看的電視劇，包括各類型長度不等
的單元劇以及連續劇。

Onega & Landa (1996)曾謂，研究敘事即當討論傳播者（即敘事
者或作者，見下段）與受播者（如觀眾或讀者）間如何透過虛構事
件參與溝通行為，以及兩者如何透過回饋行為詮釋故事中所建構的
世界（參見《圖2–2》）。兩位作者並謂，敘事文本是論述的實例，也
是基於傳播目的所進行的語言行為(1996:8)。 ❹

在Onega & Landa的敘事理論中，電視劇文本之<u>編劇</u>（即前段之
敘事者或作者）與<u>觀眾</u>所面臨的情境都是現實生活社會，兩者交集
部分包含「編劇所想像的觀眾」（見《圖2–2》最外圍之實線框）與
「觀眾得自電視劇作者編劇之態度的印象」（見《圖2–2》之虛線框
部分）。而介於編劇與觀眾間者，正是電視劇作品（即文本，或《圖
2–2》之外圍粗線框部分），基本上是<u>虛構的故事</u>。 ❺

電視劇作品中,編劇透過故事操作故事元素中的<u>人物</u>(或腳色),
而這些<u>人物</u>（即《圖2–2》中之「<u>腳色</u>」）就具現著那些被講述的<u>世
界</u>，以及偶發或立意行動的<u>事件</u>。至於編劇與觀眾間的溝通部分，
則係透過人物所顯現的動作事件（見《圖2–2》內圍粗框部分）。人
物的行為與事件在聚焦或展演的故事中，常有一個暗指或隱涵（的）
<u>觀眾</u>，虛構敘事作品裡的故事即以這些隱涵觀眾為<u>敘事對象</u>。 ❻

❹ 為解釋方便，Onega & Landa 理論中之作者(author)一詞在本節改以編
　劇、導演與製作三者置換，簡稱編劇；讀者(reader)一詞以觀眾取代，
　藉以說明本書有關電視劇敘事的觀念，並顯示觀眾與電視劇作者、編
　劇間的文本位置。

❺ 凡在《圖2–2》出現之詞彙，此地均加底線，以便參考。

❻ 本書未來章節將持續借用Onega & Landa模式,進一步討論電視劇敘事
　所涉及的幾個核心變項：第三章討論敘事者（編劇）、第四章為故事與

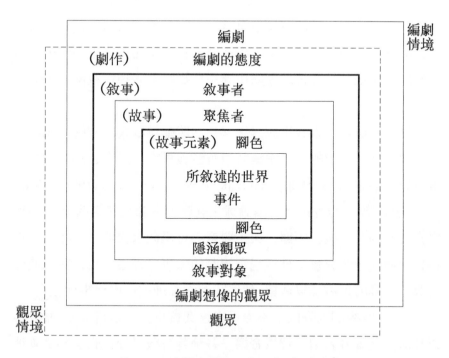

圖2-2: 編劇與觀眾間的虛構世界*

*資料來源: 修改自Onega & Landa, 1996: 11。

二、電視劇敘事之故事與論述

在電視劇敘事中,論述不能脫離故事,否則不能被詮釋;故事也不能不依賴論述,否則就不存在。電視劇敘事除了上述文本與觀眾間的關係外,還可另整理四個互相關聯的議題,有助於思考故事與論述在敘事理論的意義。

首先,電視劇中的所有事件必須利用故事結構再現其發展經過,論述在此過程中就是表達這些故事的特殊方法。 蔡琰／臧國仁(1999)曾試圖辨識每則故事的內在結構元素,如時空背景、人物、行

製作、第五章討論觀眾。

為動作等。作者們強調：沒有論述，故事缺乏媒介，因而無法成立；反之，沒有故事也就沒有論述可言。電視劇敘事的研究理應分析故事與論述，而論述基本上是一個在特定社會文化脈絡中創作電視劇的情境，也是在社會情境脈絡中運用象徵符碼表現電視劇故事的原則。

另一方面，探索敘事與論述又無法脫離接收與詮釋的問題：沒有詮釋面向，電視的符號系統就沒有意義可言，因之也無法論及故事或論述之語法。近年來，van Dijk (1998)、Fairclough (1998)、Bordwell (1989)等人均曾撰文討論論述之詮釋與意識型態等問題，指出媒介文本均有直接、明顯、與主要意義可供觀眾接收。一些原本直接且明顯的社會真實事件經過電視劇的敘事處理後，均需觀眾使用接收及詮釋的角度加以觀察，然後才適宜推理這些虛構事件之真意。

第三，電視劇聽覺因素不僅是表達真實事件或事實現象的橋樑，舉凡演員之聲音表演、背景音樂、各種聲音效果等，也俱都是論述的部分。Genette (1988)、Herman (1995)都曾注意到聲音的論述層面，討論聲音的速度、口氣和氣氛。他們認為，聲音「表情」和現實故事的互動，直接影響到聽眾的接收效果，形成觀眾的想像真實與事件認知。

甚者，電影藝術界近年來對影片視覺要素的研究，更使電視劇敘事無法忽略視覺畫面的處理方式。影片中之用鏡(camera work)、取鏡(shot)、剪接(edit)、場面調度(mise-en-scène)、畫面結構(composition)均各有所指，代表著系統化的視覺語言。其中用鏡、取景與剪接的安排與串聯甚至也有特定結構方式，如近景與特寫應以推鏡(zoom)方式連結，建立性鏡頭(establishing shot)則宜用在起始場面等均屬之。

總之，現今敘事理論與傳統取向的最大差別，在於提供整體論述情境的思考，並深信閱聽眾主動接收與詮釋文本的能力。目前各

個相關學門均在繼續累積有關故事與論述的知識，他們的討論已對電視劇敘事的科學化有所建樹，如女性研究及馬克思、新文藝批評較為注重敘事中意識型態的問題，而語言學學者多關注文法與修辭等論述行為。

電視劇是一個公開而大眾化的戲劇性娛樂節目，涉及的問題不僅是後現代的文化現象與廣告性的商業行為，而係與傳播媒介的組織文化以及整個社會的政治風氣都有所相關，使得電視劇敘事學需進一步理解、解釋社會、語言及文化環境中的交相運作。

最後，電視劇敘事是一個來自於社會，且經過作者們製作而與觀眾消費後又回到社會的訊息流動現象。虛構故事雖來自社會中的作者群，但往往帶有真實情感；而其論述方式也須以真實的語言符號作為媒介。然而敘事卻傳遞著模仿真實的虛構事件，所有虛構故事又藉著論述文本溝通著人類真實的時空資訊、真實的情感、及其認知中的社會經驗。電視劇敘事者用習自社會的象徵符碼，結構起假想的人物與情節事件。在使用特定語言論述向觀眾述說故事的同時，傳遞社會文化之間共通的價值觀和意識型態。

下一節說明電視劇傳播特性與現象，並討論電視劇與社會的關聯。

第三節　電視劇傳播的社會影響

一、互動型態

受到商業與政治的影響，電視劇往往是大眾化與通俗性混合的結果，因而很難具備藝術深度或文學成就。然而，雖然電視劇與商業的相關程度遠大於文藝，但電視劇仍屬文藝性傳播事業卻是不爭事實。只要其故事有精采出眾的演員、幕後工作人員、及細心負責

且能從企劃盯到後製的好導演，電視劇即能被一般觀眾接受與喜愛。

Austin (1972:6)曾謂， 在大眾傳播文藝領域中有些想法過於天真，這些想法相信只要大眾有所需求，自然而然就會有人產製書籍、廣告、影視作品等大眾化產品；事實上，這些需求的背後多有政治、經濟、或社會因素考量，使得控制大眾媒介就無異於控制了大眾心智。Austin認為，電視劇這類文藝傳播作品往往強制性地向社會大眾推銷節目內涵，引導大眾思考內涵，詮釋並再確定社會各項已知的習俗(Allen, 1998:105–106)。

Meyrowitz (1985)卻指出，電視劇所提供之內容實是觀眾平日經驗不到的生活模式，讓觀眾有機會學到不同角色的情感與動機，藉此協助瞭解他人的觀點，並預測真實生活中其他人在遭遇相同情境的行為與反應。因此，個人受益於電視劇的諸種「建議」，隨之將劇中行為與反應模式儲存於自身生活的行為與反應模式「資料庫」。一旦真實生活需要特定行為與反應時，就能從「資料庫」中提取適當行為與反應加以運用。

Smitherman-Donaldson & van Dijk (1988)也認為，大眾傳播媒介有傳布知識訊息，幫助大眾認識世界的功能。兩位作者顯然贊同Wright (1975)的傳播觀，認為大眾傳播（如電視劇）會使大眾建構出「認知」的社會現實，協助觀眾形塑對現實社會中各種人際關係和對「真實」的諸種社會印象。電視劇因之不但影響觀眾對特定議題的態度，更影響人們對這些議題的認知方向。

Carey (1988)從文化角度討論傳播概念時，認為傳播行為包含一系列符號系統，是一種顯示人類各種傳播行為的「文本」。這些借用符號語言以表現社會習俗並同時敘述人類故事的媒介文本，不但包括電子媒介（如影片和電視），也有傳統現場表演藝術，如舞臺劇、音樂、舞蹈演出等。

比較電視劇和傳統表演藝術則可發現，電視劇的手法多學自電

影：如蒙太奇剪接，對拍攝對象、景物觀視位置、觀視方法的掌控（如取景、取鏡、用鏡的主導性），及對畫面景框大小、場景深淺、人物布景關係位置等場面調度的控制能力。與小說或舞臺演出均較為「強勢」的電視劇論述手法，對觀眾之故事認知與情緒反應均極具影響。

例如，電視劇鏡頭間的蒙太奇剪輯可直接操控故事內涵，左右觀眾對故事的了解及詮釋。蒙太奇手法更能用以描述劇中人物角色的心理變化，在觀眾觀賞故事時產生幻覺，導引觀眾對劇中人的情緒產生想像，影響其對故事經過和角色情境的詮釋。透過蒙太奇、取景、用鏡、場面調度，電視劇題材不再限於某些與人類有關的故事，更不僅只是表現事件的表象動作。實際上，透過剪接、電子合成、電腦繪圖與對景框的控制，不論任何天上人間的場景，具象或非具象的事件與行為（包括人物之內在思想與個人精神幻影），均可在電視劇文本內鉅細靡遺地出現。

不過，電視劇觀賞者在欣賞文本時，無法與作者面對面溝通，只能透過其他媒介管道（如報紙、雜誌的評論、專文或觀眾投書），才有機會對作家或其作品有所回應，作者也才有機會知道觀眾的感想。電視劇既不能提供如劇場舞臺演員與座席觀眾間的面對面現場溝通，也不能產生如節目表演者與觀眾間之現場情感直接交流與互換；這些介於表演者（作者）與觀賞者間的情感交流與擴散，都只在現場表演藝術中發生。

電視劇與觀眾的互動較之劇場極為不同，尤其是一些邊寫、邊錄、邊播的電視劇節目，無論是編劇、導播、演員、或劇情都可能因受到政治、經濟或社會風氣、甚至重大社會事件等影響而臨時撤換人手或改變故事。電視劇播出後媒體對劇情的相關報導，也常迫使電視劇變更原有卡斯、人物，甚至變更劇情，以適合觀眾口味。

若以詹明信(F. Jameson)的理論解釋，電視劇與觀眾間的互動關

係可更明確地指出兩者因訊息互通而相互影響的方式。詹明信曾提出四種文學、戲劇與社會結構的互動關係，第一種可稱之為「機械觀」，或稱「平民的馬克思主義(vulgar Marxism)」，乃將文學與戲劇視作是社會的上層結構，經濟生產模式則屬下層結構；下層社會結構（生產模式）一旦有了變動，上層（戲劇）隨之加以反映。

第二種互動關係是表達式的「因果律觀」，乃以哥德曼(L. Goldmann)為代表人物， 認為文學與戲劇作品多以喻託方式描繪社會現象。第三種則是多元結構因果論，係以阿圖塞(L. Althusser)為主要代表者，主張文學作品（或戲劇）與社會乃互為因果的動態關係。

第四種是詹明信自己所提出的互動觀，係發展拉崗(J. Lacan)與阿圖塞之理論合併而成（廖炳惠，1990:262），指出文學與社會相互影響、交流。此種情況使得社會現象得以透過文學、戲劇作品而成形，並進而在讀者與觀眾心靈、或在現實社會甚至人類歷史中產生作用；作品在改變社會進展之餘，逐漸形成新的社會與新的作品。

此地討論之電視劇傳播因此可採詹明信之信念解釋社會與作品相互影響的關係，並以拉崗的「想像的真實」說明觀眾對作品的接收。看電視劇時，觀眾不斷以想像中的比喻、託寓，對作品投射出理想化的衝動或瓦解性的語言符碼，藉之以捕捉、彌補與糾正作品中的真實感（廖炳惠，1990:262）。電視劇與觀眾互動的關係，因此基本上係構築在社會文化與觀眾的交互影響與浸透中：媒體不斷透過電視劇傳布理想化的現實，觀眾則把自己生活的世界投影於媒體所建議的社會，從中認識自己所生活的社會。

二、影響力

當代文化研究學者霍爾(S. Hall)曾指出，電視在現代社會中之功能早已超越傳遞訊息或提供娛樂。電視不僅是塑造社會共識、意義及價值觀的文化活動，透過訊息中的意識型態，電視不斷地影響大

眾的日常生活。Bandura (1971)的社會學習理論與Gerbner等人(1980, 1986)的涵化理論亦都認為電視對個人行為具有潛在影響； Gerbner尤其贊同電視劇會增進個人對世界之刻板印象、造成個人侵略性格、提供角色學習楷模、並改變個人之世界觀。透過故事中反派角色之言行所顯現的性別意識、暴力動作與侵略行為，電視劇經常違反社會良好風範，對青少年有不良示範作用。

根據李澤厚(1987)， 電視劇對社會百態及人生境遇均提供有意似真的模仿，使觀眾心理由「同型」現象轉為「異質同構」現象（見下句）。也就是說，閱聽人內在之情感與外在電視劇之形式間不斷啟動回饋作用，進而造成內在精神與外在物質間的融合相會。觀眾在放鬆意志力和排除理性的有意干擾後，最容易在心理上發生由「同型」轉為「同構」現象。李澤厚(1987:374)曾言，「當人們的注意力為眼前的整體形象所攫取時，理性分類中的秩序、框架等造成的束縛便即刻瓦解」。因此，具有戲劇張力的電視劇對閱聽眾有極大影響力。

Comstock & Strzyzewski (1989)兩位作者亦認為，電視劇基本上認同現有社會規範(prosocial)，鼓勵傳統價值觀念，對人與人間之互動關係具備相當影響力。兩位作者指出，一般來說人際關係與個人行為受到直接經驗、間接經驗、及對象徵行為的觀察等三個層面影響甚鉅，其中又以第三種觀察模式（如觀看電視劇）對個人行為與認知的影響力最弱。但當個人缺乏直接經驗而間接經驗又不具體而模糊時，社會之認知就大多得自於第三層之觀察訊息模式。換言之，人際互動雖然主要來自個人第一手經驗與資料，但電視劇訊息卻相當程度地補充了個人經驗之不足。Bandura早先也曾提出類似意見，即當電視劇的角色情境與個人生活之人際關係真實情境相近時，影響力最大。

由文獻觀之，電視劇對個人言行之影響不容忽視。電視劇應該注

重敘事內容，透過論述形式向大眾傳布社會訊息，善用戲劇手法再現人類的命運及價值，並向觀眾介紹社會生活的善惡良窳。電視劇所演出的戲劇情境（包括角色溝通模式與日常行為）與真實生活現象愈為接近，觀眾認同劇中價值與行為的可能性就愈高。如似真的家庭衝突、性別差異、角色間的嫉妒與競爭等虛構情境愈接近觀眾的真實生活，觀眾模仿劇情示範的社會行為與情緒反應的可能性也就愈高(Comstock & Strzyzewski, 1989; Bandura, 1971)。探索電視劇角色關係與劇中人物行為模式，可以瞭解電視劇提供給觀眾的學習課程，此項工作使得電視劇敘事已是現代社會難以忽略的傳播議題。

再者，電視劇往往也展示象徵的男女兩性權力與層級結構。當電視劇利用戲劇方法和符號再現社會真實時，透過重複某些兩性關係和衝突，可顯現特定家庭權力結構與價值意識，此時電視劇實再製了社會控制的模式。這也是為何前述Gerbner等人特別關切電視劇以標準化形式顯現社會機制和互動關係將危及習以照單全收的觀眾，使其產生認知與行為改變。一般認為，電視劇看得愈多，依賴電視劇獲得資訊的傾向愈高，對電視劇中角色認同感也愈高。反之，就愈傾向繼續收看該節目(Brown & Cody, 1991)。

鑑於上述影響力多為潛移默化之效果，電視劇強化錯誤認知的情況一直深受文化界及傳播界關切。研究者發現，若電視觀眾缺乏休閒管道，被迫長時期與電視劇敘事所提供的戲劇情境、刻板意識或特定價值觀念相處，久之就易被虛構情節導引，以為自己生活的社會就像電視劇故事中所演出的情況。

總之，電視劇故事模擬社會各種現實，使觀眾與社會保持聯繫，獲得學習與娛樂的機會。電視劇中的社會更建構於真實社會中的人生百態，象徵式地代表社會上的價值結構。要了解電視劇如何透過敘事傳播故事與人生，或散布社會訊息及文化意義，實應嘗試了解電視劇的故事結構與論述所代表的文化意涵。

三、社會化

電視是人類文化的製造品，不但屬於各個獨特社會環境，其敘事內容更反映各種社會條件。透過每天播送的不同種類與型態的節目，電視不斷地描述社會行為和反應。這種利用電視來傳繼社會模式、社會價值、與文化知識的社會化功能，使得電視訊息已成為社會結構中不斷運作的文化角色，也促使文化批判學者直接指出，電視最重要的功能即在建構人們的生活模式及價值觀念（張錦華，1994; Fiske, 1991; Fiske & Hartley, 1992）。

社會傳播學者Wright (1975)早期曾提出傳播四項功能，即監督社會(surveillance)、聯繫社會(correlation)、傳繼社會文化(socialization)、以及提供娛樂(entertainment)等；其中，聯繫與傳繼又可視為是傳播的主要文化傳遞功能。聯繫指大眾傳播媒體對社會事件加以選擇、評價和解釋，將繁雜紛亂的世界條理化並將事件意義化，使人們得以瞭解其重要性。社會化是指文化的傳承與社會規範的傳遞，以強化社會整合、增進集體意識、溝通共同經驗並確保社會價值的聯繫（張錦華，1992:7）。這些對傳播功能的解釋，似也呼應著電視劇敘事的傳統社會化功能。但電視劇研究過去多著重探析戲劇節目造成的模仿行為，或討論性與暴力節目對觀眾的影響，以致有關電視敘事如何聯繫、解釋與社會化研究為數不多。

其實，這些聯繫、解釋與社會化之功能亦可能有負面效果，如電視劇不斷演出既有社會規範，易因而漠視文化之多樣性或忽略變遷社會價值（張錦華，1992:7）。Fiske (1991)亦曾表示，電視內涵乃是社會強勢意識型態用以維持與控制社會結構的主動力量。Cantor & Cantor (1992)則認為，電視傳播的文化訊息乃是電視掌控者有意或無意地利用大眾文化以維持社會現象的方法之一。

電視評論者曾言，電視的意義係由社會大眾所建構　（Carey,

1988；張錦華，1994）。這種說法足以顯示，電視劇由社會人製作並由社會人消費，觀眾在解讀時勢必無法脫離產銷環境各種因素的影響。如Allen (1987a:8)就把電視劇當成具有廣告性質之媒介，認為所有電視再現的節目都具有社會意義而非反映美學標準。

由此，電視劇的社會化功能係專指其所傳播的意識型態、社會價值、以及社會現象。電視劇無法脫離其與種族、時代、環境的交互關係，劇中必然顯示文化與經驗累積的價值觀念與意識型態。但是電視亦具通俗藝術形式，也常傳布理想化的社會現實，刻意保留社會秩序與治安的美景。而社會愈是動亂不安，劇中鼓吹的安和樂利劇情就可能愈多，顯現的價值觀念亦可能愈趨傳統與保守，意識型態也愈趨單一，易於扼殺多元（蔡琰，1997a）。

如前所述，電視劇敘事無法脫離其對觀眾所產生的社會化作用與娛樂效果，而其播送的故事更從未與當前社會脫節。情節描寫的若非現代社會的某種層面現象，就是借用歷史或未來的時、空架構，重繪現代社會所信仰而能夠接受的價值觀念與生活理則。

電視劇社會化最直接的手段是教育(Wright, 1975)，而教育的最終目的係在使個人依社會傳統所認可的範圍發展為社會有益的人。透過具有特定社會意涵的故事與論述，電視劇能夠讓觀眾在激情、想像、與好奇等一般教育所使用的基本條件中，以戲劇模擬的形式經驗各種情感並演練理智，從而感受與學習各種角色所呈現的不同生命力模式。

事實上，此一電視劇與當代社會密切結合的情況絕非偶然。當電視劇敘事如同舞臺劇或電影般地著裝、打扮、搭景、記詞、排演、安排鏡頭，甚至調度場面時，所有參與此項工作的電視劇敘事者均將其個人對影視媒介所共同使用的符碼一件件地置入作品，使電視劇無可避免地形成社會一般大眾容易辨認的象徵符號系統。這套訊息系統乃完全依照敘事作者們之編碼與觀眾解碼間所共有的社會意

識而成，不僅雙方對共用之符號系統有所了解與共識，這套影視語言符號同時也具有社會及文化上的獨特意義。

當電視劇以模擬人生各個面向為傳播目的及手段時，電視劇敘事必然充斥社會共享的訊息(蔡琰，1995)，一方面以論述符碼再現、創造人物與事件，另一方面則修飾與整合社會符碼，使其能普遍而廣泛地被觀眾了解。同理，當電視劇敘事在被社會文化左右之際，劇中故事與論述也同時修飾著大眾所共享的文化。作者將個人體驗與社會意識以託喻或詮釋的方式寫在劇情中，使得電視劇透過情節事件與人物個性，顯現敘事（作）者與接收者所代表之當代社會集體意識與主流文化。電視劇故事因之包含著敘事（作）者們所共同提示的特定世界觀與生活信仰，故事中所含的社會意識，絕對不是荒誕不經的假設，而是開啟精神文化之門的鑰匙，告訴社會大眾自己在社會中的位置，也幫助人們了解文化與社會互動的方式。

第四節　本章小結

本章討論了社會脈絡中電視劇傳播者與受播者共同透過論述體驗故事的過程。首先，本章借用Onega & Landa (1996)對敘事的概念，說明電視劇內部運作的邏輯。簡言之，電視劇理論不僅關心故事所再現的事件，也關心故事結構。一個有關電視劇的敘事理論將這些再現的事件分解成一系列組成單位，藉此分析事件內涵，或研討事件的前後關係。敘事代表人物、事件、情節、故事、時空等幾個要素的接續、組合和互動，也講求這些要素彼此關聯的問題。另一方面，敘事事件的排列具備了時間和動作上的延長結構，使得敘事作品的時間處理也成為研討範圍。

文本在傳統敘事學中指載運故事的實體，由作者或傳播者寫給讀者或觀眾；電視劇敘事學卻進一步思考文本產製與接收的情境。

文本不僅只是符號及視聽語言如何被敘事者使用以再現故事的問題，亦存在於觀眾的詮釋。電視劇文本利用互動的符號系統再現故事的社會和人物的心理情境，其方式、管道、效果等因而均屬論述研究的興趣。

從敘事理論來看，電視劇使用論述來講述故事的歷程，乃一個傳遞社會文化的傳播工作；故事不只是娛樂，論述也不僅是語言的敘述方式。敘事者同時從事著說服、宣傳、傳授知識及資訊的工作，以現有的社會符碼影響閱聽眾的價值信仰與生活態度，並透過敘事再製社會常態與意識型態。透過各種敘事與論述，閱聽眾目擊並參與了現實社會中每天發生的形形色色故事，藉此修飾或再塑自己的認知與行為模式。從事電視劇研究及創作的過程，理應對敘事理論所關注的論述、語意與修辭、故事結構，及故事中之戲劇性尋求答案，促使電視劇傳播的娛樂性工作避免被置於傳遞特定意識型態的工具。

本書使用與戲劇學、傳播學、心理學理論與方法相關之觀點，嘗試從敘事角度瞭解電視媒介中最重要的日常說故事活動（即電視劇）。在將電視劇視為傳播行為時，本書企圖說明電視劇敘事的結構與本質在於故事與論述。畢竟，我們的電視劇總是講訴著有關我們自己的故事，也提示著我們所屬之社會習以為常的規範(Witten, 1993:105)。

如同 Mumby (1993:1–4)所稱，從敘事角度論述電視劇傳播，近似從文學及美學角度思考人際溝通。電視劇敘事理論除了提供一個替換角度輔助了解社會真實，更提供一個新的模式讓我們省視人類如何建構已知世界。

本書以下兩章將接續闡釋臺灣電視劇敘事之內容及論述途徑：下章首先說明電視劇作者與視聽符號原則，第四章則列舉臺灣目前電視劇的情節與人物關係結構。

第三章　電視劇敘事者：戲劇真實的創作者

　　延續前兩章有關敘事與電視劇敘事的介紹，本章續以廣義之電視劇敘事者為主旨，探討其在編劇時所面臨的再現、結構、編碼等問題。「敘事者」在本章中專指「參與產製電視劇者」，以編劇為主，但製作、導演及其他相關編製工作人員亦都屬於電視劇敘事者之一。

　　簡言之，電視劇之編排係一種能影響大眾認知與群體生活的媒介形式(Curti, 1998; Geraghty, 1991; Lipsitz, 1990)。敘事者（如編劇）受到自身環境與社會大眾集體記憶的影響，從事創作時不免置入來自學校教育與社會經驗的特定意識與故事基礎，其所使用的符號因而往往可以再現當代習俗與傳統意識。

　　本章討論影響敘事者產製文本的創作環境與其面臨的現實條件。第一節說明戲劇再現、集體記憶、傳播符號等影響創作故事的內在因素，第二節討論編劇塑造人物與情節的通則。第三節以結構主義為例，指出電視劇文本之特定結構，及其對演出內容之影響。

第一節　再現社會的記憶與符號

　　傳播及大眾文化學者均認為，敘事者透過電視劇展示其對現實的反映；電視劇不僅顯示社會大眾之生活方法，也再現個人與社會的互動模式(Esslin, 1991; Lipsitz, 1990)。如Meyrowitz (1985)指出，敘事者藉著電視劇再現一些觀眾平日經驗不到的生活模式，使其有機會見識不同角色的情感與動機,因而得以藉由電視劇瞭解他人觀點,

甚至藉劇中情境預測真實生活中其他人的反應與行為。

簡言之，敘事者之創作力量就可說是在「再製」社會真實。Bormann（引自Cragan & Shields, 1995）之符號聚合理論(Symbolic Convergence Theory)曾謂，人們不但能共享象徵符號所再現的真實，也會被這些共享訊息影響。他指出，人們所能感知的真實可分為「社會真實」、「物質真實」與「象徵真實」三者，其中「象徵真實」僅存於意識中；將各種具備象徵意義的符號集合起來，就會在心理上建構出「社會真實」。符號聚合理論說明了敘事者向社會提供整套的象徵符碼，而觀眾把敘事者所再現的象徵符號集合起來，建構出情境及意義的真實。換言之，觀眾以得自於類似電視劇情節的象徵訊息組織周遭世界秩序，隨後產生認知與行動。

由以上說法觀之，敘事者所創造的故事其實無法與社會經驗脫節；故事要不取材於日常生活經驗，就是再現觀眾們所共享共知的歷史，或是觀眾腦海裡假想的未來世界。這種敘事與社會間的相互關連現象（亦即敘事者與觀眾精神世界緊密結合的情形）實其來有自，絕非偶然。敘事者描述的故事幾乎可謂代表了個人與社會所共享的文化，因為電視劇極有可能被敘事者設計成能被每個人（觀眾）接受的媒介樣式。作為一套人為的符號系統，電視劇流露著大眾心理的要求和意向，劇中一面再現人類的想像，一面演出人們的刻板意識與心靈中潛藏的故事。敘事者再現的故事，因而往往顯露著社會大眾有興趣的議題與內心的盼望。

但實際狀況恐又非如此理想：敘事者受限於硬體、經費、構圖景觀、作業方式與人手條件，雖在論述形式上與電影、舞臺劇不同，但又仍須藉由相關戲劇手法編碼，始能再現具有特色的社會現象及人類精神。而這些再現均始於敘事者所編製之腳本，本節即先從電視劇如何再現真實談起，次則討論敘事者創作時所接觸到的符號特色與限制。

一、現象的再現❶

　　依據現象學哲學，事物之實際本質存在於可資外觀的現象，必需通過外顯始能再現；若能認識個人意識中已經再現之實質，即可推知事物原始真相的部分風貌。所有個人經驗世界均是自我與世界相互浸透、相互包容後的產物，人類其實難以自發、自然而然的生活，有此想法實屬「幼稚的幻想」（周正泰，1989:21）。因此，現象學哲學特別強調再現於外的理性活動，或意識之意向性活動（周正泰，1989；李心峰，1990）。

　　就現象學的觀點來看，文化特質常具現在一些外顯的物體、制度、組織；電視文化所積極反映者因而不僅是一些媒介硬體，更是社會大眾賴以生活的道德、價值觀念與哲學信仰。敘事者透過模仿而再現之現象，因而常是各社會層面的影像。如Comstock (1991)即指出，電視劇再現的虛構劇情反映了敘事者對現代生活的觀察與對真實人生的體驗，必然有其特別屬意之世界觀與生活哲學。舉凡劇中情節與人物編排、畫面影像、服裝布景設計等，無處不顯露社會教化下之集體意識與社會主流價值。這些社會意識並非荒誕不經的假設，而是開啟社會文化結構的關鍵，也是了解故事與社會互動的密碼。

　　就現象學觀點來看，敘事者在創作電視劇時會從現實世界的不同事件中進行選擇與比較，挑選有意義的事物，透過語言再現出「虛構的世界」（周正泰，1989:44）；「作品創造」不僅是意向性的詞語表達，也是作者意向領域的擴展。一如Barker (1988)所言，電視劇的

❶　現象學係胡塞爾(E. Husserl, 1859–1938)於一九〇〇年提出之認識論哲學，一方面反對康德之現象與實質二元對立論，並反對現象、實質彼此有構成關係的黑格爾哲學，另一方面則提出世界與社會的實質不同於現象，但是現象卻是外觀而包含著實質這樣的基本理論。

意義、重要性、價值，都不是無意中被發現或自然地包含在作品中；相反地，作品實是敘事者在機械式寫作工作中的意識型態、心理、語言、與科技的結合。

由此可知，電視劇敘事者創作時不能憑空無中生有，不僅故事多來自生活經驗與個人社會意識，其論述方式更是建構外觀現象世界的基礎。Marie-Laure Ryan即謂，敘事者經由文本描述實際存在的事件本質， 創造了一個具有連貫性且易理解的世界 （引自Prince, 1996:99）。

當然，電視劇敘事者的戲劇世界充斥著編、導、演、製與觀眾間的相似文化意涵、道德信仰、意識型態。電視劇敘事本質上是娛樂的、戲劇性的、虛構的，但敘事的虛構世界並非虛無空泛。敘事者利用各種元素創造了幻覺，引發觀眾的憂喜悲樂情緒，並透過情緒發抒與淨化等心理作用，達到教育與娛樂人群的效果。電視劇是敘事者運用現有的戲劇方法所創作出來的象徵世界，其象徵意義均須能被有相似文化背景的觀眾加以解讀。

實際上，敘事者的社會認知與其意識型態和價值觀念均會促成不同電視劇再現不同傳播行為與社會訊息。雖然電視媒介之聲光效果、心理反應、美學經驗與舞臺劇不同，但其沿用戲劇模擬人生時仍具備危機、衝突、情感、景觀等基礎元素，顯示電視劇與舞臺劇其實共享許多相同戲劇結構，以下加以詳述。

(一)電視劇敘事者所承繼的戲劇根源

如前所述，電視劇雖與文學、廣播劇、舞臺劇、電影等均有淵源，但仍有不可抹滅的獨特性，不能完全等同其他戲劇性媒介的說故事方法或再現形式。不過，電視劇敘事者在說故事時，與舞臺上用演員飾演故事的戲劇、電影院放映給觀眾觀賞的電影、收音機裡播放的廣播劇同樣均屬以表演方式傳布戲劇性故事的敘事活動。

此外，這些不同媒介所傳播的敘事均屬虛構；即使敘事者有意再現的對象為社會真實活動（如某人之傳記或某個時期的歷史），其表現方式仍屬戲劇故事，或是經過戲劇性處理，並加入情節鋪排、對白增刪的模仿真實之敘事。這些透過電視、電影、小說、或舞臺劇傳布的故事，雖然訴說著同樣的白蛇、鍾馗、或王子與公主，但即使主題、思想相同，敘事者所用以再現故事的論述手段和傳播頻道其實並不相近。

依著名修辭學者K. Burke (1989)對「戲劇性」的解釋，電視劇、電影、舞臺劇敘事者面對之戲劇內容並無差異，這些虛構之故事乃是由

行為者（指主要角色agent）
依其動機與目的(purpose)，
以特定行為模式為媒介(agency)，
在某個時空場景(scene)中
所完成的行為動作(act)。

在Burke所提出的模式中，基本戲劇性結構包括了：一、完成了什麼情節或戲劇動作(what【act】was done)、何時或何地發生【某個情節】(when or where【the act】was done)、誰完成了此情節(who did it)、此情節完成之行為模式為何(how he did it)、以及為何(for what purpose)劇中主角要去完成其動作（引自蔡琰，1997a）等各項。

若分以西方的〈哈姆雷特〉與我國的〈白蛇傳〉觀察Burke之模式，當可發現兩者故事中的戲劇性並無太大差異，顯示敘事的確可用不同論述方法再現上述經典故事之共通戲劇結構，如：

行為者(agent)：　　　哈姆雷特　　　　　白素貞

目的(purpose)：　　　　復仇　　　　　　　報恩

行為模式(agency)：　　演劇緝兇　　　　　盜仙草救許仙

時空場景(scene)：　　　中世紀丹麥宮廷　　中世紀中國江南

動作(act)：

①丹麥王子哈姆雷特利用劇中劇方式，查明殺父兇手為其叔父，捨身決鬥報得父仇，卻在決鬥時中毒身亡。

②在〈白蛇傳〉中，素貞（白蛇）為報許仙不殺之恩，化做人身嫁與許仙為婦，但許仙被白蛇原形嚇死。素貞往西天盜取仙草救活許仙，許仙卻請法海制服素貞，將她壓置於雷峰塔。

　　事實上，上述Burke之情節要素並非僅存於戲劇與電影，在虛構小說及報導文學中亦都普遍可見，顯示文學、戲劇、電影、電視劇血脈相連，都在述說人類故事或與人類相關的行為動作，其間最大差異僅在傳播管道（媒介）、科技、及一些與傳播管道相關的特質。

　　此外，一些傳播應用研究曾以Burke之戲劇理論為基礎，解釋傳播者動機與傳播現象，而將戲劇元素與戲劇過程當成媒介功能之淨化儀式(purification ritual)，進一步結合了電視劇與戲劇間的連結（見Cragan & Shields, 1995）。Esslin (1991)、Wright (1959)等著名戲劇學者更指出，所謂「展演戲劇」已從傳統的劇院舞臺擴大到電影院和家中的電視螢光幕。戲劇中普遍可見的仁慈、善良、英雄主義，或暴力、罪行、混亂與騷動等元素，因此也從劇院擴散到每一個擁有電視的家庭。

　　當然，電視劇的產生與風行源自舞臺劇而晚於電影，不但其表演誇張程度介於舞臺劇與電影表演間，情節接近真實社會與人生的程度也同樣介於兩者。此外，電視劇拍攝手法與剪接後的影像呈現

亦與電影類似，但在燈光、布景等美學要求與場景安排方面，則有不同於電影的需求與限制。戲劇理論家貝克(G. P. Baker)曾提示，戲劇是從情緒到情緒的最短距離（引自姚一葦，1992）。從電視劇具備的動員人力來看，電視劇似也與戲劇共享著貝克之基本戲劇定義。

　　一般敘事者均知，電視劇是一種以過程為重的傳播，與舞臺戲劇雷同之處甚多，也不斷傳承舞臺劇的特性。例如，戲劇這種形式無法脫離集結大眾此一儀式性行為，難以封閉地存在於任何文化體系。電視劇在這方面與戲劇一樣，須與產製環境不斷進行開放式交流，並與觀眾分享社會與文化中的共通部分。

　　再者，戲劇一方面將社會思潮與社會問題帶進演出，另一方面則將戲劇情境與感情帶回社會。葉長海(1991:85)即認為，戲劇以「放大的形式影響社會情緒和社會生活」，這種「放大的形式」造就戲劇成為「最基本的傳播力量」。同理，敘事者在電視劇中溶入真實社會的各種問題與思潮，使電視劇成為集結問題、交換訊息的場所。隨後觀眾又把劇中演出現象當成所見所聞，將其帶回到社會各個角落，以擴大後的形式影響社會情緒和社會生活，顯示了敘事者可透過電視劇與社會進行互動。

　　葉長海(1991)在引述匈牙利藝術學者阿諾德‧豪澤爾之論時曾指出，我們必須注意社會與（戲劇）藝術彼此影響的同時性和相互性：戲劇一方面具有明示宣傳傾向，另一方面則隱含某種感染性思想。根據豪澤爾，敘事者從事的電視劇再現活動與其所處社會，係處於連鎖反應般地相互依賴關係。

　　戲劇從希臘時期開始，就是向城邦傳遞訊息的機制，觸及當時最突出的社會問題，反映寡頭政治與民主政治的衝突。英國伊莉莎白時期的戲劇也曾出現封建貴族與中產階級的差異，而十八、十九世紀的戲劇更直接再現社會階級間的鬥爭（葉長海，1991:96–97）。現代敘事者在以戲劇方式編碼再現社會與人心時，難免也會加強電

視劇所承繼之戲劇社會評論功能。

　　敘事所傳播的內容、作品與受眾之間的社會關係，過去一直是傳播、社會與戲劇學者所關切的主題。戲劇敘事在提供活生生的情感交流時，觀眾即以或自覺或不自覺的方式參與戲劇活動；戲劇性敘事從民族、環境、與時代三個原則出發，反過來重新創造社會環境（葉長海，1991；蔡琰，1994）。因此，敘事者提供給觀眾多樣的人生經驗、情感、反應，也反映了與社會哲學、政治、或宗教等相關的各種觀念與成見。

(二)電視劇的商業與通俗戲劇手法

　　由以上有關電視劇敘事者如何再現社會真實之文獻可知，敘事者與種族、時代、環境關係密切；但其再現過程雖是創造與生產文本的活動，卻未必也具有藝術或通俗藝術成分。換言之，敘事者產製商品若是在滿足市場需要，此一商品可能並無藝術價值；就如社會中充斥各類電影與繪畫作品，但並非每件作品均有藝術成分。因此，關切電視劇訊息亦應重視敘事者再製文化的議題：若電視劇內容充滿矛盾，是否亦反映其所產製之社會也充滿矛盾價值情懷？

　　現代媒介評論家曾謂，電視劇娛樂事業為了提供觀眾安全舒適的經驗與不用大腦的速食文化，節目製作大量考量商業與金錢利益，很少強調藝術成分。Hawes (1986:3)指出，電視劇成功的關鍵在於低成本重新製播業已成功的舞臺劇、小說、或電影故事，或以著名編劇、有經驗的導演、有號召力的演員共同組成賺錢的公式。同理，Rose (1985)指出電視劇根本就是商品，劇情類型與內容其實均有公式可循；一旦某種情節成功，即代表該故事能受大眾肯定與喜愛，同樣劇情隨即成為標準商品，值得再製續集發售。如此一來，製作人不必擔負因創新劇情而失敗的風險。

　　電視劇商品化的結果，造成敘事者創作風格的保守主義。敘事

者所再現的內容不再求新求變，只以觀眾已經接受的通俗模式進行小幅度修改與變化。甚或針對某些風行類型或情節一窩蜂的搶製，每過數年即換一批製作群與演員，重新製播一次。

　　這種製作保守風格，迫使敘事者提供的訊息必定先要經過社會、政治、經濟、道德、信仰、以及美學條件等因素的壓縮與過濾。如果一齣電視劇能同時獲得敘事者與觀眾的認可，其再現之象徵符號當即能符合大眾經驗或記憶之標準模式，電視劇的再現過程因此極為值得重視。

　　事實上，敘事者在講求大眾口味或商業化的過程中，仍能產製一些感動觀眾的作品。若依托爾斯泰的理論，能感人的戲劇就可算是藝術，而能感動一般人而非少數人的藝術則屬「善的藝術」（引自汪祖華，1954:73），電視劇顯然仍有使觀眾感知美的藝術條件，也有被視為是藝術作品的資格。只是一般來說，敘事者除了要求製作精緻、感人外，多半都未特別著眼於某些藝術創作路線。

　　有些敘事者則自承跟隨現代文學、戲劇、電影與藝術的「自然主義」與「寫實主義」風格：自然主義之作品要求模仿真實，須將文本盡量做到吻合現實的地步；寫實主義作品則在要求似真之餘，更講究文本的組織與結構。此外，兩者並都講求故事情節變化與時空場景轉換須依一般推理所能了解的邏輯發展。而當敘事者使用自然與寫實主義手法時，均須依據具象與寫實的象徵符號加以編碼，使用似真(verisimilitude)的戲劇美學再現故事。尤以寫實作品需深入瞭解社會所慣用的語言與符碼，才能讓觀眾看懂再現的人物與事件。

　　有些研究者則發現，電視劇敘事者雖在創作手法上跟隨寫實主義，創作精神上卻屬戲劇浪漫主義。如臺益堅(1988:117–118)對浪漫喜劇的評註，最能說明電視敘事者的基本立意：

　　　　浪漫主義喜劇作者並不否認人生中的坎坷與挫敗，他們

的看法是：即使苦難再多，人生依然是善的，也是值得的——在作品中，人生的陰暗面仍舊是隱約可見，不過他們所追尋的是生命的歡樂與解脫，所以浪漫主義喜劇不需要嚴肅的主題和目的。他們認為喜劇的主要任務，是給觀眾一個短暫的逃避，逍遙於現實之外，而同時也肯定人生的價值。……他們的主要目的是令觀眾忘去現實，享受短暫的歡樂而流連忘返。

敘事者在浪漫喜劇中往往加入許多感動觀眾的素材，使電視劇的再現更傾向與通俗劇手法一致。Ang (1991)即指出，敘事者若脫離了謀殺、法律訴訟、婚姻外遇、嚴重傷病等戲劇性情節，電視劇就難以存在。Ang甚至直指電視劇敘事者在情節安排與情緒渲染方面，極似「失敗的悲劇(failed tragedy)」。

其實，這種現象乃因電視劇敘事者講求劇情通俗易懂，劇中角色多屬善有善報、惡有惡報。透過個性簡單卻善惡分明的人物，描寫如何追求世俗所公認的公理、道德、正義、愛情等情節。或者，情節中加入主角處理問題的困難，或遭遇衝突的過程，最後再安排主角成功排除困難與障礙，完成使命。電視劇情無法以類似戲劇藝術的悲劇手法，藉由主角追求正義不幸失敗以凸顯公理不彰、善惡不明，然後引起觀眾沉思與哀嘆。Ang觀察到電視敘事者喜用浪漫喜劇的劇情加上失敗主角以促動觀眾的哀傷與感泣，卻無法引發悲劇審美情懷，所以才會指出電視劇類似「失敗的悲劇」此種說法。

此處討論的電視劇通俗情節，在英語世界中習以一些重用音樂的「通俗戲劇(melodrama)」指稱，亦屬戲劇類型之一。自十九世紀以來，通俗劇即著重使用音樂啟動悲傷與喜悅之感。一般來說，若以戲劇所引發的情緒效果為例，可將戲劇類型分為悲劇、喜劇、鬧劇、與通俗劇四種(Wright, 1972)，而通俗劇的特徵即在具有偏向悲

劇性或嚴肅性的情節，但仍無法發揮悲劇的淨化(catharsis)效果。

　　此種淨化效果就是讓觀眾因劇情與結局而產生之哀憐與恐懼情愫，隨之獲得情緒發抒與智慧增長。電視敘事者所採用的通俗劇手法除娛樂觀眾外，很少具備讓觀眾心智成長的使命，因而在文采及藝術美學成就方面無法與悲劇類比。

　　再者，敘事者選用通俗劇手法時，雖亦常套用希臘悲劇的緝兇、亂倫、暴力與追殺等劇情，但其內容在充滿驚險、懸疑、苦難、殘暴之餘，故事結果卻常與悲劇背道而馳。如電視劇英雄在經歷命運折磨後常獲成功，獲得正義，但悲劇英雄卻多因自身個性或追求理念之正義不得而導致失敗，犧牲珍貴生命。

　　一般而言，電視劇敘事者所撰之通俗劇是為大眾而寫的情節劇，故事內容充滿奇情與冒險刺激，目的其實與鬧劇頗為相近，乃在娛樂觀眾或提供觀眾對現實世界之各種俗務的短暫逃避。Curti (1998: 55)曾言，通俗劇充滿「習俗」而非「資訊」，幻想多於事實，講故事多而演動作少；從這一個問號到下一個問號，從這一個謎到下一個謎，基本上都具懸疑形式。簡言之，通俗電視劇之傳統乃在提供觀眾驚與喜的滿足，而非傳達嚴肅人生意義或求取生存目的。

　　再者，敘事者習於使用「陳腔濫調」（見下文詳細討論），讓電視劇演來演去總是愛、恨、情、仇。但不可否認，敘事者在每集故事中刻意以模仿真實的形式編碼，利用情節再現衝突、懸疑及意外轉折；這些多變的情節和受難的人物，因而成為觀眾留戀的故鄉。

　　總之，敘事者在反映人們的理想與再現社會規範時，同時也創造新的道德習慣和思想方式。電視劇顯現的通俗文化是特定時空下的人性反映，與其他時空地域所產生之文化應有明顯差異卻無孰優孰劣的問題。或者，敘事者再現大眾共通的社會經驗與人性中的有趣部分，這些再現成品均是敘事者經過選擇、重組提供給觀眾消費之用，但卻同時重新建構了社會集體經驗。

　　以下兩小節介紹為何敍事者再現的電視劇是集體記憶的結果，而敍事者編碼的過程又如何是社會與意識型態結構下的產物。

二、集體記憶

　　電視劇不是劇場戲劇，也不是電影。在敍事內涵上，電視劇包含了故事、情節、人物、危機、衝突、阻礙等戲劇性元素；而在論述形式方面，電視劇使用之用鏡、分場、剪接等手法則借自電影。但無論是解讀電視、電影、或劇場的各種符號學方法，過去均少討論敍事者如何利用個人想像以及社會集體記憶進行編碼。本小節即從觀眾的歷史經驗與社會記憶的重建觀點，討論敍事者的創作影響。

(一)經驗中的歷史

　　丁洪哲(1989:364–365)曾引述三位德籍文學家與劇作家萊辛、歌德、席勒之言，指出戲劇再現與編碼理應注意社會集體記憶之再製問題：

　　　　劇作家並不是歷史家；他們的任務不是敍述人們從前相信曾經發生的事情，而是要使這些事情在我們眼前再現，沒有哪一個詩人真正認識他所描繪的那些歷史人物。……詩人必須依據他想要產生的後果，從而調整所寫人物的性格。……悲劇的目的是詩意的目的，……它有責任使歷史的真實性屈從於詩意的規則。

　　其實，敍事者所再現的社會與人物原就來自其對文本規格與作品模式的認識，然後利用現有文體格式寫下他所認知的世界及對故事的想法。在設計人物與編排情節時，敍事者之創作源頭乃出自其知識與記憶，作品因之往往充斥著其就知識與記憶所能解釋的社會。

即使故事為歷史傳說，敘事者的意識型態仍屬現代，因為他須依現實社會的文化符碼合理化敘事作品，完成傳播故事主旨。

研究記憶的英國學者F. Bartlett曾說，人們學習後的知識多儲存於認知基模（schema，或譯為「概圖」），即過去經驗與印象的總和。Bartlett並稱，基模影響觀察，觀察影響記憶，而記憶造成新的基模，不斷在自己心中重建過去的行為（引自王明珂，1993:8）。

社會組織(如學校教育或社會其他親身經驗或得自媒介的經驗)提供記憶的架構，而人們所有記憶皆須與此架構配合。即使接受新奇東西或認識一些與記憶架構衝突的事物，人們也會先將此些事物在心中「合理化」，然後才置放於記憶中(Irwin-Zarecka, 1994:139)。

人類的基礎記憶乃屬一種自然記憶，成人的記憶卻依賴文字及其他象徵符號傳遞。當年齡漸長，透過學習社會各種文化象徵符號後，記憶與學習才能進入較高層次（王明珂，1993:7）。隨後，成人愈形依賴象徵符碼並運用這些象徵符號與他人溝通，就愈能熟練地以象徵符碼表現自己，但同時卻又易陷落於現有符號架構與現有社會意識型態，難以自拔。

電視劇敘事者是社會中熟悉媒介、了解文本格式、也懂得運用現有傳播與藝術符號系統與大眾溝通的文本創作者，其用以編撰電視劇的知識與記憶乃社會群體的共同記憶。當電視劇以過去時、空，並利用社會記憶所及的人物和題材寫作時，敘事者無異就在使用影像再次重述人們經驗中的共同歷史。這種「歷史」不需遠到劉秀、包拯、乾隆，只要符合記憶中的父、母親，或是符合某些朋友的形象，敘事者就可運用題材重新增強人們腦海中的特定記憶與意識型態。

「集體記憶」作為研究題材，始自本世紀社會學與心理學家對人類記憶的興趣。相關學者將個人記憶放在社會環境加以探討時，發現記憶係具有集體性的社會意識，每個社會組織（如家庭、公司、

機構、國家、民族）都各有與其相對應的集體記憶。集體記憶與社會敘事活動（包括紀實與虛構敘事）兩者息息相關，不僅各種文獻、檔案、甚至許多社會活動經常都是為了強調某些集體記憶以凝聚人群，人們更常以音樂、舞蹈、戲曲、故事等敘事活動傳遞人類社會的集體記憶（王明珂，1993:6），此一論點可從民俗學者積極研究詩歌、舞蹈、戲曲，企圖從中發掘民族歷史獲得印證。

然而有關集體記憶對社會與歷史的重要性，要在八〇年代後才開始受到注意。集體記憶與人們所生存的社會有互利、互動的關係，利用各種聚會場合，人們不但加強舊的集體記憶，更同時創造新的集體記憶；這樣的活動對個人的社會認同及歸屬感均頗重要。

邱澎生(1993:38)將集體記憶定義為「在關照此刻的情況下，對過去的重構」，既有累積的面向，也有對現在的關懷。邱澎生指出，經過選擇與重組的集體記憶使一個社群的過去歷久彌新，保障歷史傳承與延續。對電視劇敘事者而言，歷史不是過去的事情，而是不斷地創造與發生中。透過符碼運用，人們使用著各種文化遺產，也就是生活在歷史中。

另一方面，王汎森(1993:40)則言，即使是歷史的記憶，都是「依照個人或團體的利益或政治社會現實去建構」。此點顯示，即便是歷史敘事都不見得是對現實最有益之真實再現，也不見得能輔助現有知識；歷史性的敘事文獻往往是配合今日社會處境的真實再建構或詮釋。因而電視劇敘事者無須為「再造」真實或反映正確歷史而寫作，只要講一個好聽、好看、吸引觀眾的故事就足以完成使命；而此故事常就是社會文化中的最基本共同記憶與認知結構。

換言之，當各種形式的敘事都可視為是共同記憶的再現機制時，電視劇敘事者從未被要求以客觀、真實的角度講述故事；既沒有想像限制，更沒有觀眾會在意電視劇的再現符碼可能造成乖訛、誤謬，❷主因就在於在敘事過程中想要敘事者保持中立與客觀十分困

難。不僅人類的記憶量十分狹小，其記憶也常受到扭曲或產生錯誤；或者，記憶基本上只不過是一種組構過去而使當前印象合理化的手段（王明珂，1993）。何況，不僅敘事者的記憶經常具有片段、選擇、詮釋等特性，其記憶還會因某些利益關係而故意與相關記憶串聯。此一特質使得敘事者總是一面合理化事件經過，一面修正、重組、並建構新的記憶，用以解釋當前的社會現實，但卻難以達到正確反映社會真實的境界。

(二)觀眾對敘事者重建迷思(myth)的需求

當敘事者生活在一個掙扎求存的社會而須不斷關懷電視劇製作與消費、廣告與營收的關係時，其創作亦可能受制於現實與利益考量而無法正確地再現真實。敘事者從過去經驗中選材以配合今日創作需要，往往以集體記憶方式重複刻畫特定題材，並透過大眾傳播（如電視劇）再塑新的社會集體記憶。

Irwin-Zarecka (1994)認為，電視劇敘事者在利用集體記憶找尋題材並以藝術及視聽符碼創作故事時，最能利用戲劇手法引起觀眾情感反應及情緒認同，並幾乎是以「藝術見證事實」的方式，向觀眾傳布故事。Irwin-Zarecka說明，電視劇敘事者如能講述一個「好故事」，會比其他非戲劇性敘事更能強化社會集體記憶，此乃因「好故事」中包含能被觀眾視為具體的歷史人物，其行為能輕易被觀眾理

❷　與一般電視劇不同，電視新聞及紀錄性節目（包括紀錄式電視劇docu-drama）都是新寫歷史的重要捷徑。Irwin-Zarecka (1994:169–171)認為，電視記者在現場或使用布景製造真實的時空，都是大眾傳播提供「速食記憶」(instant memory)的方式。而電視劇的編碼過程追求戲劇性的再現，講究表達人性，是所有再現形式中最易引起觀眾情緒反應的模式。電視劇利用剪接及音樂的論述手法，使敘事者可較其他媒介更易連結個人情愫與公眾記憶，其基礎來源是現今寫作歷史最直接的方式之一。

解；此一理解機制就在一系列眾所周知的迷思。

所謂迷思，就是文化中用以解釋或了解現實及自然現象的故事；凡能解釋故事的訊息，或能符合大眾經驗系統的意義，即為迷思。人類學家J. Campbell曾說，所有偉大的迷思或古老故事在每一個世代都須再行重建一次（引自Moyers, 1999:90）。電視劇敘事者因而必須利用他們自己對現有社會文化或群體的記憶活動，不斷再現各種想像，創造或編寫現代影視節目。

一般而言，作者們所再現的選擇性記憶與刻板印象均是過去經驗與印象的集結，其用以再現社會的心理，也是記憶的一種集體行為。敘事者為了再現特定意念或形象，須在歷史、文學或人類潛意識中挖掘適宜表現情緒的符碼。

根據Irwin-Zarecka (1994)，電視並未發明敘事的迷思結構，電視也沒有開啟「眼見為憑」的傳統。從文學、戲劇、攝影、電影的傳統以降，寫實的電視劇、紀錄劇、紀錄片等均佔有極大優勢，能讓觀眾感覺敘事者所再現的故事「屬真」。Barker (1988)亦謂，電視劇之再現一般而言均屬寫實作品，透過美學手法處理後，其內容具有「像是真的」的品質。對觀眾而言，這些戲劇節目以「似真」型態出現，易於使人相信「世界真的就是這樣」；或至少使人易於接受記憶或印象中之強勢意識型態所再現的世界具備「應該就如此」的模樣。

無論電視劇所選擇再現的題材為何，其故事基本結構均相當類似，多在描寫主角如何在生存環境中掙扎、奮鬥，或求取更上層樓，並不時加入許多「裝飾」及趣味。這些故事多半扮演娛樂角色，有時還故意加入社會教育的宗旨，希望觀眾利用電視劇學習傳統並增加社會經驗。而電視劇觀眾就是從這些社會已經發展出的迷思結構中，理解、認同、也接受社會文化所提供的種種故事。

Irwin-Zarecka (1994:153–156)認為，大眾媒介所講述的戲劇性故

事（如電視劇）實是一種「說故事的古老形式(older forms of story-telling)」，可以從中找出集體記憶的主要線索。敘事者運用想像撰寫故事，並以視聽工具作為論述方法，已使電視媒介成為傳遞大眾共同記憶的最佳媒體。透過再現一些過去業已發生或正在發生的事件，尤其是屬於社會與人生經驗中最值得記述的日常生活（如生死、結婚、畢業、成敗等），電視劇敘事因而增強了社會共同記憶及迷思結構。這些事件均屬文化傳遞的重要機制，其發生場合亦都備有相關儀式，敘事者可充分利用電視媒介展示其所蘊含之社會傳統。

總之，電視劇中有關光榮偉大的歷史、個人奮鬥與成敗、家庭關係的傳承等故事，都反映了敘事者與觀眾共有的集體記憶。電視劇不僅是理解故事的管道，其集體記憶更是敘事者及觀眾內心深處認識自我的共同要求，也是人們透過故事尋找社會認同的「場所（管道）」。

三、象徵符號

電視劇的編碼與製播需要依靠一群工作人員基於對人性的關懷，對作品本質的了解，以及對社會、題材的認知才能完成。為了使觀眾能夠跟上劇情，電視劇敘事者得將故事寫成能被觀眾喜歡、了解的一連串情節，藉此再現敘事者所觀察與感知的世界。

而敘事者為了要能與觀眾溝通，讓觀眾知道劇中人物接續會發生什麼事，必須將劇情寫得與觀眾本性及社會均有所相關；最為大眾關切的社會題旨（如家庭、婚姻、生死、時事），就最常被敘事者編寫入情節，陳腔濫調因此難免成為故事之內容部分。如蘇聯舞臺劇導演也是世界著名表演方法創始人的史丹尼史拉夫斯基即曾表示，陳腔濫調本就是戲劇作品的一部分，大可不必為其存在感到羞恥，而應視其為最能反映社會心靈之典型形式。

以下討論幾種常見的電視劇象徵符號形式。

(一)刻板的描述

如前所示，敍事者在創作時須注意避免與當前社會脫節。劇中情節所描寫之對象雖是大眾記憶中的故事，或是現代社會的某種層面，但其涵蓋面向仍須觸及眾人所信仰的價值觀與生活哲理。換言之，敍事者再現之故事常包含一般大眾易於辨認的事件，其符號論述乃依敍事者（編碼者）與觀眾（解碼者）間共有之社會意識所組成。

因此，為使電視劇能普遍獲得觀眾接受，劇中訊息與再現符號也須符合大眾經驗及記憶模式，或符合大眾認知之標準（蔡琰，1995），仿照原始社會結構，以「刻板模式」或「標準化故事情節」（俗稱「公式」）再現有關生死、男女、善惡、與人神傳說的傳播方式。如Tulloch (1990)即認為，文化中之各種刻板模式與公式能讓觀眾輕易接受電視劇中的虛構故事，使人們了解家庭或成功的含意。如在〈白蛇傳〉中，一般觀眾均能合理化有關白蛇之故事，欣賞一條白蛇化成女人以報恩的過程，即是中國文化中刻板故事與符號所產生的影響作用。整體來說，電視劇以刻板模式再現社會真實時，多發生在象徵符號之運用或人物情節之描寫。

就再現與編碼而言，電視劇的刻板模式過去受到羅馬喜劇、義大利即興喜劇、以及中國戲曲❸的長期影響。這些喜劇之目的多在博君一笑，敍事者素以簡化手法處理較為次要之情節與人物，但卻集中描述主要人物之個性，或其外觀明顯且好笑的特徵。這種簡化故事、醜化次要人物、強調主要人物之個性、或扭曲故事情節的戲劇手法，可讓觀眾極易入戲，迅速明白故事及人物的特色。

從實用角度觀之，電視劇運用刻板符碼可謂是編劇、導演、演

❸　如運用生、旦、淨、丑腳色撰寫院本、雜劇以及傳奇。中國戲曲中，潘金蓮、武大郎、曹操等都是角色運用刻板模式的好例子。

員與觀眾間的一種「默契」，就好像傳播者與觀眾間以特定符號象徵
特定事物，目的皆在溝通意義。借助於編劇的刻板描述與習俗慣例
之安排，觀眾因而能輕易地看懂戲劇所再現的故事，也可快速投入
產生感情。

　　不過，長期累積的刻板手法（如「為富不仁」、「蛇蠍女郎」等）
透過現代傳播媒介向大眾傳送故事時，觀眾間的變異與多元常使這
些公式性符號與真實現象間愈來愈難以準確對應，原因不僅在於敘
事者之符號運用方式出了問題，描述本身（如「為富不仁」、「蛇蠍
女郎」）所傳達之誤謬也愈積愈多。故事逐漸失去掌握世界的能力，
敘事者所欲再現之角色也往往不再等同於真實生活中被簡化的人
物；這種現象因此造成電視劇屢遭詬病。

　　如依戲劇或結構理論所述，敘事者應不止於使用人物的刻板象
徵符號加以編碼，而應包括追求目標之一系列具體行為與言語。電
視劇研究目前對Burke（1989；參見Cragan & Shield, 1995）所論及的
人物(agent)分析最多，卻忽略其理論之其他部分，而這些原也應是
敘事者與觀眾溝通之處，包括戲劇動作、角色的動機與目的、時空
場景的安排、及角色特定的行為模式；敘事者再現社會時，都可能
將這些元素置入刻板模式。

　　總之，無論傳播、社會或戲劇學者均應採取不同角度思考傳播
媒介中之刻板模式與公式化符號的問題。刻板與公式向來是敘事者
與觀眾溝通的橋樑，顯示了社會文化與人類共同集體記憶的問題，
而不只是媒介再現的形式而已。對電視劇敘事者一再使用刻板方式
再現敘事符號加以批評，無助於這些刻板模式之續用，也無法讓敘
事者寫出他認知與記憶架構以外的東西，因為觀眾了解劇情、啟動
情緒的基礎，正是這些與觀眾有所共通的認知與記憶。

　　下文說明敘事者編碼所用的符號特性。

(二)編碼用視聽符號

依Greene (1956)之見，電視劇中除了上述刻板模式與公式化情節外，視聽符號亦是讓觀眾快速進入劇情、啟動情感、注意情節發展的重要工具。也如上所述，敘事者使用視聽符號之基礎亦都建構在同一文化對象徵符號的共同記憶與認識。敘事者不僅向觀眾述說人物與故事，從視覺的場景細節、演員的外觀與動作、長短遠近鏡頭的運用，到聽覺的對白、獨白、旁白、音樂、音效❹等符號運用，全都屬於敘事者再現故事的「編碼」過程。

不僅如此，腳本編寫完畢送到導演、演員、各部門設計及工作人員手中後，這些敘事者各自接續依其記憶及專業素養，利用符號象徵意義來具體再現故事之過程與主旨。敘事者把文字媒介轉變為視聽故事，小至欣喜愛慕的眼神，大到血洗山河的滅族之戰，一概充滿了觀眾及敘事者間所共通的符號意義。因此，敘事者所傳遞的電視劇訊息可謂均屬社會大眾熟悉的故事，並以特定的論述手法表現獨特的文化色彩。

Fiske & Hartley (1992)、齊隆王(1992)、Aston & Savona (1991)等均曾討論象徵符號之實際運用與解析方法，Fiske (1991:4–6)尤將現實(reality)、再現、意識型態三者列為電視製播事件的三個層次。其中，社會性符碼如（演員的）外觀、服裝、化妝、環境、行為、說詞、姿態、表情、聲音等，為第一層次的「現實」，乃敘事者提供給觀眾接收的符號系統，係「真實之符碼」。

Fiske & Hartley認為，戲劇性敘事使用一般習俗慣例創作時，隨

❹ 角色之間為對白，鏡頭中角色獨自「大聲地思考」而暗自唸出心聲為獨白，鏡頭中不見發言者卻用話語說明鏡頭中動作的為旁白。音樂輔助觀眾情緒跟隨劇情起伏、舒張，音效則輔助說故事，如電鈴聲、心跳聲等，凡此都是再現故事的「編碼」過程。

即傳送第二層次的再現符碼 (conventional representation codes)，如以攝影機、燈光、剪接、音效等技術性符碼再現故事、衝突、人物個性、戲劇動作、對白、與布景的意義；此一層次較為涉及論述方法的問題（見第二章之相關討論）。

　　隨後，經由第三層次之意識型態符碼作用，觀眾將製播之故事與事件整理成具備一貫性且可接受的主觀真實。此處所討論之意識型態符碼關係著敘事理論中有關觀眾審美、接收與詮釋的問題，將於本書第五章深入討論。

　　就Fiske & Hartley的現實、再現、意識型態三層次而言，敘事者在從事創作時應是將其不同符碼同時運用，發揮相互作用。易言之，敘事者再現象徵符碼時應融合運作屬於現實、再現、意識型態諸層次的要素與概念。Tulloch (1990:4)曾謂，論述是傳播領域中提昇敘事者創意的手段，顯示特定技巧應能實際協助敘事者運用如Fiske & Hartley所謂的技術性再現符碼，而使現實與意識型態符號界限模糊。也就是說，成功的論述能使三種再現故事的象徵符號自然混合，幫助敘事者適當表達故事意義。

　　總之，如Lipsitz (1990:19)所言，敘事者運用視聽符號之目的乃在引發觀眾情緒波動，產生情感認同。透過劇中情節的儀式與重複（或如運用上述刻板模式），電視劇不但扮演著提供觀眾治療心靈創傷的角色，同時也成為觀眾學習與模仿的對象。如電視劇敘事者在追求戲劇人物與衝突情節時，必然同時寫出正邪雙方人物、是非兩面情節。儘管敘事者多安排善良勝利或正義戰勝邪惡的結局，但為了追求故事的戲劇性與吸引力，敘事者通常不會犧牲展示邪惡的機會，獨惠善者。敘事者以視聽符號再現社會中的個人隱私，把敘事焦點集中在家庭與社會衝突。這些手法之運用，都使電視劇之故事與論述成為需要經常反省的重要敘事議題。

　　下一節接續討論敘事者編排人物與情節的方法，藉此說明電視

劇敘事者編碼時如何逐漸涉入社會意識及認知框架。

第二節　編劇──電視劇敘事之編碼者

坊間對電視劇編劇的許多建議和教條，使敘事者在從事人物和情節創作時常面臨許多人為「窠臼」，不敢發揮創意，將故事寫成彼此十分相似的結構。加上電視劇故事總是與敘事者的人生觀、教育背景、以及其所處的社會皆息息相關，更使得虛構敘事與真實人生間產生層層糾葛，難以完全顯現獨特創意。

Chatman (1978)曾提醒大眾，故事顯示人類願望和理性，並在敘事者、文本、與觀眾間具備溝通共性。敘事者與觀眾間之溝通，乃是人類彼此相處與交往的意圖。顯然敘事者透過電視劇敘事與觀眾交流知識與經驗，旨在互通內心的慾望與感覺。

電視劇不是寫給少數觀眾看的戲，內容其實都是想像力與批判力合作的結果。本節主旨在於說明電視劇敘事者編碼時所面臨的題材、人物以及情節鋪排窠臼以及其來源為何。

一、通則

敘事者創作之出發點主要來自個人資質稟賦與性情、經驗，其次取自社會傳統與時尚。敘事者的民族性、所處時代、周圍環境的氣氛、寫作風格與流派等，都會左右敘事者的創作行為（朱光潛，1958:21-23）。

敘事者常結合現有生活與文學作品，並抽取有用素材以從事創作(Moyers, 1999:90, 93)。如美國著名「星際大戰」系列電影編劇與導演George Lucas即曾從希臘神話、基督教教義、印度教中尋找描寫電影人物的素材，故意將老故事與古典神話再製在現代議題。

整體來說，編劇工作除依個人背景或融合古典與現代題材外，

尚須構思、準備、研究、找尋主題並掌握靈感，然後才開始進行故事創作，修改腳本。敘事者從現實社會覓取題材時，創作來源往往包括新聞、時事、歷史、傳說、文學、個人經驗等，蒐集資料過程則不外閱讀與研究。敘事者也常把生活中的笑話、想法、對白、人物等記在心裡，或寫在小記事本以備不時之需。

　　但敘事者通常須先瞭解其有意使用的媒介特性。一般而言，大眾傳播媒介之寫作工作乃有組織的撰述過程，不但承繼著某些社會傳統，並須依循固定格式發展(Wright, 1975:16)。敘事者常被要求在電視劇之專屬類型（如播映時間之長短）內編輯與創作，創作格式不能像詩篇、舞臺劇等隨意，寫作內容則受制於社會大眾之喜好、藝術再現之方式、及觀眾對故事內容的期待與評斷。敘事者跟隨類型與大眾口味的結果，多使刻板人物與制式情節彼此重疊，美學風格也易產生雷同。

　　因此，顯而易見地，電視劇敘事者之編寫常面臨現實壓力。寫作不僅要考慮觀眾看不看、廣告賣不賣，還須關心劇本能否製作，或在有限人力與技術下可否完成拍攝工作。敘事者甚至得依社會潮流與流行風氣編寫腳本，否則在特定潮流（如「哈日風」）下某些劇情類型（如清裝劇、鄉土劇）就難以受到青睞。這些敘事者所要思考的種種現實情勢，常迫使電視劇題材跟隨世俗認知與想像，而敘事者在企圖尋找好題材、再現好故事時，也不斷留下被現實拘絆的線索。

　　此外，在下筆前編劇往往對題材、人物、故事均已細思多遍。但Miller (1998)仍建議，敘事者對故事主題不但要摸索清楚，相關細節要安排的似真且正確，更要多深入瞭解自己的寫作題材及各行各業的術語。Miller (1998:15–16)甚至警告學習編劇的學生，除了羅曼史外「不要浪費時間寫那些不能吸引大多數觀眾的題材」，因為只有羅曼史才永遠會有「觀眾緣」。朱光潛(1958:27)亦直言，偵探故事，

或是有關色情、黑幕的描寫，甚至風花雪月的濫調，都是一般人「最普遍」的愛好，雖也都是嚴重的「低級趣味」。

通常來說，寫給一群觀眾看的戲必須就是一個好故事，或是能與觀眾「投緣」的故事。依據Miller (1998)，這種投緣的條件，首先得參入感動觀眾的「情緒」：情緒不僅使觀眾產生情感反應，能被電視劇情節故事吸引，更是電視劇讓觀眾關心人物與事件的主因。Novitz (1987:86)認為，情緒是讓觀眾融入劇情的基本因素：只有透過情緒，觀眾才能感覺得到虛構敘事的動人之處，也才能與敘事人物同悲同喜，或被故事「吸引(caught up in)」。換言之，情緒是敘事者讓觀眾「全神貫注(absorbing)」或甚至「陷入(drawn into)」劇情的條件。

總之，從上述由Miller (1998)提供給敘事者的建議，可以看出傳統戲劇理論對電視劇的影響。Miller所認為的重要故事關鍵，如情緒、主角、惡人、壞蛋、衝突、懸疑、驚訝(surprise)、副情節(secondary story line)等安排，都符合戲劇理論對創作的要求（Catron, 1984；姚一葦，1992；Blum, 1995），顯示戲劇原理仍是電視劇編劇的基礎。至於Blum (1995:71)所提示之引發事件、錯綜(complication)、危機、高潮、反轉、收場等戲劇結構創作元素，更是從希臘悲劇時期至今所有編撰腳本最為「有用」與「有效」的藝術指導原則。

從文獻來看，編寫故事的「老方法」在過去三千年來似未曾改變。只要人類仍然維持追求英雄的夢想，或在心理上繼續追求愛情，電視劇故事創作的基調就難以有所異動，而敘事內容與戲劇結構也就仍會維持原貌。同理，如果電視劇敘事者不能參考最新戲劇理論或運用不同編劇原則，一些早先曾出現在舞臺、電影院的故事就會以同樣風貌呈現在電視媒體，其人物、情節結構因而也少有更動。

二、人物塑造與情節

對敘事者來說，一個「有問題在手的人物(a character with a prob-
lem)」是故事形成的主因(Armer, 1988)。根據Blum (1995)，人物是推
動情節發展的核心力量，其「問題」、「使命」、「任務」、「目標」皆
屬戲劇性故事的主軸。在敘事裡，一位主要人物「既不真實存在，
也非真實人物的影像；他是一個作家的建構，一個被設計成有趣的
展示。……這位假的、被構成的人物可稱之為『合成(synthetic)』者」
(Phelan, 1996:110)。顯然，人物的形象係依敘事者在文本中運用多個
形容詞與述詞(predicates)堆積而成(Culler, 1975; Phelan, 1996)。

事實上，所有故事均在講述一個面臨「問題」、「目標」的正面
人物，而電視劇敘事均屬此一人物面對「這椿事件或這份情感時該
怎麼辦」所發展的情節。透過不同論述方式，敘事者讓觀眾分享戲
劇人物如何行為、如何執行相關動作與結果。人物所面臨的目標愈
困難、所遭遇的對手愈厲害、使命愈艱辛、問題愈大、完成目標和
使命的過程愈崎嶇，則故事的戲劇性就愈高。簡單來說，觀眾要看
的劇情就是這位人物如何為了一個明確的目標而掙扎奮鬥。

對電視劇敘事者而言，創造這麼一個有趣、獨特、令人難忘、
具備吸引力的戲劇人物是敘事主要條件。從一個人物的言語行為、
對自己的評述、別的人物對他的判斷與反應中，敘事者凸顯眾多劇
中人物的特質。或者，敘事者需要創作出一位「英雄」，或是比觀眾
具備多一點「吸引力」，且能輕易讓人喜歡、了解、認同的人物。這
位筆下人物不但參雜了敘事者所賦予的各式特色，也是Phelan所謂
的「模擬真實(mimetic)」與「論題(thematic)」的角色。

雖然Blum (1995:79)建議，「人物必須在理性上被【觀眾】認為
是真實的，在語言與行為上要維持一致，在心理、社會、生理上具
現完整與統一」（添加語句出自本文作者），敘事者在創造人物時往

往會使用具象的「模特兒」。無論其來自真實人物、敘事者自己、小說戲曲中虛構人物、或甚至某個演員，敘事者會照著這個「真實的形象」修改人物的「外觀、情境、年齡、性別，但【仍】保持這個人的真實特質，……試著綜合幾個真人的特質到一個人物身上，或者把一個真人的特質分散到幾個角色身上」(Miller, 1998:23；添加語句出自本文作者)。

敘事者更須從幾個方面模塑劇中人物，如「目標」。無論一個角色出現在故事的長度和重要性為何，總有一個劇情目標相隨；有時為了完成某件功能，有時則係追求某個願望。人物目標須與故事動向相符，每位人物均有輔助整體故事發展之責；沒有必要上場的人物只會增加製作費用，即使寫出來也易被剔除。

其次，敘事者須設定人物的「企圖」與「動機」，說明該人物為了何種理由執行其設定行為。如偵探劇角色之所言所行大都在「企圖」緝捕兇手、打擊魔鬼、洗清冤枉、追求真相等，而「動機」則解釋此角色為何執行這些事情。

最後，敘事者也須假設劇情發生之「情境」，如設定「如果(what if)」某角色遇到某件事 (遭到外星人綁架) 時將採何種行為與反應？或者，假設女主角愛上一個不該愛的對象時，其行為與反應又當如何？如此一來，敘事者須在一連串假設情況中，安排對人物個性與處境而言均屬最可能採取的後續行動。

但人物達到目標與獲致最後成功並非必要結局方式，敘事之必要部分乃指將某種形式的衝突或阻礙安排在追尋目標的過程。這些衝突或阻礙可能來自與英雄對立的人物 (如反派壞蛋或惡勢力)，也可能來自可怕的天然力量。當衝突或阻礙力量強烈時，觀眾多會被戲劇張力牽入而產生觀看心理。

Miller (1998)即謂，觀眾通常要看具有英雄氣質的主角如何解決由衝突所製造的危機，故事從頭到尾要以英雄是否能度過危機的懸

疑「拉住」觀眾。此外，編劇也須在情節中安排觀眾臆想之外的轉折，使其「出乎意料」之餘得到驚訝與滿足。換言之，敘事者得不斷構思、編輯、挑選、鋪排最具有可信度與最符合戲劇性的故事人物言行，在可能範圍內做到最類似真實、最不同凡響、卻又最出乎意料的結局。

　　一般說來，觀眾欣賞的故事總要有個清楚結局，較為典型的做法是提供一個快樂收場。如果敘事者想寫喜劇，就得透過人物、情節、動作、語言讓故事顯得好笑。通常編劇另會安排至少一條副線，不過副線的數量、長度、重要性都得與故事的總長度相關。

　　Miller (1998)、Blum (1995)等人均曾指出，創作人物須有一些「工具」與「技巧」，顯示敘事者之編劇乃是類似智力遊戲的過程：敘事者一面編纂與生活密切融合的故事，讓人物具有真實可解的動機以便觀眾易於認同這些虛構角色，另一方面，敘事者則須透過各種不同途徑，發展具有特色的故事情節。

　　總之，電視劇的人物描述務必得盡量寫真，情節編排則因戲劇性的要求而多隨制式結構。國內外編劇教科書❺都曾一再解說電視劇故事要有主題、人物有動機、情節有結構，顯然電視劇總是在追求目標、處理危機、化解衝突、填滿缺失、克服困難、或是解釋神秘情事。在展示這些過程中，不僅敘事者要視劇長時間把情節依照開始、中間、結尾的結構鋪排，還要依據種種「公式」檢查腳本是否依照情節慣例處理，請參見附錄。

　　敘事者創作時雖常受到鼓勵應發揮想像，甚至多作白日夢以避免踏入公式性的故事與結局，劇本編撰卻不像寫抒情詩般地是自然而然「寫」出來，而多半是「改」出來的成品。經過多次修改，多數電視劇反映的就是眾多敘事者（包括編劇以外的人員）認為大眾

❺　國內教科書如劉文周(1984)、姜龍昭(1988)、張覺明(1992)、曾西霸 (1993)、易智言(1994)。

會相信、能接受的情節與人物奮鬥過程，充斥著觀眾認知上屬於合情合理而又可能發生的人物與事件。

三、結局的陷阱

事實上，電視劇敍事者鋪排人物與情節時經常需要揚棄第一個到手的念頭和可能性，以免與其他故事雷同或落入窠臼(Blum, 1995:85)。但歸根結底，敍事者很難寫出完全不曾在他人思路中的劇情。

敍事者以經驗與想像力排列組合人生各種可能，隨之寫出一個虛構的戲劇故事。在人物部分已如上節所述需要包含目標與動機，而故事又要有「結局」，以便故事能被觀眾「理性地」了解時，電視劇敍事就與人生真實故事開始背道而馳。正如顏元叔(1960:54)之建議，敍事人生不同於實際人生，前者存有各種可能情節的故意排列，電視劇的虛構敍事終究只能是夢想與幻象的組合。

另一方面，真實人生總是無法完全合理。從真實人生取材卻使敍事者找到人類的理性矛盾，不但寫出具備衝突的故事，更寫出人們理念中人生「應該」有的模樣與情境。何況高潮與結束雖是現實中每天都在期待與猜測的事情，但那能像敍事者所編纂的故事，不僅高潮連連，還經常包含美滿結局，這個結局甚至還可一遍又一遍地反覆溫習、欣賞？

White (1981:23)指出，真實事件與虛構敍事二者間的差異，在於敍事者總是將人類價值意識加在事件的敍述行為中。當一件真實故事被敍事者用以展示正直廉潔的人物、豐富完美的筆觸、連貫協調的寫作能力時，真實事件就已「失真」。而敍事者以人生影像或概念作為事件結局，將個人價值意識填入敍事，真實之歷史敍事與虛構敍事的界限就更為模糊。

電視劇敍事者在挑選人物以及組合事件時，只會再現其所認為具有價值的部分，故事因而總能凸顯敍事者對美與人性的判斷。即

使是真實人物或事件，透過電視劇再現後都不再與歷史或是現實等同。何況，電視劇還有商業與娛樂考量，因此記述或再現真實原就不是電視劇的製作目的。

其實，多數敘事者完全了解電視劇故事就是要向觀眾傳布訊息。不僅題材經過選擇，故事的編排更要層次清楚，輕重分明；情節線一概經過審慎處理，以符合電視媒介的要求；有時候，編劇還會不自覺地在寫作中流露出潛意識。這種出於自然而自發的寫作態度固然常受激勵(Miller, 1998:3–5)，但電視劇敘事者仍無法不把觀眾放在首要考慮的條件。

當然，敘事者的創作態度不必然全為觀眾而寫，有時亦可服膺自己的信仰與興趣而作。但電視劇敘事者多用當代通俗語言訴說人心最易理解的事物，期望作品在當代就能獲致迴響(如獲高收視率)，而迴響之因則多是觀眾在故事中找到精神寄託，或從故事裡找到自我，感覺到與其他人有所連結，並非遺世孤獨地生活。

顏元叔曾說，「創作起於具體，入於抽象，歸於具體」(1960:15)。當電視劇從敘事者的具體社會生活經驗出發，用象徵符號與特定編劇方法編製成廣受歡迎的大眾娛樂時，人們本應觀察電視劇在觀眾的知性與言行上所留下的具體痕跡。

敘事者從現象與經驗中掌握某些「念頭」，依編碼規則發展故事，透過視聽象徵符號的論述方式，再現著人類感性與理性的邏輯。電視劇當然是虛構敘事，但此一敘事的邏輯結構豈也是虛構？在敘事者藉著虛構故事傳布社會現實的遊戲中，敘事逐漸形成觀眾生活與認知的部分。

再者，電視劇敘事也屬明確的傳播現象。當敘事者寫下他的情緒、思想，並在敘事間投下自己的身影，其所顯示的正是社會裡各種對立的「結構形式」，如善與美總須邪惡、醜陋的烘托，而正義與勝利也總是伴隨扭曲、苦難。

下節即討論結構主義與電視劇敘事之關連。

第三節 電視劇之敘事與結構

嚴格來說，電視劇敘事者除以娛樂形式再現社會真實外，並描繪社會價值與時代意識。而電視劇經觀眾認可後一再製作與播送，主因就在於觀眾認同其所傳播的主旨與趣味，也代表敘事者與觀眾間享有共同人生經驗、情感與記憶（姚一葦，1988；劉大基，1991）。

而如前述，電視劇在表現人類心靈與意志時，必然存有某些社會陳腔濫調，顯示了敘事者與社會大眾所共通的意識模式具有某些基本「結構」（蔡琰，1996b, 1997a）。所謂「結構」，乃人類心理的自然要求與意向。本節即從結構主義介紹電視劇的內在結構來源，及文獻中可供參考的戲劇結構形式。

一、結構主義

結構主義之研究對象是人為的社會系統，或是認知意識系統的結構關係（高宣揚，1994；楊大春，1996）。西方重要哲學家海德格(M. Heidegger)、傅柯、李維─史陀、皮亞傑(J. Piaget)曾一致指出，生活上的共同體驗能集結成無意識的社會共識，而這些共識透過各種人為社會系統再現著生活經驗。

因此，當敘事者運用人為符號系統再現社會意識、生活、與各種傳播行為時，作品中就糾結了社會共有意識。其內在結構所展示的內容，正是敘事者與觀眾的共享經驗。研究者可就結構主義的理論和方法，還原電視劇中所有符號組織的關係，藉此推論電視劇之結構。

(一)簡介結構主義

　　依結構主義所示，人類之現象世界具有某種「共性」，即能被觀察的現象世界之結構（高宣揚，1994:16-29）。結構主義重視各領域之理所當然、刻板不變的共性，係因這些共性之後隱藏著最自然的心理要求，展現著人類社會心靈的本質。

　　結構主義者認為，每個社會產製的各種文化物品，都透過神話、迷思等符號再現特定象徵意義。而結構主義的目標，就在透過文化現象了解這些象徵符號的意義，或藉由解碼行為發掘故事背後所潛藏之世界觀，解釋人類精神世界的「深層結構」（Chatman, 1978；孫隆基，1990）。

　　李心峰(1990)曾言，人類趨向「結構性」的意圖，在任何時代皆然；甚至可說人類原本就是「結構主義者」，要到後來才能認清「結構主義」之真意。社會結構的觀念與「實在經驗」無關，但與其所創造的「模式」有關，而結構論的方法即在分析經驗模式之構成內涵。

　　換言之，結構主義旨在找尋表達現象世界中「相互關係的共通之處」，認為如能掌握這些表達共通之「方式」，就可推究與還原「相互關係」為兩項對立結構，顯示社會原始心靈之二元關係，如生死、善惡、明暗、冷熱、民主與集權、文化與自然等。結構主義哲學認為，社會就在這些相互矛盾的對立結構中尋求統一與協調（高宣揚，1994:217-219），而結構主義的理論與方法足可解析敘事中處於矛盾對立的再現關係，並透過還原結構之途徑追尋電視劇的根本意義。

　　結構主義過去已受到許多相關領域重視，甚至可視為是影響廣泛而持久的「社會運動」（楊大春，1996；高宣揚，1994；李幼蒸，1994；李心峰譯，1990），形式上可追溯至索緒爾(F. de Saussure)的語言學、雅克遜(R. Jakobson)的音韻學，而以李維－史陀為核心人物，過去甚至有「結構主義即李維－史陀」之言（李心峰譯，1990; Real, 1990）。

然而對李維—史陀而言，結構主義不僅是某種認識論的態度，也是客觀、嚴密的求知方法而非簡單的教義，其應用範圍可及於民族學、心理學、社會學、歷史學、音樂、繪畫、文學。李維—史陀的目標在於探索有意識的語言現象，並追求屬於現象中的無意識深層結構，因而先將語言現象做為分析基礎，舉出語言間的結構關係，然後再引出整體系統關係的概念。

除了李維—史陀外，羅蘭巴特、海德格、傅柯、阿圖塞(L. Althusser)、拉崗(J. Lacan)等人亦都曾討論有關結構的共同主題，或多或少提到「系統」與組織的概念，強調構成語言或社會系統的結構關係，並擴張結構主義之概念超越特定學科或領域，成為一個重視系統組織「結構關係」在各個學科領域運用的學門。

在結構的組織概念上，傅柯支持李維—史陀的系統思想，指出(李心峰譯，1990:282)

> 在所有的時代，人們思考、記述、判斷、講話時的那種方法 (包括在街頭上的會話和極日常性的書面語)，甚至連人們經驗各種事實、他們的理性發生反應時的那種方法、他們的活動，全都受到某種理論的結構與某種系統的支配。而且，這一系統因時代和社會而變化，但是在所有的時代、所有的社會，它都是現實的存在。

另一方面，高宣揚(1994)也指出，結構概念不僅存在於日常生活與語言運用，也是人類意識的創作泉源。高氏相信，人類理性中存在某些先天而固定不變的「結構」(或稱「密碼」、「概念體系」等)，正是傳統社會文化的基礎。

由上述結構主義的立論或可推知，敘事者創作電視劇時亦無法脫離內在結構成分， 而其所組織的各種人類關係均具結構形式。

Moyers (1999:92)即指出，　基督教文學中之重複循環結構為墮落
(fall)、游移(wondering)、救贖(redemption)、歸返(return)等，顯示人
類創作作品的確具備某些內在連繫的結構，乃由「對比」與「相互
關聯」等心理元素構成（高宣揚，1994:10）。

　　總之，如李維—史陀及皮亞傑所稱，結構主義不僅是理論，更
是探索現象世界的方法。從敘事者所再現的人類社會、情感與事件
中，或可找出電視劇裡最自然、最普遍的概念，包括一些屬於陳腔
濫調或理所當然的刻板事例，且應可就此推知電視劇的「結構」。

(二)敘事之結構❻

　　Crane (1992:82–83)曾說明，結構主義使用的語言學方法原係用
以了解原始社會的文化現象，企圖從符號結構中探索如何解釋文化
意義，後來才被社會學及其他領域學者用來分析故事的意涵。此些
語言學方法（或稱符號學分析方法）基本上不考慮歷史推展的斷代
分析，僅檢視文本各個要素的（直軸）關係，對象係任何文化的象
徵符號，意義則來自與其他象徵符號的關係，包括具有對比或相反
關係的符號。次者，語言學方法之另一重點則在分析現象在歷史進
展中如何變化，檢視敘事的（橫軸）推展，對象是每一個故事類型
組合事件的方式，用以辨識敘事結構。

　　Donahue (1993:132–133)曾從語言學及二元對立結構剖析戲劇
內涵，探討了不同時期、不同風格的幾齣重要劇作。❼Donahue發現，

❻　本小節所舉之例大都來自戲劇及電影，旨在顯示同為敘事的戲劇和電
　　影都曾由敘事者導入特定結構。而電視劇之創作與編碼與戲劇、電影
　　雷同處甚多，敘事者無法脫離在文本中顯示特定結構，因此電視劇敘
　　事者理應在創作時同樣寫入社會特徵，再現人性。本小節部分例子中
　　的文本，係由分析結構主義之方法獲得。

❼　Donahue的研究對象包括：莎士比亞的浪漫悲劇〈羅密歐與茱麗葉〉、
　　莫理哀的古典喜劇〈慳吝人(Tartuffe)〉、契可夫的自然寫實劇〈櫻桃園〉、

劇中之象徵符號結構著故事人物與場景的對立力量，如年輕情人與年老家長、貧困與富有、助人者與阻撓者、室內與室外（空間）、時間長與短（感覺）等。Donahue認為，這些戲劇的對立形式都是觀眾生活與日常經驗中最為熟悉的共同概念。

此外，Moyers (1999:90)之研究亦發現，敍事之特定結構可以著名電影系列「星際大戰」為例說明。如其第一集〈險惡幻象(Star Wars: Episode I—The Phantom of Menace)〉的結構基礎係光明與黑暗的對比，故事描寫邪惡與慈悲的戰爭，其中貪婪與捨己為人被敍事者辨識為人性中相互對立的兩個極端。整齣電影所描述者，就是在複雜宇宙結構中之人類最簡單對立認知形式。

另有 Eco曾以結構主義分析方法研究007龐德電影，發現所有此類電影均由相似情節要素組合而成（見Crane, 1992），包括四位基本人物間的互動關係：英雄（龐德）、上司、壞人、女人。這些人物各有一套基本價值觀，而電影就由他們間的互動顯示了愛與死的對立、忠誠與背叛的對立、責任與犧牲的對立、善與惡或美與醜的對立等。

由本小節所述觀之，戲劇和電影敍事者各自在其創作文本中隱含了時代意義與內在結構關係，而電視劇敍事者理當也發展設置其特定形式結構。敍事者編寫的電視劇包含一整套演員、服裝、化妝、人物、故事、情節、燈光、布景、音效、攝影、錄像、播送等電視符號系統之運作，系統間的關係應屬結構問題，如電視劇人物、情節結構關係等。以下即續以相關文獻所討論之敍事結構為旨，說明敍事者面對的人物與情節結構方式。

二、有關敍事結構之文獻討論

專門研究故事結構之卜羅普(V. Propp)及蘇瑞奧(E. Souriau)過去均曾從語言學及結構觀點探索情節與人物關係，認為敍事者可從

及貝克特的現代荒謬劇〈等待果陀〉。

人物、情節、時間、空間、角色關係琢磨敘事結構。以下依次說明敘事者創作時所遭逢的情節與時空及角色結構等問題。

(一)情節與時空結構

情節是事件的組合，也是突發事件或主角之刻意行為的組織與排列，如Berger (1997:63, 66)即曾稱敘事者講述故事的方法，或鋪排事件的秩序均為情節。敘事者在再現故事時，總是需要安排一系列事件，其內在存在條件不外乎時間、空間、人物等，❽本小節因此首先論及情節中的時空安排方式。

1.敘事者的時空觀

時間是事件的內在部分，可隨敘事者講述的故事秩序隨意調動，不必按照原本發生前後次序發展。亦即在電視劇中，最先講述的部分可能是最後發生的真實事件，後講的部分反倒是原始事件中早先出現的事例。如電視劇〈國父傳〉一開始先談民國成立，後講孫中山先生的兒時舊事；或是在〈白蛇傳〉中先談水淹金山寺，後才提及遊湖借傘。

時間又可分為「故事時間」和「敘事時間」兩者：前者如國父孫中山先生的真實一生，或明朝劉伯溫以三十年真實時間輔佐朱元璋打下天下；「敘事時間」則或稱為「論述時間」，是演出電視劇故事的時間長度。如在一集一小時的單元劇中再現孫中山或劉伯溫的一生，或在連續劇中以四十小時再現他們兩人的故事。從結構角度而言，敘事者之其他時間觀念尚應包括：

一、再現場景的真實連續時間，即敘事者視故事需要在同一地點（空間）演出一個人或一件事的連續時間。若敘事時間固定，場景（空間）數量有限，則相對而言平均花費在同

❽　詳見第二章，《圖2-2》所示。

一地點的連續時間較長；但若敘事時間固定，場景數量卻很多，同一地點的真實連續時間就會較短。總之，真實連續時間之長短影響再現故事的整體節奏。❾

二、再現情節的時間，指敘事者讓觀眾經驗數個、數百、或數千個上述真實連續時間的總長度，常屬演出故事之非自然元素。不論故事內容和長度，敘事者總得要在固定物理時間（如半小時或三小時）內規劃出故事之開場、發展、高潮、結局各階段情節時間，因而可謂之敘事之制式結構方式。

三、時間論述方式：敘事者所使用之時間再現形式會影響觀眾產生不同感受，時間因而可用不同再現方法產生變化，如十天內所發生的例行性事件以一秒鐘長度的重複畫面十次代表，或如將數個攝影機從不同角度鏡頭拍攝一個十秒爆炸場景，重複十次後演成一百秒鐘長度以增強效果。另外，由分、秒針所顯示的鐘錶時間更可用拍攝方法使其快跑或停止。敘事者更可採前敘、倒敘、快動作、慢動作、扭曲想像、夢境等鏡頭，改變敘事時間與觀眾對時間的感覺。

實際上，敘事時間與觀眾所感知到的時間一向平行而不互相干擾，但敘事者的時間結構方式須引起觀眾的觀看興趣與想像。一般而言，故事經敘事者詮釋與再現後，不僅能夠陳述物理時間，也能陳述心理時間。

有些研究者專門分析敘事時間結構，探索事件在戲劇性故事的發生先後秩序，或是時間長度與場景選擇、敘事節奏的關係、或甚至描繪倒敘、前敘、扭曲時間(distortions)等問題(Onega & Landa,

❾ 不過，個別場景的時間長度並非影響故事節奏的唯一因素，其他相關因素尚有對白、表演、導演、剪接等。

1996:243-245）。但整體而言，電視劇敘事最常以「現在正在這裡發生」的線性結構說故事，將時間、場景（空間）裁減、增加、取消、或延長。敘事者選擇性地再現過去或未來時間中所發生的事件與感情，並以「當時正在那裡發生」之形式處理。

除時間外，空間也是事件的內在結構部分，隨著敘事者的講述時間面向而不斷調動地點。❿也就是說，敘事者所再現之空間係隨情節時間秩序出現，而非依照故事實際發生先後出現順序。敘事者讓觀眾在真實物理空間（如某室）中體驗時間之濃縮、延長、與扭曲，並在敘事中不停轉換室內、室外。

一般而言，空間場所與地點係依人物行為、事件動作而定，如談戀愛的地點、場所就不致與謀殺案類同。而敘事者對空間的選擇、使用，也常視再現情節的情緒需要設置，如遭遇苦難的空間經常破碎、老舊、黑暗、狹窄與潮濕。若再搭配著晚上、飢餓、貧窮、寒冷、下雨的時機，即可顯示敘事者在時間和空間鋪排上如何受制於創作現實。

總之，時間與空間在敘事作品中不僅是內在靜態條件，其最基本功能且在幫助說故事，顯現事件在故事中的發生經過，展示特定環境。時間、空間、事件不但都是故事內在結構的一部分，且是主要部分。然而，電視劇敘事者不必與戲劇傳統那般講求時間統一（如同一天發生），鋪排也不必講究集中（在同一地點發生），反而較為講求流暢的時空轉換，以明確再現故事的主旨。

　2.孫惠柱之情節結構觀

依學者之見，敘事者的創作經典情節結構大都衍伸自希臘悲劇，

❿　電影、小說、戲劇敘事者之空間再現較電視敘事者自由。以中國戲曲為例，無須在劇院或舞臺空間演出，也未規定演出的時間長度。一塊空地、一頂草棚、一間大廟、或豪華的國家劇院都能演出戲劇，唯一空間條件僅是一個能容納觀眾和演員的地方。

一般均包含衝突性事件在情節之持續發展，且戲劇張力愈來愈強，直到衝突或危機的最高點（稱為「高潮」）；然後勝敗顯現，故事收場。情節的結構關鍵分別設置在開始的戲劇問題、中間衝突與危機的發展、及結束的收場。中間與結束部分之分界點在高潮，而高潮與危機則屬故事之轉折點(Berger, 1997:64)。

根據孫惠柱(1993)，時空結構多依附於故事的表現情節，或事件的組織方式。敘事者可依據時空鋪排將情節分出純戲劇式、史詩式、散文式、詩式與電影式等不同結構。「純戲劇式」結構講求情節的「有機統一性」；一齣戲在集中時間與空間內飾演完成一件完整的戲劇動作，❶如一部九十分鐘的電影或一齣半小時或兩小時的電視單元劇多取此種戲劇式結構。

「史詩式」結構講究各方衝突力量的交替發展，特徵是故事中事件多、線索多、人物多、場景多；馬羅(C. Marlowe, 1564–1593)的名劇〈浮士德(The Tragic History of Dr. Faustus)〉即為一例。馬羅完全突破希臘悲劇式的統一結構，無視時間與空間限制，讓主要角色浮士德在二十四年間上天入地，周遊列國。

史詩式與前述戲劇式均是出現最早、流行最廣、也最普遍的情節結構形式，然而史詩式結構之過程冗長鬆散，經典敘事戲劇結構要求之「頭、中、尾」緊湊安排已不復見，僅有中間過程的事件、時間與場景鋪排佔據主要論述部分。孫氏(1993:23)認為，電視連續劇敘事者最常採史詩式結構發展劇情，因為

❶　姚一葦(1992:77–79)曾解釋，情節顯示「戲劇動作」，是對人類行為的模擬。戲劇動作不全然是情節，卻是情節的核心部分，展示主角最主要的行為與遭遇。Berger (1997:63, 66)則謂，敘事角色的行為可稱做「動作」；「戲劇動作」係以衝突為內在結構之基本要件。如希臘悲劇作家索佛克里斯(Sophocles, 496–406 B.C.)所撰寫之〈伊迪帕斯王〉，或如美國劇作家尤金‧奧尼爾(E. O'Neill, 1888–1953)之〈啊！曠野(Ah! Wilderness)〉均屬之。

在這些史傳式的戲劇結構中，大都有一個主人公，主幹明確，而依附於主幹之上的枝蔓卻很繁雜。主人公和他的對手多有衝突，這衝突或是忽隱忽現地貫徹始終，或是過五關斬六將如走馬燈一樣變換。整個過程都比較長，可以較為自如展現各方衝突的準備和結果，而不一定以衝突的正面表現為主。與第一類【純戲劇式】結構形式相比，由於焦點打散了，這些劇的主題也往往不那麼明晰、確定，而顯得比較虛，比較廣泛，也比較注重哲理性（添加語句出自本文作者）。

在電視連續劇故事發展中，即明顯可見大約四到八位主要角色共同推展主要情節線，同時還有其他幾條副情節線並行發展；兩者有時平行，有時交錯。

「散文式」結構為孫惠柱提出的第三種時空結構。⓬根據孫氏，此結構「既不用純戲劇式結構慣用的戲劇性的『結』——重要秘密或緊急事件，也不用史詩式結構中的大起大落、大開大闔的傳奇故事；即使劇中存在著這些成分，也把它淹沒在彷彿未經人工組織的一大群人的日常生活細節之中」(1993:35)。

由此可見，戲劇式結構注重發生的「事件」，史詩式結構注重角色的「經歷」，而散文式結構呼應的經驗在「自然」。故事旨趣從強烈衝突、嚴重事件換成一般人的自然生活群相。散文式結構甚至以漫不經心的輕巧手法描寫市街、家庭中各種尋常人物的慾望與生活。

至於「詩式」結構則屬本世紀之戲劇敘事中，情節鋪排最大的變革，⓭「戲中戲」、「反劇」、「夢劇」、「靜態劇」都是戲劇界面對

⓬ 「散文式」結構以蘇聯劇作家契可夫(A. Chekhov, 1860–1904)與高爾基(M. Gorky, 1868–1936)為代表人物。

⓭ 孫惠柱曾以四位戲劇大師的作品說明「詩式」結構特徵，分別是曾獲

二次世界大戰與電子媒介的衝擊後所產生的新思潮。詩式結構的作品反映人與命運的衝突，但不用情節或語言外現，故事情節談不上起承轉合，語言也沒有因果。當「荒謬」、「怪誕」等用語與詩式戲劇動作發生關聯後，劇作實際上已摒除傳統，沒有完整的故事情節，沒有確定的人物性格，也沒有貫連的邏輯語言（孫惠柱，1993:44-52；石光生譯，1986:79-176）。

「電影式」是孫惠柱所論之最後一種戲劇結構方法，集上述四者特點，以電影蒙太奇手法統一運用各種結構的交錯融合，故事情節以現實、回憶、幻景的交錯變動刻畫角色內心世界。❹電視劇敘事者經常使用的結構方式跟此種結構最為相似，不過電視劇場景的交錯變化比電影式結構緩慢，製作經費與美術風格都是影響因素。

有關戲劇結構的論述，孫惠柱(1993:146-151)亦提出極具啟發性的「結構類型」問題，是中外相關書籍討論較少的部分。孫氏認為，戲劇結構基於不同形式可分為鬆散的「葡萄乾布丁式」、像鍊條一樣展示一系列事件的「繩子或鍊條式」、情節密切交織的「巴特農神殿式」、或情節彼此聯繫的關係是內聚或外散的「開放的、擴散的」以及「封閉的、集中的」這五種結構類型。

孫氏指出，有關戲劇結構形式的問題，美、英重要的理論家❺

諾貝爾文學獎的貝克特(S. I. Beckett, 1906-1989)、梅特靈克(M. Maeterlinck, 1862-1949)、著名法國作家伊歐涅斯柯(E. Ionesco, 1912-?)與瑞典作家史特靈堡(A. Strindberg, 1849-1912)。這些作家的作品並非晦澀難懂，反而透過反傳統結構的新手法，展現著作家對人世的觀察與對人性的醒悟，使其作品〈等待果陀〉、〈群盲〉、〈犀牛〉、〈夢劇〉分別成為世紀代表之作。

❹ 美國現代著名作家米勒(A. Miller)及尤金‧奧尼爾都曾以電影場景交錯之方式，結構他們著名作品，如〈推銷員之死〉、〈瓊斯皇帝〉。

❺ 美、英兩位重要理論家指亞契爾(W. Archer, 1856-1924)與班特利(E. Bentley, b. 1916)，前者於1912年曾提出戲劇之本質為「危機」的理論，

曾提出「極有啟發性的問題」，卻「未能展開進行深入探討，……給後人提【供】了一個重要的課題」（添加語句出自本文作者）。直到一九五七年蘇聯的霍洛道夫正式提出「開放式」與「閉鎖式」兩類戲劇結構概念（孫惠柱，1993:140），指出劇作中有「離心」與「向心」兩類傾向，才使戲劇結構理論往前邁進一大步。**⓰**

電視劇敘事者理當發現，當電視劇情節講述一個統一故事時，其結構方式即與戲劇敘事之戲劇式、神殿式或封閉式／閉鎖式結構相似。當敘事者將情節之發展經歷拉長、劇中人物與場景增多、情節枝節變細，電視劇即採行了所謂之史詩式、繩子鍊條式或開放式的戲劇結構。而當電視劇採行自然方式，表現現實社會生活中的真實情境而缺乏急遂的戲劇性事件時，敘事者即呼應著散文式或葡萄乾布丁式的結構。

至於電影式結構中現實、回憶與幻想相互交錯的場景安排，對電視劇敘事者而言亦毫不陌生，唯有較「不像戲」的詩式結構是電視劇敘事者較少在大眾傳播媒介運用的結構模式。或許這是基於大眾傳播講求與一般觀眾溝通，希望提高收視率，因而避免演出觀眾不易看懂的結構形式。敘事者在「溝通」及「看得懂」並要讓觀眾受到劇情感染的前提下，劇中人物與故事的邏輯因果、情節起承轉

且稱戲劇藝術為危機之藝術。亞契爾原為蘇格蘭新聞工作者，後移居倫敦，以英國近代著名戲劇理論家著稱，並翻譯多齣易卜生作品，後將現代劇從歐陸介紹到英國（姚一葦，1992:36-44）。至於美國戲劇評論人班特利係以翻譯及講述現代最重要戲劇家及導演布雷希特之作品著稱（可參見林國源譯，1985，《現代戲劇批評》，為國內重要戲劇譯作之一）。這兩位理論者都曾提及戲劇結構的問題，但卻須待其他戲劇學者方整理出有關戲劇結構之類別概念。

⓰ 有關開放式或閉鎖式結構之討論，留待下章再行探索，但以孫氏討論來看，電視劇的結構問題理應與舞臺戲劇、電影、廣播劇等結構問題類似。

合均較受到傳統敘事方式影響。

最後，電視劇編劇教材都曾提及「佳構劇(well-made play)」或「戲劇式結構」觀念，❶認為敘事者應在電視劇中保留經典開頭介紹、中間發展、與高潮收場等結構。而電視劇單元系列中的每一單元均類似孫惠柱的「鎖閉式」結構，其劇作範圍較小，集中表現一個戲劇性故事。至於連續劇，則接近孫惠柱所謂之「開放式」結構，劇作範圍較廣，情節枝枝節節，陸續開展。

下一小節繼續介紹結構主義者所闡釋的角色結構，係敘事者透過「人物」編排劇情的重要線索。故事中的人物❶指執行戲劇動作的角色；❶在敘事中雖有無限數量的人物，卻只有少數角色。角色在故事裡的功能，可謂是敘事者結構故事的基礎。

㈡角色結構

在戲劇中，人物(character)指一位有思想、有個性、執行戲劇動作的人。角色(role)則通指人物所扮演的對象，如男人、女人、母親、媳婦、壞人、好人、郵差、鄰居、警察等。小說、戲劇、電影、電視劇多描寫不同人物，但這些人物卻都只屬有限角色；有些角色(母親、英雄)描述特殊人物（孟母、花木蘭），具備別樹一幟的個性，有些則再現普通人物，具備刻板類型與通性，展示一般人經驗中的樣子。

❶ 不論出自國人之手，如李曼瑰(1968)、姜龍昭(1988)、劉文周(1984)，或出自翻譯，如曾西霸(1993)、張覺明(1992)、易智言(1994)；或出自美國的Miller (1998), Blum (1995), Catron (1984)等人之編劇書籍，多曾教寫「佳構劇」，強調人物與情節的鋪排，並要求顯示衝突與高潮。

❶ 如〈國父傳〉之孫中山先生，或〈白蛇傳〉之白蛇素貞、素貞的女侍青蛇小青。不同故事可講不同人物，不同人物卻可扮演幾個特定角色，如情人、小氣鬼、惡徒、媽媽、女兒等。

❶ 素貞是〈白蛇傳〉故事的「英雄角色」，青蛇小青就屬「助手角色」。

　　結構主義者蘇瑞奧(E. Souriau)曾經指出，戲劇角色之互動乃循特定「結構」方式發展，情節係由人物的「關係」推動（見高宣揚，1994:232–236）。由於戲劇人物之目標或動機均有所不同，角色間之「關係的特殊組合」因而構成了戲劇性場景（事件）。敘事者透過這些戲劇性場景的排列，流露出內心無意識活動的固有模式。由此觀之，蘇瑞奧的敘事結構理論基本上與前述K. Burke傳播研究中重視「相互關係」的取向相當一致。

　　除參考蘇瑞奧的說法外，有關角色結構的問題尚可參考結構主義大師卜羅普的理論。以下即先介紹卜羅普，後以蘇瑞奧之觀點補充。

1.卜羅普

　　卜羅普結構理論指出，故事有賴固定「角色功能」組成，[20]可謂是故事的穩定結構性要素。但究竟由那一位人物（誰）完成不同「角色功能」，則影響不大（Propp, 1994；黃新生，1992；劉平君，1996）。

　　在敘事中，「提供動作的人」與「人的行為」雖屬一體，卻是兩個獨立概念。從每個人物的行為動作可以看出他對其他人物或事件的作用，因此分辨人物彼此的關係（誰是誰）及對他人行為的影響（誰對誰做了什麼），就可以辨識個別人物在故事中之動作是符合英雄、惡人、或協助者之角色功能等。

　　卜羅普曾特別列出action of the hero（英雄功能）、action of the villain（惡人功能）等詞彙，用意就在定義角色功能為某個人物所完成的行為動作對組織整個故事的作用。這些角色功能的作用，也在

[20]　國內參考資料一般只譯角色名稱，如英雄／主角(hero)、惡人(villain)、協助者(donor)、公主(princess)等，並未同時討論卜羅普角色結構理論之意義。但依卜羅普之原意，角色實應與其「功能」（或「完成之動作對情節故事的作用」）合併觀之。

建立故事中的對立與和諧人物之關係，產生輔助戲劇動作的力量。

卜羅普(Propp, 1994:25-65, 79-80)指出的故事結構角色功能包括：

一、「惡人」之功能：「惡人」執行所有與英雄（主角）對立與戰鬥的行為動作，參與所有反抗英雄之鬥爭，基本上是主角追求目標的阻力。「惡人」雖常屬明顯反派角色，有時卻只是阻止主角前進的力量，未必是大奸大惡之徒。

古典戲劇中之惡人角色有時由神祇、命運、或英雄自己扮演。其實，英雄追求目標時之最大阻礙未必是罪大惡極之人，其自己內心兩難的猶疑個性與矛盾的心靈世界，或任何可能妨礙完成目標的力量，都屬惡人之功能。例如，電視劇敘事者安排英雄追求某位婚姻對象，過程中的最大反派或阻礙婚姻力量可能來自英雄家人；他們雖非壞人或匪徒，卻擔負著故事之惡人功能。

二、「給予者」之功能(action of the donor)：透過給予者，英雄可以找到某種形式的神奇力量(magical agent)，如在〈石中劍〉故事中的梅林法師或〈白蛇傳〉的法海和尚都屬給予者，因其功能都在協助故事主角（前者之英國亞瑟王與後者之許仙）完成動作目標。給予者可說是神奇力量的輔助媒介，負有代理作用，常提供英雄某種動力、藥劑、或法器。

三、「助手」之功能(action of the helper)：助手幫助英雄減少匱乏或不幸，跟隨英雄一起各處行動(spatial transference)以完成目標之追求。助手也負責執行解救英雄之任務，或輔助解決英雄之困難，其功能在於改變英雄形貌或提升英雄人格。

四、「公主」（被追尋者）與其父親之功能(action of a princess (a sought-for person) and/of her father)：透過公主功能，英雄常

在故事中接受困難任務，如國王要求英雄去尋找公主。英雄在任務中常經歷受傷，有時則被加上某些印記(brand marking)，如英雄受小傷後，公主（故事中的被尋者）施以某種形式撫慰；或者，英雄受傷後由公主／國王包紮，然後在英雄身上留下某種形式的印記（如小疤及親吻等）。此一角色功能彰顯英雄對戰鬥性事件的主動行為，也顯示英雄受到反抗時的結果。戲劇故事主要就在透過這類「追尋某人或某物」的角色功能，認定英雄的地位，同時英雄在過程中也常揭發假英雄或顯露惡人、歹徒的真面目。另外，壞人被懲罰、英雄結婚、或登上王位也都屬於這項功能，故事情節經常安排由公主（被追尋者）的父親（某位權高位重之人）負責指示懲罰歹徒之行為。

五、「使者」功能(action of the dispatcher)：當不幸降臨時，某位人物出面要求英雄完成驅除不幸或解除匱乏的任務，此人即代表了故事中的使者功能。使者有時在獲得「公主的父親」指使後，派遣英雄完成任務，而英雄則透過使者功能得與故事中所追尋的戲劇動作(公主與其父親功能)結合。

六、「英雄」功能：英雄是劇中主角，通常主動或被動地執行抵抗惡人之功能。英雄有時也會回應給予者及使者之請，執行某些特定行為，然後與公主完婚。

七、「假英雄」功能(action of the false hero)：指在故事中出現的沒有基礎的要求或申述(unfounded claim)，如英雄的兄弟出面謊稱功勞，有意領取原屬英雄的戰利品或類似東西，或是劇中其他角色冒稱完成（英雄所完成之）任務。假英雄通常與英雄一起參與任務，或以某種程度與英雄共同涉入任務之完成。

上述卜羅普的角色功能理論亦獲另一角色結構學者蘇瑞奧指

認，稱其為「戲劇結構」。蘇瑞奧曾結合文學理論、戲劇理論，以角色功能排列組合出多達二十萬個戲劇情境(dramatic situations)，以下加以說明。

2.蘇瑞奧

蘇瑞奧認為，戲劇乃以人物（或角色）為故事中心，據以展開各種行為動作，這些動作即可稱為「功能」（見Donahue, 1993:31–32；高宣揚，1994）。他將戲劇中互相牽制的結構力量比喻為星球運行時彼此影響的力量，戲劇系統中的結構則可比喻為星球，因為星球即星體系統中基本元素。

蘇瑞奧並提出，戲劇故事乃由六種角色功能組合形成，包括：

一、主角(thematic force)，或稱「獅子座」的功能，即作品的中心趨向，可表現劇中主人翁之意志、慾望、情熱。獅子座的意志與願望推動整個情節發展，建立戲劇的基本張力。

二、對立者(the opposed or rival)，或稱「火星」的功能，指獅子座（主人翁）之敵人的力量。對手或反對力量將星座（即戲劇系統）中各星體（元素）組合在一起，成為戲劇的基礎張力。

三、目標(the representative of the object of desire)，或稱「太陽」的功能，指獅子座（主人翁）所追求的目標，可為人物或物品；主題力量（獅子座）的精神與活力均朝向目標追求。

四、受益者(the receiver of the object of desire)，或稱「地球」的功能。如主角對愛情（目標）的追求，其慾望係以自我為中心，因而使自己（獅子座）成為獲得愛情之受益者。

五、裁決者(the arbiter)，或稱「天秤座」的功能，指決策者功能。在獅子座與其敵人（火星）的鬥爭中，天秤座擔負決定勝負的裁判角色，擁有給予或扣留目標的權力，也可介入主角與對立者間的鬥爭。

六、助手(the aid or rescuer)，或稱「月亮」的功能，旨在顯示主
　　角的輔助力量，但亦可加強其他星座的力量。

在以上六者中，蘇瑞奧認為前三項是戲劇動作中最顯而易見的
三個功能，分由主角、反派、兩者之衝突、對比意圖、與追求標的
等共同顯示。

質言之，蘇瑞奧的角色功能理論的確可用來闡釋故事結構。
Donahue (1993)即曾以西方著名敘事〈仙履奇緣〉童話為例，說明蘇
瑞奧的戲劇結構。Donahue 指出，仙度拉(Cinderella)是該童話中的主
角（獅子座），整個故事環繞在她追求快樂的歷程。戲劇動作來自仙
度拉由慾望產生追求目標的力量。而故事中的王子代表目標(太陽)，
也就是慾望的對象；對立者（火星）的功能則由仙度拉的繼母和兩
位姊姊完成。

Donahue解釋，〈仙履奇緣〉的故事是仙度拉有意「與王子從此
快樂的生活在一起」，是主角（仙度拉）、對立者（其母與姊）、目標
（王子）間之三角關係所產生之力場(forces)互動的結果。❹仙度拉
與王子都是愛情慾望目標的受益者（地球），因為仙度拉係為自己的
慾望而行為動作，最後與王子獲得了愛情與快樂。

此外，Donahue認為該故事中的助手功能（月亮），係由提供仙
度拉衣飾與車馬參加皇宮舞會的仙女完成。而在故事中使王子愛上
仙度拉的希臘愛神愛若斯(Eros)屬裁決者（天秤座）功能，擁有給予
愛情目標的權力。

3.電視劇敘事者的角色功能理論

綜合觀之，上述蘇瑞奧的角色功能與卜羅普的結構理論十分相
似，均指出英雄（獅子座）、惡人（火星）、公主／目標（太陽）、助

❹　Donahue借用法國語意結構作家A. J. Greimas的理論，曾以圖形表示上
　　述故事中各結構元素的對立位置與彼此互動的力場，顯示戲劇故事由
　　角色功能完成結構關係(1993:32)。

手（月球）、給予者（或仲裁者，天秤座）等功能是結構戲劇故事必要元素，顯示戲劇性敘事之中各元素在故事系統中具有互動關係。

除此之外，卜羅普之「使者」與「假英雄」角色未包含在蘇瑞奧的功能系列；蘇瑞奧的戲劇目標（太陽功能）、受益者（地球功能）等則被卜羅普合併置於公主與父親功能。至於蘇瑞奧之「決策者」（天秤座功能）與卜羅普所論之「公主之父親」功能類似，卻又分別描述不完全相同的動作。

若合併傳播學者 Burke 的戲劇理論及卜羅普、蘇瑞奧等人之結構理論觀之，電視劇敘事之角色功能似可至少包含下述結構元素（參見蔡琰，1998）：

一、「英雄」，或稱「主人翁」，是任何電視劇敘事中無論性別或屬性一定具備的元素，也是故事的內在存在條件之一，可以是俊男、美女、醜鬼、老婦，或擬人化故事中的老鼠、獅子、桌子、椅子、或一棵樹，其主要功能皆在完成對戲劇目標的追求。簡單來說，電視劇可謂就是描寫「英雄追尋目標及其間遭遇衝突❷過程」的故事，如古裝電視劇〈包公傳奇〉中的包龍圖是主人翁，描寫他如何面對各種懸疑案情，運用智慧破案、懲兇。在連續劇中，因多情節之故，主要英雄角色或可多於一人。

二、「惡人」，負責執行之戲劇功能，也與性別或屬性無關，可能是宵小、匪徒、國王、貴族、父母、子女、洪水、猛獸、石頭、樹木、或主人翁自己。惡人角色指的是主人翁在追求目標過程中，出示阻礙或衝突力量的反派，可能來自主人翁自己的內在壓力、個人能力、或外在抗衡，或是來自單一對象或多元肇因。如在〈包公傳奇〉中，包公所遇到

❷ 衝突指廣義對立，包括多種形式，如打擊、阻礙、困難、意外等各種對象（姚一葦，1992）。

的各種邪惡勢力都屬「惡人」功能。與主人翁的功能一樣，長篇連續故事中之反派角色經常不只一位。在短篇故事中之惡人功能相對縮減，而在散文或極短篇且缺乏衝突的故事中，惡人功能可能更加萎縮或甚至消失。

三、「助手」，仍與性別或屬性無關，主要功能在於協助英雄向其目標前進。蘇瑞奧及卜羅普都曾對助手功能有完善說明，不過二人亦共同指明反派角色與英雄一樣可以擁有助手，以各種形式幫助反派阻礙主人翁完成目標。助手可能是家庭成員、同黨派分子、助理、僕傭、路人、神鬼、動物或某種自然、神祕力量。〈包公傳奇〉中的助手功能係由王朝、馬漢代表，不同情節線也可鋪排錦毛鼠、展昭或其他人物為助手。

四、「決策者」，指某社會地位、階級、權力比主人翁高強的人物，善、惡主角雙方背後都可能各有決策者，負責提供建議或提出相關裁決、指示。決策者有時也可能是主人翁本人，如〈包公傳奇〉中賜給包龍圖尚方寶劍，讓包公先斬後奏的宋朝皇帝就屬決策者功能。

五、「受益者」，指受到主人翁任務之惠者，可能是任何性別或屬性，亦可能是單數或多數，有時甚至是主人翁本人。如〈包公傳奇〉中之包公為了宋朝百姓的安全和正義出巡，受益者功能即由那些來擂鼓申冤的百姓苦主完成。

六、「目標」，或稱「公主」、「被追尋者」，是主人翁慾望的對象。戲劇動作的原動力來自對目標的追求，但目標對象並不特定，如公主是王子追求的目標，兇手是緝兇者追求的目標，而正義則是包公追求的目標。英雄之目標有時不專指人物，可能是東西、器物、財富、聲名、真理、權位、道德、情感等。

　　嚴格來說，上述討論僅包含曾共同出現在卜羅普與蘇瑞奧戲劇結構理論中的角色功能，而給予者、使者、假英雄等角色就未列入，但無論是卜羅普或蘇瑞奧的角色功能理論都有難與所有戲劇類型完全契合的可能。如蔡琰(1997a)對臺灣電視師生劇、家庭劇（單元劇）的研究即發現，使用卜羅普角色功能以解釋本地人情社會所產製的敘事文本時，曾出現一些與理論無法吻合的結果。這種現象使得電視劇敘事的結構與再現形式均有繼續討論的空間，未來研究尚可針對如何運用西方戲劇結構在本國電視劇之創作持續觀察。

　　另一方面，蘇瑞奧和卜羅普均將戲劇性故事視為「系統」，並將角色功能看成是系統中的結構要素，但未指明戲劇故事有時不僅描述單人物、單情節。故事的衝突和張力有時在一個角色結構明晰的故事系統內發展，有時則否。如何將此戲劇系統觀引申解釋較為單純之故事，未來亦應再予探索。

　　其次，戲劇敘事有時由不同人物分別組成對立系統，故事乃由這兩個對立集團的抗衡寫起。此二對立集團可謂就是戲劇張力的來源，各有不同人物分別完成英雄、目標、惡人、助手、受益者、決策者等角色功能，導致敘事長度、事件複雜程度、人物多寡、目標明確與否，都成為影響電視劇敘事結構與組織形式的重要因素，亦是電視劇敘事者在創作文本時需要思考的現實情境。

第四節　本章小結

　　本章由敘事者角度討論電視劇的創作框架與結構限制，也從理論中推知敘事者之創作必然因循某些現存結構，其編碼形式與情節角色關係均有特定論述方式。

　　理論上，電視劇的角色結構應與情節、時空結構一樣，均與電視劇所處的社會及觀眾本性相關，敘事者創作因此經常顯露當代社

會集體意識中視為理所當然的事例。然而敘事作品亦應隨著時代演進而與社會文化同步轉變，情節與角色結構也同樣應被允許進行調整。

Lipsitz (1990:5)認為，敘事者的確常將奇異與遙遠的世界帶到觀眾面前。電視劇敘事者不僅讓觀眾經驗新鮮故事、修改社會集體記憶，甚至重新設定大眾的社會認同，但有時卻也產生負面效果，切斷了自己最熟悉的歷史與文化傳統。理想上，敘事者再現的戲劇性故事應是社會大眾對自我與對社群生活的想像，也是社會大眾的集體記憶，促使觀眾從多元化面向中一面重現現實生活，一面推知歷史生活的真相。即使有時正如批評者所稱，敘事者扭曲了文化真相或將生活藝術轉為商業文化，觀眾仍可從電視劇看見自己的生活軌跡。透過電視劇創作，敘事者不但聯繫觀眾之生活記憶，也累積了自己的知識與社會經驗。

然而，敘事者結構故事的元素（如時間、空間、事件、人物）雖然未必有特別限制，但其創作心理的確持有某些框限。結構主義曾謂，人們意識中的結構與社會環境及文化情境必然相關，不同社會文化造就不同戲劇結構或不同角色功能。敘事者的目標一向都在突破窠臼，本當不斷追求變化情節與創新角色，以嶄新手法整合發生於社會的老故事。結構主義能在眾多敘事文本中找出深層結構固然顯示了理論的重要性，但電視劇之產製過程無法避免出現敘事者的無意識心靈活動，也難以避免社會集體記憶的影響，這點值得研究者未來就相關主題繼續探討。

繼敘事者後，下一章將討論電視劇文本。

第四章　電視劇文本之類型與公式

　　如上章所述，電視劇敘事者的創作目的，在於將電視劇設計成觀眾能接受的媒介樣式，彼此共享有趣的通俗文化。與其他視聽媒介相較，電視劇似更能將故事說的娓娓動人、充滿戲劇性與吸引力（黃新生譯，1994; Cawelti, 1976）。但如以較為嚴肅的美學或藝術批評法則觀之，　則很少電視劇能具備如電影或舞臺戲劇的成就(Fair-clough, 1995b:10)；電視劇在追風抄襲之餘，僅留下許多風格相近且題材類似的「類型化」與「公式性」作品（見下節說明）。

　　然而，這些雷同劇目卻又顯示著社會大眾的廣泛風尚與喜好，反映出一般觀眾內在的願望和對現實世界的解釋。Moyers (1999)、黃新生(1992)、Cawelti (1976)、Seldes (1950)均曾指出，敘事作品的「類型」與「公式」實有特殊功能，允許不同世代間一再透過各類媒介重述故事，　因而也必然有其值得探索之處。　Berger (1997)與 Kaminsky (1985)也認為，電視劇「類型」與「公式」的根源不僅在文本中，而深植於社會文化。

　　Kaminsky (1985)表示，電視劇特定類型作品能佔據觀眾大多數娛樂時間的主因，乃在於這些不斷重複的通俗內容早已被視為「理所當然」，易於接受。此外，這些大眾文化的類型與公式實際上也代表著民間故事的「現代版」，不但表現了社會文化的原型結構，也展露出觀眾們看待生命的方式。

　　由此或可推知，文本之「類型」與「公式」實是敘事創作的基本原始模式。觀眾在解讀與認識電視劇作品時，也透過「類型」與

「公式」了解作品的意義。因此，「類型」與「公式」概念不僅在創作上幫助敘事者寫作，在讀者和觀眾解讀文本以獲取電視劇之意義時，更有其重要性。

然而有關電視劇文本的「類型」與「公式」研究迄今尚未受到重視，國內相關分析並不普遍。而一般報章雜誌在論及電視劇之不同劇種時，亦僅能以「晚間婦女溫馨古裝愛情連續劇」、「現代家庭倫理悲喜團圓劇」等形容詞說明，顯示有關「類型」之概念仍十分曖昧模糊，難以有效溝通，當然也就無法達到「透過分類而使現象狀態更為條理與規則」的理論目的（蔡琰，1997a:1）。

本章討論電視劇文本之「類型」與「公式」概念，❶包括源起、傳統分類方式對電視劇類型的影響、電視劇之分類等。有關電視劇公式的內容，尤其是臺灣電視劇的結構情節與角色安排公式，也是本章主題之一。

第一節　類型與公式

一、概念之源起

Rosmarin (1985)曾以認知發展過程說明類型概念源自人類早期知識基礎，而公式概念則多由後天學習與琢磨取得。例如，兒童時期的美術創作大都來自對基本事實的認知，而非實際看見的物象。因此，當兒童繪畫時，雖然知道父母有面孔、五官、身體、四肢，但卻無法畫出真實面貌與體型，只能描繪其認知結構中有關面貌與體型之類型模樣。類似這種早期知識結構，深切影響了人們的認知過程。

❶　本章主要內容改寫自蔡琰1995, 1996b, 1997a, 1998等有關類型、情節公式、角色結構的文獻。

　　到了知識發展後期，對事實的認知開始成為策略性學習過程；基本上是面對人生需求而採取的應變，並非天賦本能。於是成人繪畫時，會依照創作目的與觀賞對象修改原始知識結構（或稱基模），逐步改變認知中與人像相關的公式性結構，畫像因而可依藝術家自己學得的技巧，表現出很像父母的獨特模樣，與幼兒所畫大異其趣。

　　上述這種繪畫過程，說明了一旦創作者將本能表現加上後天思考與模擬，其創作文藝作品即屬基本類型概念的反射（如清楚分辨現在是在畫「人（類型）」而非「貓（另一類型）」）。然而此一類型概念還須加上公式化要素，如在人的面貌類型上修飾眼睛、鼻子等，才能完成一幅寫生畫像的作品。

　　事實上，這種創作過程的確符合Gombrich (1960:301)所言：「所有思想均是揀選、分類【的結果】」（添加語句出自本文作者），也能反映Rosmarin (1985:14)的原始想法：「我們從一般抽象意義出發，把意義分成類型，然後利用類型中的重複或公式(common membership)，了解到意義的具體特質」。Rosmarin甚至強調：「思考就是分類」(1985:14)。總之，「類型」與「公式」概念均是人類認知過程中不可缺少的部分。人們思考時，總是先將事物歸類，然後依據其特質指認個別性質，隨後才進行判斷與結論。

　　其次，依據Berkenkotter & Huckin (1995:ix, 7–8)，時間、空間與修辭形貌(configurations)乃類型的基本內涵，從幼稚園時期開始就不斷重複傳輸給學童，以便在各種不同處境中學會「適宜」的類型化行為。簡言之，類型知識以「處境知識(situated cognition)」形式存在，形塑了人們對相似情況的反應。

　　Berkenkotter & Huckin指出，「處境認知」屬於類型原始概念之一，在小說與戲劇敘事中協助轉換日常生活之原型為較高層次與較為複雜的認知結構，並保存這些原型之特殊屬性。因此，小說與戲劇與真實生活之間無法維持完全對應關係，僅能反映藝術、科學、

社會政治等高度發展的文化傳播樣式(1995:9-10)。 Berkenkotter &
Huckin的理論似暗示，電視劇類型呈現文化溝通的特性，並以公式
樣式出現，因而能幫助觀眾看見沉澱之後的生活常規。

因此，類型概念似乎同時涉及了對敘事形式與內容的了解。透
過教育與學習過程，我們知道在特定目的、情境、與時空下，那些
類型之內容屬於「適宜」，此點乃因類型具有變動本性，其形式與內
容均會隨著情境變化而異動。一旦新的類型形成，這些重複的形式
與內容隨之成為社會習俗慣例，標示著社會本體的常態、知識、與
意識型態。

結構主義者與形式主義者即指類型為「正常化」與「奇異化」
間的互動， 每一類型之新例都會影響整體發展方向(Berkenkotter &
Huckin, 1995:21; Curti, 1998:34)。顯然類型之變動本性乃是歷史發展
的過程，亦是社會文化累積的結果。

二、類型的意義

依據Rosmarin (1985)，類型(genre)一字在希臘文中原指kind（種
類、性質）或sort（分類、揀選、樣式、態度）。Feuer (1987)則稱一
群可供分享的共同特徵即為類型(type)。

類型是敘事的分辨指標，字根gen從希臘文、拉丁文到古老的法
文均指共同點、不變、繼續不斷，或是從甲分辨乙。此字同時有「製
造(to produce)」的意思，因此Curti (1998:31)將類型與重複兩字並列，
稱前者是重複與相異的例證。 類型也是在整體(wholeness)中的相同
部分，但整體卻要依靠類型間的差異關係來定義。

亞理斯多德是最初討論分類問題的學者。由於他對文學的影響，
到十八世紀時， 著名文學與戲劇評論家S. Johnson與H. Blare都曾繼
續沿用其分類觀念，但要到十九世紀才以法文genre一字專門指稱文
學與戲劇中的分類概念。

　　依Curti (1998:34)所述，現代語言學、文學與影視批評領域之相關研究，係肇始於幾位現代類型理論的開拓者，如B. Croce, N. Frye, G. Genette，及屠德若夫❷等人。Curti接續前人研究，認為類型是一個與符號或文字連結，但須領會其內容意義的概念。例如，電影裡所見的服裝、色彩、圖案等視覺特徵(iconography)，都可幫助觀眾分辨類型（瞭解此片屬於古裝片或武俠打鬥片）。Curti (1998:33)曾引德里達(J. Derrida)之言說明，「當我們說出、聽到或想要瞭解『類型』這個字眼時，【專屬此一類型的】界限就被劃定了。一旦這個界限發展出來，【在類型中應被鼓勵的】模範與【被限制的】禁忌隨之顯現」（添加語句出自本文作者，雙引號出自原文）。由此，類型或可謂是決定「可」與「不可」或適宜與否的標準。

　　德里達(1980:52)本人則指類型乃與法律、秩序、純淨、或理智均相近的觀念，雖然這些「制式規矩」亦都受相反力量制約❸(Derrida, 1980:53; Curti, 1998:33)，可見類型亦有趨向無秩序、混雜、流動、變化的可能。

　　澳洲研究語言學者Martin (1997)曾套用拓撲學(topology)概念，說明可在一整體系統中以一套類型評斷標準設定彼此親近程度，較為相近之類型在座標平面較為接近（代表同一類型）。因此，評斷標準的選擇就定義了類型與類型間的相似程度，也成為區辨類型的要素。

　　Martin同時提出有關類型分置的作法。當評斷標準不只一套，不

❷　Croce在二十世紀初曾指出，文學類型為藝術表現上的「虛無幻象」，不應與科學中的分類相提並論。Frye於二十世紀中期提出較為詳盡的文學分類，另有Genette則從歷史與理論角度定義類型，而屠德若夫曾分辨文學類型與作品間的相互影響關係。

❸　原文為any law contains the a priori of a counter law，即「任何法律均為其對立法律之先決條件」之意。

同評斷標準會產生座標面向不同的關係結果。因此，語言學與文學研究中的兩個文本以同一標準（或單一座標面向）評斷時較為接近，但以另一套標準（面向）評斷時，相距可能較遠；選擇評斷類型的標準因而相當重要。

美學家朱光潛(1994:85)亦曾說明類型與公式概念，認為類型是古典主義藝術家模仿自然時最重視的選擇標準：「所謂『類型』，就是全類事物的模子。一件事物可以代表一切其他同類事物時，就可以說是類型」。朱氏曾如此精闢地解釋古典派的類型主義（1994:85；引號內出自原作者）：

> 比如說畫馬，你不應該畫的祇像這匹馬或是祇像那匹馬，你該畫得像一切馬，使每個人見到你的畫都覺得他所知道的馬恰是像那種模樣。要畫得像一切馬，就須把馬的特徵、馬的普遍性畫出來，至於這匹馬或那匹馬所特有的個性，則「瑣屑」不足道。

由以上討論可知，類型概念在認知上係指特定事物或方向（如前述朱光潛所舉之例）。❹嚴格來說，朱光潛此地所稱的類型與Neale(1992)之意相近，均在說明類型乃「普遍相同中有差異、變化中卻有公式性規律」。或者，類型概念係依靠結構形式特徵（或模式、風格特徵），將作者、作品、觀眾聯繫在一起。

三、公式的意義

另一方面，大眾媒介中的「基本結構樣式」即為公式(Cawelti, 1976:33)。公式是故事的標準情節，也是劇中人物、特殊器具、與其他一再重複的習俗慣例。如美國好萊塢西部電影（即類型）中不外

❹　公式指類型（馬）中的特徵或普遍性，見有關公式的討論。

乎總有牛仔、騎馬配槍的英雄、不修邊幅的惡徒、吧女、拳架、或槍賽(Miller, 1998; Berger, 1997)。而幫派電影（亦為類型）也不脫大量械鬥、不法罪行、教父級人物、酒醇美女等慣用角色與內容。至於我國傳統敘事《太平廣記・神仙傳》也不斷重複著潛修、學道、濟世、與功德圓滿、長生不老等傳奇故事；每一位神仙都曾進入深山，不知所終。類似情節從漢朝以來經過口傳到宋、明年間的通俗文學，再到今天的電視劇均清晰可見。

田士林(1974)曾指出，窮書生多年寒窗苦讀終究一朝發跡的公式，是中國傳統戲劇一再出現的情節，像〈進韓信〉、〈陳蘇秦〉、〈薛仁貴〉、〈漁樵記〉、〈圯橋進履〉等劇都同樣描述發憤苦讀終究成名的公式化內容，足以反映中國傳統價值觀念中對「功成名就」的深切盼望。

傳播與藝術領域過去亦存在類似意見，認為類型與公式顯示了價值意識。如黃新生(1994)曾分析美國電視劇〈星艦迷航記〉節目類型的公式性符號（如太空船、未來式制服、光束槍、尖端電腦科技等），藉以說明觀眾如何從這些符號之假設（或期待）瞭解劇情。黃新生認為(1994:19–21)，這種瞭解不僅來自對該類型電視劇符號的認識，更基於後天所學得之公式化符號聯想；藉此人們始能相互溝通。

俞建章／葉舒憲(1992:300)指出，公式是約定俗成的產物，具有集體性和歷史性特點。作者們認為，公式之屬性就在溝通：

> 在藝術作品中，所有具有符號指涉意義的功能單位，都是具有約定俗成的規範。它們對於解釋形成的作用，在本質上等同於語言（也包括非語言）規範的解釋功用。具體地說，符號的解釋者（即信息的接收者）就是根據這些符號功能單位的約定性……來解釋符號編碼的(1992:297)。

　　實際上，在中國傳統繪畫與戲曲中早已充斥公式之概念與手法，如竹、蘭、梅（類型）的運筆與用色均係經眾多約簡手續才逐漸被觀賞者和藝術家接受，轉而成為社會中的約定俗成；水墨畫（類型）所表現的山石斧劈及各種皴法，以及戲曲中的叫板、亮相等，亦曾經歷相同過程始為社會大眾共享（俞建章、葉舒憲，1992）。

　　俞建章與葉舒憲曾定義戲劇公式之概念為「一種表演藝術的單元」，或是「關於動作、唱腔以至念白的規範。公式不僅包括動作、身段、臉譜、唱腔和曲調，更重要之處就是它也包括在某些特定語境中表現特定動作、唱腔等不成文『規範（即公式）』」（1992:298;括號內出自本文作者）。因此，演員一上臺，敲鑼、亮相、叫板，觀眾一看就懂了角色的年齡、性別、地位、境遇與心情，原因就在於這些動作與曲調都有固定形式與特色，可協助戲曲之編、導、演員與觀眾在無須透過口語表白的情況下，進行對話溝通。

　　由此可知，一旦藝術表現手法公式化，就像語言一樣有著規律性，但這並非代表公式不會改變。相反地，公式隨著社會變遷與創新需求而不斷異動，只是這種改變通常會在不破壞溝通原則下進行。

　　雖然一般電視編劇教科書對類型的說明並不完整，但是作者們卻一致同意電視劇的確有類型與公式存在。如Catron (1984:25)即認為，腳本形式係由類型決定。Miller (1998)則強調，編劇要在類型之內創作。根據Miller，由於觀眾對類型化的人物有特定「期待」，編劇應在這些角色身上加上些（公式）變化，但仍不能把「態度溫和，輕言細語的圖書館員，寫成一位功夫專家」。Miller認為公式性的角色不勝枚舉，如「挨餓的」藝術家、「衰弱」的詩人、「醉酒的」記者、「無聊的」教授、「肥胖的」警察、「晚娘面孔的」公務機關職員、「善心的」妓女等，均屬常見之公式性刻板描述。

　　劉文周(1984)則一方面批評電視編劇不應流入一般老套模式，

如故意刻畫「刻薄的」房東角色、「多嘴多舌的」家庭主婦、「老奸巨猾的」商人、「好吃懶做的」敗家子、「搬弄是非的」長舌婦等，另一方面卻又提示編劇要從人物的生理、心理和社會三方面了解和把握人性特色；其實劉氏在說明人物時，完全落入了公式化的思考框架而不自知。劉氏在論文中舉例：

> 男女自小就有差異，男孩子比較粗野好動，喜歡玩槍動刀；女孩子比較溫柔恬靜，喜歡玩花舞蹈；……美麗的少女可能好出風頭，態度傲慢；醜的少女可能膽小怯懦，態度比較謙和，甚至有自卑感。……健康的人通常是樂觀，進取，活力充沛，情緒穩定，充滿希望。一個病弱的人比較消極、悲觀、意志薄弱，情緒不寧，容易發脾氣(1984:72–74)。

從這些文獻來看，電視劇刻畫人物易陷於公式性結構似乎難以避免。

　　Berger (1997:127)曾解釋公式概念，並整理小說、電視劇、電影等大眾通俗敘事中的幾個著名類型與其所涵蓋之公式，清楚表明類型與公式的關連及區辨。根據Berger，敘事作品中之類型與公式分別為：

類型：	西部類	偵探類	間諜類	科幻類
元素：				
時間	十九世紀	現在	現在	未來
地點	美國西部	城市	世界	太空
英雄	牛仔	偵探	特工	太空人
女英雄	女教員	少女	間諜	女太空人
惡徒	犯法者	殺手	敵國間諜	外星人
情節	恢復法律秩序	找尋兇手	找出敵國間諜	擊退外星人
主題	正義	揭發兇手	拯救自由世界	拯救地球

服裝	牛仔帽	風衣	西裝	高科技服裝
交通工具	馬匹	舊車	跑車	太空船
武器	左輪手槍	手槍與拳頭	減音槍	光束槍

東西方文化背景不同，顯示類型與其所涵蓋之公式未必相同，創作者實無須跟隨一定公式，但仍要懂得與類型相關之「習俗慣例(conventions)」，自由地從舊例中組合出新的點子；此一觀點已是現代劇作家所共同支持的看法（見Miller, 1998）。

另一方面，不同國情與社會文化間的差異，本就反映在類型中的公式變化。如歐美魔鬼多身披黑色斗篷、頭上長角，東方魔鬼則披頭散髮、口吐獠牙。又如紅色原是中國吉慶顏色，但在歐美卻是危險與邪惡的象徵。朱光潛論類型時曾言，「文藝趣味的偏向在大體上先天已被決定」(1958:21)，即指明敘事者之創作雖受類型與公式之限制，但仍可從中尋求變化，掌握文藝趣味。

有關類型與公式最值得注重之處，則在其所再現的習俗慣例乃具有集體意味的藝術行為。Cawelti (1976)曾長期研究類型與公式概念，指稱「公式性故事」是極為重要的美學與文化現象。他認為，雖然我們常以次文學、大眾藝術、或低俗文化逕稱類型化或公式性作品，但仍應重視透過這些公式所反映的文化樣式，並試圖瞭解其對文化所造成的影響。其實，類型與公式性作品乃是為了滿足觀眾娛樂與逃避現實生活而生；這些利用想像力所建構出來可供安身的替換性世界，具有不容忽視的文化建構力量(Cawelti, 1976:5–13)。

Cawelti並指出，類型與公式的分析與神話、象徵、傳播、社會心理等領域之評析彼此密切相關，因為類型與公式反映特定時期的社會心理需求與文化態度。不過Cawelti解釋，公式在很多方面與傳統類型概念相似，既是情節種類，或「敘事或戲劇習俗慣例之結構」，也是「故事原型結構中的特定文化主題與刻板印象」(1976:5–6)。顯

然Cawelti之說法較為混淆，　與王朝聞(1981)對公式的論述不盡相同。❺

綜合上述可知，人們常自抽象意識出發，將意義分成不同類型，然後利用類型中的公式嘗試了解意義之特質。文藝工作者與藝術文化觀察者過去都曾借用這些概念進行創作，或藉此了解語文個別規定或特定寫作格式。電視劇敘事者與觀眾間的傳播過程應亦可透過類型與公式，分享創作與觀賞程序。

基本上，類型是種「流變」概念，須靠分類者依其在特定時空中的目的區分，並無某些固定原則可資遵循。美學理論顯示，各種明確「約定俗成」的類型的確會造成特定表現手法，一旦這些手法轉換為公式，更會對藝術創作產生規範作用。但另一方面，類型與公式又能「鼓勵」創作者在維持社會溝通的情況下（如演出社會大眾「看得懂」的戲），隨社會變動而不斷創新。

總之，綜合Cawelti與其他研究者之觀點可知，文本類型與公式兩者明確有別：類型指一種或一類相似作品，而公式是這些相似作品之結構條件或特徵。透過相同公式之歸納、組合，就能形成一個類型；反之，彼此相異之公式又可區辨產生另一不同類型。再者，相同公式中必然存有創新手法，使得觀眾一方面會因這些新手法與原型不同而感到趣味，一方面卻又因新手法中所保持的舊有公式與原先期待相去不遠，而仍能維持原有興趣。

第二節　分類之傳統與現有分類方式

一、傳統戲劇分類

如前所述，類型與公式概念有著悠久傳統，由單一的詩篇演化

❺　本章第二節將討論王朝聞之分類理念。

到各種文類，或從單一敘事形式演變到複雜的論述與再現。嚴格來說，我們可自戲劇的分類經驗中找出今日電視劇之類型根源。

早在西元前四世紀柏拉圖即已將「物」與「人」的「再造」分成模仿與形容兩種模式，寫出三種類型的詩，即戲劇詩(dramatic poetry)，指「模仿」人的動作的詩；敘事詩(narrative poetry)，指「形容」人的動作的詩；以及具有對白與敘事的混合詩（mixed mode of dialogue and narrative;陸潤堂，1984:142）。由此可知當時的分類標準並不嚴謹，乃建立在作品之目的究係模仿或形容，或其形式係屬對話、敘述、或混合而定。

稍晚，柏拉圖的弟子亞理斯多德重新思考文學分類的問題，在《詩學》中提出文學藝術的三種類型：敘事性的史詩(epic poetry)、發抒情感的抒情詩(lyric poetry)、 混合敘事與抒情詩的戲劇詩(dramatic poetry)。於是，作品之功能是敘事或抒情也成為分類的依據。與前期相較，分類者不再重視詩的樣式是否屬於敘述對話，但較為重視能否抒發情感之效。

此外，亞理斯多德也續依「戲劇詩」所能引發的觀眾情緒效果，而將其細分為悲劇與喜劇。不過，方光珞(1975)、陸潤堂(1984)兩人對亞理斯多德的分類有不同意見。方光珞指出：「亞氏係以戲劇主人翁社會地位的高貴低賤來分悲劇或喜劇(1975:150)」。 陸潤堂(1984: 165)則認為： 「悲劇和喜劇的文類形成， 可以說是源於兩種人生態度」。因此，悲劇與喜劇之別乃鑑於人生態度，「在情節和結構上並不完全不一樣」(1984:165-166)。

另外，徐士瑚(1985)在其論著中並未討論中世紀歐洲戲劇類型，但在文泉(1973)所撰之文中可以找到補充文字，乃以形式、內容、風格等為其分類基礎。按文泉之意，中世紀的不同宗教劇可分成聖喬治劇、散文劇、神蹟劇、與使徒劇四者，另外尚有神祕劇(mystery plays)、道德劇、鬧劇、與插劇(interlude)。而文藝復興以後的歐洲各

類戲劇亦可依其內容、結構、思想分類，另行列出社會問題劇、傳奇劇(melodrama)、佳構劇、怪誕劇、哲學劇、愛國劇和學院劇等戲劇類別。

　　由此看來，戲劇敘事的分類依據未必能由特定方法產生，端視分類者的目的與需要而定。從希臘時期之探索到羅馬的Horace與中世紀義大利的Castelvetro，均不同意以混合方式描寫對象，也不贊同混合的風格(Dukore, 1974)，顯示分類應是整理現有文本的工作，乃基於敘事者之需要而澄清現狀。

　　有關類型彼此混合的本性，學者很早就曾注意到，但一直要到十七世紀法國新古典主義時期才開始講究所謂的「純淨式類型」，從而明確開拓了其後的公式概念。如新古典主義文學運動曾把戲劇分成悲劇與喜劇兩類，並將其他樣式視為劣等戲劇，主因就在它們「不純淨」，並非嚴肅創作，不僅「不值得批評家來批評」，且是「沒受過教育，沒有鑑賞力的作家寫的，【可】稱【之】為『非法』戲劇」（胡耀恆，1989:223-225；添加語句出自本文作者，雙引號出自原作者）。

　　從法蘭西學院對悲、喜兩類的「格式」要求中，可以發現描述極為清晰的公式；這些公式均屬劇情的必要條件，不可踰越。一個好的劇作家不能破壞「格式」規則，否則就會受到制裁。這些公式性規格在人物選擇與情節走向尤其嚴格，包括：

　　　　悲劇的人物不是統治者就是貴族，故事是關於國家的存亡、統治者的殞落，諸如此類；結局是悲哀的，文體是崇高而詩意的。相反地，喜劇的人物來自中、下層社會，故事是關於家庭內或個人的私事，結局是快樂的，文體的特色之一是運用口語（胡耀恆，1989:225）。

而劇作家在刻畫角色時，更有特定公式必須遵守，「……每一種年齡、階級、職業、性別都有一定的特色」（胡耀恆，1989:225）。

嚴格來說，這些公式觀念流傳自早期希臘與羅馬時期所產製的演劇習俗慣例，而非法蘭西學院院士所發明，也沒有一定規定。例如，希臘悲劇中的主人翁都是王公貴族，而羅馬喜劇則在描繪家庭瑣事與誤解。但是到了十七世紀，類型與公式卻一躍成為批評作品是否「適當」與「恰如其分」的準繩。

十八世紀法國啟蒙思想家狄德羅(Diderot)曾明指從悲劇到喜劇尚有一大段間距，可包含描寫荒誕和惡癖的「快樂喜劇」、寫美德和人類職責的「嚴肅喜劇」，或是描寫家庭不幸、大眾災害、或偉人受難的各型悲劇 (引自Dukore, 1974)。近代戲劇理論家葉長海(1991)則進一步說明，狄德羅其實是以描寫對象及劇情主題區分戲劇，包括以「具有個性的人物」為主要劇情的悲劇，或是描寫「代表類型的人物」的喜劇，及以「人物關係的情境」為要素的嚴肅戲劇三者。

本世紀的戲劇類型已演變到在悲劇類中復有希臘悲劇、伊莉莎白時期悲劇、英雄悲劇、恐怖悲劇、家庭悲劇等各型。不僅於此，戲劇理論家已清楚明瞭「戲劇的分類並不存在明顯的分界線」，「只有那些最拘泥陳規、最矯揉造作」的戲劇家才會專注於悲劇與喜劇的截然分野（徐士瑚，1985:237）。

因此，徐士瑚認為，在悲劇與喜劇間還可列出：沒有喜劇成分調劑的悲劇、劇中多少寫入些歡樂成分的悲劇、悲喜劇（可依悲喜參雜的程度續分為三個亞型）、勸善懲惡劇、結局圓滿的正劇、沒有完全圓滿解決的正劇、正劇─喜劇、諷刺喜劇、喜劇等九項。而依據這種「不拘泥陳規」的分類方式，還可將喜劇再分為鬧劇(farce)、浪漫喜劇(comedy of romance or comedy of humor)、諷刺喜劇(comedy of satire)、風俗喜劇(comedy of manners、comedy of wit)、文雅喜劇(the gentle comedy)、陰謀喜劇(comedy of intrigue)等多項，分類標準

則是基於「滑稽可笑成分的種類是如此的互不相同，並各有明顯的特徵」(1985:277)。

　　以上這些劇種尚只是在悲、喜劇間依結果與情緒所區分的類型，並未論及在宗教內容及演出形式與其他類型明顯有別的中世紀道德劇(morality plays)、神蹟劇(miracles plays)，也未細究悲劇與喜劇間可依歌舞成分、幻覺程度、時代與地域因素等再行分類，可見戲劇類型過去實無明確系統或理論可茲遵循。

　　類型過去在戲劇與文學領域基本上被認為是一種「制度」，或「規定的格式，它既約束作家同時也被作家所約束」(王夢鷗，1992:376-377)。此類定義通常僅依分類者的寫作目的與實用需要進行區辨，討論較清晰也較為相關的文獻出自趙滋蕃(1988)和汪祖華(1954)。

　　根據趙滋蕃(1988)，文學作品的結構組織稱做「類」，每一類均有其特殊結構形式，稱為「結構特徵」。文學類以下的區分為「型」，型以下還可按照作品主要內容細分出「屬」。趙滋蕃舉例，「文學詩」類之下有小說、戲劇兩型，小說型下有偵探小說屬、武俠小說屬、歷史小說屬等，而戲劇型下有悲劇屬、喜劇屬等。

　　因此，趙滋蕃認為「任何一類文學作品都有他們的特殊結構形式，結構的特徵才是區分作品的標準」(1988:55)。同理，如王夢鷗亦強調：「類型的理論是基於秩序的原理：它把文學和文學史不用時間和地點（即時期和國別語言）而用組織和結構所形成的特殊文學型態來分類」(1992:378)。

　　汪祖華則表示，依據言語文字之節奏韻律所寫就的作品即為詩歌戲劇，而以無韻文形式寫成者則是散文小說。因此，「言語文字節奏」至少是汪氏將作品據以分類的「結構特徵」。他並把寫客觀事件的史詩（敘事詩）分成五型，寫主觀感情的抒情詩分成六類。有趣的是，有鑑於戲劇詩是史詩與抒情詩的混合，且是詩中最為複雜的形式，因此汪氏竟以其他標準與方法分類，凸顯了傳統文學理論在

戲劇分類上的無奈。

然而，汪氏的分類亦顯示了現代電視劇與傳統戲劇分類的淵源，❻如他曾舉出戲劇詩的分類(1954:56–59)，包括：

一、以幕的多少分類，如獨幕劇、多幕劇。

二、以美學標準分類，如以「結果是否圓滿」所區分之悲劇、喜劇，及「其他」種類之滑稽劇、復仇劇、團圓劇。

三、以題材標準分類，如歷史劇、社會問題劇。

四、以形式標準分類，如以姿勢對話為主而以音樂為輔的散文劇本、以歌唱音樂為主並以姿勢對話為輔的律文劇詩。

五、以內容標準分類，如諷刺劇、虛構劇。

此外，葉長海曾針對戲劇分類的標準及角度，提出較為公允的見解。葉氏指出(1990:90–91)：

戲劇的種類和類別是千差萬別的，從各種分類標準及各種角度出發，可以把戲劇分成多種多樣的類型。比如按時代區分，可以分為原始劇、古代劇、中世紀劇、近代劇和現代劇等；按表現要素區分，可以分為戲曲、話劇、歌劇、舞劇、啞劇等；按表現手法區分，可以分為寫實戲劇、敘事戲劇、表現主義戲劇、象徵主義戲劇等；按素材區分，可以分為神話傳說劇、歷史劇、市民劇、社會劇、家庭劇等；按戲劇動因區分，可以分為命運劇、境遇劇、性格劇、心理劇等；按戲劇情節區分，可以分為悲劇、喜劇、悲喜劇等；按目的區分，可以分為宣傳劇、教育劇、娛樂劇、兒童劇等。

❻ 有關電視劇之分類，見以下說明。

　　至於我國傳統戲劇的類型，曾永義(1977)提出了較為清晰的解析，不但具有通俗與完整考量，也明指分類之依據並無系統可循——有時依劇作內容，有時依主要人物的身分，以致時有界限不明、混淆不清的現象。但曾永義的分類包含許多熟悉的情節公式，可謂是現有電視劇分類的根源，包括：

一、 就戲劇分類，類似文學史家與戲劇史家的分類方式，如角觝戲、參軍戲、雜劇、金院本、元雜劇、傳奇、皮黃等。

二、 就用途分類，有所謂「場上」和「案頭」之分。

三、 就角色分類，如青衣戲、花旦戲、老生戲。

四、 就演員身分分類，如「行家生活」、「戾家把戲」。

五、 就劇作內容分類，如歷史劇（分歷史事跡、個人事跡等二目）、社會劇（分朋友、公案二目，公案中再分決疑平反、壓抑豪強、綠林等三種）、家庭劇、戀愛劇（可再分為良家男女之戀愛、良賤間之戀愛兩目）、風情劇、仕隱劇（又分發跡變泰、遷謫放逐、隱居樂道等三目）、道釋劇（分為道教劇、釋教劇二目）、神怪劇。

六、 就作家身分分類，如劇人之作與詩人之作。

七、 元代的通俗分類法，如駕頭、花旦、軟末尼、閨怨、綠林、君臣、脫膊神佛；大致係就劇中主要人物的身分來分類。

八、 明初文人的分類法，如神仙道化、隱居樂道（又曰林泉丘壑）、披袍秉笏（即君臣雜劇）、忠臣烈士、孝義廉節、叱奸罵讒、逐臣孤子、鏺刀趕棒（即脫膊雜劇）、風花雪月、悲歡離合、煙花粉黛（即花旦雜劇）、神頭鬼面（或稱神佛雜劇）。

　　由以上所引文獻觀之，不但一件事物的類型會隨時代變遷與審美需求改變而不斷異動，即連國情亦與類型有關而在不同地區有不同名稱與實際內容。隨著時代演進，類型與公式之重要性愈發受到重視。如英國現代著名導演彼得・布魯克即曾表示，最強而有力的喜劇實係紮根於社會中之原始模型、神話、與反覆出現的基本生活模式； 其內容與情節無可避免地都出自社會傳統 （引自童道明，1993）。

　　這些說法俱都顯示，戲劇之類型與公式實與社會歷史和文化背景有深厚互動關係。無論從源流、現況、或理論探索類型與公式，都可發現這兩個概念代表了電視劇敘事之創作者與觀眾所具有的共同心理與社會迷思。

二、電視劇之分類問題

㈠電影分類的影響

　　延續上節之討論，電視劇類型同時顯露著戲劇與電影分類之影響。除戲劇類型之歷史源流已如上述外，從電影之分類亦可觀察到與今日電視劇類型相近之處，此乃因電影同樣存有商業考量，必須一再地以新手法組合老故事吸引觀眾(Moyers, 1999; Kaminsky, 1991; Kozloff, 1992)，二者因而在文本類型方面共享許多基本內容與情節公式。

　　電影學者一般認為，類型指「種類」，即某種因題材、主旨、或技巧所造成的不同形式(Sobchack, 1986:102)，而類型之發展實是文學再製之歷程。如「類型片」可謂是好萊塢故事系統的典範樣式，基本上是種處於「變化」與「規律」之間的一種「遊戲」（Klinger, 1986:88； 參見Neal, 1992）。

　　但類型也是一組或一群相似的作品體系，建立於對某種主題之共享，　可以藉此讓觀眾辨認出影片的特定風格或種類(Kaminsky, 1991:9; Berger, 1992)。　如張覺明(1992:170)即曾說明電影的類型包括：緊張刺激的警探片、音樂歌唱的文藝片、詭譎懸疑的推理片、輕鬆明朗的喜劇片、及哀怨纏綿的悲劇片。

　　張覺明的分類方式可能是受到Herman (1974)影響，　以電影之「構成形式」區分腳本。Herman先將電影分類為西部片、喜劇片、罪孽片、通俗劇情片、劇情片和其他等六種，然後在這六種之中再細分為四十多種亞型。但Herman不僅遺漏一些普遍可見的類型，也讓某些類型重複出現，如「動作片」就分別列舉在不同類中而有西部類動作片、罪孽類動作片、通俗劇情類動作片、及劇情類動作片等，其間區辨並不明顯。

　　以下試分依現況及現況所透露的問題兩個面向討論電視劇分類。

(二)現有電視劇分類

　　姜龍昭(1988:110–114)曾建議電視劇敘事者應清楚辨認電視劇的類別，包括單元劇、劇集、連續劇、及新近衍生的單元連續劇與劇集式連續劇。不過，姜氏的分類描述屬「敘事形式」，與內容並無相關，致使傳播者或溝通雙方難以透過類型交換更多敘事資訊。

　　曾經論及電視劇類型與性別議題的作家Curti (1998:71)則認為，電視劇包括通俗劇、感傷劇、家庭劇、動作劇、刺激劇(thrillers)、冒險劇等，但卻經常被簡化類分為「女人的」連續劇、「男人的」動作劇兩者。這些類別雖稍嫌粗略，卻能幫助大眾見名思義，理解如感傷劇、家庭劇等之涵蓋範圍，但此一內容分類方式顯與上述姜龍昭使用之形式分類極為不同。

　　另外，　Berger (1992)依節目宗旨與節目引發的情緒高低將電視

節目分為紀實類(actualities)、競賽類、說服類(persuasions)、戲劇類四種。Berger認為，戲劇類是電視最重要的傳播形式之一，包括連續劇、情境喜劇、警察劇、冒險／動作劇、醫療劇集等。整體觀之，Berger的分類似綜合了前述姜龍昭與Curti的分類概念，兼及敘述內容（如警察劇）與形式（如連續劇）兩者。

以國內電視劇分類文獻而言，比較完整的說明出於徐鉅昌(1982)、梅長齡(1989)等人。徐、梅兩位作者雖指明其分類（如悲劇、古裝劇、喜劇、科幻片）係依內容而來，但實則內容與形式混雜（如古裝演員可演悲劇或演喜劇，而喜劇中亦可能具有科學幻想），因而難以展示作品之差異，使讀者易困惑於分類標準與分類結果。

另如徐鉅昌(1982:105-106)曾依內容與播映集數將電視劇分為單元劇、連續劇、劇集、迷你劇集；若以故事內容分類，則有喜劇、悲劇、鬧劇、古裝劇、時裝劇、歷史劇、武俠劇、文藝劇、歌舞劇、偵探諜情劇、警匪打鬥劇、戰爭劇、恐怖劇、宗教劇、家庭劇、兒童劇、社會問題劇、地方戲。此外，另有長度不過兩三分鐘的短劇、橋劇等。

賴光臨(1984)在一篇對電視劇喜好的調查中，將電視劇分成武俠類、警察類、愛情文藝類、詼諧類、社會寫實類、戰爭類、恐怖類、科幻類、西部類、卡通類、體育競技類、音樂舞蹈類、災難類、成人類等。這種方式顯與傳統依題材之分類相去甚遠，當係以國外電影類別為鑑（見蔡琰，1996b）。實際上，賴氏亦曾同時以題材（如社會寫實、災難）、內容（警察、戰爭）、樣式（卡通、音樂舞蹈）為分類基礎，但仍忽略了戲劇其實可採取不同樣式（卡通、音樂舞蹈）演出相同題材（社會寫實）或內容（戰爭）。

同樣混淆局面也出現於萬道清(1991:34-38)對類型的說明，將電視戲劇節目分成連續劇、喜劇、西部打鬥劇、偵探劇、文藝連續劇、戲劇專輯。在分類過程中，作者先將電視節目分為戲劇與非戲

劇兩類，然後將兒童、宗教、婦女等節目俱都歸屬後者，摒除了這些節目以戲劇形式呈現的可能。另一方面，在戲劇類節目中，萬道清雖曾指出連續劇、喜劇、西部打鬥劇等類型，卻忽略了一部電視劇可能同時是連續的、喜劇的與西部打鬥的。

壯春雨(1989:13)曾在文獻中指出，大陸電視劇類型走向多樣化是一九八二年以後的事。壯氏如此描述：

> ……電視劇開始改變清一色品種的面貌，單本劇、短劇、小品、連續劇、系列劇、戲劇集等體裁樣式逐步齊全。在題材方面，現代劇、歷史劇、古裝劇、傳記劇、戰爭劇、偵探劇、兒童劇、科學劇、音樂劇等樣式相繼出現。在風格方面，戲劇型、電影型、小說型、散文型、報導型、政論型等樣式也都有嘗試或成功之作。

壯春雨的分類基礎明顯係建立在體裁樣式、題材、與風格，較其他現有電視劇類型清楚。由此可見，較為可行的分類方式總須依據某種認知特徵，或如王朝聞(1981)之理論所示，以「存在型態」、「反映途徑」、「物質手段」三者為基礎進行層級思考。

(三)分類的問題

電視劇分類十分混淆的情形，同樣反映在國外專論電視劇類型的文獻。例如，Rose (1985)在探討美國電視節目類型時，曾將節目分成戲劇類、新聞類、兒童類、訪談類、紀錄類、體育類、綜藝類、教育文化類、與廣告類節目，戲劇類則包括警察類、偵探類、西部類、醫生通俗劇類(medical melodrama)、科幻類、情境喜劇、連續劇、電視電影(made-for-TV movies)、紀錄劇(docudrama)等各自獨立的「型」。

Rose既未註明為何電視劇應有這些類型，也未呈現各類間的異同或特定公式化要素，使得某一劇種可能以另種內容呈現（如西部類可演關於醫生的通俗劇，或西部牛仔以偵探面貌出現），而每種劇種亦都可能同時是通俗劇、情境喜劇、或連續劇。

在現實狀況中，雖然電影與電視劇各種類型相互混雜，但只有通俗劇和鬧劇兩類大行其道，很少有（古典）悲劇或（高級）喜劇(high comedy)出現。因此，Rose所指稱的通俗劇種實際上不該脫離其他各種類型獨立。換言之，Rose所論及之警察類、偵探類、西部類、醫生類，在電影和電視劇幾乎都屬通俗劇，更無Rose所謂的「醫生類通俗劇」或其他通俗劇類型（蔡琰，1995）。

其次，Rose提出的情境喜劇、連續劇、電視電影、紀錄劇等分類方式，也無法輔助觀眾了解各種親密社會團體（如家庭、公司、班級等）間之輕鬆有趣或感人心懷的故事類型差異。舉例而言，情境喜劇與前述警察類、西部牛仔類、偵探類、醫生類等以主角職業為區分之類型毫不衝突，於是電視劇就同樣出現「警察類情境喜劇」或「西部類情境喜劇」等分類的困境。

總之，Rose曾以角色職業為戲劇分類基礎（如警察類、偵探類、醫生類），亦曾以內容區分（如通俗類、科幻類、西部類），更有形式之類型（如連續劇、情境喜劇），最後尚以拍攝／製作手法分類（如紀錄劇、電視電影）。此種將各種手法均用做分類基礎卻不提供系統性說明的處理方式，難免產生分類困擾。

從文獻中可知，前人分類基本上有兩種方向：其一，以主要人物之職業或主要人物與他人間之關係稱呼電視劇類別，如將劇種分為醫生類、偵探類、家庭類、女性類等。其二，以劇情屬性為主，如社會寫實類、詼諧喜劇類、愛情文藝類、戰爭或宗教類等。

以此兩者來看臺灣電視劇類別，顯然某些現有名稱（如「時裝劇」）應屬「無效」（應稱「社會寫實劇」）。從電視劇的反映途徑（服

裝、化妝、布景、建築、音效的使用）觀之，其內容多在「再現」或模仿社會真實，或以目前社會為寫實對象，而較少如戲劇或小說般地敢於表現特殊風格或誇張描寫，並改以創新、誇張、不合史實或反制、突破現況為製作原則（見前章討論）。在視覺、聽覺等表現元素上發揮製作創意時，無法仿照現代前衛藝術那樣光怪陸離，難以溝通（蔡琰，1995）；簡言之，「反社會、反寫實」的電視劇迄今仍非風尚。

再者，以劇情屬性區分臺灣電視劇之類型時，一般時裝電視劇俱應歸為喜劇，此乃因這些節目之結局都很圓滿，劇尾不能成功或戲劇中心問題不能獲致圓滿解決的電視劇極少。古裝（或民俗裝）電視劇雖較多淒苦舊事，但其結局安排亦趨向完美收場；此種現象導致「劇情屬性」難以適用於現有臺灣電視劇分類，無法系統化地用以分辨類型差異。

綜合上述討論，文本類型的概念與大眾對公式的要求是生活與美學中極為重要的規律性活動。類型與公式不僅是認知與行為的基本概念，更是文學與美學作品中約定俗成的產物。類型與公式有時甚至演變成規範作品的溝通符號，具有特定社會意義。但戲劇與電影類型有其傳統，而電視劇之分類標準迄今仍有疑慮，殊難統一。

三、具備系統性的分類

文學及戲劇領域過去似未明確訂定各種分類之依據，但在美學領域中王朝聞(1981)曾試圖說明相關概念，其理論架構與分析單位均適合做為電視劇分類之基礎。以下除歸納電視劇之分類問題外，另介紹王朝聞理論，藉此重新分類電視劇。

(一)分類之溝通目的

首先，兩千年來中西不同文學、戲劇學、電影、電視劇領域對

文本分類的標準始終未見統一。從文獻觀之，這些分類基準包括下述方式：

一、作品本身的：

　　⑴內容、主題、素材（如愛情劇、神怪劇）

　　⑵目的、功能、效果（如宣導劇、兒童劇）

　　⑶角色人物（如偶像劇、師生劇）

　　⑷結構、組織（如單元劇、公視劇）

　　⑸表現要素、手法、風格、韻律、視聽反映途徑（如象徵劇、唯美劇）

　　⑹時間（如歷史劇、民初劇）

　　⑺空間（如日本劇、大陸劇）

二、與作品相關的：

　　⑴演員（如偶像劇）

　　⑵作家（如瓊瑤劇、司馬中原劇）

　　以現有臺灣電視劇來看，最明顯簡易的分類方式應是「長度」，如單元劇、連續劇，其次則為「地區」，如「日本劇」、「（香）港劇」、「大陸劇」。另一簡單分類方法為「時間」，如「現代劇」、「古裝劇」。而電視劇的「主題」（如愛情故事，戰爭故事，警察故事），亦可清楚說明一般電視劇的類型。

　　因此，電視劇區分類型的方式其實並無特定限制，其目的應就在溝通。當我們說「香港時裝愛情連續劇」，「未來太空戰爭單元劇」時，類型之形容、說明、溝通目的就相當明顯了：製作人可以藉此告訴編劇撰寫故事的方向、編劇可以藉此向導演顯示劇情特徵、設計者可以藉此安排服裝布景、而觀眾更藉此決定是否觀賞，或發展期待情節的心理。

　　如是，類型之區分重點在於說明性與描述性。舊的類型是製作和觀眾認知與溝通的基礎，新的類型則是製作和觀眾尋找的方向。

有些主題故事（如與愛情或成功有關者），觀眾總是一看再看，但另些劇情常須變換口味；類型之功能就在提供預示，讓眾人見名就能思義。

(二)王朝聞的分類理念

美學批評家王朝聞(1981)曾從藝術作品的總體表現指出，當藝術作品的內容與形式具有共性時，即可分為一類，以便與另一類藝術作品有所區辨。依此來看，若從較大層面分類，藝術可分成工藝、建築、彫刻、繪畫、音樂、舞蹈、文學、戲劇、電影等；以上每一類藝術還可再行分析、歸納為一些不同樣式，王朝聞稱之為「體裁」。

在藝術作品的類型特性方面，王朝聞認為不同藝術種類各有其特殊規定與規律，因而界定了類型與公式的特質。王氏甚至極為肯定藝術領域應該深究類型與公式的區辨與特性，因為「具體揭示不同藝術種類的特點和規律性，可以幫助藝術創作更好地掌握和發揮各門藝術的特長，並且彼此取長補短，相互促進，有利於藝術整體的繁榮發展」(1981:257)。由此可見，分類與各種類型的公式性內涵在文學與美學創作上均具重要特殊地位。

回顧第二節所列各種分類方式，電視劇敘事之類型討論似不應忽略王朝聞之美學理論，以「存在型態（如時間、空間）」、「反映途徑（如視覺、聽覺、想像）」、「物質手段（如線條、色彩、語言）」三者為基礎進行層級思考，如先以「存在型態」為上層分類依據，接著考量「反映途徑」與「物質手段」特性，據以顯現各種類型，可供一般研究參考。 ❼

❼ 然而若單純地從王朝聞之單位（如時間、聽覺、或色彩）進行分類，似乎又只能看到作品的肢離現象，難以維繫電視劇之整體觀，尤其無法分析作品之精神和表現。因此，分類者除了尊重王朝聞所言，即作品分類不能脫離內容與形式的觀察，應重新思考王朝聞提出的作品存

　　以電視劇類型為例，可先依「存在型態」分出時間或空間不同之電視劇，劃分出現代劇／歷史劇；臺灣劇／香港劇（或本地劇／非本地劇）等。次者，依據「反映途徑」之想像、語言、角色、情節之公式化特質，觀察各劇中之獨特規律，舉出電視劇的不同「型」。

　　不過，此處所謂的「物質手段」其實與「存在型態」相互呼應；有些物質手段（第二層）與存在型態（第一層）乃配套存在，有些則與反映途徑（第二層）並存，充分顯示類型乃是一個整體互動的活用概念。如下列說明：

第一層：存在型態　　空間　　（日本劇、香港劇）

　　　　　　　　　　時間　　（歷史劇、現代劇）

第二層：反映途徑　　語言　　（閩南語劇、國語劇）

　　　　　　　　　　想像　　（寫實劇、幻想劇）

　　　　　　　　　　角色　　（醫護劇、警匪劇）

　　　　　　　　　　情節　　（佳構劇、夢劇）❽

第三層：物質手段　　音樂、服裝、道具、布景、用鏡、剪接、風格。

　　因此，若以王朝聞之方法分類臺灣現有電視劇，可先用存在型態之「空間」分出「臺灣劇」有別於其他種類，再用「時間」分出「歷史劇」、「現代劇」。在「歷史劇」之下，則可依第二層反映途徑之「角色」續予分類，包括：

一、武俠類：劇中主要角色俱為虛構之身具武功人物，如〈楚留香〉、〈笑傲江湖〉、〈倚天屠龍記〉等。

在型態、反映途徑、物質手段三者，進行上下層級而非王氏之左右平行思考。

❽　如史詩劇、詩劇、反劇等反情節劇。

二、民俗傳奇類：劇中主要角色出自民間故事、古典章回小說
　　與通俗傳奇，如〈濟公活佛〉、〈紅樓夢〉、〈沈三白與芸娘〉、
　　〈中國民間傳奇〉等。

三、史蹟類：劇中主要角色出自歷史故事，如〈鄭成功〉、〈劉
　　伯溫傳奇〉、〈包青天〉、〈吳鳳〉等。

除上例外，第二層下之「角色」可另用「主題」分類。例如，
可將歷史史蹟類之〈鄭成功〉續分為教育（史蹟）型，〈吳鳳〉分為
宣傳（仁義）型，〈劉伯溫傳奇〉分為浪漫（愛情）型，或把〈包青
天〉分為偵探（動作）型。

把電視劇粗分為「古代劇」、「現代劇」，的確能夠在視覺及認知
面向溝通其類型特徵，如在現代劇中之「愛情類」、「家庭類」、「醫
護類」、「法律類」又可分出很多「型」；類型總是可以愈分愈細或愈
分愈專，端視溝通目的而已。

至於第三層「物質手段」中所列服裝、道具、布景，則應與「存
在型態」配套，而用鏡、剪接、風格應與「反映途徑」中之想像與
情節配套；至於「反映途徑」中的語言，當然應與「存在型態」呼
應。這種分列系統中各類型彼此互動、不能截然二分的情形，充分
說明所有文獻分類混淆的原因，更顯示如前所稱的類型是一個動態
觀念。

總之，如前所述，類型在藝術、詩、文學領域中一直處在「不
自然的分類」情況(Curti, 1998:34–35)。有些理論不僅認定類型乃一
具有彈性、難以預測、由不同成分形成之抽象概念，更有許多敘事
文本實際係由幾個明顯類型混雜而成。Fairclough (1995a)亦曾質疑
類型觀念是否需要嚴格界定各個固定層次。不過，Fairclough也承認，
如同習俗慣例，類型乃屬結構基模；文本則係牢固地依附在類型所
結構的基模形式(1995a:13–14)。Fairclough認為，類型與特定社會行
為的語言使用相關，為社會認可(1995a:14、132)；此點具體呼應了

本書所述的敘事傳播觀點。

無論如何，電視劇出自目前在臺灣生活的一群人（如編劇），藉由時空與故事架構寫出心靈渴望。透過兒時即能耳熟能詳的人物與故事，電視劇再現了現代人所相信的生活觀念與價值體系，值得文化研究者重視。其次，文本類型與公式反映了屬於現代社會的民間故事，在表現大眾文化原型結構的同時，也呈現出社會的心靈精粹和看待生命的方法。

最後，Curti (1998)、Grant (1986)與Kaminsky (1991)等均曾關注類型與公式訊息對社會文化的影響，超越了本節所述文學及戲劇領域所關心的研究範疇。下一節即敘述電視劇故事結構公式及人物再現公式，同時檢討電視劇所反映的社會文化情境。

第三節　公式性論述

本質上，故事的「公式性再現」是戲劇論述的基礎。美國著名戲劇評論家E. Bentley曾經抄錄一段《週末晚郵報》的演劇廣告，藉以說明公式的意義：

> 請早登座……並溶入吧。在你認得它【演劇】前，你就體驗過這個故事了──歡笑、愛、恨、奮鬥、勝利！你生活裏所沒有的冒險、奇遇、與激動，全都在這影片中。他們帶你完全地脫開你自己的世界，進入一個奇妙的新世界裏……。跳脫出日常生活的牢籠吧！只要浮生半日閒，或一夜間，──就足以避世去情，尋得桃源！（林國源譯，1985:16；添入語句出自本文作者）

這篇為文甚短的廣告不僅清楚顯現了戲劇傳播的基本功能和娛

樂本質，甚至連情節之共通公式也在「歡笑、愛、恨、奮鬥、勝利」
等字眼中明白可見，具體指陳了敘事文本故事的結構與方向。

　　正如前章所述，電視劇敘事的文本通常包括兩個部分（即故事
與論述）：故事指人物、一系列事件、及事件之內在時空要素，而論
述則係故事在特定文本中被結構性地組織的樣式（詳見第二章說
明）。由此說來，文本應可視為是一系列故事與論述選擇與安排的結
果。

　　依據Fairclough (1995b:16)，電視劇之故事與論述方法所傳遞的
視聽訊息都在電視劇作品中，作品因而可統稱為「敘事的產品」。文
本則專指用以分析的單集作品，可被觀眾接收，訊息也可解讀。

　　Fairclough (1995b:18)認為，文本的一系列選擇須先架構在類型
層次，亦即類型概念既決定內容之選擇，也決定論述之方法。而論
述在文本中有其基本結構樣式，本節之目的就在討論電視劇文本的
公式性論述。

　　Fairclough (1995b:91)稱論述為再現，認為傳播行為的敘事或論
述分析包含下述三者間的關係：文本、再現方法（論述）、以及社會
文化情境。本節以此為本，試圖從電視劇文本討論下列三事：文本
之敘事（故事結構）公式、人物再現公式、以及文本所反映的社會
文化情境。

一、敘事公式

　　以下以作者過去分析之387件電視單元劇、連續劇文本為例，先
找出類型，再由此解釋故事情節與人物結構公式的論述形式，❾並
以Burke (1989)之戲劇傳播理論為基礎，　檢視敘事中的戲劇傳播要
素。❿此外，另結合Chatman (1978)之敘事理論、卜羅普(1994)之結

　❾　所涵蓋的文本單元劇與連續劇各半，抽樣方式、樣本數量、研究過程、
　　　發現結果，均可參見蔡琰(1995, 1996b, 1997a, 1998)。

構理論、及Scribe與Sadour之戲劇理論進行文本內容結構之分析，續從類型觀察公式。

(一)戲劇故事的情節公式

首先，十八、九世紀法國戲劇家E. Scribe (1791–1861)與V. Sadour (1831–1908)曾先後整理一般戲劇故事的情節事件及動作方式，依其邏輯發展形式可列為下述五個階段：

一、開場：旨在介紹人物、故事環境等背景資料，凡屬故事狀態中之存在條件均須在此開始，陸續描述敘事角度、角色稱謂、故事特點、氣氛、故事發生的時間、空間、故事主要人物等。

二、激勵：多在介紹一個打破原屬開場中平衡狀態的人物或情境，引發戲劇核心事件，提出有待解決之困境或問題。此時敘事者運用論述手段讓觀眾知道核心戲劇問題，並關切劇情將如何推展。故事之衝突過程多從此開始發展，直到高潮階段。

三、錯綜：主角追求目標或解決困境的後續發展，如懸疑、張力、危機、衝突、發現、急轉等情節曲折與轉變。在此階段，情節步步高昇，而偶發事件、人物各式行為動作、核心、衛星事件均紛紛顯現，導引戲劇核心問題往高潮發展。

四、高潮：指最吸引或感動觀眾的部分或最精采的鬥爭，正反派角色逐漸分出勝負高下或輸贏，屬動作最劇烈、情緒張力最強的時期。

五、收尾：係高潮過後，對各部分劇情的結果與對人物下場之交待。

以上開場、激勵、錯綜、高潮、收尾結構俗稱「佳構劇結構」，

❿ 相關討論與說明見本書第二章。

最常完整出現在電視單元劇與電影。

㈡卜羅普之角色公式

次者，上章所述及之卜羅普(Propp, 1994)角色功能理論亦曾討論情節組成結構，指出戲劇人物之核心行為動作表現在其英雄、惡人或助手的各類行徑。此一說法對電視劇之情節公式及人物關係研究極有啟示，顯示：

一、角色功能（如英雄）是故事的基本組成單位，也是情節得以穩定發展的要素。如在「『英雄』救援受難者」故事中，英雄可能是中國歷史故事的包龍圖，或是美國科幻故事的蝙蝠俠；受難者則或是宋朝百姓或虛構的高譚市市民。但無論是誰（人物），也不論完成英雄救援的行為動作為何，英雄功能無疑就是此一故事的基本組成核心。

二、神話與故事中角色功能數量有限。如上章所示，角色功能過去曾被指認者包括英雄功能、助手功能、惡人功能、給予者功能、被追尋者功能、使者功能、假英雄功能等。❶劇情中「人物」雖可無限，但僅能分別完成有限幾個角色功能。

三、角色功能之順序均可辨認，出現時間亦有先後秩序可循(Propp, 1994:21–22, 119–127, 149–155; 黃新生譯，1994: 25)。例如，故事最先發生英雄及家人的介紹，然後敘述英雄面臨難題，再則講述英雄出發拯救公主、英雄受難、戰鬥、勝利、英雄與公主結婚等過程。這些角色功能只在情節中改變出現次序，但原始順序一般而言不會變動，如英雄勝利或結婚就不會在英雄出發拯救公主與戰鬥惡人之前出場。

❶　詳見第三章第三節角色結構。

卜羅普之說法亦指認每個故事中均有某些角色功能，但這些角色卻不一定出現於每個故事。再者，每個故事角色的先後出場總是依循一定次序，如發生事故在先，救援行動其次，最後是結果再現。又如愛情戲中總是先發生兩人認識，而後發生情感、誤會，最後則為誤會冰釋等。

依照卜羅普（Propp, 1994:149-155；黃新生譯，1994:25）所列出的順序來看，有些角色功能亦可融入Scribe與Sadour所稱之戲劇結構之情節公式。此一優點使得利用戲劇方法分析電視劇文本的工作，就能在不違背卜羅普結構所包含的內容順序下進行。

二、臺灣電視劇之敘事公式

在探討電視劇文本時，可結合戲劇、結構、敘事、❶傳播❸的理論和方法，採用開場、目標、脫困、結局❹四個結構步驟加以分辨，然後歸納、整理類型尋找公式。其後並以卜羅普角色公式顯示的特定順序，排列臺灣電視劇情節公式。

首先，敘事文本中由角色所顯示的意識、或由角色所完成的事件與行為動作均可稱為「故事單元」，出現於電視劇文本各個敘事階段，包括：

一、「開場」：指Scribe與Sadour的開場與卜羅普的準備階段（preparatory section），主要在描述劇情中的行為者（agent，即最重要角色或最具有明顯目標的角色）發生了何事，如：①男孩受傷成殘；或

❶ Chatman所稱之故事要素，包括靜態存在的時、空、人物等條件，及情節的動作方式與事件。

❸ 傳播學者Burke所提示的重要傳播研究項目如行為者、目的、行為模式、時空場景、動作，可與Chatman理論相互結合作為研究對象。

❹ 此四結構步驟之名稱均係作者所擬，可參見蔡琰(1997a)。

②哈姆雷特之父被謀殺；或

③白蛇化為人身嫁與許仙。

二、「目標」階段：這段戲劇過程合併Scribe與Sadour的激勵的階段與卜羅普的惡行、英雄被賦予任務、及反制行動等角色功能，意在描述電視劇文本中之行為者因某源由而立下最終目標(purpose)，並以目標方向循著核心事件發展，如：

①男孩「立志」恢復健康；或

②哈姆雷特「為」父報仇；或

③白蛇被許仙灌入雄黃酒現出原形。

三、「脫困」，包括Scribe與Sadour的錯綜階段及卜羅普從出發❶到歸來 ❶ 之間的英雄戰鬥、衝突、與勝利、失敗等重要單元(Propp, 1994:149–155)。 這一階段是戲劇情節的中心部分，包括主角面對阻礙、衝突、危機及脫困成功或被打擊失敗的過程及理由， 也是Burke所謂的行為模式(agency)部分， 如：

①男孩以藝術手段療治受傷後的殘廢自卑心理；或

②哈姆雷特為父之冤死查明兇手，欲為父親討回正義；或

③白蛇與西天諸仙戰鬥盜得仙草救活許仙。

四、「結局」：指故事中包含高潮之處。在電視劇中，一集故事裡可能有好幾個高潮，一個比一個劇烈，也可能每集電視劇一個高潮、或一集故事中一個高潮也找不到。在卜羅普之故事單元中所指認的戰鬥、勝利、追擊、脫險、解決難題、地位被認定、揭發歹徒的真面貌、甚至最後英雄結婚

❶ 即"departure"，卜羅普以一個向上箭頭記號標示，是重要戲劇動作的開始過程。

❶ 指"return of the hero"，卜羅普以一個向下箭頭標示。戲劇往往在出發和歸來，間顯示錯綜階段的重要行為動作。

等故事單元亦都可能是電視劇高潮場面想要描寫之處。高潮因此可定義為最接近結局、最精彩且隨即馬上決定最終成敗（目標完成與否）的具體行為，是與收場不可分割的一部分。此處以「結局」代表最終高潮到最後結果的安排，如：

①男孩恢復健康；或

②哈姆雷特報得父仇後中毒身亡；或

③法海攻擊白蛇用缽將之制伏並置於雷峰塔。

從前述電視劇敘事開場、目標、脫困、結局等步驟中所發生的事件，不僅可以找出電視劇敘事出現的故事單元，也可以依故事單元的特徵分辨電視劇類型，如神怪劇、公案劇、警匪劇、師生劇、家庭劇等。

此外，有些最常重複的故事單元尚可依卜羅普故事單元的順序，寫出不同電視劇類型的情節公式。公式一方面展示著該類型中最常出現的主題意識或行為動作，一方面展示敘事結構邏輯下該故事單元所出現的先後秩序。下小節即分別介紹臺灣電視劇文本類型中的公式結構。

(一)神怪劇 [17]

一般而言，最常見的神怪劇故事主題是善惡有報，其次為邪不勝正、解救蒼生、正當作事、珍惜情感、或國家興亡匹夫有責。有趣的是，這些神怪劇似乎最具備浪漫電視劇的本質，劇中英雄們（多發生於古代）除步行外，經常乘坐馬、轎、船、甚至海龜，往來於法術與咒語之間。故事中的打鬥武器多是較為原始的磚頭、刀、弓箭、木棒、劍、酒壺，偶見炸藥以及手槍；寶物則包括靈芝、雪蓮、

[17] 此處所述，多出自作者稍前完成之公式研究，可參見蔡琰(1995, 1996b, 1997a, 1998)等。

長生丹藥、秘笈和令牌。

依照前文所述之「開場」、「目標」、「脫困」、「結局」等電視劇敘事結構，神怪劇的主角在「開場」中即多與妖魔鬼怪或靈異動物發生衝突，「目標」明顯呈現任務導向，如描述主角為求親人安全與富裕而出發，或一半為了自己另半也為了保障大眾安危與利益而前去收妖伏魔，偶爾則描寫主角為了自己前途而求取功名富貴。在「脫困」部分，神怪劇脫離不了一些法術、靈異、或得到高人指點與朋友相助的情節。「結局」部分常與目標呼應，獲得原來所追求的成功。

就敘事文化意涵而言，神怪電視劇之情節公式相當明確：透過外力或法術就會成功。敘事中並未顯示人類可應用意志與力量獨力或與助手共同戰勝妖魔鬼怪，僅說明咒語與法術可降伏鬼魅。人類在敘事世界中受著超自然的力量保護，受邪魔侵擾但卻不至失控於邪魔。

神怪劇最經常描寫的故事單元是英雄任務、解救之恩、死亡威脅、成功、與使用法術等情節，次多者在於描寫神仙鬼怪、靈異動物的出現，也多描寫良緣美眷與愛情情節，其餘尚包括殭屍妖魔靈異事件。依照卜羅普所言，故事單元的順序應可辨識，包括：惡行→匱乏→調解→協助→解救→解決→結婚（見黃新生譯，1994:25）。而我國神怪電視劇敘事的公式結構應為：

神仙鬼怪、殭屍妖魔、靈異動物（惡行）＋死亡威脅（匱乏）＋任務（調解）＋使用法術（協助）＋解救之恩（解救）＋成功（解決）＋成為美眷（結婚）＝神怪劇

(二)公案劇

公案劇故事主題多在天理昭彰、邪不勝正而善惡有報，另外還

有實事求是、真情可貴、與竊國野心的敗亡等，常見之寶物有寶劍、印璽、金印、寶器和荷蘭人的降書，武器樣式則比上述神怪劇多樣，有刀、弓箭、劍、矛、手槍、暗器、飛鏢、斧頭、刑具、板子、甕、鞭子、匕首、髮簪等。在械鬥的場面上，公案劇亦較神怪劇收妖伏魔時總是唸咒來得豐富。

在「開場」與「目標」的敘事結構中，公案劇則較神怪劇難以看出特定模式，大略是野心竊國、救贖、復仇與陷入冤情。但公案劇的「脫困」程序一定有男主角的智謀與幹練，結尾一定是任務完成、惡人伏法與冤情昭雪；敘事仍顯示明確公式訊息。

如在公案劇情節中揀選重複故事單元，可以發現其主題多在描寫主角如何建立解救恩情、官廳與盜賊的對立、死亡的威脅、與代表公理與正義的勝利。其次重複的情節包括秘笈或寶物之出現、械鬥與謀殺之發生，或復仇與臥底奸細之出現等故事單元。同樣仿上節描述之卜羅普故事單元順序，公案劇可排列出不同於神怪劇敘事結構寫成：

> 謀殺（惡行）＋死亡威脅（匱乏）＋任務（調解）＋官
> 廳盜賊（反制）＋秘笈寶物（協助）＋械鬥（戰鬥）＋解救
> 之恩（解救）＋成功（解決）＝ 公案劇

(三)警匪劇

警匪類故事與國外文獻所討論之警匪片在劇情特徵上相當吻合，未能脫離一般認知結構中的警匪衝突模式，劇中語言衝突、肢體拳腳衝突與槍械等器械衝突強度都相當高。但臺灣現代警匪故事多發生在都會地區，演出警員與其友伴為維護都市治安所做的努力。戲劇主題環繞在殺身之禍起於貪婪與暴戾，執迷不悟者終將害人害

己，得到報應；殺人者與犯罪者在劇中均逃離不了償命或法律制裁的結局。

　　敘事結構中最常出現的故事單元多是主角在「開場」遇到黑吃黑、綁架、傷害、搶劫、詐騙等各種罪行，其中最重大情節當然是謀殺。針對這些不平事件，主角身負「任務（目標）」出發為受害者追討正義，行為動作包括追緝兇手、找出真相、與矯正不法。

　　接下來，主角在「脫困」階段與罪犯或兇嫌持續發生爭鬥，而一些惡行如欺詐、威脅、恐嚇、追殺等也持續影響主角與受害人的安全。在「結局」部分，警察成功完成任務，追捕到惡徒並解救受害人，同時制裁所有以槍械謀殺無辜的兇手。

　　仍依卜羅普英雄功能所列舉的結構秩序，可排列出臺灣警匪劇的敘事結構公式為：

　　　　謀殺（惡行）＋任務（調解）＋緝兇（反制）＋爭鬥（戰鬥）＋成功（勝利）＋制裁（懲罰）＝警匪劇

四醫護劇

　　醫護劇演出醫生在診所或街巷鄰里間從事醫療行為的故事，或是醫生向社區傳布衛生觀念之情節，主題多與健康教育有關，包括疾病預防、及早接受正當醫療、釐清與宣導錯誤的醫藥衛生觀念等。

　　醫護劇在「開場」中常出現某種醫療問題或傷害情事，如劇中不同角色發生各式各樣疾病，卻因對醫療衛生之錯誤觀念，或因某種個人理由而延誤就醫，以致引發失去生命的危機。經家人及醫生、護士勸導後，病人改變態度，終於獲得必要協助逐漸康復。醫生在劇中負責解除個案之生理及心理問題或傷害，劇中個案周遭的相關人物也一起習得衛生與保健知識，改變過去不適切的態度與行為，

重新獲得身心健康。

　　醫護劇之故事單元一律開始於疾病傷痛或健康問題，「目標」集中在解決這些有違健康之情況，接著演出由親人送醫、醫護人員感化傷病者及幫助傷病者康復等「脫困」階段。其中亦常顯示社區意識及友情，最後總是圓滿解決病人健康方面的困境。劇中也多介紹社區與親人間的初期互動，其後家人罹患疾病需要健康進入「匱乏階段」。獲得善人與術士（劇中醫生、護士與卜羅普所言之善人、術士、英雄三者功能合一）幫助後，病人被感化以致消除劇初顯示之匱乏，達到卜羅普所謂之「淨化階段」，最後醫生成功地解決病人難題。

　　如將醫護劇之內容特徵依前述卜羅普敘事單元排列，可得出劇情公式如下：

　　　社區意識、親情（初期狀況）＋疾病（匱乏）＋醫護（善人）＋感化（淨化）＋成功解決（解決）＝醫護劇

(五)師生劇

　　師生劇含括許多耳熟能詳的教育主題，包括：學習民主、唾棄暴力與賄選；朋友相交貴在誠信、勿以貌取人；學習謙虛與合群互動；做學生要有公德心，不要破壞公物或浪費校產；受到同學勒索要報告老師；父母親應該了解學生需求與能力，莫以升學主義掛帥；勿給學生太多壓力等。劇中並常演出該讓學生依性向、志趣多元發展，找尋適合學生未來等情節。

　　師生類電視劇的情節多環繞「學生」這個主題，衍生出各種相關戲劇動作，並「開場」於學業故事單元，範圍包括上課、補習、讀書、考試，或班級裡的編壁報、演戲之類活動，並在執行過程中

發生破壞公物、賄賂、勒索、傷害、打架，或是同學間因壓榨、排擠、嘲弄、欺侮等行為而使其他同學（常是主要角色）產生心理壓力。有時，師生劇也演出同學間有人愛炫耀使人討厭、有人自命不凡不合群、或發生類似上述「惡行」而使同學間有吵架爭鬥的行為；戲劇「目標」在於顯示上述行徑之匡正。

在接續的「脫困」部分，則由老師出面關懷同學，或透過老師的智慧與能力開導同學。最後，實施惡行的同學總是接受老師的勸導，表示悔過；或老師感化學生，糾正不適切的思想，改正原屬不當的行為。老師在劇中匡正不法，同學在「結局」中接受制裁和懲罰，解決所有校內與學生發生的問題。

師生劇與卜羅普敘事結構相對應的故事單元包括：初期狀況（介紹學業狀況與師生關係）、惡行（學生傷害其他學生）、術士的幫助（老師幫助同學）、戰鬥（師生與不良行為的學生之間的矛盾）、淨化（老師感化同學，初期的不幸或匱乏消失），以及解決（老師成功地解決問題）。依據最經常演出的故事單元，可寫成下列情節公式：

師生、學業（初期狀況）＋學生的惡行（惡行）＋老師的幫助與同學的友情（術士的幫助）＋爭鬥（戰鬥）＋感化（淨化）＋成功解決（解決）＝師生劇

(六)社區劇

社區劇寫社區內發生的故事，與家庭劇相似，都是以某家庭為主要成員及故事中心，但相異之處則在以核心家庭與全體社區民眾之互動為描述方向，或其劇情總會牽涉公共議題，如山崩、火災、公眾衛生、保險、貸款、安全等。

情節結構在各個社區劇的故事間高度相似，多在描寫社區間的

鄉里百姓因發生困難或因災害而產生互動。基於友情及關切，鄉里
互助合作共同抵制造成傷害的社區問題，包括：水源污染、娃娃車
安全、濫用土地導致之山崩、忽略公共安全引起火災等；有時也演
出鄉里合力取締電玩賭博。

　　社區劇的情節有時也涉及社區中結合鄉里發揮互助之愛，向教
育部、社會局、衛生單位爭取協助以解決某人之需求問題，劇情因
而促使社區民眾共同瞭解導航基金會、創業基金對社區民眾的便利，
或是農保、勞保的程序和功能等。

　　在最常飾演的故事單元中，社區劇總是演出社區鄉居的來往情
形。這種共同關心社區的意識，是別種類型的電視劇中所缺乏的特
徵。而在目前所有劇種中，也只有社區劇關心公共安全，每齣故事
都有與民生相關的公共議題，或討論該項具有新聞性的議題所帶給
民眾的傷害，如KTV火災、濫墾後產生山崩等。

　　由於社區劇中經常表現社區友情，使重要角色均能在劇中發揮
卜羅普所稱之「善人功能」，而社區民眾所受的傷害及社區所發現的
匱乏（如有人需要創業貸款），也都能順利成功地解決。另依卜羅普
的敘事結構，社區劇情節公式應該寫成：

　　　　社區意識（初期狀況）＋公共議題（惡行）＋傷害（匱
　　　　乏）＋友情（善人）＋成功（淨化）＋災害或問題（解決）
　　　　＝社區劇

(七)家庭劇

　　家庭是目前電視劇之主流類型，包括「家族式」、「愛情式」、「婆
媳式」、「災難式」、「社區式」等，可說是一般家庭劇的「亞型」。此
類劇情多含親密社區之鄉里好友間的互助互愛，但在情節特徵上與

上述社區劇有很大差異，明顯地缺乏社區意識、公共安全、或與政府部門相關的宣導教育主題。

家庭劇的內容特徵常與其他類型的電視劇混合，一般劇情多以明確家庭問題形式出現，然後在解決問題過程中顯露家人間的親密關係，互相體諒照顧情感，或是家中某人的惡行隨後邅過向善。單元劇形式的家庭劇除溫馨外特別重用喜劇的「誤會」公式，連續劇的家庭劇則特多「愛情」主旨。有些「婆媳型」家庭劇甚至可說是「愛情劇」的亞型，而在劇情發展較長時，家庭親情和男女愛情等主題相互交織，十分明顯。

家庭劇在飾演家人互動時，劇情轉折變化多端，最後終致真相大白，結局皆大歡喜。有些家庭劇亦包含某種「災難」作為戲劇特徵，無論其來源是鄰居、家人、友人、或某種心理壓力，均可觀察出家裡發生意外時的混亂狀態，一直要到劇尾才得以平復。

家庭劇情節公式的特點，在明顯缺乏強烈敵我相互衝突，劇中英雄與惡人均是家庭成員，「做惡」往往來自個性、誤會或性向。劇中多以家人的「問題（麻煩、困擾）」或「誤會」為戲劇動作之中心，導致劇終常出現諄諄善誘之後的感化、悔悟場面；或揭發誤會，真相大白的歡樂。

從題材、主旨觀之，從未在家庭劇中出現的情節有：如「師生劇」之師生互動或教學情事、「社區劇」之社區意識或公共議題、「神怪劇」之神仙、殭屍、妖魔、靈異動物、秘笈、寶物、或行善濟世等。

鄉土型家庭劇則多描寫家庭親人間的互動故事，可說是穿了清裝、旗袍、西裝、或民初服裝打扮的家庭劇。而在描寫家人的悲歡離合、誠信背叛時，鄉土劇缺少現代時裝家庭劇的輕鬆活潑，但經常透過劇情再現親情、愛情、友情、威脅、傷害、解救與疾病等情節故事；尤以親情與愛情的衝突幾乎出現在每集故事，而最後一概以圓滿方式結局。

家庭劇展演最多的情節，依次是成功解決難題或完成戲劇目標；其次是家人間的親情互動、鄰里或朋友間的友情關懷、經開導勸誘後的感化悔悟、各種誤會及揭發真相等。依卜羅普的敘事結構，家庭劇情節公式應該寫成：

親情、友情（初期狀況）＋誤會（戰鬥）＋感化（淨化）＋成功（解決）＋揭發（揭發）＝ 家庭劇

三、論述再現與文化情境

㈠神怪劇與公案劇

以上討論了幾個經常出現在本地電視劇的劇情公式情節。由上述比較與歸納中，可發現各種劇情均反映了相當特定的社會文化情境。如在神怪與公案劇中，任務、死亡威脅、成功等基本模式不僅指明人類能夠克服死亡威脅獲得最終勝利，其共有的解救之恩劇情公式更顯示，在危急時刻總會有某個最高權勢者伸出援手化解逆境，因而凸顯人類寬恕、友愛、道義與報答的最高境界。解救之恩與任務、死亡威脅、成功等系列，足以說明本地古裝電視劇所再現的人類最終迷思與願望。

次者，公案劇中所出現的官廳強梁之對峙、秘笈寶物之追尋、械鬥與謀殺、復仇與臥底奸細等故事單元正是該劇種有別於其他類別的「公式化結構特徵」。而使用法術、神仙鬼怪、靈異動物、殭屍妖魔、混雜著愛情與成為美眷的情節單元，則說明了神怪劇的特質。

以上兩者各自具有獨特故事單元，很少在其他劇種出現。如神怪劇比公案劇較少出現械鬥、下毒、自殺、臥底奸細，而公案劇也很少像神怪劇般地再現失意文人、美眷成雙、或發財等。這些特徵

更與家庭劇或師生劇無關,顯示文本雖有一些敘事結構共同基礎(如前段所述之解救之恩與任務、死亡威脅、成功等),類型與公式仍分別存有特定故事結構元素。

由以上所述可知,電視劇所再現的對象並非大眾生活的現實經驗,而是虛構敘事中一再重複的神話。如神怪劇中的再現訊息相當明確:即凡事須透過外力或法術之幫助始能成功,藉此承諾超自然力量永遠保護人類不受邪魔侵擾。同理,公案劇之公式化結構特徵(如前述官廳強梁之對峙、秘笈寶物的追尋、械鬥與謀殺等)亦清晰地說明了文化意涵與神話訊息——不僅秘笈寶物、神仙法術、殭屍靈異等非理性之故事結構顯現了觀眾樂意相信之物,也指明人類在現實中無法克服死亡威脅,也不能永遠獲得最終勝利。

根據俞建章與葉舒憲(1992:49, 77, 88),法術是各民族早期儀式行為的遺跡,咒語是眾神祝禱之詞,而寶物則是神祕信息的載體。因此,神怪劇與公案劇將人類信仰中的「存在(如超自然力量)」轉化為有形現實(如法術寶物)時,即企圖藉由電視劇傳達通靈訊息並掌握神祕力量,目的則在預祝和保佑現實生活的成功。俞建章與葉舒憲也指出,神話奠定了各類文學的共性特徵(1992:70),從任務、死亡威脅、解救之恩、成功等共有結構透露出人們心靈經驗的共同迷思,包括克服犯罪、克服死亡、得到救贖。

(二)警匪劇

此外,警匪劇最普遍的劇情模式是警匪對立,如演出謀殺罪行或其他各種違法犯紀惡行,引發警察出動任務追緝兇手。經過某種形式的爭鬥(如吵架、打架、械鬥、槍戰),最後警察成功地解決社會不法情事,歹徒伏誅或接受制裁與懲罰。嚴格來說,警察出擊制裁不法之徒然後成功歸來,十分符合觀眾內心追求的英勇與正義心理,亦能滿足戲劇具備危機與衝突的要求,原是不足為奇的電視劇

神話結構，此類迷思古今中外皆然。

　　然而在警匪劇神話架構內亦可發現屬於本國文化的特質，如在一個不能擁有槍枝的社會中，歹徒們全都擁槍自重，電視劇卻從未質疑槍械來源，不演出真實故事中前半部不法之事為何得以發生之經過。如果電視劇能充分掌握劇情中之相關（警政）單位如何未能善盡防堵罪犯並尋找具備爭議性的題材（如幫派不法），應更能引發大眾對電視劇的興趣。

　　警匪劇另一較為特別而不同於國外警匪劇的劇情，在於犯案歹徒很少單獨行兇，多與同伴、集團、幫派、黑道共同犯下殺人致死之罪，引起警匪槍戰後眾歹徒命喪決鬥現場。警匪劇中殺人者接受制裁本也是常見戲劇手法，但臺灣警匪劇讓惡人在接觸法律前，多以不敵警察英勇當場死亡為情節，似有讓觀眾擔任判決者以宣洩人怨的意圖。這種安排也呼應著古典故事中天雷劈死不孝子和包青天鍘罪犯於市井之滿足人心之手段，相對地卻少見法律與宣判的情節。

　　更有趣者，警匪劇中每則故事都有人死亡，尤其是大量無辜者的枉死。殺人者死如前述原是戲劇手法，用意在滿足觀眾心理的要求，但無辜者死若非拙劣戲劇手法，就是創作者有意或無意透露的社會訊息，包括對社會真實現象的反芻、對個人生存權的忽略、對生命價值的輕蔑、或是對法律責任的漠視；這些都值得文化研究者繼續探討。

㈢醫護劇

　　至於醫護劇的情節內容，多呈現觀眾所樂意相信的人生故事，從疾病、醫療、到痊癒，顯現了一條平坦的康莊單行道。這類「疾病必然痊癒」的神話因而切斷電視劇情節與社會現實間的聯繫，過於簡易地處理虛構的人生歷程，使電視劇完全流入虛幻的敘事媒介，反映了文化批評者過去對電視媒介的不滿。

另一方面，醫護劇中使用全知全能的醫生（術士）角色，也許正是因為現實社會期盼更多這種能為群眾奉獻的善者。實際上，現實社會中少有醫生耐心診病之情事，醫生也不能提供解除病患死亡恐懼的保證，於是觀眾之精神需求與夢想壓縮成電視醫護劇中的烏托邦，反映成觀眾希望看見的健全社會與快樂人生。在電視影像提供的世界中，觀眾沉醉於假象，誤認為憑藉術士（醫生）的智慧與能力，所有問題即使複雜如生存、死亡也都能獲得解決。

㈣師生劇

與上述各類劇種不同，本地之電視師生劇難以找到與卜羅普所述相對應的角色功能或故事單元，顯示其戲劇性情節並非通常西洋文學或蘇聯民俗神話之描寫對象，可能肇因於此類故事與卜羅普之研究題材在本質上有所差異。

師生劇寫的是學校團體間的相處之道，如老師在學校中輔導與匡正同學的行徑與同學所面臨的壓力與不良行為。這種壓力有時是畏懼被同學嘲笑，不良行為類似破壞桌椅等，其衝突性原本就較輕微，與卜羅普的民間傳說故事不同，也與一般戲劇所描寫的英雄面臨強大社會壓力、或冒險征服異域斬除惡魔等戲劇動作實難以平行比較。

㈤社區劇與家庭劇

如上文所述，時裝社區劇之結構公式說明了在劇情初期首先介紹社區情境，然後演出某項公共議題危害社區民眾，或是社區民眾缺少某種必需品。接著，社區重要「善人」角色出面以友情協助民眾，清除初期的不幸或匱乏，最後成功解決戲劇情境中的問題。社區劇雖因情節內容特徵不同於醫護類，但實際上兩者都有極強的教育宣導主旨，最能代表特定時空下社會心靈須要加強的內涵。

在家庭劇部分，曾與前段所述之師生劇同樣遇到難以依卜羅普

敘事結構安排情節的困境。卜羅普結構在本質上與臺灣目前家庭類電視劇之結構有甚大差異，亦值得本國文化研究者注重，藉以探討屬於我國現代文化結構之特質。

上文將臺灣各類電視劇之故事情節分別置於開場、目標、脫困、結局等四個戲劇段落，試圖找尋電視劇的故事單元，隨後並依卜羅普之結構理論將故事單元依敘事結構順序排出該類型的情節公式。然而除上列特定類型外，愛情劇、律師劇、家庭劇間的一些亞型也都曾出現於電視劇文本，其中尤以「愛情」主題是連續劇最青睞的故事單元，也最易與其他類型混合。另一方面，法律劇劇情常演出年輕人意氣用事犯下殺人、掠奪、恐嚇、借貸不還、聚眾滋事、縱火等惡行以致觸動法禁，最後犯案者必須為自己行為負起責任，接受法律制裁。這種犯法者必定接受法律制裁的劇情結構，可歸納為法律劇的類型公式。

四、人物的刻板描述

在人物公式描述方面，電視劇中最明顯出現正、反派男女主要人物。⓲此處仿上文試將各類型之公式性人物特徵詳述於後。

(一)神怪劇

妖魔鬼怪與具有法術的僧侶、道士，是神怪劇特有之角色，包括水怪、龍王、龍女、神龜、大蛇、殭屍、妖魔、精靈、鬼怪、靈異及變形動物等。故事中的主人翁常是精通占卜的奇人異士、會捉妖的師父、護主的老將軍、改過向上的騙子、不被看好的新掌門、家道中落或貧困待考的書生、陶器匠、漁夫或賣身的勞工以及流浪的養蛇人等。這些角色與一般戲劇中的英雄形象相差極大，也形成

⓲ 此處所討論之人物公式，主要根據林豐盛(1978)所提出之人格刻板印象特質分類，詳細分析過程參見蔡琰(1995, 1996b, 1997a, 1998)。

神怪劇在人物安排上的公式化特點。

　　神怪劇中的正、反派男角在人物塑造公式上，分別表現了不同人格特質，如正派男角是友善的、機敏、坦率、誠實、勇敢、勤奮；反派男角則通常不擇手段、殘酷、狡猾、愚鈍、不誠實又小氣。女性正派角色大都聰慧、友善、耐勞、勇敢。在次要人物安排上，神怪劇除妖魔鬼怪與精靈外，另一特點是將妖魔同時賦予陰、陽二性，是典型反派人物，具備著殘酷與狡猾的特質。

　　神怪劇人物訊息公式之另一特徵，是劇中最高力量的代表或權威執行者都屬陽性，如天神、皇帝、天師、活佛、土地公、老和尚、祖師爺、有法術的老人。他們負有幫助男主角完成劇中任務之責，且保有不敗記錄。

　　另一方面，男主角在劇中之最大阻力均來自以陰性為主的鬼怪，如殭屍、妖魔、化身神尼的月陰淫魔、變靈貓的妖魔、陰魔等。神怪劇最強烈的性別意識也表現在男主角需要幫手時，多來自一些如「久住湘江陰性特重的小龍女」、「無主的多情孤魂女鬼」、「會趁男人洗澡時偷衣服的女妖精」之角色。另一種助力則來自強盜的妹妹、放棄復國野心委身下嫁主角的樓蘭公主、或妓女。當社會僅以娛樂態度與單一性別意識出發製作戲劇節目時，既不注重英雄形象也不考慮性別意識，其結果必然出現如電視劇中對兩性意識的偏頗描述。

(二)公案劇

　　如神怪劇的人物公式，公案劇男性多呈現為聰慧、文雅、勇敢、機敏、誠實、進取而有教養，女性主角聰慧且勇敢，反派男角則屬狡猾具有野心，人物特質為不擇手段、衝動、冷漠。

　　公案劇與神怪劇同樣顯示勇敢與誠實人格特質是最被器重、最理想的品格；反之，最被唾棄的人品是狡猾與不擇手段。在某些公案劇中，男性主人翁的性格多屬耐勞與仁慈，此點特徵與前述神怪

劇男主角的友善機敏不同。最後，女性角色似乎不是公案劇的重點，沒有顯著的人物公式。

(三)警匪劇

警匪劇之中人物敘事著重平均描寫男女雙性：正派男性角色的特徵包括友善、衝動、勇敢，正派女性人格則較多樣化，反映女性的聰慧、勇敢、友善、富有教養、慷慨與機敏。

警匪劇之人物塑造最值得注意之處，是眾多男性反派人格特質與男性警員有關，經常被再現為衝動、暴躁、尚武、激進等，與公案劇中溫文儒雅之英雄描寫有極大差異。警匪類真正的反派壞人角色其實是狡猾、殘酷、不擇手段，而反派女角色亦多被寫成是狡猾與欺詐。

(四)醫護劇

醫護類電視劇以醫生與護士為中心人物，有時醫生女兒與患病民眾亦加入為主要角色。醫護劇中沒有反派，不僅反面人格特質的角色稀少，他們顯露的人物特徵也多半並不可惡。所謂的反派，看來是衝動的、不善容忍與暴躁的人，而女性反面人物也大略表現小器、健談、保守、與迷信，但這些特性並不顯著。以這種方式描寫反派人物，顯示醫護類故事並不以人物角色之個性衝突為題旨。

醫護類中不僅從未出現狡猾、殘酷、欺詐、不擇手段等在其他劇種中可輕易觀察得到的反派人格特質，相反地，醫護劇之反派角色大多只再現生病時脾氣不佳的特性。病人們都非壞人，甚至是坦率、有教養、和愛藝術的人，更不與主角（醫生）鬥爭。這樣的反派不曾在其他劇種出現，可謂是醫護劇人物的獨特現象。

醫生是每齣醫護劇必定出現的正派男角，經常被再現為仁心仁術。他們不僅友善、有禮貌，更具有其他劇種中男主角們所一致缺

乏的耐性與科學精神。其他重要正派人物包括患者父親、母親或妻子、護士等，可說都是人們在生病真實生活中最為期望出現的人。電視劇利用這種特定戲劇情境，高度神話了這些角色的功能，再現了人類期望中的「善良」醫生、伴侶與親屬。

(五)師生劇

師生劇主要描寫老師與學生間的互動。劇中有些同學調皮搗蛋影響其他同學時，就由老師與一些具有正向人格特質的同學幫助回復原本完滿的校園生活。

劇中的反派人物多是一些自私自利、崇尚實際的女孩，或一些衝動與愛炫耀的男生。正派女性角色除老師外，也常由一些不特定女同學分別擔任重要角色。此類型經常描繪清純、年輕老師與可愛在校女生的共同特質，包括聰慧、民主、文雅、與友善。

師生劇的正派男性角色多是男學生，除友善、活躍、樂天、勇敢等健康特質外，也另有誠實與勤奮等性格，顯示對男學生的重要人格期望。

(六)社區劇

社區劇多由一些開設便利商店的老闆與其他勞工階級人物組成,商戶的家族成員與鄰里百姓共同參與社區各項互助合作的機會。電視劇環繞在一些尋常百姓維護個人權益與保障社區安寧的情節，明顯著重表現女性角色對社區發展的功能，以及她們對社區的助益及貢獻。劇中主要角色多為女性，男性人物是社區劇之次要角色。

此類電視劇之人物特色在於其男性人物多為耐勞與勤奮，女性則為耐勞與保守，描寫方式則多在演出一般商戶追求生活保障的過程。電視劇除了再現社區濃厚友情與對公共安全之關注外，也描寫一般市民的傳統善良人格。

社區劇中重複出現之反派女主角人格特質是自私，或因自私是電視劇敘事者認為破壞社區和諧之重要因素；男性反派角色之共性，則多屬輕浮。

㈦家庭劇

家庭劇之主要人物為父母與子女，有時也包括子女的同學、朋友、異性好友，或父母的親屬和其他家族人物，由其引發相關戲劇性情節，如擾亂劇中主要家庭生活的平靜。

綜合來說，家庭劇中之男、女性擔任主要角色的機率相當一致，有別於公案劇中偏重男性角色的安排。此外，家庭劇對女性角色的描寫相當特殊，正好與神怪劇相反。在單元式的家庭劇中，主要女性角色多以母親或女兒身分出現，幾乎沒有反派；連續式的家庭劇卻總由女性完成主要惡人功能。

家庭劇男性正派角色之人格特性通常為友善、坦率、有禮、樂天、民主等，女性方面則有聰慧、友善、坦率、健談、有禮等。在這些特質中，女性正派角色從古至今一直表現出聰慧、友善、與勇敢，但只有現代女性屬於健談。相較之下，傳統女性之形象顯然被賦予不多言多語的特徵。

至於鄉土型家庭劇之主要角色多為友善、容忍、孝順、坦率，劇中男士機敏、體貼、有禮貌，善良女性則溫柔、保守、聰慧、仁慈、文雅。其中，女性的溫柔與友善最常被強調，相異於反派女角的暴躁、狡猾與欺詐特質；反派男角則多屬愚鈍與不擇手段。

此外，鄉土型家庭劇之人物公式顯示了該類型之角色職業極為多樣。在一般電視劇中，角色職業有時並未清楚表現（律師劇、警匪劇例外）。❶而武俠劇、愛情劇之主角大略是地主、少爺、官員、

❶ 時裝劇通常有幾種特定角色職業，如律師、老師、醫師、警察、法官，但除此而外並未刻意呈現多樣化的職業。

小姐、僕婦、做生意者或小販，亦很少出現特定行業。然而，鄉土劇文本中可清楚地辨識每位重要角色的職業，其中以經商者最多(如各式各樣開店、做生意的小販)，另外則有董事長、總經理、老闆。劇中商店包括香燭店、布莊、衣服店、米店、糧行、雜貨店、麵店、旅社、賭場、地攤、食堂等，或賣米粉、賣獎券、賣魚、養雞、開礦場等。在特定類型電視劇中有如此多樣的職業變化，是國內外文獻均少探討之特徵。

　　有趣的是，鄉土劇之人物公式顯示劇中角色均是老闆而非夥計，亦充分反映了電視劇所傳達的社會價值意識。不過，鄉土劇真正陳述的是各行各業人物從窮變富、從佃農到董事長、從小販到老闆、或從匱乏到幸福的生涯過程。鄉土劇中人人有職業、個個是老闆的現象，應是臺灣社會相當重要的夢想。

㈧法律劇

　　最後，「法律劇」的正派男角常屬友善、誠實、保守性格，反派男性則是衝動、不善容忍、不擇手段的人物。

五、文本之角色功能——本節綜述

　　從電視劇人物與情節的互動來看，劇中角色功能並非永遠清晰可見。雖然在一些善惡明顯對立的臺灣電視劇裡，卜羅普和蘇瑞奧所提出的角色功能的確可輕易辨識，其中尤以「英雄」角色最為突出易見，但由於師生劇之主角目標隱晦，善惡對比與衝突皆不明確，各種角色特色就難以確定。同樣情形有時也出現在具有宣導主旨的醫護劇、社區劇等，使角色功能理論難有「用武之地」。

　　此外，師生劇、醫護劇、社區劇、公案劇等類型之「受益人」功能較為明確，不像家庭劇或戀愛劇之受益者往往是英雄自己。而「被追尋者」(或稱「公主」)角色功能有時是婚姻對象(愛情劇)，

有時是惡徒（警匪劇），有時是物件（公案劇或神怪劇），有時則是道德（社區劇）。

「決策者」功能在家庭劇、師生劇、公案劇、醫護劇中一概由長者擔任，顯現相當程度的權威感，常提供最後決議。「惡人」功能在電視劇中多在提供敘事衝突的對象，但在社區劇，這些衝突對象常是山崩、火災等自然力量，師生劇與家庭劇之衝突對象常是遷過向善的同學和家人，神怪劇之惡人功能均由邪魔妖道完成。最後，「助手」功能是所有電視劇文本最明顯易於確立的角色功能。

一般而言，卜羅普與蘇瑞奧理論中的角色功能是臺灣電視劇情節的重要發展結構，如英雄、公主（被追尋者）、決策者、惡人、助手均在劇中隨處可見。相較之下，較為特別者則屬「受益者」功能。在電視劇中，「英雄」之行為動作未必為了他人利益而奮鬥，勝利的果實經常屬於英雄自己。此外，「惡人」功能在電視劇中常有「消失」現象，如尖酸刻薄的角色在結局中變得溫柔，詭計多端的傢伙也會遷過向善；或許這是電視劇肩負社會教育功能所致。

有些電視劇缺少特定角色功能（如「決策者」），情節中無尊長級人物參與建議或仲裁。另些電視劇中則有角色功能重疊之現象，如前述「英雄」功能與「受益人」功能合併發生在主角一人身上。又有些角色功能會移轉，如在劇情開始時擔任「惡人」功能，劇尾時改變個性或行為轉變為「助手」功能。從角色功能討論電視劇敘事時可以發現，有些作品角色功能完整，有些則移轉或不全。

第四節　電視劇文本之論述特性

顏元叔曾經指出(1960:164)，「文學是反分崩離析的」；電視劇其實也一樣。電視劇敘事主要在描寫人物及人物間的衝突，劇情展示人物理念的勝利與失敗，總是加入驚喜、奇遇、冒險、刺激、挑戰、

浪漫等相關故事單元。綜合來說，電視劇除了提供消遣娛樂外，其所示範的行為模式基本上均可對比人間善惡，如強調親情、匡正人心、鼓勵向善等一直是電視劇的主題。

姚一葦(1989:320)則謂，戲劇情節的基本結構秩序是由論述公式所規範。根據姚一葦：

> 　　藝術必要為秩序的形式。所謂秩序的形式，即其前後各部分必相互關連成為一個統一體，戲劇尤其如此。是故戲劇不是任意的、漫無目的的模仿人生。它在如此複雜的人生中只截取一個或少數的片段，這一個或少數的幾個片段之間相互關連成為一個整體，一種有組織的密切相關的行為，以及由這一行為所造成的一系列情境的改變……。

本節即討論臺灣電視劇文本中的故事組織與結構秩序。

一、時空延展或集中的文本結構形式

無論是單元或連續形式，臺灣電視劇在各類型間大致都有時間、空間「延展」與「集中」型兩種描寫模式。「延展型」電視劇的故事跨越人物的一生或一段長時間，空間則隨故事動作之發生而轉變，如包公出巡天下，不斷接受百姓申冤審判的公案劇；或如某女性角色戀愛、婚姻、一生遊走四方治家創業的故事。「集中型」電視劇的故事則時間過程特定，發生情節空間有限，如某青年立志金榜題名，或少女追求某新好男人等。

同樣題材（如孫中山先生的故事）可以處理成時間「延展型」或「集中型」，空間、地點隨人物之動作與事件改變，主題也可選擇故事之片段，如飾演孫中山的求學、戀愛、參與革命；或飾演其一生革命成功、立國、選舉、退位、復出等經歷。「延展型」之情節時

間通常經過很多年，綿綿延延，演出由少至老各種過程細節；「集中型」情節則時段固定，飾演一個人如何完成一個短期目標。

連續劇較以時間延展結構敘述故事，但又非必然。如一個愛情連續劇之故事單元可包括相識、相戀、第三者介入、誤會、及結婚等步驟。由於是一段追求特定目標的明顯過程，演員們在劇中也都未變「老」，劇情就屬於「集中型」。

有些情節利用倒敘方式（如由老人敘述年輕時的際遇），但因故事集中在年輕時的某段特定戲劇動作而非由年輕演到年老，仍屬「集中型」。單元劇中時間集中的情況較多，但仍可透過特效（如將演員化妝）演出主要角色之一生（如孫中山），因而形成「延展型」的電視劇。

二、開放或封閉的人物結構關係

另一方面，從電視劇文本結構中可發現「封閉式」及「開放式」兩類人物關係結構。但無論此結構是否開放，電視劇的角色功能均不一定完整。

在「封閉式」人物關係結構中，幾位主要核心人物彼此相互認識，全部或部分存有互動關係，角色功能分別在劇中透過情節安排完成。多數單元劇及某些角色功能完整、故事主題清晰的連續劇都具備封閉式人物關係結構形式。

以角色功能完整的〈驚世新娘〉連續劇❷為例，其人物關係結構緊密，主要角色彼此互識、互動形成封閉式結構。劇情描寫兩位情場失意的復仇者（男女各一），各自為忌妒之心和生父之仇所苦，合力陷害打擊男、女主角。故事中，女復仇者為了愛戀男主人翁而謀殺其第一任新娘，後又一再設計陷害第二任新娘。後者原是為了報恩嫁給男主人翁，但在不敵女復仇者詭計下，不僅無力保護及照顧男主人翁，還幾乎失去胎兒與婆婆的信任，成為情海恩怨的犧牲

❷ 〈驚世新娘〉一劇係在民國八十五年十二月由宋文仲製作，華視推出。

品。幸虧女復仇者一念之仁，新娘才從死亡邊緣逃生。

男復仇者則是因為父親受男主人翁之害而生意失敗，導致家破人亡，因而執意要替父報仇。而他所愛的女復仇者又深愛著男主人翁，使他充滿妒恨之火，在劇中處心積慮地要使男主人翁家破人亡。〈驚世新娘〉劇中之人物封閉結構關係如《圖4-1》。

圖4-1：連續劇〈驚世新娘〉之人物關係結構*

*英雄：秋月。公主：明通。惡人甲：素蘭。惡人乙：坤海。助手：明華。
　決策者：林老太太。

在《圖4-1》中，英雄（新娘）置於右邊中心位置，其夫（被追尋者）則在結構圖的左邊中心位置，兩位復仇者（惡人）位於圖中下方兩側。此四人與新娘的婆婆（決策者）、小叔（助手）共同形成緊密的封閉式人物關係。

另以連續劇〈驚世媳婦〉❷為例，該劇講述一位有意復仇的管

家入獄前後期的人生歷驗。故事演出日據、光復、民國前後三十年間老、中、青三代的恩怨情仇。該劇之時空屬延展型的結構形式，但人物關係卻是封閉結構。劇中最核心的人物隸屬一個家族，人物之間關係結構緊密，包括血緣、夫妻、姻親、工作與收養關係。故事主線環繞「英雄（管家）」如何藉由妻、妾兩位助手向三位頭家（仇家、被追尋者）復仇，幾位主要人物之互動關係如《圖4-2》所列。

被追尋者丙　　　　　　　　　　　　　　助手甲
（被追尋者甲之母）　　　　　　　　　　（復仇者之妾）
　　　　　　　　　　（姑姪關係）

（母子關係）　　　　　　　　　　　　　　（夫妾關係）
　　　　（續弦關係）　　　（義母子關係）

（少東）被追尋者甲　　　　　　　　　英雄（復仇者）
　　　　　　　　　（主僕關係）

（夫妻關係）　　　　　　　　　　　　　　（夫妻關係）

　　　　　　　（女兒養母關係）

被追尋者乙　　　　　　　　　　　　　　助手乙
（被追尋者甲之妻）　　　　　　　　　　（復仇者之妻）

圖4-2：連續劇〈驚世媳婦〉之人物關係結構*

*英雄（復仇者）：張金源。被追尋者甲：陳天生。被追尋者乙：白心蓮。被追尋者丙：陳母。助手甲：玉琴。助手乙：阿春。

❷❶　〈驚世媳婦〉連續劇為李鵬、李信志製作，由華視在民國八十四年六月推出。

在《圖4-2》中，「英雄」與其助手（甲、乙）位在右邊，角色間之直線代表人物在劇中彼此互動關係。被追尋者列在左邊，包括復仇者的少東主甲、其妻乙、其母丙三人。

由上兩例可知，電視劇封閉式的人物關係結構與角色功能是否完整，缺乏實際必然關係。不過，如果電視劇角色功能清晰完整、人物關係結構密實，故事情節往往就緊湊而動人。❷

如〈驚世媳婦〉一劇前期篇幅多在描寫復仇者（管家）如何為了上一代恩怨向東家復仇，直到他惡貫滿盈，受到大家舉發入獄。後期故事則寫他二十年後出獄，如何釐清第三代兩家子女的愛恨關係。此時角色功能轉變（由「英雄」成為「助手」），甚至產生角色功能之「兼職」現象（「惡人」兼任「助手」）（見蔡琰，1998:76-79），打破了原屬之緊密人物關係結構與角色功能，故事也就顯得離題較遠了。

另外，在開放式人物結構中，核心人物經常只有「英雄」、「被追尋者」、「決策者」、「助手」等角色功能。除了這些核心人物之互動外，還會有不同的「惡人」、「受益者」、其他次要「助手」等角色功能不時加入。在開放式人物結構中，隨著劇情發展不斷加入新的人物，與封閉式結構的人物彼此相識、互動殊為不同。

開放式的人物結構關係在劇集式的單元劇與一些時間延展型連續劇中都有存在。後者尤其常因採取開放式導致劇中人物關係產生多變，角色功能混淆。如原先負責某些特定功能的人物，在劇尾往往因其他（新的）人物加入而使最初扮演之角色功能發生變化。

《圖4-3》顯示開放式人物結構的例子。劇中人物並無親屬或固定職業關係，也不在相同情節段落中互動。如飾演「惡人」功能之「決策者甲」就與飾演英雄的「決策者乙」無關，雙方在劇中並不

❷　這些戲在連續劇的例子如〈勸世媳婦〉、〈阿足〉、〈驚世新娘〉、〈再愛我一次〉、〈大家有緣II〉、〈天公疼好人〉等。

認識或相遇。此外，「被追尋者」和「決策者」也未在情節中碰面。

圖4-3：開放式的人物結構與延展型情節結構

　　開放式人物結構之另一特點，就在時間與人物的關係。隨著電視劇時間延展，以英雄為中心的開放式人物結構亦同時移動，顯示了動態的人物關係（見《圖4-3》底部之箭頭）。然而在此開放式結構中，英雄仍有可能與決策者甲相遇，直接產生衝突，形成立體而非平面、線性的關係。由於人物關係開放，結構即可能產生多種不同變化圖式，如蔡琰(1998)即曾繪製了以英雄為中心的多角形結構、兩個對峙的三角形結構、放射狀多角形結構、不規則矩形結構、兩個串起的矩形結構、數個串起的螺旋狀三角結構等。❷❸

　　綜上所述，封閉或開放式人物結構顯示了以英雄為中心的三角互動關係。這種由惡人／英雄／被追尋者（公主、目標）三項功能所形成的衝突形式，是臺灣電視劇敘事中人物及情節的基礎結構形式，與西方文獻中長期所言之二元對立結構關係迥異。

❷❸　詳見蔡琰(1998)，第七、八章，頁65-125。

西方敘事經常強調善惡對立，善的一方獲勝而惡的一方失去生命並接受制裁。代表善惡雙方的人物、行為動作、事件，通常均以直線二元對立形式存在，如英雄與惡人各自有其助手或決策者協助追求目標，而雙方助手與決策者也都各自持有對立立場。

從西方之善／惡對立出發，結構主義者自然衍生強／弱、理性／瘋狂、生存／死亡、光明／黑暗等形式。但在臺灣師生劇、社區劇、家庭劇中，惡人／英雄之對立關係並不黑／白明確，惡人可能變成施行英雄的角色，助手或決策者也可能與英雄、惡人均有親屬關係，使得惡人對立於英雄的理由消失，這種消失情況在家庭劇中尤其經常可見。❷❹

換言之，臺灣電視劇之敘事結構明顯與西方敘事結構理論不相吻合，單是結構主義中之二元對立形式，就不足以解釋臺灣電視劇中的社會文化精神如何透過陰陽回轉、動態變易而完成新的結構形式。總之，在人物關係和角色功能上，臺灣電視劇具現了屬於中國傳統文化特有的結構形式。

第五節　本章小結

分類是將混亂事物歸位並找出意義的方法。Berger (1992:xvii-xviii, 45)除了認同Cawelti (1976)對類型之詮釋外，也曾建議將類型與公式研究視為是媒介分析與批評方法之一種，具有解釋文本所須考量的技巧。Curti (1998)則指類型有溝通功能，屬指示性的符碼，一方面指出文本之適切性(competence)，另方面則引領著閱讀期望。根據屠德若夫之思想，Curti (1998:33)表示，「類型對讀者來說是期望的方向，對作者來說是寫作的模範」。

❷❹　如婆婆反對兒子迎娶媳婦，最後卻又發現她是好媳婦，因而不再繼續堅持對立。

　　由本章所述觀之，電視劇文本類型各有特殊規定與規律，但同時又都遵循著戲劇藝術的發展共同模式，其基本元素均相互聯繫、相互影響。然而為了求取變化，各種電視劇類型的「亞型」已愈形頻繁，導致亞型最後可能取代類型。此外，為了因應時代與社會需要，敘事者也會創作出適合當代與地域的其他新種類型。但電視劇若要持久吸引觀眾，除了必要的精緻度與娛樂性外，仍須注重以戲劇性情節事件再現主題、人物與社會脈動。

　　一般來說，電視劇以大眾喜好的論述方式再現故事，不僅應重視最受歡迎的故事單元與刻板人物，當然更應包括好看、好聽的視聽符號。符號與訊息隨即透過各種故事與神話進入觀眾記憶，而觀眾也藉著故事而重述現實中的幻想與夢境。

　　綜合來說，本章不僅追溯了類型與公式的來源、分類的相關理論與方法，也透過特定的敘事結構方法，探索了三百多件電視劇文本，討論了特定類型與公式結構。如本章所見，電視劇與社會文化的交流程度與方向顯然因電視劇類型而異，不同劇種各自負責再現一部分的社會結構。唯有將所有類型的電視劇放在一起觀察，始能看見這個社會透過象徵符號系統所顯現的社會全貌。

　　電視劇與社會發展脈絡的相關程度當然也因類型而異。如神怪劇、家庭劇所顯現的社會脈動相當薄弱，現實社會的影子卻經常出現在師生劇、社區劇、警匪劇；同理，法律劇或警匪劇與社會脈動的關係，顯然不同於武俠劇、婆媳劇、愛情劇。因此或可推斷，不同電視劇類型在社會功能方面的貢獻可屬「各司其職」。

　　透過敘事結構的開場、目標、脫困、結局階段，本章循序找到文本的故事單元與角色功能，用以分辨電視劇的類型與情節公式。但卜羅普與蘇瑞奧的角色功能理論顯然無法全然解釋臺灣電視劇的人物結構，有些角色功能在臺灣電視劇中並不明顯，有些則不斷重複出現於同一人物。

　　本章也討論了電視劇之人物關係結構,顯示敘事之時間延展型、時間集中型、人物關係封閉式、開放式等不同結構。簡言之,延展、開放的結構形式應該最為適合演出連續劇及劇集式單元劇故事,但此類封閉或開放式的人物關係結構並不影響電視劇角色功能是否清晰表現或完整與否。無論封閉或開放,平面或立體,均不影響故事的成立,僅在理論上對劇情之論述方式有決定性的影響。

　　此外,當故事人物關係及角色功能不明顯或結構紊亂時,電視劇情節的統一性立即受到挑戰;但如人物關係緊密、角色功能結構清楚,則劇作題旨、人物動機、英雄目標都格外清楚。顯然人物關係與角色功能均較完整的結構方式,在再現電視劇故事時佔有一些優勢。

　　下章介紹在敘事理論中專責文本詮釋之功的觀眾,尤其是其觀賞電視劇時的心理認知活動。

第五章　電視劇觀眾與文本的互動

　　觀眾過去一直是大眾傳播媒介研究的主要興趣之一，尤其是與政治議題有關的民意以及與經濟議題有關的消費行為，但媒介理論多將閱聽眾視為是被動收取訊息的群眾，直到近年才有所改變。如Inglis (1990)即指出，決策者往往將一般大眾看成是消費者、投票人、失業者、納稅人、顧客、群眾，卻很少將他們視為是主動參與溝通過程的社會公民、媒體使用者、或是具備民主意識的自主角色。

　　本章定義電視劇觀眾為「主動找尋文本意義的敘事參與者」，依據背景及需求接收並詮釋電視劇意義。觀眾承繼了敘事者所提供的虛構世界，並從自己對文本所產生的幻覺來感應劇中所示的想像世界，從而驗證生活理則。

　　現有文獻認為觀眾多是為了追求娛樂與逃避現實的俗務(entertain and escape)而接近電視劇，但猶未能解釋為什麼電視劇會有娛樂效果？為什麼能提供逃避世界？而此一逃避概念卻又如何與觀眾主動參與敘事的概念共存？或者，研究者應如何解釋觀眾對電視劇的喜好心理？

　　Philip Lee／王姝瑛(1998:150)在報告電視劇觀眾的人口學數據時，曾於結論中提問，究竟「是觀眾主導戲劇？還是戲劇主導觀眾？」，顯示觀眾與電視劇文本的互動實仍有詳加探討的餘地。本章即逐次討論電視劇與觀眾的關係以及觀眾觀看節目的理由，隨後分析觀眾的審美心理過程，及觀看虛構敘事的情感涉入與心理距離等議題。

第一節　主動接收

約在最近幾年，傳播研究者始逐步開展有關閱聽眾的系統性探索(Fairclough, 9; 1995a: Rabinowitz, 1996)，指出可從接收(reception)角度加以理解。較新研究則傾向將觀眾視為主動參與媒介現象者，會積極接受、解釋、應用媒介所展示的訊息(Real, 1996)。

Tulloch (1990:18, 193)曾稱此類研究為「對觀眾【概念】的再思考」（添加語句出自本文作者），宣稱與觀眾研究特別相關的主題就是家居休閒的娛樂性電視節目。但迄今為止，此類理論與實證調查都尚不足以完整解釋有關電視劇觀眾收看的相關問題。本節試圖彌補此一缺憾，討論觀眾與文本互動時如何主動參與與接收、詮釋。

一、有關「觀眾」概念的再思考

傳播研究的意義，原就在於瞭解傳播過程與受眾的互動關係，此點理應包括探索電視劇之虛構現實與故事如何被觀眾內化，亦即觀賞電視劇究竟產生何種心理意義。如前所述，近些年受到相關領域之影響，傳播研究典範逐漸出現了有關通俗電視劇研究之新取向，研究者從早期對作家與作品的關注，轉而討論戲劇節目之文本與閱聽眾（讀者）間的互動關係。❶

McQuail (1997)曾稱，大眾傳播所論的閱聽眾可從四個方面加以討論，如在社會層面有巨觀的公眾或社會群體研究，以及討論觀眾對媒介需求的微觀題旨。另從媒體角度觀之，此類議題探索觀眾對不同媒體或頻道的接觸，在微觀層面則挖掘特定內容對觀眾的影響。

在McQuail所論的文本與觀眾研究中，❷研究者（尤其是量化研

❶　如董之林譯，1994:2；翁秀琪，1993。

❷　此類研究多探討媒介對電視劇觀眾（包括雜誌、報紙讀者、收音機聽

究者）通常在蒐集資料方面較為關心受訪者集體關係所顯現的共同
現象，但卻忽略個人觀眾的意識如何與文本互動，也未討論他們的
動機心理(McQuail, 1997:34)。觀眾基本上是媒介「產品（包括新聞）」
的消費者，也是廣告商所關心的數量（如收視率）；媒介的首要效果
就是產製觀眾。由此觀之，市場經濟價值和收視數字的資訊顯然早
已主導了觀眾研究的實用面向。❸

　　不過，McQuail承認(1997:35)，「雖然目前這種觀眾研究缺少曖
昧性（指量化結果），但對觀眾這個主題的討論應該多一些，研究者
也該注重觀眾這個概念所潛藏的複雜性」（括號內文字出自本文作
者）。McQuail舉例，電視劇的忠實觀眾其實很難清楚測量，研究者
並未確定觀眾看多看少或看進去多深的標準。傳播研究（或是觀眾
研究）的複雜性，即在難以調查觀眾狂熱及著迷的部分。電影、電
視劇及卡通都常帶起服裝、飾品、語言、行為風尚，但傳播研究尚
不如運動、戲劇、文學界，並未具備討論「著迷」現象的歷史傳統。

　　換言之，收視率數量之多寡無法反映受播者的全部接收情況。
即使一些媒介研究嘗試填補空白，詢問觀眾有關節目品質的問題，❹
但答案仍未能協助研究者瞭解訊息內化的心理過程。　McQuail也注
意到觀眾調查難以解釋觀賞品質的問題，表示調查結果與收視率經
常無關，所得數字亦難詮釋(1997:58)。

　　英國的文化評論者S. Hall (1994)定義觀眾為「能夠也願意左右
社會變革的行動者」，呼籲敘事者應改變作風，嘗試喚起電視劇觀眾
參與「社會行動（指文化改革）」。但是電視劇觀眾過去卻僅被視為
是文化消費者，如Tulloch (1990)發現，收視調查與分析的確曾被敘

　　眾）的影響。

❸　羅慧雯(1998)、Philip Lee／王姝瑛(1998)的報告與McQuail所持之觀點
　　看法一致。

❹　少數例外文獻可見劉幼琍，1994。

事者用來分割觀眾為不同性別與年齡群體，依此猜測觀眾需求，然後製作符合其口味的節目，促成觀眾保持收視習慣。

依一般觀眾調查研究，十八歲以下男性收視者較喜觀看包含武器打鬥（如槍、彈藥、爆炸等）的情節內容，同齡女生則愛看羅曼史的故事。與此兩者截然不同者，則是一些適合全家共同觀賞的節目，其內容以不致使孩童們產生不妥後果為宜。

電視劇敘事者因而常依據這些調查結果，改變原來安排的情節。如劇情中一位已婚女主角愛上另個男人，演出後立即受到媽媽觀眾們的批評，敘事者只得依觀眾之意，將那位男性「第三者」出局（引自Tulloch, 1990:193–194）。其實，類似此種受觀眾反應而改編電視劇情節的案例並不少見。

不僅如此，其他範例亦十分普遍，如：「編的越離譜的戲，往往越受觀眾歡迎」（李安君，1999）。為了提升收視率，電視劇內容往往與原定主題愈行愈遠，多角戀情、靈異、鬼怪、女同性戀等題材則以「變態、辛辣、出人意料」的方針編撰。李安君(1999)指出：「最後，你殺我，我砍你，戲裡死了一票人，但收視率卻節節上升，怪到了極點。……但【電視劇敘事者】該怎麼做，仍在嘗試中」❺（添加語句出自本文作者）。

國內目前並不乏有關觀眾收視動機、喜愛理由、觀賞類型的調查，因其對廣告商和媒體製作人均屬重要決策資訊，但對解釋觀眾的收視動機或使用與滿意的原因則仍不足。Fiske (1994:254)即曾呼籲，提出足以解釋觀眾如何從電視文本獲得愉悅的理論，是研究者目前極為期盼的知識。

坊間許多研究機構及學者則曾從文化消費角度，提出與電視劇觀眾相關的調查數據與報告，說明在何種時段觀眾最常觀賞那些特定節目。例如，Philip Lee／王姝瑛(1998)曾在《廣告雜誌》分析誰

❺　《中國時報》影視版，民國88年6月17日。

在看臺灣電視臺的八點檔，並分列觀眾的性別、年齡、經濟、職業
狀況特色，可謂是觀眾研究的具體代表。

其實，論述與敘事研究者傳統上多將電視觀眾視為是訊息的受
播者，直到最近才將研究重心放在傳播過程中的互動雙方（包括製
播者與觀眾兩者）， 並將閱聽眾視為是具備不同解讀能力的主動個
體，並進而認為文本研究如不包含對接收者（如觀眾）的考量，就
不具太多意義，難以瞭解傳播過程之全貌(Fairclough, 1995a, 1995b;
Iser, 1974)。同理，Cartmell, *et al.* (1997:1)即強調，觀眾不應再被視
為是被動的消費者，而是大眾文化的積極產製者。

二、觀眾與文本的關係

質言之, Graddol & Boyd-Barrett (1994)及Hall (1994)等人將觀眾
視為是主動的訊息接收者，乃承繼了Iser (1974)的一貫主張，即文本
必須結合讀者才能存在。

依此, Hall (1994)指出，電視劇觀眾與文本間的互動包含三種形
式: 觀眾或則完全順從文本之價值觀及意識型態，或則持相反態度，
根本拒絕自己所觀看的東西。再不，觀眾進入一種「協議的態度(ne-
gotiated position)」，藉由觀賞活動修飾一些他們原先所持有的知識、
信仰和態度。

顯然Hall認為電視劇文本一旦與觀眾「接合(engaged)」，即會對
觀眾產生影響，經過協議、驗證後，一則認同文本所列舉的思考理
則，一則修飾自己原有的認知。這兩種方式雖都明示觀眾在與電視
劇互動後會受到某種程度的影響，但互動之主動權似仍在觀眾。

根據McQuail (1997:72)及Selby & Cowdery (1995:186)， 觀眾與
電視劇文本互動之因有四: ❻

首先，觀眾從其例行生活或問題逃避出來，轉換到具有娛樂性

❻　此四點理由與前文討論之Wright (1975)傳播社會功能大致相同。

質的電視劇節目。敘事者因而獲得機會接近觀眾，而觀眾也藉此追求情緒解放，雙方都對彼此感到滿意，進而產生製播與接收的互動。

次者，觀眾在電視節目中追求短暫陪伴，電視劇有社會意義的實用目的，兩者之互動建立在個人與社會的互利關係上。

第三，電視劇節目與觀眾間產生自我查核檢閱、探索現實、增強特定價值意識的現象，屬個人認同的互動。

最後，觀眾從電視劇節目中獲得社會資訊，雙方產生彼此相互需求的關係。

不過，電視劇與觀眾的互動關係仍以Matelski (1999)的解釋較為具體，研究者可依其提出之特徵檢視電視劇如何被觀眾重視與欣賞。首先，Matelski認為電視劇乃一具有時間性的「組織」(the organization of time)，觀眾們每天在固定時段齊聚電視機前，容許電視劇提供一個「規律的儀式(ritual of regularity)」(Matelski, 1999:3)。敘事者表現這項規律儀式的重要方法，就是允許觀眾隨時「加入」劇情。即使有些情節段落跳過未曾看到，一旦再次回到電視機前，仍可立即「追溯」故事的發展情節。連續劇的編寫因而經常以不同方式反覆相同對話，提示觀眾過去幾天曾經發生的劇情。電視劇這種獨特論述方式易使觀眾了解故事過程，輕鬆跟隨情節推展有關故事人物及內容之記憶。

其次，Matelski指出，電視劇並提供觀眾一種對「未來」的感覺(the sense of a future)。如當電視劇劇情往下發展時，不論主要角色是否相同，總是缺少真正的結局，只得不斷期待著下一場情節，這種情況尤其發生在系列性質的單元劇及每集連續劇的最後場景。如觀眾在戲劇故事的開場或中段看到主要角色結婚，即可期待在未來故事時間中將會經驗個人與家庭衝突情節。當另一個新的人物進入主要家庭時，則立即形成更為複雜的人物及情節關係，因而更可期待情節持續發展。

　　這種對未來發展的期待，就是最重要的觀賞因素之一。Matelski (1999)甚至指出，如果劇中某個人物離開劇情一段時間，並不代表「數年之後」他不會再回到故事之中。這種「死者復生」也非稀奇之事，不過是情節鋪排的轉折手法之一。

　　觀眾接觸電視劇的另一因素是演員。有些演員能深深吸引觀眾，一群受歡迎且固定的核心演員也使電視劇故事容易接戲，情節上、下、前、後相互連貫，觀眾因認識人物而瞭解情節。Matelski指出，美國電視劇是在一九八〇年代後才從原來的單一核心人物或核心家庭，❼轉變成兩、三個或甚至四、五個核心人物或核心家庭。這些人物及家庭成員分由不同種族演員飾演，目的在增加不同族群或不同經濟階層觀眾的認同。雖然美國電視劇反映的是當地社會的多族群現實，但是觀眾仍可藉此接觸較多由電視劇所提供的光鮮影視世界。❽

　　除了時間規律儀式、對未來劇情的期待、特定故事內容及角色演員的熟悉外，電視劇的每一段故事都不時地導引觀眾認知即將發生的事件。觀眾的好奇與期待，甚至驚奇的反應，都肇因於電視劇情節出乎觀眾的意料。電視劇利用不同論述方法不斷指陳：「這段故事是關於……」；「有一件讓人傷心的事情是這樣發生……」；「啊，有趣的是……」（引自Rothery & Stenglin, 1997:236–237）等。Iser (1974:279)也認為文本總是「暗示」下一句，讓上下文連成一貫，看到上一句就可猜想到下一句，而看到下一句也就能與上一句連貫。

❼　Matelski所謂的電視劇「家庭」，不但包括同一姓氏人物，也包括同一社會組織或同一個生活環境的組成分子，如學校、公寓、醫院、律師事務所等。

❽　如美國有色人種現也在電視劇（如 "The Bill Cosby Show" 及 "Fresh Prince of the Bel Air"）裡擔任律師、醫生或總裁等角色，家庭生活幸福且富有，當年 "Sandford and Son" 劇中收垃圾之黑人角色已不復見。

這種互文性(intertextuality)使文本具有流動(flow)現象，好讓觀眾易於參與情節。

再者，就在觀眾與文本之互動逐漸取得研究者注意之時，有關觀眾面對文本的複雜心理也受到青睞。理論上，電視劇觀眾與敘事者的關係有三種模式(McQuail, 1997:40–42)：第一，觀眾是訊息的目標。傳播過程是在特定時間內基於控制或影響目的，將信號或訊息傳送給接收者（觀眾）；教育、廣告、公眾資訊的宣導就常採取這種目標式的態度來瞭解觀眾的需求。

第二種則為分享和共有傳播模式，觀眾是傳播的共同參與者。在這種共享儀式、共同表述的傳播模式中，傳播者並不依特定目的企圖改變受播者，傳播也非資訊分送，而是與受播者一起再現雙方共享信念的過程。

第三種可謂「注意模式」。根據McQuail (1997:40–42)，此時傳播者並不特意傳遞資訊或信仰給觀眾，只想引起觀眾之注意，不計傳播效果；收視率調查就可說是一種蒐集觀眾是否注意訊息的調查。

從臺灣電視劇與觀眾的關係來看，以上三種模式均可適用，如具有宣導主旨的電視劇類型（如社區劇）不斷教育觀眾有關醫療、環保、公安、法律等與社會議題相關的知識。第二與第三種關係模式則同時呈現於具有商業性質的娛樂電視劇，劇情不僅附會社會風氣（如家庭劇或師生劇與觀眾分享愛情或師生感情等主流社會價值），更不惜以靈異、作怪（如神怪劇或公案劇）等聳動方式吸引觀眾收看。

除此而外，McQuail (1997)與Biocca (1988)均曾指出觀眾的主動收視行為共可分為五類，如對媒介與內容的選擇(selectivity)。但一些被動與「沒有主張」的因素（如下意識的翻閱報紙或電視選臺器的轉臺），使得觀眾數量與接收訊息的關係並不確定；即使收視率顯示有十個人同時觀看節目，也無法顯示這些人對電視劇訊息有同樣

所見所聞。

其次，觀眾的主動行為包括完成自我的功利需求(utilitarianism)。當觀眾基於理性主動選擇節目時，對使用與滿足的調查而言，經常可以藉此檢視其主動選擇節目的「興趣」為何。第三類主動行為則與觀眾之認知過程有關。通常透過閱聽眾所購買或訂閱的媒介與節目，可以透露觀眾的溝通意圖(intentionality)與目的，瞭解其與相關媒介資訊之互動。

第四，觀眾對傳播的頑強抵抗(resistance to influence)亦顯現其主動選擇資訊的行為。一般而言，觀眾應能拒絕無意學習的媒介資訊，維持著對媒介的主控權。除非自己願意，觀眾可以選擇不受媒體影響。不過，研究也發現，觀眾在面對新聞時較有被影響的意願傾向。

至於McQuail所論及的最後一個觀眾主動行為，則屬傳播研究中最為困難的「涉入(involvement)」問題。McQuail表示，觀眾的涉入感具有幾點意義，其測量方法也不只一種(1997:60)。一般說來，觀眾被正在進行的媒體經驗捕捉(caught up)或吸引(engrossed)時，就是所謂的「涉入」。

涉入最宜用來解釋娛樂節目與觀眾的關係，「像是對電視機『回話』，或一面看電視一面與其他觀眾談論節目等徵狀」(McQuail, 1997:61)皆屬之。涉入是觀眾的精神狀態：觀眾愈被節目挑逗激起興趣，也就涉入愈深，愈有強烈動機繼續參與媒介使用之行為。

此外，Ben Chaim (1984)亦曾提出幾個心理面向的解釋，說明電視劇觀眾如何能夠接收虛構敘事並與其互動，主要包括三個因素。首先，一方面觀眾知道眼見之事係由「演員」裝扮演出，但另一方面，觀眾卻也經過理性演繹，從演員提供的虛假事件中經驗到希望、恐懼、憐憫等真實情緒。

觀眾此時察覺到自己面對的虛構情境，也暗自體會到劇中激情、

危險與暴力都在自身以外發生，　因而被這種虛構的察覺之感(tacit knowing)所「保護」。既然知道不會受到傷害，因而放任情緒去經驗那些深於、廣於、多於自己經驗的情境，藉之延長與加深平日的自我，接受平常理性通常不會允許去做的事。

　　Chaim所舉列的第二個因素，　說明了觀眾在意識上會針對敘事自動自發地想像，接受非真實事件的發生機會，也延長了這個事件的影響程度。也就是說，雖如前述觀眾可以選擇不接觸或不參與電視劇故事，或在面對劇情時拒絕跟隨敘事情節發生想像，但一般而言，觀眾都會「心甘情願」地將想像力自由自在地付諸於敘事情節。由於參與敘事乃出於自願，觀眾對故事接收的強度與深度也是個別的經驗。

　　根據Ben Chaim (1984:75)，　觀眾面對虛構敘事的最後一個心理因素，是避免以面對真實事件與現象的相同態度對待虛構敘事。觀眾的意識既不受拘束，沒有壓迫，其對日常真實生活所用的評斷標準都不必拿來檢視劇情，因之得到最大解放。在不必保證某個虛構故事之宣言或主張為真之際，觀眾也以「虛擬信念(simulated belief)」加以對待。理性意識既得到自由，想像也就隨劇情翱翔，隨興參與電視劇故事。 ❾

三、參與詮釋

　　傳統上，傳播及敘事學者多將觀眾視為是故事發展過程中的終端接收者；透過論述方式，敘事者將一些故事傳播給這些觀眾。如Burke (1989)在他的戲劇傳播模式(dramatism theory)理論中，就將觀眾／受播者看做是一個根據社會現有機制所提供之腳本而運作的

❾　有關前述McQuail (1997)所談之「涉入」與Ben Chaim (1984)之觀看虛構敘事之「態度」，均為戲劇傳播中之特定觀劇心理，本章將於第三節另予介紹。

「演員」，暗指了觀眾會依社會某些固定模式行動。

相對於Burke，Fisher (1987)另從敘事理論的傳播角度，將觀眾視為是共同敘事者(co-authors; 1987:18)，能直接參與敘事而與敘事者共同製造具有意義的訊息。換言之，觀眾不但是故事的共同敘事者，在解讀電視劇文本時更參與了與其生命真實有關的文本創造。Fisher之論點與Iser (1974)所言文本解讀應由讀者參與相近，也能解釋葉長海(1991)所述之戲劇與社會互動的觀念。

根據Fisher (1987)，社會機制之經驗好比情節大綱，沒有固定腳本或臺詞可供「演員」照本宣讀；觀眾自己就是演員，也就是敘事者。此外，Cartmell, *et al.* (1997:3)亦表示，文本意義與其帶給觀眾的樂趣，要由文本是否具備滿足觀眾的特定需求而定，而這個需求無法比較，也無同一標準。換言之，觀眾與文本的關係乃基於「需求」而來，兩者未必有一致觀點。

整體來看，敘事理論中的觀眾概念與前述McQuail所示的傳播者、受播者間的對話或互換傳播方式均十分相似，不過敘事文本 (如電視劇) 與觀眾溝通的數量多寡，卻難以顯示觀眾對品質的評定，亦無法解釋觀眾觀看文本的心理過程。如曲高和寡的電視劇節目可能讓每位觀看者都予以高品質評價，而另個廣受歡迎的節目，一般觀賞者可能並不介意品質為何，寧對節目抱持著邊罵邊看的態度。

其實，觀眾對電視劇的評論與詮釋，均屬傳播研究問題。觀眾透過主觀的心智參與敘事，卻沒有適切機制測量其是否理解文本或如何詮釋文本。根據Bordwell (1989)，意義的產生牽涉了文本與讀者間的智性活動：觀眾「看懂」作品並不表示完全瞭解作品的意義，也不代表能「詮釋」該部作品。每件大眾媒介的作品都有直接、主要、明顯的意義可讓閱聽眾接收，但作品所潛藏著的較具抽象、神話性質、宗教隱喻、意識型態或性心理方面的意義，則另須閱聽眾進行「詮釋」。

　　「詮釋」的最基本定義就是「解釋」，如電腦之「解釋」指令、心理學家「解釋」視聽感官接收的資訊、樂席指揮「解釋」樂譜、神職人員「解釋」神的旨意等。但「解釋」也包括對明顯、直接、且外觀的智性領會或推理，而「詮釋」更須在「解釋」外進行其他智性與心理活動。唯有透過詮釋動作，觀眾才能挖掘出作品的深層意義，顯露潛藏在文本之內的非明顯意義。

　　從Bordwell之觀點來看，電視劇之意義不僅來自觀眾之參與，更來自詮釋、評論、解析。一部文字、電影、劇作的意義都要待觀眾解讀與詮釋後，才能產生最多量或最精確的意義。這種建基於智性活動的瞭解、推理、詮釋，是Bordwell所認為「閱聽眾建構意義」的認知過程。Bordwell因此指稱意義乃由閱聽眾製造，而非自然生成或偶爾尋得。

　　無論如本章之初所述，觀眾與電視劇的關係僅止於收視率，觀眾是與文本互動的參與者，或如此節所稱觀眾是電視劇的詮釋者，觀眾總是從電視劇文本獲得意義線索，而意義的製造過程應是觀眾心理與社會情境相互關聯的活動亦應無疑義。電視劇文本的詮釋會因觀眾不同、意義產製之過程或環境不同，而產生不同結論。當然，觀眾用於解讀電視劇的資訊充分與否，也易造成意義詮釋的差異。因此，觀眾瞭解電視劇或推理其文本內容的基礎，應在事先具備「解讀」電視劇的素養與技能，如畫面構圖、劇本故事、人物結構、攝影機運動、色彩的象徵等，以便協助認識電視劇文本並進而闡釋文本。

　　亦如本節所述，電視劇觀眾應視為是心智活躍的角色，其觀賞行為不僅在於想聽故事而已，也希望能在心底與故事產生共鳴，或因認同而涉入情緒。如果觀眾能夠感覺劇中人的悲苦，參與劇中角色的歡樂，了解憤怒與喜悅的情境，我們才能說敘事者提供了一個成功的好故事。

在觀賞過程中，觀眾在智性上跟隨劇情發展而猜測前因後果，在情緒上融入憂傷、喜悅，期待劇中人能獲致自己所期盼的結局(Blum, 1995; Iser, 1974:276)。任何適切的傳播行為及電視劇意義解讀均須依靠敘事者運用正確論述將意義植入符號，也須觀眾運用個人對視聽語言的認識以接收與解讀故事。只有經過敘事雙方啟動共通傳播與接收互動，電視劇的故事才能對觀眾具備意義。

綜合本節迄今所述，研究者探討觀眾概念時似不應僅追尋電視劇對觀眾的效果，或僅討論觀眾性別與觀賞行為之差異；❿ 其實，關於觀眾如何面對電視劇敘事仍有許多問題尚待探討。讀者接收與戲劇審美的理論均有助於探索電視劇觀眾的觀賞行為，尤其是劇中有關美學與道德的訊息(McQuail, 1997:101–102)。

總之，觀眾總是在一個共享的經驗框架中，由自己的願望和觀點來解讀、詮釋與接收媒體訊息。觀眾收視心理所牽涉的問題，包括審美、想像、幻想、涉入、認同、距離、移情(empathy)等，均是以下兩節的主題。

第二節　審美心理過程 ⓫

嚴格來說，電視劇的創作方式與藝術創作的創新、變異、獨特、個人化等要求並不相同 (蔡琰，1997a)。Cartmell, *et al.* (1997:1)曾說明，在後現代主義美學思維影響下，大眾文化中的藝術再現已成為

❿　相關研究曾發現，男性多看運動節目、女性多看電視劇；其實仍有不少男性收看八點檔，而高齡老者常是電視劇的最忠實觀眾 (Living-stone, 1988; Philip Lee／王姝瑛，1998)。而家庭核心成員任由小孩及老人長期面對電視劇的虛構敘事，都是可能造成社會病源的隱因。又如第四章所稱，觀眾面對太多性別偏頗的類型公式，早已是電視劇為人詬病的問題 (蔡琰，1998；Lichter, Lichter & Rothman, 1994)。

⓫　本節部分內容出自蔡琰，1999。

「永遠不必說抱歉」的具體代表；傳統的美的標準業已崩潰，觀眾可依自己的興趣詮釋美的內容，只要自己能找到美感或喜歡就好。各類戲劇演出基本上都企圖提供美的作品，但是何謂美的標準則是難以回答的問題（蔡琰，1999）。

電視劇與其他藝術品均要求「技巧卓越」。與一般藝術品相較，電視劇的再現過程雖多屬粗略，然而從劇本、導演、表演、服裝、布景、燈光、化妝、攝影、用鏡等，無一不屬藝術性的創造活動。電視劇的再現一向追尋著傳統藝術創作的方式和技術，精緻的電視劇不只賞心悅目，讓人感到喜悅，更與戲劇、電影藝術有同等價值，其觀賞過程均可從「審美」心理論述。

相關研究過去曾探索電視劇與收視率之相關議題，分析為何電視劇好看（或不好看），並曾討論何以有些人愛看或不看電視劇，藉以瞭解電視劇滿足了觀眾那些心理需求（參見劉幼琍，1994；林豐盛，1978；馮幼衡，1978）。本節旨在嘗試分析影響電視劇之觀賞與解讀的認知心理因素，並探討電視劇劇情如何與觀眾在認知及情感上互動。首先，本節討論電視劇審美心理之認知與感覺因素，次則試圖釐清影響電視劇審美之相關變項。第三，本節定義影響電視劇文本解讀的時機與程序，隨後探索觀賞電視劇時所經歷的感覺、知覺、聯想、與想像。

一、審美經驗

依滕守堯(1987:79–94)之審美經驗理論， 電視劇觀眾的審美心理應該建諸於三個持續過程：首先是與「審美注意(attention)」及「審美期望(expectation)」有關的初始階段，屬於一種非功利性質而在精神上積極嚮往或渴求。此時，觀眾將心理機制置於專注、關心，期待特定對象出現於意識之中；也因為這種期待，形成了審美之肯定或否定態度。

接續而來的則是「知覺活動」，包括兩項特別過程，一是「刪除」，一是「共鳴」。「刪除」指在上述專注過程中，觀眾無意識地按自己本性（或人格）排除與忽視一些「異己因素」；「共鳴」則指觀賞者依自己本性或人格「擁抱」（滕守堯之原有用詞）一些與自己同類的因素。這兩項心理機制說明了電視劇審美過程中的個人心理與接收活動：由於刪除與共鳴現象的發生，電視劇觀眾對情節出現不同詮釋，也造就了個人對電視劇的意義生產。刪除與共鳴雖是一種直覺，或是一種理性知覺的感應，卻也夾雜著個人情感因素。伴隨知覺活動而來的就是感性的快樂與滿足，是審美過程中的高潮階段（參見Morley & Silverstone, 1991）。

審美的第三階段，滕守堯稱之為「效應階段」，是一種發現與判斷的過程，如觀眾發現電視劇好看或反之。這種發現過程是經歷了前述專注、期待、無意識的刪除或共鳴後，所出現的理性恢復狀態：「理性一旦恢復，便會立即認識到，眼前的對象合不合乎『美的』標準」（滕守堯，1987:91；雙引號出自原文）；此時，審美經驗即暫告結束。依據滕守堯之理論，觀眾經歷了個人審美理想、審美趣味、以及審美慾念等階段，隨後會積聚起新的審美效應，也會提昇個人新的審美趣味和鑑賞力。

然而，什麼是「美」呢？尤其什麼是電視劇的「美」？當狄德羅認為美感屬於一種客觀標準，存在於現實事物與社會內容的關係之中，休謨卻指美是主觀的愉快感覺，沒有客觀標準。對康德而言，美透過沒有特定目的卻又合乎某種目的的不確定形式，引起和諧並產生愉快；黑格爾則指美是感性與理性、形式與內容的統一（王朝聞，1981:12–18）。總之，美感似乎存在於某種具體型態中，能夠引起特定情感反應。這個有關「美」的解釋，與電視劇作為審美討論對象應有相通。對守在電視機前等著看〈阿信〉、〈還珠格格〉、〈雍正皇朝〉、或甚至〈人間四月天〉的觀眾而言，電視劇會引起美的情

感反應，當屬無庸置疑。

從法國美學家于斯曼的論點觀之，討論美與美感經驗的哲學家以古典時期柏拉圖為開端，統治了西方思想幾近兩千年之久。後經笛卡兒(1596-1650)的懷疑主義與康德的批判時期，現已走到各種實證主義與批判美學相互輝映的摩登時代 (欒棟／關寶艷譯，1990)。文藝復興是歐洲各領域學說的轉型期，美學理論也從古典的客觀主體哲學思辨，轉進到主觀的相對主義、感性主義及理智主義。

康德之前的古典時期認為藝術樂趣來自「有序」，生命是一種形式，形式就是美。康德卻開始了一個以人為主題的時期，強調美的趣味與美的經驗；自此，人們對美的討論開始偏向心理學領域而拋開了哲學的本體論。如欒棟／關寶艷之解析與說明：「審美趣味是一種不憑任何利害計較而單憑快感或是不快感來對一個現象或一個形象顯現方式進行判斷的能力。這樣一個快感的對象就是美」(1990: 37)。

在此期間，美與藝術的價值與內涵如同其他自然科學領域一樣，曾多次被學者廣泛懷疑，因而開啟了各式嶄新討論。愈到近代，美的本身意涵反而愈不是討論焦點，審美趣味才是思潮主體，學者們的關切重心也逐步轉移到有關人們對美的反應之探索。另一方面，「美」原來就具備一種恢復心靈的原始純樸，可消除觀賞藝術品之前的迷失與誤會。學者們普遍認為，審美的快感乃建立於無目的、普遍、無功利等功能，其作用優於單純感官的愉快 (王朝聞，1981)。

(一)感覺與知覺

有關審美中的「感覺」，在康德及其前期的學說中均一再發現使人「愉快」、「愜意」、「喜歡」、「滿意」、「舒暢」、「趣味」、「和諧」、「有序」等俱是驗證美感經驗的準則，而以黑格爾的註解最為真確：「藝術的內容是理念，它的形式是感性的形象」(引自欒棟／關寶艷

譯，1990）。因此，理念的傳達、情感的涉入、或主觀的愉快與喜歡感受，均是審美經驗的要素；換言之，感性與知性的混合心理，就是審美體驗的重要環節。

進一步而言，美的觀念與感受與愛、真、善這樣的概念和感覺互通，在古典主義時期俱屬精神領域，無法以數學方程式衡量，卻與喜悅、滿足、自然、有趣相關。美是形式結構的安排，追求秩序和諧、有序、與舒適（欒棟／關寶艷譯，1990:11、22–25；丹青藝叢編，1987:20–25）。亞里斯多德曾指美是感性活動，主要形式包括秩序、勻稱與明確，康德則把愜意、快感、舒適等概念與審美聯繫。由此可知，看電視時如能領會上述視、聽感覺，就可視為是電視劇審美的第一步。也就是說，這些喜悅、滿足、和諧、有趣等「感覺」，就是電視劇審美心理的第一因素。

根據王朝聞(1981)，「感覺」是人類一切認識活動的基礎，是對事物個別屬性的反映。通過感覺，我們知道實物的狀況、形式、感性，並引起審美經驗。不過，感覺通常以直覺形式顯現，如電視劇觀眾會把許多細節融合成整個畫面、整個故事，「直覺」到電視劇整體再現的好或不好。所謂電視劇好看與否，一般說來應該不是許多細節的分析，而是指直覺到的整體性質。

另一方面，滕守堯(1987)將直覺與心理學中的知覺(perception)概念相提並論，指後者（知覺）乃對事物各個不同要素組合後所形成之完整形象的「整體把握」，包含了對完整形象所具有的各種含意與情感表現；此一重要論點顯示，觀眾的「審美直覺」不能僅是感覺而無知覺。

陳秉璋／陳信木(1993)則認為，審美經驗必須建立在特定人（觀眾）對特定客觀對象（如電視劇）形象的主觀直覺。以上這些論點皆暗示了電視劇之審美經驗應屬觀眾所能知覺到的電視劇表現元素，且能因其過去觀賞經驗而直覺到電視劇的好壞內容。

同理，王朝聞(1981)把知覺、感覺等因素視作是理性「思維活動」的基礎，並認為思維活動是電視劇審美過程中理解與認識電視劇的重要前提。透過思維活動，觀眾才能把握電視劇各視聽符號相互組合的意義；也唯有透過思維活動，電視劇的觀賞經驗才可累積成電視劇的審美鑑賞力。不過，王氏同時指出，「在審美感受中，思維的地位與作用以及思維活動的形式如何，是一個有爭論的問題，因而是一個更【須】要繼續探討的問題」（王朝聞，1981:117）。

綜合上述討論，思維活動似可視為是一種結合知覺、感受、情緒等心理現象的觀賞總體經驗。也就是說，審美不但與人們的感性直覺相關，同時也是理性的思維活動。在看電視劇時，觀眾的心智活動一直跟隨劇情起伏，一方面是記憶、聯想、感情的活動，另方面亦是理解與判斷的行為。劉曉波（1989:127–128）曾直述，「在審美活動中，主體對審美對象的感知大多是『一見鍾情』式的，審美者的目光始終注視著具體形象，腦中始終活躍著豐富的審美意象。在這種直覺性的感知中，審美者不必經由邏輯的推理、思維的抽象、概念的演繹，便能直接的、完整的把握住對象和直覺到超感性的內在定義」，就是這個意思。

但是電視劇的觀賞經驗理應不是一種如此靜態的直覺觀賞，劇中演員的表情、持續動作、前後變化的語言，甚至鏡與鏡或景與景的接續，才是情感與意義產生的關鍵。而知性的推理、思維與演繹，則應都是理解前後故事、連貫整體劇情的必要步驟。因此，在電視劇審美活動中，觀眾的知覺（尤其是期望與判斷劇情的符合程度）扮演了重要角色；換言之，知覺概念理應是除了感覺外的第二個主要審美心理因素。

(二)聯想與想像

審美因素除了上述感覺與知覺外，比較複雜或較高層次的心理

現象尚包括想像及聯想；兩者均是建立於感覺與知覺基礎上的心理活動。首先，如王朝聞(1981:110)曾把「聯想」視作是審美過程中最常見的心理現象之一，類同於「見景生情」。電視劇觀賞過程中的聯想，則指觀眾從電視劇中看見、聽見類似的或相關的刺激，回憶起過去相關生活經驗和思想情感。此外，「想像」是頭腦中創造出來的新形象，雖然也與記憶有關且可能是基於需要、願望和情感所產生，但是想像的內容較聯想新穎、獨立；兩者關係密切，卻不完全相同。

依據王朝聞(1981:114–115)，「聯想和想像，不論自覺或不自覺，總是受著客觀對象【如電視劇】本身的要求和規定所制約。它必然的指向一定的方向，　這樣才能達到對於對象的審美素質的真正把握。……沒有想像或聯想，便不能喚起特定的情感態度，也不能產生特定的審美感受」(添加語句出自本文作者)。

李澤厚與滕守堯（見滕守堯，1987:80）則將聯想和想像置於審美體驗中的「高潮」（實現）階段，並將本文前述之情感（感覺）因素與想像和聯想並列。但嚴格來說，想像、聯想與前述「愉快」、「滿意」、「趣味」、「和諧」等觀眾所能直接感應到的「感覺」不一樣，應是感覺或知覺之上的第二層次審美心理。

質言之，審美心理活動似可謂與個人想像等再創造活動息息相關，而記憶顯然是聯繫兩者（審美與想像）的重要關鍵。在最簡單的心理過程中（如接收→反應模式），每位觀賞者不斷從事著感知、想像、記憶的活動，而情感與記憶因素隨後促成了個人心理的成長，情感更延續變成新的審美動力。

中外審美理論學家過去均曾著書討論情感、記憶、想像三者在審美過程中的關聯性，強調審美是情感涉入的思維活動過程：從舊經驗中引發出記憶、想像，而後透過記憶與想像，觀賞者聯想著宇宙無限的時空，喚醒平日被壓抑在生命底層的潛意識。從文獻來看，記憶可謂是一種經驗模式。也就是說，記憶作為影響電視劇審美的

重要變項，最明顯的外現可觀察模式就是觀看電視劇經驗的多寡，但此點卻顯然不是審美體驗的唯一變項。

(三)經驗與人格

如前所述，審美知覺活動是一種複雜的心理現象，並非單純地將各個要素（如劇情、美景、人物）加以組合，而是主動地理解、詮釋知覺對象（如電視劇）。因此，前述之「知覺」似尤受到經驗與人格此二重要變項左右。

心理學早已發現，即使關注對象相同，不同的人也會（能）從相同對象中看出不同物象。例如，面對同一個抽象圖形，愛花的人可能看成是花，肚子餓的人則把它看成是與食物相關之物；面對同樣星座，不同經驗的部族會稱其為不同動物（滕守堯，1987:56–57）。王朝聞(1981)即指出， 人的知覺是在社會條件的直接作用與影響下形成，需要以往的知識與經驗補充，而影響電視劇審美之重要因素則另包括「人格」。

劉曉波(1989)曾言，審美可與人生態度對比，是以人的感情為核心的活動。在審美中，人們可以暫時超越理性教條、功利慾求、社會壓力，甚至超越人們自身的有限性。對劉氏而言，審美活動是一種主觀的創造，以個人「自願」為基礎，依據主觀情趣選擇客觀對象的標準。

顯然劉氏認為審美活動受到個人人格影響甚鉅，因而曾如此寫道(1989:95)：

> 你修養深厚，喜歡「陽春白雪」的高雅，我目不識丁，欣賞「下里巴人」的通俗；你幽默風趣，自然愛看輕鬆的喜劇，我多愁善感，只為沉鬱的悲劇而動情；你溫柔善良，留連往返於纖巧細膩的江南風光，我魯莽粗獷，一輩子與原始

的大草原、戈壁灘為伴；你是堂堂男子漢，陶醉於長城式的
崇高之美，我是婷婷弱女子，常常沉浸於飛天式的陰柔之美。
（引號出自原作者）

　　劉曉波認為，在審美中，一切都取決於主體（如觀眾）的人格
情趣與審美對象的風格（如電視劇之情節）間是否存有內在適應性，
顯示人格對審美過程與結果有重大影響。

　　人格是一種有組織、有獨特性的思想和行為型態，表現著個人
對世界所抱持的特有而持久的適應方式，是面對外在景況時所顯現
的一套複雜內在心理反應（楊語芸譯，1994）。過去已有許多心理學
家（如佛洛伊德、榮格、班度拉）分從人格結構、原型、集體潛意
識、社會學習等角度解析人格的成因，研討造就人們思想、感覺、
行為與經驗的歷程。電視劇審美討論似無須追究人格的成因，卻應
關心人格如何具現於外在明顯行為型態，也就是個人在面對外在景
況時的主觀反應。

　　本小節至此已初步辨識了審美心理過程和幾個影響審美的重要
因素，並具體說明電視劇可從審美角度探索觀賞心理。本文認為，
在觀賞電視劇時，其影音訊息持續與觀眾的知覺與感覺互動，然後
產生意義。不過，電視劇之觀眾與一般文獻所討論之審美對象稍有
差異：電視劇不像一幅畫、一曲樂章那樣靜態，更不像一部影片那
樣一氣呵成。

　　根據有關審美心理過程的理論所述，觀眾看電視劇會因人格、
經驗（隨之而生的態度）影響，在感覺、認知上與劇情產生互動，
造就出審美期待。這種基於人格、經驗的影響，常使電視劇的前一
段造就了觀眾的審美體驗及回響，而下一段劇情則在觀眾心中引發
揣測與期待。觀眾在觀看劇情時，跟隨期待所引發的審美體驗，因
而產生感覺、知覺、聯想、想像等心理活動，填補電視劇文本各個

模糊之處，使電視劇產生特定意義以及文化意涵。期待的結果與審美體驗的結果事實上有很多種，都是觀眾與電視劇之心理互動。

從觀眾審美的心理角度而言，感覺、知覺、聯想、想像、期待、人格、經驗，都是解讀電視劇的因素。從文獻探討中可知，電視劇觀眾在觀劇過程中需要經常積極從事感性與思維的心理活動，才能賦予電視劇訊息意義，觀眾也基於自己的經驗與記憶詮釋電視劇作品。綜合言之，觀眾審美體驗就是上述各個因素的混合。如果無法將上述因素混合，很可能在電視劇觀看的過程中，無法提升愉快和滿足感。

現代審美研究則已由對美的理性前提（如平衡、均勻、和諧、秩序等）轉移到對感情的研究。換言之，觀眾對觀賞對象（如電視劇）是否具有美感的描述條件現已不再是研究重點，觀眾在觀照或注意審美對象時的內在感受才是現代電視劇美學關切的焦點。

總之，電視劇觀賞可說是一種特殊審美經驗，而影響觀賞心理過程的因素理當包含第一層次的感覺和知覺、第二層次的想像和聯想、以及影響上述四個因素的人格與經驗。所謂之「審美心理」，專指看電視劇時出現的特別「感覺」、「知覺」、與「思維」狀態，以過程形式存在。「感覺」狀態指對外界刺激（如電視劇劇情）的情緒，「知覺」則指對此劇情的認識。「思維」狀態包括邏輯推理、演繹、思考、判斷與評價，是理性的心理認知活動；以上三者（感覺、知覺、思維）皆會引起想像或聯想。感覺中的思維部分（如「這個演員的表演方法差的讓我生氣」）與審美中的忘我部分（如「這個演員詮釋角色真好」），對觀眾來說並非截然二分的心理。

整體而言，觀眾在面對電視劇時並非沒有心智與情感活動。有關於電視觀眾一般人口學調查所得之數據，缺乏解釋觀眾如何在心理層面與敘事互動的能力，而坊間也未提供足夠的實證研究報告。因此，本小節已就這一方面提出初探性討論，以下接續分析有關電

視劇的獨特觀賞體驗，最後一部分闡釋觀眾接收虛構敘事的心理過程。

二、電視劇觀賞體驗

　　電視文化研究者曾如此形容電視內容：「明天的世界和今天一樣，只是多了一點」(Robins & Webster, 1984:111)。這一句似可借用來形容電視劇中不斷重複出現的陳腔濫調：無論劇種，電視劇演來演去總是不脫人與人之間的愛、恨、情、仇。但另一方面，為了讓觀眾持續觀賞，電視劇之敘事者又常在每集故事中刻意以模仿真實的形式，追求情節的衝突、懸疑、意外發現、或轉折，使得電視劇的內容與角色不斷成為觀眾留戀的故鄉。只是，〈包青天〉的故事一播再播，也就是不斷地在犯罪、探案、判刑等情節中打轉；而瓊瑤劇一演再演，也就多是誤會、折磨、與苦戀。

　　電視劇研究過去曾結合媒介批評與內容分析等研究方法，分別追述電視劇與社會之關係，或是電視劇之收視、影響、內容，但相關文獻迄今尚少分析觀眾觀看電視劇的認知過程與審美感覺，亦未探討電視劇訊息與觀眾的心理互動。究竟觀眾觀賞電視劇時如何解讀情節意義？對觀眾而言，電視劇的旨趣究竟是些什麼？這些都是本小節討論的主題。

㈠再（創）造意義的審美活動

　　雖然已如前述，電視劇觀賞行為不全然是藝術活動，但電視劇富有「藝術性」與「社會性」卻是不爭事實（蔡琰，1994）；觀看電視劇因而就是一種審美與再（創）造意義的活動。電視劇的通俗劇情走的是「大眾藝術」路線，力求做到讓一般市民都能理解、接受、詮釋。透過演員扮演角色的戲劇方法，以及使用鏡頭和剪接等影片技巧，電視劇提供了觀眾視覺與聽覺的雙重享受，讓觀眾在熟悉的

居家環境中獲得審美的快樂並感受滿足。

快樂論或快樂主義是審美心理的傳統論述，審美快感與滿足感更是諸多學者討論的重點。這種單純的快樂與滿足感受，可說是人們最起碼（普通）的審美經驗，也就是在單純事物中所能找尋到的最大程度精神寄託（見丹青藝叢，1987:7-8）。

電視劇審美的過程原就應以觀眾的再（創）造(re-construction)為前提。看電視劇理當與閱讀科學性或有關事實的作品（如新聞報導）不同，因為讀者很少對這些作品過度想像或推論，而作者們（如科學家們或新聞記者）也因受制於專業倫理而很少故意歪曲事實、渲染過程。相反地，電視劇之製作和觀賞卻如一般藝術作品的產生過程，在創造之始即充滿編排、渲染和想像。

而觀眾在接收電視劇的訊息時，常因個人背景、經驗之不同，一方面掌握故事意義，另方面對劇情之不同細節有不同反應與聯想。在觀賞劇情的同時，觀眾透過與劇情訊息的心理互動，重新再（創）造了對其（觀賞者）具有特殊意義的訊息。劉曉波(1989)即曾指出，每個人都應該根據自己的經歷、學識、個性、情感傾向，充分發揮想像力，改造並再（創）造藝術形象。

由此或可推知，研究者普遍認為在審美過程中，觀眾應以趨向開放的心情接近藝術作品，甚至超越欣賞對象之原有形構（劉曉波，1989:97）。如電視劇即經常提供觀眾超越觀賞經驗的機會，讓觀眾模擬角色或內化情感，以自我經驗針對情節及故事結局加以想像或聯想，因而在觀賞過程中感受到滿足與充實。

延續本章第二節有關電視劇觀賞過程的審美心理，本文持續認為電視劇與繪畫、電影或其他藝術作品一樣，均具有再現「美」的創作程序，而電視劇之成品也有「好看」的結果或傾向。觀看電視劇也與欣賞一幅水彩畫或一部電影類似，無論該作品是否具備藝術價值均可視為以藝術手段創作的作品，具備美的普遍性。觀賞者各

自依據自己的喜好和審美能力，觀看、評斷作品的「藝術」成就。

　　上述預設(presumption)乃根據電視劇製作過程從創作之始到成品播出，每一個環節與步驟均涉及了編、導、演、美術各藝術領域，具有如同電影、戲劇、或美術作品一樣的可觀賞性，易使觀眾百看不厭。本文強調，電視劇觀賞者心理經歷著與觀賞純藝術領域作品一致的「審美心理」過程。❷

　　基本上，自從心理學研究滲入美學後，審美經驗的研究才逐漸轉變具有社會科學性質。不過，電視劇審美不同於觀看一幅畫作，屬於一種連續性動態的訊息刺激與心理反應,在半小時或一小時中，觀眾持續地因觀賞而產生智性思維與感性活動。

　　此外，電視劇雖具備明顯戲劇性結構，其再現戲劇結構方式卻與電影或舞臺劇的連續方式有異，原因在於電視劇經常受到廣告介入，使其文體必須劃分成數個小段，形成獨特的審美體驗。以下試討論之。

(二)以段落區分的電視劇觀賞特性

　　依據傳統美學理論，審美態度是一種不涉功利、不具目的，無關乎實用或科學的態度，且通常不涉及理性的概念思維。一般人知覺到審美對象（如觀賞名畫）時，只有持續的注意、接收、沉醉、忘我才是審美。一旦分析、批判、論定等行為或理性思維出現，審美態度即被打斷。

　　然而這種「純淨」的審美體驗顯然無法完全套用於電視劇整齣劇的觀看過程，因為在一小時或半小時的電視劇播送時段中，不僅

❷　本文所關注的是電視劇觀看時的審美經驗，無意討論對美的哲學、美的歷史、或審美心理學的歷史、爭辯等主題。有關「審美心理學」之基礎理論哲學，或以實證研究結果作為心理學門論證的文獻，可參閱楊恩寰(1993)。

電話、走動、零嘴、椅墊都是純淨式審美活動的阻礙，更因為電視廣告定時插入，使得電視劇審美成為固定被打斷的過程。或者，電視劇的「美」，基本上是以各廣告插撥段落作為專注單位，再以各個單位累積出具體的故事或整體的意義。

更有甚者，觀看電視劇的態度除了心不在焉外，亦有可能游移於偏向專注的電視劇審美及偏向理性的廣告評斷兩者之間，甚至還包含遺忘或刪除等知覺活動（見第二節第一部分討論）。對個別觀眾來說，「有些時候」電視劇的劇情、角色、故事、視覺構圖很美，觀眾會沉浸於各廣告段落之間而持續地注意、接收、沉醉、忘我。另些時候，電視劇對個別觀眾而言則不美，觀眾不能參與審美過程，分析、批判、論定等行為或理性思維持續出現。當幾個彼此討論劇情的觀眾（如家人）一起觀看電視劇時，審美的心理互動顯然更形複雜。

另一方面，觀眾在剛沉浸於〈還珠格格〉劇中俏麗的小燕子，或是〈臺灣變色龍〉中匪徒殘暴的情境，下一秒鐘隔個片頭，卻要看現代感十足的特寫可樂、運動鞋、或是日本拉麵、開喜婆婆。這種「進進出出」、「如真還假」、「知假當真」的觀賞經驗，與大眾到電影院、博物館、音樂廳的經驗十分不同。不僅如此，電視劇審美不只是視聽的感覺、知覺，其劇情還常利用後母養女、鬼怪精靈等戲劇手法刻意撥動觀眾情緒，時時設計謀略與謎題挑戰觀眾的思維。故事情節必定動用衝突與懸疑，鏡頭運用在在引發觀眾聯想，故事收場又要留與觀眾想像空間。這些現象使得電視劇審美除了廣告的介入外，尚須考量電視劇故事所運用的戲劇性論述。

電視劇敘事者在每齣劇情中均常設計眾多「衝突」、「懸疑」、「轉折」、「發現」等情節，這些原都是戲劇性故事的基本描寫方式，其鋪排手法、數量多寡以及如何將其安插於廣告間的技巧，均關係著觀眾能否辨識、欣賞、接受並覺得劇情「好看」，也關係著觀眾是否

感到快樂與滿足。

㈢生產意義的機制

　　電視劇中的意義產生內在機制，如上述「衝突」、「懸疑」、「轉折」、「發現」等鋪排手法在電視劇中隨處可得。如電視劇中出現兩個連續鏡頭：

　　　　某男士在街上舉著機槍瞄準的全景，接著出現一個眺視的某女人中景

這兩個鏡頭透過蒙太奇剪接後，產生「衝突（對立、危險、不協調）」的場面。類似這種「意義斷裂」而須加以填補的部分在電視劇中極常出現，可定義為「懸疑」。包括某男士（他）或某女人（她）是誰？他（她）在看什麼？他們等待什麼？想什麼？要做什麼？他們有什麼關係？會發生暴力（傷害、受害）情境嗎？

　　如果此一蒙太奇剪接再接上第三個鏡頭，顯示

　　　　一個小孩關注的頭部特寫，

則可能產生更多意義模糊之處，在在顯示懸疑與戲劇張力。此時不僅有關小孩的問題，甚至這個女人、小孩、持槍男士三者的關係，以及三人各自之目標和行為均可能使觀眾有所疑問；三人在劇中立即形成時間膠著的對立與緊張。

　　這些劇情意義模糊之處，有待後續故事繼續發展並加以釋疑，尤其需要觀眾之參與、感受、理解、想像、聯想或期待等審美心理過程。這種專注於觀賞對象，並因觀賞對象所產生的心理反應，就是此處所稱之「電視劇的審美體驗」。

另外，「轉折」指當觀眾明瞭持槍男士、女人、小孩的背景與關係後，劇情隨之出現意外，或出現臆想之外的人物、消息或事件，使得原來可以澄清的三人關係或是已被觀眾明瞭的關係、目的、行為，又陷入新的情境，情節因而走上新的發展。在電視劇中，這種發現了新人物（各種角色）或新物品（各種信物、證物、東西）以致帶來劇情之意外發展，即可稱做「轉折」，是電視劇情節繼續往下發展的重要鋪排手法。

此種將電視劇視為是一種需要觀眾積極參與並再（創）造的藝術活動，可謂是把閱聽人的心智活動看做是活絡的訊息互換結果。「接收美學(reception aesthetics)」理論研究者即認為，藝術的構成因素是讀者的感受，不是作家的創作；是讀者的接受，而非作家的生產（董之林譯，1994）。

有關接收美學之論述，近幾年來已廣泛受到閱聽人研究引用，亦逐漸應用於有關新聞閱聽眾之研究(Jensen, 1991; DeWerth-Pallmeyer, 1997)。這樣的看法與理論無異已將觀眾對電視劇文本之解讀，提昇到積極與主動的地位，明示了觀眾在與電視劇訊息互動時，會透過劇情與個人接受訊息的辯證過程，確定電視劇訊息的意義與電視劇的美學價值。

㈣觀賞體驗與喜好程度

一齣能引起情感涉入的電視劇，可能更易引起豐厚審美體驗過程。電視劇具備「懸疑」，似乎與觀眾的喜好或觀劇時的審美心理活躍程度最為相關。蔡琰(1999)之研究結果顯示，觀賞時能讓觀眾體驗到較多懸疑情節的電視劇，可能就是觀眾較為注意也較為滿意與喜好的電視劇。

其次，觀賞電視劇產生聯想時，其聯想之內容歧異頗大，顯示觀看電視劇時各人思緒游移的空間相當廣闊。「想像」與「聯想」不

同：前者是看完電視劇後創造出來的新形象，聯想則是觀賞時所想到的相關事物，如見和尚想到尼姑、佛光山、素食等（但看到和尚接著去推理、猜測接續發展則屬想像）。聯想、想像雖然均與個人記憶有關，且基於需要、願望和情感產生，但是聯想內容與原物多有某種相似、關連，想像內容則較原物新穎、獨立。

　　蔡琰(1999)之研究曾提出幾個電視劇觀賞之心理現象：

第一，　一齣讓觀眾喜歡的電視劇總是引起較多觀賞體驗，此中最能顯示引起喜好差異的部分則為劇情所引起的情感。換言之，電視劇是否好看、是否受到歡迎，與其是否能引起觀眾之情感涉入最為相關。

第二，　較受觀眾歡迎的電視劇亦較能喚起觀眾較多數量的聯想和想像。雖然聯想和想像的方向與內容因人而異，較少有交集，但是兩者數量多寡似亦可歸納為與電視劇喜好程度成正相關。

第三，　當觀眾面對一齣不喜歡卻必須繼續往下看的電視劇時，很可能會喚起負面感覺，一方面影響其對電視劇的評價，另方面也無法提高觀眾討論該劇的興趣。未能獲得觀眾好評之電視劇雖然能夠引起觀眾看後最多反應，但這些感覺多屬理性思維與負面評價，較少情感涉入（蔡琰，1999）。

第四，　一齣易於被接受的電視劇，❸除了讓觀眾有較多感覺、知覺、聯想、想像與情感外，觀眾回應經常顯示較多問句形式，代表了觀眾智能在審美體驗過程中的確受到挑動，也顯示審美活動是十分活絡的心理過程。

❸　蔡琰(1999)曾以大學生為例，比較〈臺灣變色龍〉、〈布袋和尚〉、〈大姐當家〉之觀賞心理。

綜合上述可知，理念傳達、情感涉入、或主觀的愉快與喜歡感受，均是審美經驗的要素，而感性與知性的混合心理是審美體驗的重要環節。一般而言，不同電視劇會引發不同觀賞體驗，觀賞體驗最豐富的電視劇最易獲得好評、喜愛，並最能得到各式回應。

除如上述觀賞體驗數量多寡與喜好度高低相關外，個別電視劇對特定觀眾群似也傳達不同價值，而觀眾對不同電視劇亦有不同沉醉或批判，隨後產生不同涉入情感與理性批評，代表了電視劇觀賞體驗中的審美過程往往易被打斷，使觀眾隨時回到現實而脫離沉醉的經驗。

電視劇虛構情節與現實生活產生關聯的外現方式，包括模仿電視劇用語、模仿劇中人行為、影響其對情感的浪漫認知、影響其對社會的看法，或影響個人觀劇時的情緒起伏。甚至有觀眾認為，看完犯罪性段落後會有潛在犯罪動機（蔡琰，1999）。

最後，審美體驗中「喜歡看」、「看後愉快」、「好看」三者雖有關連，卻非指涉相同事件。電視劇讓人們喜歡的理由，似仍與演員、劇情、故事、主題、內容、編排等因素有關。劉曉波曾言，「人們在審美中往往只沉醉其中而不知何以沉醉」(1989:148)；的確，人在審美中無言。一般而言，欣賞電視劇時不同觀眾可能經驗類似情境，但卻不一定能共同指認編劇所提出的獨具匠心編排方式、導演用鏡的寓意、或服裝歷史考據。看電視劇基本上可謂兼具了不一定好看卻又沉浸其中的矛盾心情，電視劇與觀眾間因而不斷玩著一場「遊戲」，雙方相互吸引卻又相互排斥，難捨難分。

如前所引，觀眾觀看電視劇的審美心理過程過去尚未受到傳播理論界關切。本節由傳播理論、審美心理、與電視劇的情節與美術原則切入，發現看電視劇時，理性思維經常混雜在忘我的美感經驗

之中，代表一些電視劇未能進入讓觀眾沉迷於欣賞美的地步，唯有戲劇故事中的懸疑部分有最多接收反應。最後，審美體驗中的聯想與想像數量與觀眾對電視劇的滿意程度似呈正相關。

　　未來研究尚可持續討論觀賞電視劇的特定心理現象，提供實務製作者參考。傳播理論多借自國外研究者，用以解釋電視傳播的現象與戲劇編寫方針，但尚少見將理論落實本土電視劇的研究，尤其缺乏將電視劇視為審美對象，企圖解析本地電視劇類型和觀眾如何互動產生意義。未來研究可續從觀眾觀劇感覺及對劇情的認知著手，討論電視劇之整體布局規則（文體），以及觀眾與作品審美互動的因果關係和過程。

　　總之，過去文獻顯示，「美」的議題與哲學上的「真」、倫理學的「善」均曾有過密切聯繫，兩者不僅互通且彼此互生。經過現代主義辯證後，「醜」與「惡」也成為觀眾個別審美主體的經驗之一。但是有關「美」的體驗究係客觀或主觀感覺，或係存於可觸的現實中或應在抽象意識中，這些議題仍為當代辯論主題，未有解答。在本文中，有關美的討論未曾與倫理、道德等真、善概念連結，但是像電視劇這樣一個負有社會性與商業性且極度影響收視者行為的傳播現象，未來討論亦應由真與善的角度思考其教育與道德訓示。換言之，電視劇審美除了是社會性與藝術性議題因而可討論觀賞心理過程外，更應兼及觀賞者如何透過電視審美經驗獲得對真善人生的啟示，此點應是未來有關電視劇觀賞研究的重要課題。

第三節　電視劇觀眾的涉入與距離

　　探討電視劇觀賞情境的研究曾發現（如Geraghty, 1991:42），當家人或一群人一起觀看電視劇時，彼此會很自然地產生對話，交談內容不僅與電視劇故事的情境有關　（如誰和誰之間發生了那些故

事），更會直接介入對電視劇虛構人物與情境的批評，例如，「這個人太壞了！」、「她不該信任他的」、「他要是沒有說那句話就好了」、「她怎麼能夠忘記？」等。這些觀眾的反應並非僅是人際互動的表面現象，其實也代表了心智介入故事的程度。

Cartmell, *et al.* (1997:10)認為，大眾文化研究領域除須重新檢討觀眾與節目的互動關係外，並應從「涉入(involvement)」概念重新檢討觀眾面對影像與虛構文本的意義再製過程。此外，觀眾間如何因涉入而對虛構劇情產生互動，亦應是傳播研究之關切面向。

然而，「涉入」不是解釋電視劇觀眾心理活動的唯一層面。本節分從遊戲的愉悅、涉入與移情、審美距離等議題，討論觀眾觀賞電視劇的內在心理活動。

一、遊戲與控制

當一般戲劇在表演時，雖然有些劇情演來恐怖嚇到觀眾，卻不至於使其逃離劇場；感動之餘使他流淚，卻也不會讓觀眾將劇中事件報告警察處理。若以參與遊戲的方式思考電視劇之觀賞活動，同樣可以協助我們想像電視劇如何既是真實的代表，也是控制符號象徵的形式。

簡言之，觀眾從觀劇所獲得的經驗，乃是一個「好玩」的遊戲場合與機會。「戲劇」一詞在中文（「戲」）及英文(drama)的字義裡，原本就有遊戲(play)之意。 在遊戲中， 參與者探索原則／自由與規範／放任間的關係，一如戲劇敘事總是展示遵守社會規範與打破禁忌的後果，讓觀眾藉以探討人類理性與野性之間的衝突。

Fiske (1994)即曾將野性(nature)與文化(culture)間的空間， 當成觀眾練習社會控制的場合。透過遊戲（或戲劇），觀眾參與重整社會秩序的過程。而參與者最大的快樂，就在實踐從觀賞電視劇中所獲得之操控社會遊戲規則、選取認同的角色、以及揀選再現社會真實

的能力。

在文化議題與再現故事與論述方面，電視劇一向遭受責難，幾乎可說是「被罵的多，被激賞的少」。但若詢問固定收看電視劇的觀眾，他們通常只會回答「真好看」、「真有趣」。這種差異，實是導致固定收看電視劇成為觀眾生活中之愉快感的主要來源。

Fiske (1994:241–242)表示，心理上的快樂與滿足，源自嬰兒時期的精神過程。等到年歲增長，感覺快樂與滿足的方式隨著性別、階層、教育、或宗教等影響而改變。Fiske曾引用Mulvey一篇討論敘事(電影)與觀看愉悅的論文，說明如何借用佛洛依德窺淫癖(voyeurism)理論以解釋「觀看的權力和愉快」。Fiske認為，電影螢幕像是一個大窗，偷窺者隱藏在窗外觀看房間內的私生活與秘密。Mulvey理論中原本偏向說明男性偷窺女性的生活和身體，不過在電影的例子裡，男女觀眾各有其喜愛窺視的目標。但Fiske也認為，這個著名的窺淫癖說法是否得以應用在觀賞電視的心理，尚待進一步討論。

根據Fiske (1994)，羅蘭巴特曾經補充Mulvey之窺淫癖理論，認為愉快感並非存於文本，而須與觀眾一起發生；文本中有什麼內容不是關切焦點，文本對觀眾產生什麼效果才是重點所在。歡愉快樂的感覺主要與「確認」相關，特別是一個人對「認同」的感覺。如看電視時所獲得的愉快，可能就來自對電視劇中的社會文化有所「確認」，或認同電視劇中的主流社會價值。

但羅蘭巴特也強調「分眾」概念，即個別觀眾從電視劇文本獲取的意識型態、快感、或歡樂，都各不相同。根據羅蘭巴特，文本像是遊戲，觀眾就是參與遊戲者。針對這一點，Fiske解釋，看電視劇像是小孩子玩遊戲，探索與玩味的對象是真實與再現的關係。觀眾所面對的電視劇節目，實際上是以符號象徵行為對環境意義進行某種程度的「控制」(Fiske, 1994:246–247, 254)。觀眾可以自行選擇在電視劇中有意認同或不認同的對象，展示對遊戲的主控權。Fiske

稱此過程為「含蓄的脫身(implication-extrication)」，也就是從對電視劇人物的選擇與認同中，觀眾透過看或不看的遊戲過程，確定自己的身分，從而獲得自尊與自信。

另一方面，Novitz (1987:86)另從虛構敘事帶給觀眾的歡樂、愉快，說明人們的想像。他指出，觀眾和讀者均能從虛構敘事和電影獲得愉快感，是因為人們具備有想像能力，可以進出於虛構敘事的想像世界，假想(making-believe)虛構敘事的真實。

Novitz的理論跟上述Fiske所言（觀眾心理上對影像擁有「控制權」）有些相似，但出發角度則大不相同。Novitz反駁社會上認為虛構敘事不能提供經驗讓閱聽眾學習的說法，而從觀眾反應方面著手，說明面對虛構敘事時的情緒與想像作用。

從Novitz理論觀之，觀賞虛構敘事時要運用想像才能接近作者的世界，進而了解文本意義。如果在心理上排斥文本，知道故事是編撰的，因而拒絕經驗劇中人物的遭遇或接受角色情緒的變化，觀眾就不能被故事吸引(drawn into)，也難以涉入故事的情感世界。

Novitz呼籲觀眾「透過跟隨作者去想像」的動作，參與文本世界；一旦觀眾允許自己相信虛構敘事，就能獲得敘事所提供的樂趣。Fiske (1994)的文獻也曾說明觀賞電視劇的愉快，源自觀眾對自己社會真實與再現的控制，認為歡愉、快樂的感覺主要都來自觀眾能確認電視劇中所顯現的社會文化與主流價值與自己相關。

上述論點可再與Real (1996:xx)之說法合併討論。如本章第一節所引，Real認為觀眾是儀式的參與者，也是文本的共同作家(co-author)。研究觀眾，就得思考其在現代媒介文化中如何轉換文本成就自己，表現自己。這些敘事與傳播學者對觀看電視劇的理論，均可與傳統戲劇理論中的「移情說」併同思考（見本節第三部分），用以檢討觀眾觀賞電視的心理過程。

二、幻覺

　　上文已說明觀眾的情感涉入與幻覺皆是戲劇敘事理論中的重要一環，如〈還珠格格〉故事中乾隆皇帝何曾遇到過小燕子？〈臺灣變色龍〉中的社會真實檔案紀錄哪裡需要運用晃動的鏡頭？又為什麼印象中的雍正皇帝何能透過〈雍正皇朝〉而在觀眾的記憶與生活中鮮活起來？

　　少不更事的觀眾面對上述第一個問題可能會煞有介事地回答「北京城」，沒有經驗的觀眾可能沒有注意〈臺灣變色龍〉的攝影與新聞攝影片有何不同，❹而觀看〈雍正皇朝〉的觀眾也少真正了解為什麼自己會被戲裡演員的目光與氣蘊所深深吸引。

　　當媒體評論人不斷責罵電視劇的暴力、不實、誇張或色情時，其實這些現象的背後都是因為觀眾和評論同樣地對節目發生了某種程度的「涉入」。不了解影視節目製作過程的人若從電視畫面中看到了裸露肩膀、面對面躺在床上的一對男女，總以為兩人發生了情色關係，卻不會想到拍攝過程中兩位演員其實胸部以下穿著整齊，在炙熱燈光與四周圍觀的工作同仁監視下，只是好好的演練動作與對白，一遍不行再來一次。「性」在電視劇裡除了苦工，那有浪漫，遑論其他。

　　同理，排練多遍的假刀假劍在對舞一陣後總會暫停下來，讓演員在大汗淋漓下給化妝人員在嘴、臉、身體各處加上一些蜂蜜，調上可食性紅色二號色素的「血漿」，回去再拍下一個鏡頭。評論者口中的「暴力」，其實不過是刀劍特寫加上演練過的動作再添上粘粘的紅色蜂蜜。觀眾總是忘記，演員假死倒下後還要再爬起來，拍拍身上的塵土，抹掉紅紅的東西。觀眾也很難想像，演員收工後會像每

❹　該劇使用有色燈光照明、傾斜角度的鏡頭、以及刻意安排的不穩定攝影機運動；這些其實都是新聞攝影中難以出現的論述方法。

位觀眾一樣吃一個排骨便當，喝一杯珍珠奶茶。總之，電視劇成為任何有效媒體之前，需要觀眾在心理上參與敘事，而參與又須觀眾「涉入」劇情，利用自己的想像和幻覺作為先導。

性與暴力，或者誇張和不實，一直都是電視劇被詬病的現象之一，但這些「詬病」的出現實是因為觀眾和批評者都將「拍攝現實」給忘記了：觀眾忽略了他看見的視聽符號是戲劇工作人員有意的編撰，其目的就在透過論述形式吸引觀眾主動接觸電視劇裡的「虛構」世界。那些看起來不誇張、很真實、也很動人的作品，更是敘事者辛勤工作的結果，目的也在引起觀眾的幻覺。

敘事作品透過模擬使觀眾產生戲劇幻覺(illusion)， 是觀眾之所以觀賞電視劇的理由，也是值得探索的特定觀眾心理。幻覺是一種情緒現象，產自觀眾與文本的互動，也是戲劇美學中幾個重要心理現象之一，如Burwick (1991:23)便稱幻覺是「觀眾娛樂自己的遊戲」。

戲劇幻覺跟觀眾的涉入相關，兩者都是一種完全忘記敘事者或媒體存在的情況；敘事中飾演角色的演員不見了，事件變成真的。當「涉入」指一種面對戲劇文本時忘我的精神狀態，「幻覺」則是涉入時誤以為真， 而在心理上感覺戲劇就是真實的情緒。 Burwick (1991:119)曾如此形容幻覺：「我們忘記了劇作家和演員；我們不繼續坐在舞臺前面，而是『生活在真實的世界裡』」（雙引號出自原作者）。

幻覺也與戲劇美學中的親近性(aesthetic immediacy)相近， 與觀眾在劇場中感受到的「距離感(aesthetic distance)」❶情緒不同，經常使觀眾在觀賞之後仍然保持著那種真實情緒，為劇情感到心情喜悅或哀傷。

通常來說，悲劇較喜劇更注重引起觀眾的幻覺。觀眾在喜劇中有保持理智的傳統，並以理性訕笑劇中角色的滑稽與情境的謬誤。

❶ 有關「距離」之討論，留待下文處理。

但在悲劇中，觀眾常被戲劇張力深深吸引，以感性吸收角色的悲淒傷痛。同理，電視劇敘事較讓觀眾以輕鬆心情面對喜劇故事，而另以專注、涉入情懷面對悲苦戲劇故事與遭遇。

Kittler (1997:169)在討論敘事與文學、電影時，曾將媒體提供的「幻覺」比喻為心理藥物(drug)。Iser (1974)另指出，敘事文本驅動人們的本能，使人們能自然地對文本產生反應，被文本中之「現實(reality)」所吸引。讀者能夠透過文本把自己過去、現在的經驗與對未來的想像連結一起；而正是因為讀者自己的心智活動，才使文本具備真實的幻象。Iser表示，這種讀者所具有的創意活動，是文本允許「真實」存在的「虛擬」空間，而這個空間就是讀者的想像與文本兩者相加後的產品(1974:279)。

電視劇作品透過鋪排、配音與剪接，一切都組織與整理後，才在觀眾眼前透過自己的心理作用轉換成故事。觀眾利用自己的觀賞心理，對連續的影像與聲音產生性、暴力、情、愛等真實故事的幻覺。觀眾一面主動去看、願意去聽，一面透過想像與詮釋，了解劇中人的情感和境遇。透過想像、幻覺，觀眾產生「入神(empathy)」和「涉入(involvement)」；相對的，入神和涉入延長了想像和幻覺，產生暫時性的遺忘現實，或暫時性的對戲劇情境信以為真。

三、移情與涉入

觀眾一旦透過幻覺對劇情或人物產生認同，就可能繼續產生「入迷」現象，對人物與情節產生模仿與學習行為，甚至相信電視劇敘事作品所講述的是「真的」事件。這也是為什麼媒介評論者一再呼籲敘事者要擔負起相關社會責任，不能漠視敘事作品對觀眾有影響的主因。

Novitz (1987:86)贊同閱聽眾會將個人情緒反應投射到文本，也會經驗敘事文本所提供的各式情緒的說法。他認為，閱聽眾對文本

的適切反應（如經驗虛構敘事人物的哀傷或憤怒），就可謂是認同敘事的特質，發生了涉入感，或是發現文本有吸引力(absorbing)、因而投入了敘事的魅力。

觀看戲劇的情緒涉入，本是觀眾面對戲劇性情節或電視劇故事時完全失去自我的表現，隨之與文本間的距離不復存在，或根本失去保持距離的能力。戲劇理論學者指出，現實生活與戲劇的基本差異，就在觀眾面對戲劇情境與事件時難以在心理上主動保護自己。

觀眾對待戲劇文本的態度，唯有一面相信敘事者建構的世界，隨其經驗故事人物的情緒波動與轉折，一面卻也得了解文本再現的不過是真實的象徵，如此才能真正欣賞與理解作品的世界。觀眾在想像的世界裡將虛構角色當成是真正人物，允許他們擁有自己想要獲取的權力，因而感受到故事人物所經歷的所有傷痛與快樂。

Real (1996:125)曾經指出，觀眾在觀賞時會發現「在因果相關的事件中，每一個動作成為推展下一個事件的步驟。我們對人物的認同把我們的感覺帶到戲劇裡面，對結局的不確定引起我們興奮，收場中的故事結局帶來精神上的滿足感。」這種戲劇的滿足感有幾個因素，可以從「神入」（或稱為「入神」）開始探討。

理論上，「神入」乃心理學與精神分析上有關自我的專有名詞，指一個人「置入另外一人的內在生活進行思考與感覺的能力」(Bouson, 1989:22)。神入是一種由自己出發的心理，透過自己的情感作用回響著他人的情感，續而產生接受、確認、與理解。

神入發生時，當事人可同時保持客觀的觀察者立場。神入不同於同情或可憐，因為一個人的自我其實產自神入這個母體，而自我須靠少量之移情反應存在。精神分析理論者Kohut即認為，神入是精神與人類心理的營養劑；沒有神入作用，人們無法維持與喜愛自己現有已知的生活（引自Bouson, 1989:22）。神入同時是一種情感涉入(immersion)的被動模式，也是一種接收、了解的主動行為，基本上

屬於文學與生活的認知工具。

根據Bouson (1989)，近來已有許多文學理論試圖探索「神入」這個主題，而在戲劇理論中神入多以「移情」、「涉入」一詞代替。另在電影、文學、戲劇的個案裡，經常與移情相關且通用的說法是：觀眾將自己投射到故事中，在故事中看見自己的部分，或感覺到有關自我的影像(Novitz, 1987:227)，不同的觀眾接收著敘事人物不同的個性與情緒（如勇敢、智慧、美麗、憂鬱、險惡、霸道、服從等）。從故事中，觀眾將虛構故事用來對照自己的真實人生，並且從中汲取與重組生命，理解自己的人生。

另一方面，移情也是認同的核心經驗，是精神分析師（觀眾）與病人（戲劇人物）互動的態度或位置(position)，或是個人由內在出發聆聽對方角度與感覺的立場。換句話說，觀眾在保持自己認知、接收、態度的同時，能夠體認戲劇人物的認知與經驗狀態；透過移情作用，觀眾與虛構人物保有生活現實與精神狀態上的交織整體(a contextual unit)，從而體會敘事的經驗及歷程。

另據Novitz (1987:228)，個人在真實人生中總是從各種學習經驗中逐漸找到自我。此一過程中的幻想部分跟虛構敘事大有關聯，因為敘事所組織、發明與編撰之故事，多少都置入了人生目的、理則、秩序，對觀眾來說具備重要參考價值。

觀眾利用移情作用面對敘事文本，本是個人心理與文本的互動過程，同時也是觀眾在理解文本時的主動觀察與詮釋力量之來源。Bouson曾經指出，讀者對自己所閱讀的文本（如電視劇）有主動選擇與詮釋意義的行為，能夠透過移情或涉入作用產生再敘述與再建構。不過，移情現象同時發生在認知與涉入之間，既是客觀也是主觀。也就是說，透過移情作用，電視劇觀眾產生涉入情愫，但也同時維持一種面對虛構敘事的理性欣賞。

Novitz (1987)解釋，對敘事的欣賞要建構在一種移動於想像世

界與現實世界間的能力，如此閱聽眾方可以一面了解文本結構，認識情節的發展與主題，一面涉入對虛構世界的想像與情感。這種在情緒上移進移出於虛構故事，對故事及人物涉入情感並仍能獲得愉快的現象，對有經驗的閱聽眾來說較為容易，對年齡較小、涉世未深或經驗不足者就比較困難。這也是為何敘事中（如電影）的緊張恐怖場面，對有想像力的觀眾或對年幼的觀眾來說影響比較深遠的原因。

四、審美距離

如上所述，觀眾對戲劇敘事的經驗，建構在對虛構事件的察覺與個人主觀情緒間的互動。除了涉入與移情作用外，另一個與觀眾接收故事相關的專有名詞是「審美距離(aesthetic distance)」，指觀眾與戲劇間的客觀關係，或其所意識到之觀看對象為虛擬之物。

距離也是一種觀看戲劇時的情緒不連貫狀態(Ben Chaim, 1984: 1, 7)，能使觀眾在面對戲劇敘事時抗拒著移情、認同、失去自我等心理現象，從而感動的流淚，被激怒的生氣、謾罵，同時卻不會有肢體反應或劇烈舉動。觀眾因為懷有這種與戲劇表演維持距離的心理，在劇場舞臺看見心愛人物被殺害時，就不會起身救援；在家裡面對讓人生氣的電視劇情節，也不會起身砸破電視機。

觀眾面對戲劇情境的距離感，係由美學家布洛(E. Bullough)發現，並被用來解釋「美學張力(aesthetic tension)」概念。布洛解釋，「美學張力」的作用乃在協助觀眾一面相信劇情且發生認同與感動，一面不會產生與真實生活中相同經驗時的同樣反應。同理，布洛認為「審美距離」是促進個人欣賞藝術的內在心智品質，而非用來取代觀眾對人物及劇情的移情與認同作用。

然而，「審美距離」並非最近一百年才有的新心理現象。希臘戲劇中穿高靴以合唱與詠詩方式飾演的悲劇，即使是對當年的觀眾而

言也頗具距離感。莎士比亞劇中人物的旁白，電影、電視劇中人物面對鏡頭直接向觀眾說話，都是實踐戲劇美學之距離感的例子，而中國傳統戲曲的表演方式，更是世界各國劇場觀眾接觸「審美距離」的最好例證之一。

但一般寫實戲劇表演在不能沒有距離的情況下，敘事者經常呼籲多運用移情作用，減少美感距離(Ben Chaim, 1984:49)。唯一著名的例外是布雷希特(B. Brecht, 1898–1956)的史詩劇場，因為有意的要觀眾維持看戲的理智，將思緒拿來思考大眾面臨的社會問題與人類情境，⑯而寧願不要觀眾移情或認同、涉入於人物與故事情境。

根據Ben Chaim (1984:70–71)，美學理論家沙特(Jean-Paul Satre, 1905–1980)、電影理論者梅茲(C. Metz)、戲劇理論學家亞陶(A. Artaud, 1896–1948)都曾從觀眾面對敘事作品的心理接收現象討論距離。雖然這些理論架構於不同研討方向，卻同時顯現「距離」是一個面對藝術及敘事作品的心理問題，也是觀賞藝術作品的必要條件。

如沙特和布洛即同樣認為，距離是表演戲劇故事的一般美學原則；布雷希特使用「距離」概念做為「史詩劇場」的獨特表現手法之一。⑰梅茲認為所有藝術性作品都須運用「距離」將真實與非真實之各個面向混合，⑱而亞陶在他的「殘酷劇場」中再現暴力，企

⑯　運用距離感的著名劇場大師布雷希特與另一位劇場大師果陀斯基(J. Grotowski, 1933–)，一個在晚年寫出具備情緒認同的故事，一個在貧窮劇場裡走上宗教儀式的道路，放棄了戲劇藝術(Ben Chaim, 1984:70–71)。雖然果陀斯基未曾否認距離感是虛構敘事的內在條件，卻要他的觀眾完全放棄距離，相信劇場所發生的戲劇事件，讓觀眾在真實生活經驗裡參與戲劇表演。果陀斯基似乎嘗試告訴人們，戲劇節目的製作沒有虛構可言，一切都發生在觀眾周遭的真實人生，戲劇的虛構也是人生現實中真實的一部分。

⑰　布雷希特曾受中國戲曲的影響，指出西方劇場長久忽視「距離」的重要性。

圖影響觀眾透過觀劇心理的清洗作用而排除暴力。

根據Ben Chaim，當「距離感」被認為是觀眾觀賞藝術時的內在必要部分時，距離如何影響觀眾的接收正是沙特和梅茲等人所論及的議題。沙特和梅茲二人都認為距離允許觀眾認同虛構的人物和非真實的世界，並對劇情發生移情作用。針對此點，布洛強調觀眾與戲劇演出的物理空間距離能使觀眾將情緒投射到情節中。也就是說，當戲劇性事件發生在觀眾己身之外時，物理距離使觀眾移除了現實中可能發生的實際反應。

不過沙特又另指出，觀眾一面因為心理上感覺到被保護而產生安全距離，加上空間上也有實際距離，觀眾之想像力卻在被保護的情況下而涉入戲劇故事，因而被虛構人物所強力吸引。觀眾甚至在排除了意識與理性的控制時，更會透過戲劇藝術作品所允許的想像空間而經驗到強力情緒。因此，距離感相對而言允許觀眾對劇情涉入情感，同時也提供了觀眾發展情感涉入的條件。當觀眾把意識轉移到想像，想像又將情緒投影到所見的影像，跟隨著情緒而產生的就是對戲劇世界的忘我與暫時的信以為真。

面對敘事情節的心理涉入與距離因人而異，年齡與經驗應當都與涉入和距離有著互動關係。換句話說，觀眾對劇情接收的能力與品質、所接收的內容或對故事內容的理解與詮釋，都與因移情和距離而產生的心理反應有關。

到目前為止，戲劇理論家對心理距離尚未取得一致結論。Ben Chaim (1984)在探索戲劇相關理論後曾謂，距離是一種對虛構情境的認識，超越一般所相信的事實，也超越一個人認知的領域。但是觀眾的確會因自己的心理作用而將戲劇故事「當成(seeing as)」另外一種真實(1984:69)。電視劇如何讓觀眾經驗故事，對劇情有適宜的情感涉入以獲得觀賞愉悅，卻同時又因知道故事乃屬虛構而不必涉

⓲ 梅茲自承電影是所有敘事中最具距離的媒介。

入太深產生不良後果，顯然是電視劇敘事者不斷面對的困難考驗。

五、情感與思維的週期

　　不同理論者曾從十八世紀開始提出兩種有關涉入、幻覺、距離的理論，分屬兩極(bipolar)與雙態(bimodal)面向(Burwick, 1991:3)。兩極理論視劇場觀眾為理性或易受劇情所騙，雙態理論則認為觀賞戲劇同時存有清醒與涉入兩種心理。經過幾近兩世紀的研究，幻覺、涉入、認同、距離一直被認為是同時存在的觀劇心理，但因實徵研究仍舊匱乏，面對戲劇的心理變化程序迄今沒有相對公式可資遵循，一切依劇而定，依人而定。

　　其實，涉入與幻覺的來源究竟是如同兩果與哥德所論的來自視覺和舞臺效果，或是如狄德羅所論之來自演員，都只指稱了部分起因。顯然這些因素與戲劇性敘事的整體再現有關，甚而與整個故事、論述的環節都有關係。任何一個相關部門的失誤都會導致幻覺破滅，影響觀眾停止涉入、認同與神入，轉而開始累積起距離感，並改用理性思維接收訊息，思考意義。

　　然而當觀眾停止涉入、認同，產生距離後，開始進行理智評論，但下個場景或下場戲中，仍然可以回到原先參與故事的情況，對電視劇置入想像、涉入、認同，隨之又開始另一個同具情感幻覺與理性距離的分析週期。

　　當然，觀眾並非全然用到移情或距離才能欣賞電視劇。觀眾心理與個人年齡、經驗、性向的交相作用，隨時影響其對電視劇的詮釋與喜好。現代劇場主張排斥幻覺最力的人士布雷希特，就認為提供幻覺好像讓觀眾「騎乘旋轉木馬」(引自Burwick, 1991:5)。但從另一角度思考，旋轉木馬臺上的「馬」雖然不是真的，每匹「木馬」卻花了工匠許多時間加以雕琢，那些燈光、音樂、油漆與裝扮更無不使乘客張大眼睛；那種開心的騎乘經驗無論如何都是一種真實的

愉快的參與感。對一些從無騎乘真馬經驗或是無法騎乘、不願騎乘真馬的人來說，騎乘假馬顯然比騎乘真馬更為安全、舒適、適宜賞玩；旋轉木馬無疑也是電視劇這個人生經驗代用品最好的比喻。

在戲劇與電影的例子裡，至今也無特定方法或技巧可確實操控觀眾的移情與距離。梅茲與沙特曾強調，觀眾總能察覺到觀賞時所面對的是虛構敘事，因而有一種自然願望要去相信(to "see as")，但距離感又危及了「自願去相信」的程度。一件敘事作品的「距離感」太多，不論是意識型態的乖訛謬誤、再現手法的奇異特殊、或是情節的顛倒破碎，都將難以讓足夠觀眾付出理性或感性欣賞，可能也更沒有多少觀眾願意花時間品味。

移情與距離，涉入與幻覺之間的動態關聯，至今只有彼此因果的答案，沒有統一的標準，也不見得能有一概而論的情況。研究戲劇幻覺的作家只說，觀賞藝術的心理過去曾吸引阿多諾、胡塞爾、迦達美、龔貝克和德里達這些哲學大師討論，單憑此點恐就足以說明觀賞心理這個議題的複雜與困難了（引自Burwick, 1991:9）。

第四節　本章小結

任何一齣聲音與影像的敘事作品對觀眾的效果，總需要與該作品的演出情境脈絡一起考量，包括製作的風格、主題、觀眾對作品的想法等。總之，一齣電視劇是一個有機互動的符號象徵系統，觀眾對劇中任何一套符號訊息的接收品質都會影響其對其他符號系統的詮釋。

電視劇常以不同類型分辨出不同的觀眾特性，不同時段與不同內容的電視劇也會有不同的觀眾。如社會檔案治安型的故事總較吸引年輕學生，傳統經典文學及歷史故事、歌仔戲及其他地方戲曲則較合年長觀眾的胃口。電視劇的觀眾具有不同個人歷史背景、意識

型態，但是他們居住在相同地域，使用共同語言。這一點也是Mc-Quail (1997:27)所認為的重要社會文化認同特徵，使戲劇節目能在一個地區對一群觀眾傳送訊息，獲得回響。

本章旨在討論電視劇觀眾內化故事的過程，依次討論了觀眾與文本的關係、審美心理過程和觀賞體驗、最後論及涉入與距離的遊戲。在現代思潮之下，觀眾審美結果本無評判標準。Cartmell, *et al.* (1997:3)曾就此提出中肯建議：「美學的評斷不是理所當然的。我們應該從社會力量的實踐與行使自我描述這兩方面去了解美，而不是把美當成文化資本的形式。」

總之，敘事總是向觀眾提出與秩序有關的觀念，如透過結構向觀眾展示世界的奇特，讓觀眾重新檢視一些新的與舊的事物與想法。電視劇敘事幫助觀眾注意人與事之間的錯綜複雜關係，也幫助觀眾檢查人際互動的品質與後果。敘事一面從文化層面讓觀眾認同自己的社會地位，一面從個人心理方面整理個人的人際關係。

本章認為，觀眾是傳播過程中能夠內化訊息的不同個體。研究者除了從一般收視調查瞭解觀眾外，更須從心理層面討論觀眾觀賞電視劇的內心反應。近年來，Iser (1978)與 Jauss (1982)均曾提出具有相當影響力的讀者反應理論，開拓了有關距離、移情、認同、接收、審美等不同角度的研究議題。

最後，研究電視劇的學者Tulloch (1990:196)曾經表示，為什麼觀眾會認為一些節目有品質，仍是一個「專業奧秘(a professional mystery)」。在更成熟的研究尚未發表之前，我們只能根據相關文獻臆測品質與「氣氛(mood)」相關。例如，美國黃金時段的系列電視劇 "Hill Street Blues" 曾被譽為是具有高品質的電視劇，原因多與該劇所散布的「後自由、新保守」氣氛有關，而該氣氛正好也是當時美國社會所瀰漫的政治情緒。Tulloch也猜測，品質或跟性別特質相關，如女孩喜歡浪漫愛情、人際關係、溫馨、及互助等題材。但無

論如何，有關電視劇品質的問題至今尚無定論，而了解觀眾的心理可能正是了解電視劇品質的關鍵途徑之一。

姚一葦(1992:128–129)曾引述著名戲劇學者沙賽(F. Sarcey)與馬修斯(B. Matthews)之言說明「無觀眾，即無戲劇」。姚一葦並稱，「戲劇必須是為觀眾製造的，如果觀眾是粗糙的、野蠻的，那麼戲劇也必須是粗糙的、野蠻的；如果觀眾喜愛有趣的事物，那麼就必須避免一切黯淡的情感。」同時，Iser (1974:281)也曾表示，「讀者經驗文本的方式反射他自己的氣質稟賦，在這一方面文學文本好像一面鏡子」。

然而這些論點似乎仍不能成為電視劇因通俗化、商業化而不注重美學成就與藝術層面的藉口，因為我們也常能聽見類似王爾德(O. Wilde)所提出的反擊：「藝術家永遠不該追求通俗，大眾應力求使自己藝術化」（林國源譯，1985:300）。觀眾是電視劇敘事者自我世界的延伸，而敘事者的自我世界則是與觀眾共享的世界。

第六章 結論：論電視劇敘事的本質

　　直立人、智性人、經濟人、社會人、政治人等詞彙過去都是各學門對「人」所提出的稱呼，而Fisher (1987:62)承繼皮爾斯與Burke的思想，認為人也可歸屬為製造與使用象徵符號以利溝通的特殊物種，或直稱為「敘事人」。

　　根據Fisher (1987:158)，敘事之特性就在跨越時空，沒有溝通或文化障礙；不分語言或種族，所有人都能了解故事，「因為我們都從敘事中生活，也都從故事中了解生命」(1987:66)。如電視劇這類虛構的戲劇敘事尤其重要，因其能協助人們判斷生命現象，提供新知與信仰。戲劇敘事不但允許觀眾驗證舊的意識型態，更鼓勵社會大眾詮釋與再建傳統社會價值，甚至不時潛移默化，導引人們的日常行為。

　　Fisher (1987:18)指出，所有再現行為只要具有意義，就有說服力量。電視劇敘事者透過象徵符號再現世界，不斷播送具有深層意義的意識型態與價值觀念，因而常對觀眾認知與態度產生影響。而觀眾每晚在黃金時段齊聚電視機前，觀賞敘事作品裡所虛擬的符號世界，在主動接收訊息之餘，也系統性地接受這些意識型態與價值觀念而不自知。❶

　　Rosenberg (1998)曾謂，即使希臘的石製建築早已傾塌蒙塵，希臘的戲劇結構仍然好端端地活在電視節目裡。同理，電視劇每天晚

❶　當然，電視劇的播出不限黃金時段，下午或甚至深夜的重播也都會吸引觀眾觀賞。

上演出戲劇衝突，借用希臘時期亞里斯多德式的故事結構和結局，不但讓觀眾在故事中得到情緒滿足與放鬆，更延續了自古至今都屬人類所獨有的敘事內涵。

本章整理有關電視劇敘事的本質問題，依次提出摘要、總結、對電視劇本質的提問、以及對電視劇敘事傳播的展望。本章並試圖以理論命題方式，將全書所討論之電視劇內在變項一一陳述討論（見本章第一節第三部分）。

第一節　總結

一、摘要

電視劇是透過說故事方式溝通情感的娛樂性表演形式。藉用故事類型與論述形式，電視劇不斷向觀眾傳播通俗故事，當然也就包含了社會傳統最為普遍的價值與道德意識。簡言之，電視劇敘事依本書所述可定義為「傳播者與觀眾間透過論述所再現的戲劇故事」。

其次，電視劇裡的敘事文本與語言符號總是與社會認同、知識信念、及社會關係共存(Fairclough, 1995:55)，也涉及了複雜的製作背景、社會與個人心理狀態，並與觀眾之接收與解讀有密切互動關係。因此，有關電視劇敘事的理論不應僅是電視劇文本製作的討論，更應強調電視劇敘事中的戲劇傳播概念，甚至假設敘事行為與論述方法都有理性、意義，並有傳播目的。

在本書中，電視劇敘事理論因而包含故事、符號論述、文本中的人物與情節結構形式、觀眾觀賞心理等重要變項，旨在以電視劇敘事者所創作的文本結構為基礎，思辨其類型與公式，最後並討論觀眾如何接收與欣賞。❷

❷　此一架構乃依Berger (1997:37)之建議。

本書第一章首先描繪有關電視劇敘事的生態，強調社會（包括政府、電視公司）、觀眾、文本（包括故事、論述）等各層級間的互動都影響電視劇再現的面貌和解讀；反之，電視劇的再現與觀眾對電視劇的反應，同樣影響生態中其他系統的存續。換言之，每一個電視劇敘事環節都彼此相互影響，致使電視劇從社會情境、製播到解讀間亦都充滿了變數，誠屬複雜社會現象。

Fiske (1984)認為，戲劇敘事作品並非只含括社會性題材與語言的符號而已。作品來自社會，最終目的也具有社會性；其內容情節鋪陳不但架構在敘事者之社會經驗，觀賞後之知覺也與觀眾的社會經驗有關。在相信作品與社會經驗間具有雙向流程之刻，Fiske選擇以文學結構主義(structuralism)解釋觀眾的主觀認知與社會主流意識型態（見第二章討論）。

事實上，Fiske不僅解讀戲劇敘事的意義，更進而指稱受歡迎的大眾藝術（如電視劇）基本上皆屬神話型式，能為所有社會問題與世界危機提出類似「答案」式的劇情（雖然這些答案不過只是敘事者自己想出來的故事罷了）。而電視劇不僅提供現存社會經驗的「替代」模式，讓觀眾從觀賞中得以從真實生活解脫（如本書第四章介紹之神怪劇即為一例），　更鼓勵觀眾從文本詮釋社會經驗的特定意義，從而鞏固現有的社會意識與價值觀（見第三章討論）。

本書指出，電視劇不同類型間並未存有明顯分界。類型原係心理結構的附加文化產物，基本上屬一種形容與指稱，並非不可變動的規則。不過，對分類及公式性內涵的需求，過去在文學創作上具有特殊地位，也是生活與美學中極為重要的規律性活動，且是認知與行為的基本概念。類型與公式有時演變成規範作品的溝通符號，具有重要意義（見第四章討論）。

依靠各種類型所特有之公式化內涵，電視劇之敘事作品具備著內在連繫，並藉由時空、情節、角色功能、人物關係等結構網織出

故事骨架（高宣揚，1994:10）。如目前臺灣電視劇出現時間集中或時間延展形式，而人物關係則顯示開放式或封閉式的制式組織。

電視劇模擬人生的手法須與當代思潮結合，才能讓觀眾理解。此種模擬並非與真實外在生活完全一致，而是以藝術手法紀錄並轉換人類的行為與思想層面。電視劇因此可謂同時再現了社會之外在事件與內在精神，集結現有社會之集體意識（見第二章討論）。

次者，本書認為電視劇審美體驗係一種對影像、聲音訊息刺激持續產生反應的心理過程，可讓觀眾在熟悉的居家環境中尋找快樂並感受滿足。這種單純的快樂、滿足就是最起碼的審美經驗（丹青藝叢，1987: 7–8），可協助移情、幻覺與認知等觀賞心理作用得以成立（見第五章討論）。

電視劇透過寫實帶給閱聽人幻覺與想像的空間，使閱聽人「覺得」情節、人物、動作（戲劇之中心事件）都很「真實」，因而就能輕易了解、接受劇中的世界與情境，並受到劇情與價值觀的感染與左右。Grodal (1997)即曾指出，如電視劇這類虛構敘事作品之視聽訊息所刺激的不僅是心理與知覺反應，也包括情緒與生理反應；大眾敘事作品對觀眾的影響實在不能輕忽。

二、本書結論

電視劇依賴觀眾對劇情與人物的熟悉而存在，再現如婚姻、出生、離婚、死亡等真實生活中的場面。Geraghty (1991:41)指出，電視劇引發的情緒，一般而言仍然就是那些日常生活中眾人所擁有的經驗與情緒。

Fiske (1991)認為，電視劇敘事者以「似真」寫實手法將每個環節與關係都串連得很清楚且具有邏輯，每件事看起來都像是真的。此時觀眾即以為看見了「真相」，電視劇因而發揮了影響觀眾的功能。即使是具有幻想性的劇情(如神怪劇)，電視劇仍然可依循「因果律」

發展，故事情節在可辨認的邏輯系統之內模擬與再現人生，因此也都被閱聽人認為具有某種程度的真實性而樂於接受。

觀眾從電視劇內容探索社會真相，尋求社會認同並增進社會價值觀，乃是電視媒介與社會文化不斷交流的結果。然而過去研究發現，電視劇的再現卻與真實社會頗有差距。這些研究認為，電視劇人物之描述與情節鋪排均有失衡現象；有些題材幾乎是電視劇的禁忌，如失業、貧窮、戰爭、近親通姦、家庭暴力、政治議題等，另些題材則不斷複製（如愛情、親情），直到觀眾生厭為止。

臺灣電視劇主要情節大都避免觸及社會實質 （蔡琰， 1995,1998a），真實社會隱蔽於戲劇表面架構之下，僅能作為戲劇事件的背景，並未成為戲劇動作。劇中人不直接參與社會性事件，任何街頭政治或民權運動也從未受到青睞。現代社會的真實情境（如變動中的政策與改革精神）以及文化發展（如哈日情懷），都在電視劇中缺席。

另一方面，電視劇透過不同劇種，一再反覆某些公式性內涵，尤其是在故事情節、人物關係、與結局部分，如結局總是展示衝突之後的和平、成功、和諧、完美；中國傳統社會價值，如善良、公理則永遠勝利。電視劇透過公式性的情節重述，展現了一般觀眾對精神世界的「嚮往」，卻與實際生活中的現實（包括政治、社會、經濟等層面）均有差異。

事實上，電視劇寫下的故事不過是想像中的世界，而這個想像的世界係以人類的情感和邏輯為依歸。同時，電視劇顯現了現實世界的替換，❸一方面反映觀眾精神領域的夢境與期盼，另方面則凸

❸　如許多研究發現，電視劇偏向描寫男性、專業化或白領階級人物（牛慶福， 1981; Dominick & Rouch, 1972; Seggar & Wheller, 1973）。電視劇故事多發生在青壯年紀的主要角色身上 （劉菁菁， 1987; Symthe, 1953）。研究也多證實，電視劇普遍描寫暴力，職業、性別的偏頗描述

顯現實社會的偏頗與成見。

　　過去文獻均曾顯示電視劇之情節與真實生活有差距，❹其虛構的故事情節是一連串的習俗慣例、美學敘述手法、觀眾自我形成之幻覺所合併而成(Kaminsky, 1985:18)。討論類型的作者Rose (1985)承認，電視係由一些製播者和觀眾都明白的基本幻覺原則指引。Seldes (1950:63)更明白指出，為了滿足觀眾，電視劇作家將故事轉型成為眾所周知的迷思與神話。在此轉型過程中，創作者抽掉真實的人類行為，但保留熟悉的與理想的故事主題與人物角色。

　　「通俗」二字常被用來形容訴諸於情慾的娛樂作品，而電視通俗劇就常被指控訴諸於觀眾的情緒而非理智。 Kaminsky (1985)及Seldes (1950)即謂，通俗劇絕非傳播人類智慧的理智之作，很難成為高尚精緻的菁英文化作品。但是兩位作者們亦相信，觀眾在放鬆氣氛下特別容易接受劇情中的特定社會習俗與神話結構。當訊息重複提供公式性符碼時，這些影像對觀眾潛意識造成長期性影響，但卻幾乎沒有促成觀眾心理「成長」的機會 (Seldes, 1950:102)。

　　換言之，透過傳播媒介所飾演的社會真相，其實多半是作者有意的虛構。劇中世界一面反映社會上的傷痛、競爭、自私與冷漠，一面描寫人間的互愛、互助、和諧與歡樂。劇中取材時空範圍普遍狹小，社會之定義也相當侷限，僅及於家庭及同儕團體，對異質團體或其他廣義世界裡存有的人類活動少有興趣；這些現象俱都顯示

對兒童成長與學習均有負面影響　(Cantor & Cantor, 1992; de Fleur, 1964; 范淑娟, 1991; Gerbner, 1970; Head, 1954; 羅文坤, 1976)。除愛情、家庭等題材外，戰爭、失業、民權、選舉就較少出現(Newcomb, 1974)。

❹　家庭類電視劇尤喜呈現人類世界的烏托邦（蔡琰, 1997a；吳永昌, 1982)。Rowe (1994:107)也認為，電視劇多藉寫實手法製作中上階級的家庭生活，忽略了大多數非裔美國家庭真實的社會情境，顯示電視劇提供烏托邦。

國內電視劇的創作空間仍有極大發展餘地。

三、電視劇敍事之理論建構

如第一節所述，本書旨在討論電視劇，可仿前定義為「傳播敍事者產製電視劇文本以促使觀眾接收的互動問題」。本書迄今討論可整理為《圖6-1》。

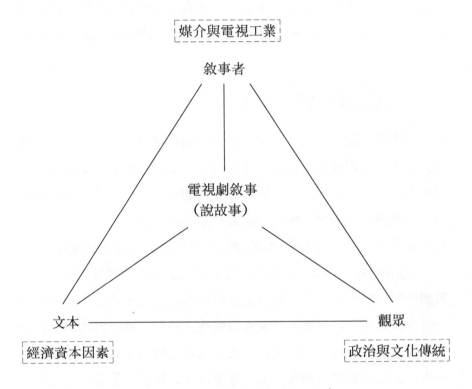

圖6-1：電視劇敍事理論建構*

*本書只討論了電視劇敍事的三個內在變項因素，外在因素以虛框表示。

如《圖6-1》所示，有關電視劇敍事之理論係以「電視劇說故事」為核心的系統性說明，強調電視劇的內涵乃敍事之一種，並以戲劇表演的論述方式再現故事（文本）給觀眾；敍事者、文本、觀眾三

者互相影響因而產生與社會結構密切相關的戲劇傳播行為。

因此，敘事者、文本、觀眾乃屬電視劇理論的三個重要（基本）研究變項，分別各自受到外在與內在次系統的牽制。以敘事者為例，影響其編劇創作行為最為重要之外在肇因，明顯來自電視劇生態環境中的產銷管道，包括播映電視劇的電視公司、提供製作電視劇的節目商、以及電視劇製播時的政治與文化傳統與意識型態等。而敘事者的內在因素則包括了敘事者如何再現社會真實以及其在編劇時所使用的符號與社會集體記憶。以下針對電視劇敘事理論之重要內、外在因素加以整理說明。

(一)影響電視劇的內在變項

在電視劇敘事理論之架構中，電視劇依據敘事者、文本、觀眾等三個變項共同解釋電視劇。首先，「敘事者」以戲劇表演論述方式試圖再現社會大眾的集體記憶，並以再創造的手法，依戲劇結構編製出有意義的傳播文本符碼，讓觀眾接收與解讀。影響敘事者的內在因素因而可歸納為再現、編碼、戲劇、結構形式（參見《圖6-1(A)》）。

如前所述，「文本」是電視劇敘事理論之第二個重要變項，指電視劇所展示的故事內容。簡言之，敘事內涵即由不同故事元素組合成各種戲劇類型，並透過公式性符號傳播特定意義；這些類型與公式都源自社會中的「約定俗成」。文本故事之內容受到特定類型結構約束，而這些類型結構實又來自歷史傳承之迷思，是在特定文化下所維持的社會經驗累積（參見《圖6-1(B)》）。

此外，「觀眾」是電視劇敘事理論之第三個變項，依舊有其內在影響因素。如文本之意義立基於觀眾的接收與詮釋，而接收與詮釋則有賴解讀文本的素養；不僅是對視聽符號論述方法的過去經驗，也是觀眾個人人格的外顯。接收要經過審美心理過程，引發聯想和想像，詮釋則透過審美體驗產生涉入與距離之感。這兩個過程均造

就觀眾似真的幻覺，產生審美效應，不僅融合了感性與理性的思辨
週期，成為影響敘事者產製文本的主要判準之一(參見《圖6-1(C)》)。

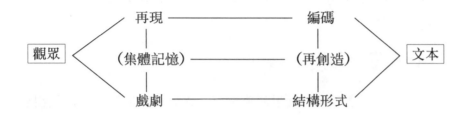

圖6-1(A)：敘事者內在影響因素*

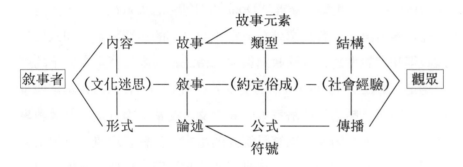

圖6-1(B)：文本內在影響因素

圖6-1(C)：觀眾內在影響因素

*本表中，直線表因素間之關係，間接因素置於括號（ ）之內。每一變項
 均與其他兩個變項有互動關係，如《圖6-1(A)》中之敘事者內在變項（如
 再現、編碼、戲劇、與結構形式），即受到文本與觀眾變項的互動影響。

以上三者首尾相銜，共同決定了電視劇敘事的內涵。因此，電視劇敘事理論的核心就在於說（或演）出一個好故事，讓觀眾喜愛並長期收視。然而除上述內在因素外，電視劇敘事也受到其他因素影響，簡單討論如下。

㈡影響電視劇的外在變項

如《圖6–1》所示，電視劇敘事理論之外在因素明顯來自電視劇生態中的社會與文化變項，如媒介與電視工業影響敘事者之創作、經濟與資本因素影響文本之製作、政治與文化傳統則影響觀眾觀賞電視劇的經驗與體驗。參考O'Donnell (1999)討論電視劇敘事生態的著作，本書第一章曾列舉外在於電視劇文本的影響因素，如政府執政政策和意識型態、各國政治與文化傳統、國際間資本家競爭的壓力均是。綜觀O'Donnell所舉的文本外在影響因素，應以資本家競爭與電視公司、頻道的經濟資本因素對文本衝擊最為直接。至於敘事者的最重要外在因素，則應是媒介與電視工業整體環境。電視劇觀眾則受到政府、政治氣氛、意識型態等政治與文化傳統等外在因素影響。

本書並未專就這些外在因素逐一討論，有賴後續研究進一步加以深究。

㈢研究發現簡述

以敘事理論的觀點，電視劇以通俗戲劇表演為傳播過程，展示文化迷思與社會約定俗成。電視劇所涵蓋的互動傳播現象可謂就是敘事的議題，包括敘事（產製）者、文本、觀眾。本書總結電視劇敘事理論的重點為下述發現：

一、以敘事者為例，相關研究發現包括：

①電視劇乃敘事者透過戲劇結構編碼再創之集體記憶；

②電視劇再現之內容多具通俗劇特徵；

③電視劇再現社會與文化，凝聚集體記憶的結晶；

④電視劇再現係透過戲劇編碼形式；

⑤編碼的再創造行為拘限於某種結構形式，如時空、情節、角色功能、人物關係等；

⑥敘事者編碼時會再建社會普遍接受的迷思與神話；

⑦廣義的敘事者影響文本內容。

二、與文本相關之發現包括：

①傳播者與觀眾間之互動乃藉敘事文本達成；

②電視劇文本之內容與形式與故事與論述極為相近；

③故事與論述是電視劇敘事的核心；

④電視劇之故事皆有特定類型與公式結構，其為社會經驗中之約定俗成；

⑤電視劇故事被觀眾所認知的基礎含故事元素、類型、公式、符號等適切結構樣式；

⑥電視劇論述與符號之傳播形式有關；

⑦電視劇故事及論述展示社會主流意識型態、價值觀念、與文化迷思；

⑧電視劇文本影響觀眾接收。

三、與觀眾有關之主要發現有：

①觀眾主動接收電視劇敘事內容；

②具有解讀視聽符號素養的觀眾始能詮釋電視劇敘事；

③接收與詮釋的過程屬於電視劇審美體驗；

④電視劇審美心理產生聯想與想像等心理活動；

⑤電視劇審美體驗游移於涉入與距離心理現象之間；

⑥審美心理過程與體驗取決於電視劇觀眾之經驗與人格；

⑦電視劇觀眾之觀賞效應包括幻覺；

⑧接收、詮釋、審美心理過程、體驗、幻覺等審美心理彼此相關，相互影響；

⑨觀眾效應影響敘事者之創作。

第二節 電視劇敘事本質

一、觀眾豈是姑妄聽之，毫無所動？

電視劇展演的是故事，而故事就是影響人類精神生活的重要力量。電視劇研究者不能因為電視劇演的是虛構故事，就認為電視劇敘事與社會生活無關。其實正因為電視劇是敘事者的虛構成品，無須擔心中立、客觀的問題，因而特別適宜釋放人類的想像與幻覺，植入現世生活中特定的價值觀與意識型態。

虛構故事中的杜撰人物與事件是現實生活裡人際關係的誇張形式，往往與真實情況或真實生活背道而馳，目的僅在吸引觀眾的注意與喜好。但是當觀眾認同了故事人物與情節之際，也就是電視劇傳播影響力特別值得關心的時機。誰能否認梁山泊的虛構故事講的不是「英雄」行徑？否認潘金蓮的故事講的不是「美人」心情？而豬八戒、孫悟空這些虛構人物更是現實生活行為與語言的一部分？

三十年前，美國電視劇〈杏林春暖("Marcus Welby, MD")〉曾因演員成功詮釋威爾比醫生而使該劇製作單位收到二十五萬多封觀眾來函，要求這位「威爾比醫生」提供醫療服務(Miller, 1998:23)。這種實際發生的個案顯示，即使是虛構人物與劇情，對觀眾而言經常仍有極為「真實」的程度；有些過於投入劇情的觀眾甚至難以區分虛構與真實間之差別究在何處。

著名的新聞性雜誌《時代周刊》曾在一九九九年的四月二十六日以彩色跨頁報導封面故事〈星際大戰〉，並藉「銀河導覽(A Galactic

Guide)」專製圖表說明此片人物的彼此關係。❺在該篇新聞報導中，電影虛構人物均附上彩色照片，繪製了他們的世系族譜，包括彼此血緣與敵友關係。連那把會發出電衝聲響的道具光刀(light saber)，也附上了彩色圖解，說明內部科學原理與光電結構。❻在《時代周刊》這篇長達三頁的報導中，「虛構」這個字眼從未出現在任何人物、交通工具、或武器的介紹文字中。這種將假象與真實混合（或是將虛構再予似真化）的過程，觀眾豈能「姑妄聽之」而毫無心動？

如今臺灣有幾個人沒見（聽）過「小燕子」這名「女子」？有幾個不會哼哼唱唱連續劇〈包青天〉的主題曲？當社會不斷批判電視劇虛構敘事對現實生活有所影響時，不妨思考為何在動畫電影〈花木蘭〉拍賣現場競售獲得最高價標的畫像作品並非勇敢獨立的女主角木蘭，而是邪惡凶殘的韃靼男領袖？美國亞利桑那州立特頓市(Littleton)哥倫邦校園血案發生後，為何人們赫然發現真實情境與電影故事竟然如此雷同，因而要求里奧那多・迪卡皮歐所扮演的電影負起部分責任？為何由美國總統召集之媒體負責人隨後會要求媒體自律？顯然，暴力與血腥透過戲劇敘事的「揉捏」後，已經成為觀眾日常生活的部分，難以再輕易劃分其間界限。

雖然我們不易觀察虛構敘事在人們認知結構中所佔的部分，但仍可觀察到虛構角色與情節如何成為現實生活的一環。當虛構敘事中的人物與情節被熱切當成聊天或是新聞的題材時，❼「姑妄言之、

❺　第83-84頁，族譜展示各重要人物的家庭與師徒關係。

❻　《時代週刊》以透視結構圖解釋水晶能源如何發展作為「光刀」武器，並介紹許多科學性技術名詞，如磁性穩定器、發電體、能源閥門、能量水晶主體、聚焦水晶、能源加強線圈、能量轉換電路等，使水晶能量恍如殺敵利器，其實這些全都是無中生有的假資訊。

❼　如美國電視劇〈朱門恩怨〉引起該國人民熱切猜測誰是槍擊主角J. R.的人物，大學生更群聚在電視機前面，把劇中角色當成鄰居一樣關心。又如大陸電視劇〈雍正皇朝〉引起大眾討論大陸的政治現實，相關新

姑妄聽之」此話的意義似應再思。

首先，電視劇觀眾所享受的虛構情節雖屬「無謂情事(fictional nonsense)」，卻亦為十分「真實」的社會傳播活動。Ing (1985)、Livingstone (1988)都曾指出，觀眾從電視劇劇情中抽取令人愉快的情境，也能懂得戲劇情境提供的反諷畫面，乃因這些電視劇人物、對話、情境都與其日常生活相關。

羅慧雯(1998)在談及電視劇時，曾指認電視劇內容具有「真實性之謎」，如觀看「趨勢劇」❽就能使觀眾對日本現在社會的印象從平面轉為立體。但是羅氏認為電視劇對日本現代女性的刻畫仍屬幻想與期望的投影，「並不深刻也不盡符合真實，但有一部分卻是寫實的【得】令人瞠目結舌」。因此羅氏結論，連續劇「反映的是兩種真實，生活型態的真實與心理需求的真實」。

的確，電視劇的內容大都由敘事者杜撰編製。而敘事者雖一向對人類活動抱持極大興趣，不斷探索人類行為的意義，其故事真實與否卻非關心要件。電視劇的再現多以模擬人生方式，將現實社會中的人生百態編成故事，然後加以戲劇化的處理。無論故事題材是舊有傳說或是新鮮社會檔案，敘事者都會將故事與社會現有需求、意識型態、價值觀結合，以適合當代觀賞口味。這種情形往往使研究者在分析電視劇敘事的內涵時，難以判定觀眾是否真能瞭解劇情，或是否能跳脫敘事者所設下的「圈套」。

研究者在釐清電視劇與社會的關係時，常假設戲劇世界從開始到劇終之間才是真實經驗的象徵。一旦戲劇結束，觀眾離開坐席，劇中呈現的經驗模式只會留下薄弱的社會現實經驗(Berger & Luckmann, 1967)，無法累積、轉化、或反映社會文化。

　　　關刊載在社會版而非影劇版。

❽　羅氏稱日本寫實社會的高收視率電視劇為「趨勢劇」，以形容這種電視劇表現日本人之多種面向。

但文獻顯示，影劇作品中的虛構敘事對觀眾認知與行為俱有影響，其中以青少年自電視（或電影）學習的暴力行為最為可議。如Cook (1992)即曾強調，敘事連結著作者與觀眾共有的現實與虛構世界。透過傳播者現實世界中的虛構人物與事件，敘事作品引發觀眾的想像，最後觀眾再將得自於虛構敘事的現實，重新沉澱於現實生活，因而產生仿效自戲劇虛構世界的真實行為。

顏元叔(1960:136–137)亦稱， 敘事者雖然未用語言文字表現真相，只將某種幻覺演出（如將失戀與細雨兩件沒有邏輯關聯的事情寫在一起），期待幻覺仍能取代真理或真相；這種觀點正好印證了一般人常說的，「說上千篇的謊言，便成真理」。透過大眾傳播媒介裡的訊息與符號，觀眾「經過長期濡染之後，便把幻覺視為一個邏輯的命題了」。於是，下雨天品嚐失戀，總有特別滋味。

廖炳惠(1990:249)在介紹莎士比亞劇作時，亦曾討論類似主題，肯定戲劇的社會影響力。廖炳惠指出，幻覺、假象的力量(power of illusion)極易造成觀眾「以假為真」的感覺：「虛構的假象一旦維持一段時間後，勢必擬真，甚至變成真實，教世人以想像去參與，將假象化為實境」。

葉長海(1990)與Fiske (1991)二人也曾極力鼓吹電視劇虛構幻想正是社會真實經驗累積的說法。Robert Scholes秉持相同看法，卻從另一角度敘述虛構敘事的影響，認為與已知、現實世界分離的虛構敘事會以特別認知方式回到人們的現實生活 （引自Mathews, 1997:4）。

如上所引，顯然電視劇的虛構故事與社會實質有不可分割的互動關係。中外電視評論者、戲劇學者與社會教育、文藝學者均一致相信，觀眾並非對電視劇訊息隨意「姑妄聽之」；其實，電視劇對社會人心的影響不容忽視。

二、敘事者豈可姑妄言之，隨意編寫？

　　既然電視劇已如前述具有龐大社會影響力量，但卻又不完全反映當前社會文化，僅能提供選擇性的再現結果。電視劇或描寫過去或描寫現在社會虛像，基本上是現代時空、環境、需求與思想體系彼此交互作用之效，❾或可以下列公式表示（蔡琰，1994）：

$$〔f〈時 \times 地 \times 需求 \times 意識型態〉〕 ❿$$

此公式顯示，真實時間、地域、需求與意識中的現實與想像彼此密切交織，相互作用，因而形成電視劇的虛幻故事，所不同者只是這個故事明確地與「我們（觀眾）」有關，而非敘事者任意編撰而成。

　　換言之，電視劇所演出的虛幻與歷史故事，總是在文本中存有現代意識等待觀眾加以汲取。Iser (1974:xii)相信，即使採用歷史或社會中最常發生的事件與人物撰寫（電視劇）故事，並不代表敘事者不會提供一個相反於常態的經驗模式任由讀者在其中騁馳想像。或者，讀者可能自行從故事中發掘另一種現實，正好用來調整生活中的現實經驗。

　　Iser (1974:278)也暗示，觀眾所經驗的敘事都將「暫時」沉潛於讀者的心智；換一個時空、換一個情境，那些來自故事的記憶與經驗又會以不可預期的方式顯露於真實生活的某個層面或某個場合。文本的力量不只在用字、資訊、陳述，也（更）在透過讀者心智所產生的後果。Iser認為，文本連結了讀者的過去、現在和未來，其心

❾　如臺灣第一次民選總統前（民國八十五年一月），臺視推出展示「族群融合」的電視劇〈臺灣演藝〉，而中華人民共和國則在臺灣第二次總統大選前，製作電視劇展示其國防裝備及武力。

❿　本公式中的"f"表數學公式。

智作用終將展示敘事所存有的力量。

另一方面，Lipsitz (1990:80)則擔心電視劇會摧毀人們真實歷史與生活經驗，因為電視劇演出的虛擬情節對觀眾而言經常十分陌生，如電視劇家庭生活與真實家庭生活顯然就不相一致。觀眾也往往報告電視劇中的母親角色與自己母親不同，一般大眾也不像劇中主角那樣「高尚明智」或「愚蠢」；或者，雖然沒有那麼「高貴」，卻也不至於那麼「邪惡卑鄙」。

儘管電視劇的人物與新奇事件往往不能驗證觀眾自己的生活經驗，可是電視劇仍然演出觀眾認知中能夠接受的經驗，或至少在社會與歷史中「的確有這樣的事情」。如Burwick (1991:122)曾指出觀劇的重要心情：「我自願跟隨戲劇敘事詩人到他所帶領我之處；我看、【我】聽、【我】相信所有他讓我看、【讓我】聽、【讓我】相信【的事情】；如果他不能完成這個，他不是詩人」(添加語句出自本文作者)。

電視劇亦可看成是一種「戲劇性的遊戲」，透過幾可觸摸的演員扮演似真的事件與情感，尤其是觀眾邏輯推理後覺得的確可能發生的事情，我們自幼不就從所聽所聞中早已知道天堂與地獄、或諸神與鬼怪的存在？但另一方面，電視劇又是日常生活的創意表現，「她」的可愛在於透過好的劇情故事提供給我們一個開闊的精神空間，改寫我們對歷史與生活的記憶（天堂與地獄在神怪劇中的意涵並非一成不變），重新創造我們對藝術與道德的原有認知。

當然，電視劇之敘事文本原就不該被天真而單純地視為能完整「反映現實(mirror realities)」。敘事者對故事內容與再現的論述方法都掌有決策權，而敘事的目的、社會的情境、或甚至決策者的興趣，也都對敘事文本有影響。 廖炳惠(1990:212)就曾引述Dollimore的看法，指出國家政令往往刻意強調社會秩序與治安的穩定，但這並不表示每個觀眾都要服從這些政令所強調的教條；相反的，「強調秩序

的重要乃是意識型態相互搏鬥的策略，只顯出當局對底下逐漸形成的社會力量感到不安，因此力圖將那股力量想像為具威脅，甚至應加以壓抑、唾棄。」

廖氏之言或許可以說明何以臺灣電視家庭劇及師生劇總是描寫溫馨的家庭及安寧有序的學校教學環境，或者警匪劇中總是代表法律與秩序的一方獲勝；其實，這些電視劇顯現的「寧靜圓滿」與臺灣新聞報導描繪的社會現況似乎大異其趣（雖然新聞報導也只是社會真實的部分再現）。顯然Dollimore的理論並不只適用於英國社會，臺灣電視劇中特意凸顯的安平祥和，正好與現實社會中之某些脫序現象產生對比關係，部分應證了Dollimore之觀點，顯示臺灣電視劇中的社會關係、價值體系與意識型態基本上都只是用來強化社會秩序與安定。

Dollimore的辯證雖然極具說服力，但又無須假設每位敘事者的每部電視劇都須對國家、社會秩序充滿韃伐之聲。電視劇除了娛樂功能外，一定會再現敘事者與電視製播單位所共同認可的價值觀念及意識型態，因而可說是文化與經驗累積出來的結果。電視劇可能完全支持現有主宰性意識型態，但也可能以寓言性質出現，在故事與論述的包裹下顯現革命性的反叛思潮：可能是除舊布新，可能是建設性地恢復傳統觀念與舊有體制,當然也可能完全是幻覺或理想，均視敘事者所欲建構的故事內容而定。

無論是敘事者有意地利用電視劇建構積極意義，或利用電視劇反映人文情懷與哲思，都可顯現電視劇與社會的緊密聯繫。有時候，電視劇會與社會動脈脫節（如臺灣電視劇中的神怪劇），情節虛構而角色偏頗,但劇中人物的生活方式與人生態度卻不能脫離實質社會。為了引起觀眾的情緒反應與興趣，劇中主要人物往往具有理想的無私、聰慧、溫和人格，或是傳統意識型態教化下所認為「應該是這樣」的性情。在精神上，善良人物是智慧與理性的象徵；在行為上，

他是無我與奉獻的表率。這種具現在人物身上的「善」，應該就是傳播學者Barker (1988), Fiske & Hartley (1992)，與Gerbner (1970)等人所言，電視戲劇節目刻意地反映著表象下被器重的社會價值。

此外，Matelski (1999:1)指出，「電視以平庸將我們聯合起來，提供給對世界的單向看法，把每件事情都單純化，所以即使是最樸實的人也能聽到訊息」。嚴格來說，電視劇提供了「假的」歷史、「假的」藝術，但是這些假的歷史、藝術對觀眾來說從來就不是問題。每天等著看下一集電視連續劇的觀眾不過是一群有空要聽故事的人，有誰不愛聽故事，尤其是好聽的故事？電視劇的對白像是聊天、話家常、閒言閒語。人們明知讀書、藝術、創作、社會服務都是更好的生活方式，但是聊天或話家常卻也是不可或缺的現實生活。

偉大戲劇家J. Grotowski曾說，戲劇製作沒有虛構可言，均是發生在觀眾周遭的真實人生；或者，電視劇的虛構故事就是人生現實中極為真實的部分；敘事者下筆豈可不慎？

第三節　尾聲

英國在十七世紀國協時期(Commonwealth)曾一度關閉倫敦劇院，因為執政者認為戲劇對百姓有害——戲劇不僅虛構，且是一片謊言，充滿了腐敗與色情，不適宜於任何人觀賞或喜好(Inglis, 1990:135)。

實際上，電視劇敘事因為謊言、性、暴力而被禁止時有所聞，並非新鮮事情。臺灣官方（新聞局、早期國民黨文工會、警總）以電視劇劇情與傳統道德不合或對政權現實不利而隨意剪上幾段，也曾是十幾年前經常發生的真事。不過，Tulloch (1990:173)提示，無論在那個民主社會，電視劇內容仍然由社會管理階層與經濟菁英分子負責製作，而這些人當然可以清楚分辨媒介（尤其是電視劇）究

屬休閒娛樂產品或是一般市民的藝術文化教育。

面對這些有形與無形壓力，電視劇敘事者在結局中往往將社會、政治與經濟層面的真實衝突替換為具備完美結局的烏托邦，因而暫時「封閉」了大眾所期盼看到的真情流露。電視劇的最大「慘劇」莫過於此，而黃金時段的節目製作總將營收考量放在品質之前，顯然更是電視劇持續最久的「悲劇」。

從國外到國內，已有愈來愈多的研究者開始思索與社會結構相關的電視劇議題。⓫依據Mumby (1993)，社會真實不是自然形成，而是敘事、權力結構、社會文化三者相互影響、相互補充的結果。英國著名導演P. Brooks亦說，人類生命不斷與敘事糾葛，我們說的故事均回頭「再造」生命（引自Nash, 1994:7）。真實生活、歷史、人類的自我、虛構的故事，這些都在現實生活中糾纏一起，也都透過電視劇的演出影響現實生活。

誠如Kaminsky (1991:3)所言，電視劇的根源不僅在文學與各式藝術中，而是深植於文化；情節中所演述的情境背景也都產生或轉化於社會傳統。電視劇透過故事與論述表現人們普遍意志，向我們說明現代社會的迷思，顯示大眾認知結構中對故事的理解與期待。個人記憶、社會記憶與歷史記憶在故事中彼此交融，相互影響，也共同重建對方的價值及意義。在敘事者編撰、論述與觀眾解讀故事時，的確難以分辨何者產自個人，何者源自社會、歷史。故事是意義的泉源而非眼見現實，在意義層次上，人們經驗著情緒、希望、危機與勝利，但是這些沒有一樣「真正發生」；真正發生的只是故事

⓫　如有關 "M*A*S*H (Reiss, 1980)"、"Dallas (Ang, 1985)"、"Cheers (Deming & Jenkins, 1991)"、 "The Bill Cosby Show (Real, 1991)"等電視劇之研究，以及國內對鄉土劇〈臺灣演藝〉（嫣定麗，1998）、日本劇〈阿信〉（林芳玫，1996）、歷史劇〈包青天〉（蔡琰，1996）、瓊瑤劇〈梅花三弄〉（林芳玫，1994）之探討皆屬。

與論述——既是敘事者的商業活動，也是文本的象徵符號遊戲，更是觀眾精神世界的冒險與奇遇。

電視劇敘事像一本書，教導兒童新奇世界的長相，也影響成人對人物、風俗、道德的認知。從故事的角度，電視劇敘事滿足觀眾聽故事、看表演的需求，填補觀眾精神層面的缺憾。當人們無暇親近歷史或藝術，無法鑑賞生活中的美與善，或甚至無緣在真實生活中找到真正的英雄、美人時，電視劇就是一個最便利的替換品。觀眾在電視劇中所獲得的並非歷史、數字、或科學資訊，卻是生活中人際互動及為人處世的態度，包括對社會的關懷、對美的認知以及對人性的詮釋。

如今，臺灣社會已經打破戒嚴時期諸多禁忌，社會語言政策寬鬆，政治活動多元，婦女問題受到注視。在酷哥辣妹開創著科技文明的新時代，電視劇多藉著描繪過去歲月所潛藏的政治、外交、內政、警務、公安陰影，在想像出來的虛構愛情、親情、復仇、作惡故事裡描寫悲歡離合，卻忽略提供觀眾智性成長的機會。

在不干涉創作，不壓制多元社會的前提下，電視劇內涵、品質與意義的問題要如何受到社會重視？敘事者要如何善盡Swain (1982)所言，滿足人類亂世中追求理則與秩序的職責？電視劇如何「匡正」、「扭曲」社會所存在的問題？「匡正」的標準在哪裡？虛構敘事遊戲的範圍在哪裡？

當人類複雜的心理活動無法用嚴格實徵分析證明，並不代表這些活動根本不存在或不能研究。學界可以嘗試發展特定敘事方法分析觀眾心理供敘事者參考，以免電視劇內容情節總是不斷實驗故事和論述的被接受性；一旦實驗成功，又一窩蜂搶製相同的電視劇，直到觀眾倒盡胃口。

許多借自國外的傳播理論過去曾受到研究者重視，試圖解釋臺灣電視傳播的現象與戲劇敘事方針，但尚少見將電視劇理論落實在

本土研究。未來有必要探討電視劇之整體布局規則（或生態觀），繼續思索觀眾與作品在審美因果關係上的角色與影響。

有關電視劇研究的理論與方法也應再予反思，研究目的與對象可從較為傳統的內容呈現，走向對社會思想系統的探索。如本章稍前所引之廖炳惠，曾結合Dollimore對劇場藝術的主張，呼籲學者結合歷史背景、理論方法、作品分析，以解釋文藝作品與社會相互推動的過程，就可做為電視劇研究者的借鏡。

但是臺灣電視劇敘事理論不能就此窮盡，有關電視劇製作的週邊情境在本書也尚未有篇幅討論。現代敘事理論大多定位在文學及修辭領域，較為實用性的研究則多關注結構問題或敘事者與觀眾在文本中所扮演的相對位置(Chambers, 1994:17)。未來有待發掘的研究面向還有很多，如除上述有關電視劇生態的系統因素外，有關電視劇之歷史檔案與變革亦應受到重視。

Cortazzi (1990)指出，敘事是一種明顯的心靈行為，可藉此看見內心世界與心靈運作的方式。電視劇不只是用視聽符號的手法重講一個已經聽過的老故事，也讓我們透過再述故事看見自己在這個年代的精神生活和物質文化。電視劇記錄著社會大眾感到興趣的題材，顯現著社會大眾的審美觀，也顯現著人們的價值意識。

這本書從敘事和戲劇傳播角度解析電視劇的故事結構和傳播本質，也討論接收與詮釋的問題。不過，電視劇並非簡單或立即可解的習題，如其製作或社會互動等議題均尚待發掘與整理。本書只能做為研究起點，離我們對電視劇敘事的全盤了解還有一段長遠距離。

參考書目

中文部分

丁洪哲(1989)：〈論歷史劇之人物塑造〉。《復興崗學報》，第42期，頁361–377。

丹青藝叢編委會編(1987)：《當代美學論集》。臺北：丹青。

文泉(1973)：〈從各時代的戲劇發展去認識戲劇類型〉。《世新學報》，第2期，頁37–46。

方光珞(1975)：〈什麼是喜劇？什麼是悲劇？〉。《中外文學》，第4卷第1期，頁143–161。

牛慶福(1981)：《由電視劇看中國婦女角色的變遷》。國立政治大學新聞研究所碩士論文。

王宜燕、戴育賢譯(1994)：《文化分析》。臺北：遠流。

王汎森(1993)：〈歷史記憶與歷史：中國近代史事為例〉。《當代》雜誌，第91期，頁40–49。

王明珂(1993)：〈集體歷史記憶與族群認同〉。《當代》雜誌，第91期，頁6–19。

Philip Lee／王姝瑛(1998)：〈八點檔誰在看？〉。《廣告》雜誌，5月份，頁148–150。

王淑雯(1994)：《大河小說與族群認同——以台灣人三部曲、寒夜三部曲、浪淘沙為焦點的分析》。國立臺灣大學社會學研究所碩士論文。

王朝聞(1981)：《美學概論》。臺北：谷風。

王夢鷗譯(1992)：《文學論——文學研究方法論》。臺北：志文。

田士林(1974)：〈略談中國戲劇劇本的主題與情節〉。《世新學報》，第3期，頁64-80。

石光生譯(1986)：《現代劇場藝術》。臺北：書林。

朱光潛(1958)：《談文學》。香港：太平洋圖書。

朱光潛(1994)：《談美》。臺北：書泉。

吳永昌譯(1987)：《意識型態》。臺北：遠流。

壯春雨(1989)：《電視劇學通論》。北京：中國廣播電視出版社。

宋穎鶯(1993)：〈電視劇的反省——走出電視劇的加工業〉。《文訊》雜誌，第52期，頁18-19。

李心峰等譯(1990)：《美學的研究方法》。北京：文化藝術。

李安君(1999)：〈奪情花最高指導原則：變態〉。《中國時報》影劇版，6月17日。

李幼蒸(1994)：《結構主義和符號學》。臺北：久大。

李曼瑰(1968)：《編劇的藝術》。臺北：三一戲劇研究社。

李澤厚編(1987)：《審美心理描述》。臺北：漢京。

汪祖華(1954)：《文學論》。臺北：中央文物供應社。

周正泰譯(1989)：《現象學與文化批評》。臺北：結構。

易智言譯(1994)：《電影編劇新論》。臺北：遠流。

邱澎生譯(1993)：〈阿伯瓦克與集體記憶〉。《當代》雜誌，第91期，頁20-39。

林芳玫(1994)：〈觀眾研究初探：由「梅花三弄」談文本、解讀策略、與大眾文化意識型態〉。《新聞學研究》，第49期，頁123-155。

林芳玫(1996)：《女性與媒體再現——女性主義與社會建構論的觀點》。臺北：巨流。

林國源譯(1985)：《現代戲劇批評》。臺北：聯鳴。

林豐盛(1978):《刻板印象、人格特質與媒介使用之關連性——「根」影集的效果研究》。國立政治大學新聞研究所碩士論文。

俞建章、葉舒憲(1992):《符號: 語言與藝術》。臺北: 久大。

姜龍昭(1988):《戲劇編寫概要》。臺北: 五南。

姚一葦(1973):《詩學箋註》。臺北: 國立編譯館。

姚一葦(1988):《藝術的奧秘》。臺北: 開明。

姚一葦(1989):《欣賞與批評》。臺北: 聯經。

姚一葦(1992):《戲劇原理》。臺北: 書林。

胡耀恆譯(1989):《世界戲劇藝術的欣賞——世界戲劇史》。臺北: 志文。

范淑娟(1991):《兒童電視收視行為與職業性別刻板印象之關連性研究》。國立政治大學新聞研究所碩士論文。

孫惠柱(1993):《戲劇的結構》。臺北: 書林。

孫隆基(1990):《中國文化的「深層結構」》。臺北: 唐山。

徐士瑚譯(1985):《西歐戲劇理論》。北京: 中國戲劇。

徐鉅昌(1982):《電視原理與實務》。臺北: 臺北新聞記者公會。

翁秀琪(1993):〈閱聽人研究的新趨勢——收訊分析的理論與方法〉。《新聞學研究》，第47期，頁1–16。

高辛勇(1987):《形名敘事學》。臺北: 黎明。

高宣揚(1994):《結構主義》。臺北: 遠流。

張榮芳、戴寶村、胡昌智(1988):〈歪曲、荒誕的電視歷史劇〉。《中國論壇》，第317期，頁31–39。

張錦華(1992):〈電視與文化研究〉。《廣播與電視》，第1卷第1期，頁1–13。

張錦華(1994):《媒介文化、意識型態與女性》。臺北: 正中。

張覺明(1992):《電影編劇》。臺北: 揚智。

梅長齡(1989):《電視的原理與製作》。臺北: 黎明。

陳秉璋、陳信木(1993)：《藝術社會學》。臺北：巨流。

陸潤堂(1984)：《電影與文學》。臺北：中國文化大學。

曾西霸譯(1993)：《實用電影編劇技巧》。臺北：遠流。

曾永義(1977)：《中國古典戲劇論集》。臺北：聯經。

童道明編(1993)：《戲劇美學》。臺北：洪葉。

黃新生(1992)：《媒介批評》。臺北：五南。

黃新生譯(1994)：《媒介分析方法》。臺北：遠流。

馮幼衡(1978)：《武俠小說讀者心理需要之研究》。國立政治大學新聞研究所碩士論文。

楊大春(1996)：《後結構主義》。臺北：揚智。

楊恩寰(1993)：《審美心理學》。臺北：五南。

楊語芸譯(1994)：《心理學概論》。臺北：桂冠。

萬道清(1991)：《電視節目製作與導播》。臺北：水牛。

葉長海(1990)：《戲劇發生與生態》。臺北：駱駝。

葉長海(1991)：《當代戲劇啟示錄》。臺北：駱駝。

董之林譯(1994)：《接受美學理論》。板橋：駱駝。

廖炳惠(1990)：《形式與意識型態》。臺北：聯經。

臺益堅(1988)：〈喜劇中的世界〉。《中外文學》，第16卷第9期，頁113–122。

趙滋蕃(1988)：《文學原理》。臺北：東大。

齊隆壬(1992)：《電影符號學》。臺北：書林。

嫣定麗(1998)：《歷史與台灣人之再現：「台灣演義」》。淡江大學大眾傳播研究所碩士論文。

劉大基譯(1991)：《情感與形式》。臺北：商鼎。

劉文周(1984)：《編劇的藝術》。臺北：光啟。

劉平君(1996)：《解讀漫畫城市獵人中的女性意涵》。國立政治大學新聞研究所碩士論文。

劉菁菁(1987):《電視戲劇節目描述的人際衝突及其疏解之研究》。國
　　立政治大學新聞研究所碩士論文。

劉幼琍(1994):《好節目的認定及電視時段的分配研究報告》。臺北:
　　電視文化研究委員會。

劉曉波(1989):《悲劇・審美・自由》。臺北: 風雲時代。

滕守堯(1987):《審美心理描述》。臺北: 漢京。

蔡琰(1994):《電視戲劇節目聯繫解釋與社會化功能》。國科會專題研
　　究計畫。

蔡琰(1995): 《電視戲劇類型與公式分析》。 國科會專題研究計畫報
　　告。

蔡琰(1996a):《電視歷史劇價值系統與社會意識分析》。臺北: 電研
　　會。

蔡琰(1996b): 〈古裝電視劇訊息公式〉。《政大學報》, 第72期, 頁1-
　　36。

蔡琰(1997a): 〈電視時裝劇類型與情節公式〉。《中華傳播研究集刊》,
　　創刊號。

蔡琰(1997b): 〈消音的傳奇──電視古裝劇價值認同的啟示〉。《新聞
　　學研究》, 第56期, 頁85-104。

蔡琰(1998): 《鄉土劇性別及族群刻板意識分析》。 臺北: 電研會。

蔡琰(1999):〈大學生電視劇審美體驗試析〉。《廣播與電視》,第14集,
　　頁111-138。

蔡琰／臧國仁(1999): 〈新聞敘事結構: 再現故事的理論分析〉。《新
　　聞學研究》, 第58集, 頁1-28。

賴光臨(1984):《政令宣傳與媒體效用之調查研究》。行政院新聞局專
　　題研究。

顏元叔(1960):《文學的玄思》。臺北: 驚聲文物。

羅文坤(1976):《不同暴力程度電視節目對不同焦慮程度及電視暴力

接觸程度國中學生在暴力程度上的差異》。國立政治大學新聞研究所碩士論文。

羅慧雯(1998)：〈社會型態的生活視窗——連續劇與真實〉。《中央日報》，12月27日，第19版。

蘇雍倫(1993)：〈對三台演藝生態的觀察〉。《文訊》雜誌，第52期，頁22-24。

欒棟／關寶艷(1990)：《美學》。臺北：遠流。

英文部分

Allen, R. C. (1987). The guiding light: Soap opera as economic product and culture document. In H. Newcomb (Ed.). *Television: The Critical View.* (4th Ed.). NY: Oxford University.

Allen, R. C. (1992) (Ed.). *Channels of Discourse—Television and Contemporary Criticism.* Chapel Hill: The University of North Carolina Press.

Allen, S. (1998). News from NowHere: Televisual news discourse and the construction of hegemony. In A. Bell, & P. Garrett (Eds.). *Approaches to Media Discourse.* Oxford: Blackwell.

Ang, I. (1985). *Watching Dallas.* London: Routledge.

Ang, I. (1991). *Watching Dallas: Soap Opera & The Melodramatic Imagination.* London: Routledge.

Armer, A. (1988). *Writing the Screenplay.* Belmont, CA: Wadsworth.

Armes, R. (1994). *Action & Image—Dramatic Structure in Cinema.* Manchester: Manchester University Press.

Aston, E. & Savona, G. (1991). *Theater as Sign-System: A Semiotics of Text and Performance.* London: Routledge.

Austin, J. (1972) (Ed.). *Popular Literature in America.* Bowling Green,

Ohio: Bowling Green University Press.

Babinowitz, P. (1996). Truth in fiction: A reexamination of audiences. In D. H. Richter (Ed.). *Narrative Theory.* White Plains, NY: Longman.

Bal, M. (1997). *Narratology: Introduction to the Theory of Narrative.* Toronto: University of Toronto.

Bandura, A. (1971). *Social Learning Theory.* NY: General Learning Press.

Barker, D. (1988). It's been real: Forms of television representation. *Critical Studies in Mass Communication.* 5:1: 42–56.

Barthes, R. (1996). Introduction to the structural analysis of narratives. In S. Onega & T. A. G. Landa (Eds.). *Narratology: An Introduction.* London: Longman.

Ben Chaim, D. (1984). *Distance in the Theater: The Aesthetics of Audience Response.* Ann Arber, Michigan University Research.

Berger, A. A. (1992). *Popular Culture Genre: Theories and Texts.* Newbury Park, CA: Sage.

Berger, A. A. (1997). *Narratives in Popular Culture, Media, and Everyday Life.* Thousand Oaks: Sage.

Berger, P. & Luckmann, T. (1967). *The Social Construction of Reality —A Treatise in the Sociology of Knowledge.* Garden City, NY: Doubleday.

Berkenkotter, C. & Huckin, T. N. (1995). *Genre Knowledge in Disciplinary Communication—Cognition/Culture/Power.* Hillsdale, NJ: Lawrence Erlbaum Associate.

Biocca, F. A. (1988). Opposing conceptions of the audience. In J. Anderson (Ed.). *Communication Yearbook 11.* Newbury Park, CA:

Sage.

Blum, R. A. (1995). *Television and Screen Writing—From Concept to Contract.* (3rd Ed.). Boston: Focal.

Bordwell, D. (1989). *Making Meaning: Inference and Rhetoric in the Interpretation of Cinema.* Cambridge, MA: Harvard University Press.

Bouson, J. B. (1989). *The Empathic Reader: A Study of the Narcissistic Character and the Drama of the Self.* Amherst: University of Massachusetts.

Brown, W. J. & Cody, M. J. (1991). Effects of a prosocial television soap opera in promoting women's status. *Human Communication Research, 18(1):* 114–142.

Burke, K. (1989). *On Symbols and Society.* J. R. Gusfield (Ed.). Chicago: The University of Chicago Press.

Burwick, F. (1991). *Illusion and the Drama—Critical Theory of the Enlightenment and Romantic Era.* University Park: The Pennsylvania State University.

Butler, J. G. (1994). *Television: Critical Methods and Application.* Belmont, CA: Wadsworth.

Cantor, M. G. & Cantor, J.M. (1992). *Prime-Time Television.* Newbury Park, CA: Sage.

Carey, J. W. (1988). *Media, Myth, and Narratives. Television and the Press.* CA: Sage.

Carlisle, J. & Schwarz, D. R. (1994) (Eds.). *Narrative and Culture.* Athens: University of Georgia Press.

Cartmell, D. et al. (1997). *Trash Aesthetic—Popular Culture and Its Audience.* London: Pluto.

Catron, L. (1984). *Writing, Producing and Selling Your Play.* Englewood Cliffs, NJ: Prentice-Hall.

Cawelti, J. G. (1976). *Adventure, Mystery, and Romance.* Chicago: The University of Chicago Press.

Chamberlain M. & Thompson, P. (1998). *Narrative and Genre.* London: Routledge.

Chambers, R. (1994). Strolling, touring, cruising: Counter–disciplinary narratives and the loiterature of travel. In C. Nash (Ed.). *Narrative in Culture—The Uses of Storytelling in the Sciences, Philosophy, and Literature.* London: Routledge.

Chatman, S. B. (1978). *Story and Discourse: Narrative Structure in Fiction and Film.* Ithaca, NY: Cornell University.

Chatman, S. B. (1991). *Coming to Terms: The Rhetoric of Narrative in Fiction and Film.* NY: Cornell University.

Comstock, G. (1991). *Television in America.* Newbury Park, CA: Sage.

Comstock, J. & Stzyzewski, K. (1989). Prosocial and Antisocial Interaction on Television: Conflict and Jealousy on Prime Time. Paper presented at the Annual Meeting of the Speech Communication Association. 75th, San Francisco, Ca, November 18–21.

Cook, G. (1992). *The Discourse of Advertising.* London: Routledge.

Cortazzi, M. (1993). *Narrative Analysis.* London: Falmer.

Cragan, J. F. & Shields, D. C. (1995). *Symbolic Theories in Applied Communication Research—Bormann, Burke and Fisher.* Cresskill, NJ: Hampton.

Crane, D. (1992). *The Production of Culture: Media and the Urban Art.* Newbury Park, CA: Sage.

Culler, J. (1975). *Structuralist Poetics—Structuralism, Linguistics and*

the Study of Literature. Itheca, NY: Cornell University Press.

Curti, L. (1998). Female Stories, Female Bodies: Narrative, Identity and Representation. London: MacMillan.

de Fleur, M. (1964). Occupational roles as portrayed on television. Public Opinion Quarterly. 28: 57–74.

Deming, C. J. & Jenkins, M. M. (1991). Bar Talk: Gender Discourse in Cheers. In L.R. vande Berg, & L. A. Wenner (Eds.). Television Criticism. NY: Longman.

Derrida, J. (1980). The Archeology of the Frivolous: Reading Condillac. Pittsburgh: Duquesne University Press.

DeWerth-Pallmeyer, D. (1997). The Audience in the News. Mahwah, NJ: Lawrence Erlbaum Associates.

Dominick, J. & Rouch, G. (1992). The image of women in network TV commercials. Journal of Broadcasting. 16: 259–265.

Donahue, T. J. (1993). Structures of Meaning—A Semiotic Approach to the Play Text. Rutherford: Fairleigh Dickinson University Press.

Dukore, B. F. (1974)(Ed.). Dramatic Theory and Criticism. NY: Holf Rinehart & Winston.

Esslin, M. (1991). Drama as Communication. In A. A. Berger (2nd Ed.). Media USA—Process and Effect. NY: Longman.

Fairclough, N. (1995a). Critical Discourse Analysis: The Critical Study of Language. London: Longman.

Fairclough, N. (1995b). Media Discourse. London: Edward Arnold.

Fairclough, N. (1998). Political discourse in the media: An analytical framework. In A. Bell & P. Garrett (Eds.). Approaches to Media Discourse. Oxford: Blackwell.

Feuer, J. (1987). Genre study and television. In R. C. Allen (Ed.). Chan-

nel of Discourse. Chapel Hill: The University of North Carolina Press.

Fisher, W. R. (1987). *Human Communication as Narration: Toward a Philosophy of Reason, Value, and Action*. Columbia: University of South Carolina.

Fishwick, M. W. (1985). *Seven Pillars of Popular Culture*. Westport, CN: Greenwood.

Fiske, J. (1984). Popularity and ideology: A structuralist reading of Dr. Who. In W. D. Rowland Jr. & B. Watkins (Eds.). *Interpreting Television: Current Research Perspectives*. Newbury Park, CA: Sage.

Fiske, J. (1991). *Television Culture*. London: Routledge.

Fiske, J. (1994). Television Pleasures. In D. Graddol, & O. Boyd-Barrett (Eds.). *Media Texts, Author and Readers: A Reader*. Clevedon: Multilingual Matters LTD.

Fiske, J. & Hartley, J. (1992). *Reading Television*. London: Routledge.

Florin, A. (1996). Narratology & the study of the narrating instance. In C. Wahlin (Ed.). *Perspectives on Narratology—Papers from the Stockholm Symposium on Narratology*. Berlin: Peter Lang.

Frye, N. (1957). *Anatomy of Criticism: Four Essays*. Princeton: Princeton University Press.

Garrett, P. & Bell, A. (1998). Media and discourse: A critical overview. In A. Bell & P. Garrett (Eds.). *Approaches to Media Discourse*. Oxford: Blackwell.

Genette, G. (1980). *Narrative Discourse: An Essay in Method*. Ithaca, NY: Cornell University Press.

Genette, G. (1988). *Narrative Discourse Revisited*. Ithaca, NY: Cornell University Press.

Geraghty, C. (1991). *Women and Soap Opera.* Cambridge: Polity.

Gerbner, G. (1970). Culture indicators: The case of violence in TV drama, *Annals of The American Association of Political & Social Science.* 338: 69–81.

Gombrich, E. H. (1960). *Art and Illusion: A Study in the Psychology of Pictorial Representation.* Princeton: Princeton University Press.

Gerbner, G.; Gross, L.; Morgan, M. & Signorielli, N. (1980). The "mainstreaming" of America: Violence profile No. 11. *Journal of Communication.* 30: 10–29.

Gerbner, G.; Gross, L.; Morgan, M. & Signorielli, N. (1986). Living with television; the dynamics of the cultivation process. In J. Bryant & D. Zillman (Eds.). *Perspectives on Media Effects.* Hillsdale, NJ: Erlbaum.

Graddol, D. & O. Boyd-Barrett (1994) (Eds.). *Media Texts, Author and Readers: A Reader.* Clevedon: Multilingual Matters LTD.

Grant, B. K. (1986) (Ed.). *Film Genre Reader.* Austin: University of Texas Press.

Greene, R. S. (1956). *Television Writing: Theory and Technique.* NY: Harper & Brothers.

Grodal, T. (1997). *Moving Pictures—A New Theory of Film Genres, Feelings, and Cognition.* Oxford: Clarendon.

Hall, S. (1994). Encoding/decoding. In D. Graddol, & O. Boyd-Barrett (Eds.). *Media Texts, Author and Readers: A Reader.* Clevedon: Multilingual Matters LTD.

Hawes, W. (1986). *American Television Drama.* University Park: The University of Alabama Press.

Head, S. (1954). Content analysis of television programs. *Quarterly of*

Film, Radio, & Television. 9(2): 174–194.

Herman, L. (1974). *A Practical Manual of Screen Playwriting.* NY: The New American Library Inc.

Herman, V. (1995). *Dramatic Discourse—Dialogue as Interaction in Plays.* London: Routledge.

Hodge, R. & Kress, G. (1993). *Language as Ideology.* London: Routledge.

Inglis, F. (1990). *Media Theory: An Introduction.* Oxford: Basil Blackwell.

Irwin-Zarecka, I. (1994). *Frames of Remembrance—The Dynamics of Collective Memory.* New Brunswick, NJ: Transaction.

Iser, W. (1974). *The Implied Reader—Patterns of Communication in Prose Fiction from Bunyan to Beckett.* Baltimore, MA: Johns Hopkins University.

Iser, W. (1978). *The Act of Reading: A Theory of Aesthetic Response.* Baltimore, MA: Johns Hopkins University Press.

Issacharoff, M. (1989). *Discourse as Performance.* Stanford: Stanford University.

Jacobs, R. N. (1996). Producing the news, producing the crisis: narrativity, television and news work. *Media, Cultural and Society.* 18: 373–397.

Jauss, H. R. (1982). Theory of genres and medieval literature. In *Toward an Aesthetic of Reception.* Trans. by T. Bahti. Minneapolis: University of Minnesota Press.

Jauss, H. R. (1982). *Toward an Aesthetic of Reception.* Minneapolis: University of Minnesota Press.

Jensen, K. B. (1991). Reception analysis: Mass communication as the

social production of meaning. In K. B. Jensen & N. W. Jankowski (Eds.). *A Handbook of Qualitative Methodologies For Mass Communication Research.* London: Routledge.

Kaminsky, S. M. (1985). *American Film Genres: Approaches to a Critical Theory of Popular Film.* Dayton, OH: Pflaun.

Kaminsky, S. M. (1991). *American Film Genres.* (2nd Ed.). Chicago: Nelson-Hall.

Kittler, F. (1997). Media and drug in Pynchon's Second World War. In J. Tabbi & M. Wutz (Eds.). *Reading Matters.* Ithaca, NY: Cornell University.

Klinger, B. (1986). "Cinema/Ideology/Criticism" Revisited: The Progressive Genre. In B. K. Grant (Ed.). *Film Genre Reader.* Austin: University of Texas Press.

Kozloff, S. (1992). Narrative Theory and Television. In *Channels of Discourse—Television and Contemporary Criticism.* Chapel Hill: The University of North Carolina Press.

Lichter, S. R., Lichter, L. S. & Rothman, S. (1994). *Prime Time—How Television Portrays American Culture.* Washington, DC: Regnery.

Lipsitz, G. (1990). *Time Passages—Collective Memory and American Popular Culture.* Minneapolis: University of Minnesota.

Livingstone, S. M. (1988). Why people watch soap opera: An analysis of the explanation of British viewers. *European Journal of Communication.* 3 (1): 55–80.

Lounsberry, B. *et al.* (1998) (Eds.). *The Tales We Tell: Perspectives on the Short Story.* Westport, Conn.: Greenwood Press.

Martin, J. R. (1997). Analyzing genre: Functional parameters. In F. Christie & J. R. Martin (Eds.). *Genre and Institutions: Perspectives*

in the Workplace and School. London: Cassell.

Martin, W. (1986). *Recent Theories of Narrative*. Ithaca, NY: Cornell University Press.

Matelski, M. J. (1999). *Soap Operas Worldwide: Cultural and Serial Realities*. Jefferson, NC: McFarland & Company.

Mathews, R. (1997). *Fantasy—The Liberation of Imagination*. New York: Twayne.

McQuail, D. (1997). *Audience Analysis*. Thousand Oaks, CA: Sage.

Metallinos, N. (1996). *Television Aesthetics*. Concordia University, Canada.

Meyrowitz, J. (1985). *No Sense of Place: The Impact of Electronic Media on Social Behavior*. Oxford: Oxford University Press.

Miller, W. (1998). *Screenwriting for Film and Television*. Boston: Allyn & Bacon.

Monoco, J. (1977). *How to Read a Film: The Art, Technology, Language, History and Theory of Film and Media*. NY: Oxford University Press.

Morley, D. & Silverstone, R. (1991). Communication and context: ethnographic perspectives on the media audience. In K. B. Jensen & N. W. Jankowski (Eds.). *A Handbook of Qualitative Methodologies For Mass Communication Research*. London: Routledge.

Moyers, B. (1999). Of myth and men, *Time*. April 26: pp. 90–94.

Mumby, D. K. (1993)(Ed.). *Narrative and Social Control*. Newbury Park, CA: Sage.

Nakagawa, G. (1993). Deformed subjects, docile bodies: Disciplinary practices and subject-constitution in stories of Japanese-American internment. In D. K. Mumby (Ed.). *Narrative and Social Control*.

Newbury Park, CA: Sage.

Nash, C. (1994). (Ed.). *Narrative in Culture—The Uses of Storytelling in the Sciences, Philosophy, and Literature.* London: Routledge.

Neale, S. (1992). *Genre.* England: Jason Press.

Newcomb, H. (1974). *TV: The Most Popular Art.* NY: Doubleday.

Newton, A. Z. (1995). *Narrative Ethics.* Cambridge: Harvard University Press.

Novitz, D. (1987). *Knowledge, Fiction & Imagination.* Philadelphia: Temple University.

O'Donnell, H. (1999). *Good Times, Bad Times—Soap Opera and Society in Western Europe.* London: Leicester University.

Onega, S. & Landa, T. A. G. (1996) (Eds.). *Narratology: An Introduction.* London: Longman.

O'Neill, P. (1994). *Fictions of Discourse: Reading Narrative Theory.* Toronto: University of Toronto.

O'Toole, J. (1992). *The Process of Drama.* London: Routledge.

Phelan, J. (1994). *Narrative as Rhetoric—Technique, Audience, Ethics, Ideology.* Columbus: Ohio State University Press.

Phelan, J. (1996). Functions of character. In D. H. Richter (Ed.). *Narrative Theory.* White Plains, NY: Longman.

Phelan, J. & Rabinowitz, P. J. (1994)(Eds.). *Understanding Narrative.* Columbus: Ohio State University Press.

Prince, G. (1996). Remarks on narrativity. In C. Wahlin (Ed.). *Perspectives on Narratology—Papers from the Stockholm Symposium on Narratology.* Berlin: Peter Lang.

Propp, V. (1994). *Morpoology of the Folktale.* (2nd Ed.). Austin: University of Texas Press.

Real, M. R. (1990). *Super Media—A Cultural Studies Approach.* Newbury Park, CA: Sage.

Real, M. R. (1991). Bill Cosby and Recoding Ethnicity. In L. R. vande Berg & L. A. Wenner (Eds.). *Television Criticism.* NY: Longman.

Real, M. R. (1996). *Exploring Media Culture—A Guide.* Thousand Oaks, CA: Sage.

Reiss, D. S. (1980). *M*A*S*H.* Indianapolis, IN: Bobbs-Merrill.

Robins, K. & Webster, F. (1984). Today's television and tomorrow's world. In L. Masterman (Ed.). *Television Mythologies.* London: Comedia Publication Group.

Roeh, I. (1989). Journalism as storytelling, coverage as narrative. *The American Behavior Scientist.* 33 (2): 162–168.

Root, R. L. Jr. (1987). *The Rhetorics of Popular Culture.* NY: Greenwood.

Rose, B. G. (1985) (Ed.). *TV Genres—A Handbook and Reference Guide.* Westport, CN: Greenwood.

Rosenberg, C. B. (1998). Forward. In R. M. Jarvis & P. R. Joseph (Eds.). *Prime Time Law—Fictional Television as Legal Narrative.* Durham, NC: Carolina Academic.

Rosmarin, A. (1985). *The Power of Genre.* Minneapolis: University of Minnesota Press.

Rothery, J. & Stenglin, M. (1997). Entertaining and instruction: Exploring experience through story. In F. Cristie & J. R. Martin (Eds.). *Genre and Institutions.* London: Cassell.

Rowe, J. C. (1994). Spin—off: The rhetoric of television and postmodern memory. In J. Carlisle, & D. R. Schwarz (Eds.). *Narrative and Culture.* Athens: University of Georgia Press.

Scholes, R. & Kellogg, R. (1971). *The Nature of Narrative.* London: Oxford University.

Seggar, J. & Wheeler, P. (1973). The world of work on television: Ethic & set representation in TV drama, *Journal of Broadcasting* 17: 201–214.

Selby, K. & Cowdery, R. (1995). *How to Study Television.* London: MacMillan.

Seldes, G. (1950). *The Great Audience.* Westport, CN: Greenwood Press.

Smith, B. H. (1981). Narrative Versions, Narrative Theories. In W. J. T. Mitchell (Ed.). *On Narrative.* Chicago: University of Chicago.

Smitherman-Donaldson, G. & van Dijk, T. A. (1988) (Eds.). *Discourse and Discrimination.* Detroit, MI: Wayne State University Press.

Sobchack, T. (1986). Genre Film: A Classic Experience. In B. K. Grant (Ed.). *Film Genre Reader.* Austin: University of Texas Press.

Stilla, G. F. (1998). *Analyzing Everyday Texts—Discourse, Rhetoric, and Social Perspectives.* Thousand Oaks, CA: Sage.

Swain, D. V. (1982). *Film Scriptwriting—A Practical Manual.* London: Focal.

Symthe, D. (1953). Three years of New York television. *National Association of Educational Broadcasters Monitoring Study.* No. 6, Urbana, Illinois.

Todorov, T. (1976). The origin of genres. Trans. by R. M. Berrong. *New Literary History* 8: 160.

Tolson, A. T. (1996). *Mediations—Text and Discourse in Media Studies.* London: Arnold.

Tulloch, J. (1990). *Television Drama—Agency, Audience and Myth.*

London: Routledge.

van Dijk, T. A. (1993). Stories and racism. In D. K. Mumby (Ed.). *Narrative and Social Control: Critical Perspectives.* Newbury Park, CA: Sage.

van Dijk, T. A. (1997) (Eds.). *Discourse on Structure & Process—Discourse Studies: A Multidisciplinary Introduction.* Vol. 1. London: Sage.

van Dijk, T. A. (1998). Opinions & ideologies in the press. In A. Bell & P. Garrett (Eds.). *Approaches to Media Discourse.* Oxford: Blackwell.

Wahlin, C. (1996) (Ed.). *Perspectives on Narratolog—Papers from the Stockholm Symposium on Narratology.* Berlin: Peter Lang.

White, H. (1981). The value of narrativity in the representation of reality. In W. J. T. Mitchell (Ed.). *On Narrative.* Chicago: University of Chicago.

Wilensky, R. (1983). Story grammars versus story points, *The Behavior and Brain Science.* 6: 579–623.

Witten, M. (1993). Narrative and the Culture of Obedience at the workplace. In D. K. Mumby (Ed.). *Narrative and Social Control: Critical Perspectives.* London: Sage.

Wood, P. H. (1981). Television as Drama. In R. P. Adler (Ed.). *Understanding Television—Essays on Television as a Social and Cultural Force.* NY: Praeger.

Wright, C. R. (1975). *Mass Communication: A Sociological Perspective.* (2 nd Ed.). NY: Random House.

Wright, E. A. (1959). *Understanding Today's Theatre: Cinema, Stage, Television.* Englewood Cliffs, NJ: Prentice-Hall.

Wright, E. A. (1972). *Understanding Today's Theatre.* Englewood Cliffs, NJ: Prentice-Hall.

附　錄

故事結構檢查表*

- 故事的懸疑是否始終保持相當強度以使觀眾想知道接下來發生什麼?

- 是否置入足夠的驚訝使故事避免能夠預測?

- 是否處理好基本資訊? 例如誰在什麼時候知道了什麼事情?

- 是否有清楚的開始、中間、結尾?

- 主要故事線是否乾淨、清楚?

- 每一個戲劇動作是否清楚地說故事並且帶出下一個動作?

- 是否一開始就讓觀眾知道故事有關於什麼，並且知道故事將往什麼方向發展?

- 開場是否具有吸引力?

- 開場是否帶出故事背景?

- 如果需要，是否包含一個引發戲劇動作的點或事件?

- 故事是否開始於一個問題、衝突或目標?

- 第一幕中是否已經安排主要腳色上場?

- 戲劇性衝突是否清楚?

- 對立腳色的目標是否清楚?

- 觀眾是否有足夠理由懷疑主角不能完成目標?

- 如果主角不能完成目標，是否安排入一個「不然的話」會有可怕的後果?

- 第一幕和第二幕結尾時是否安排了主要轉折?

- 主角的行為是否推動劇情?

- 故事是否清楚的屬於主角？

- 第二幕經由重複的危機是否能吸引觀眾注意？

- 發展故事的第二幕時是否未偏入支線？

- 所有故事支線是否清楚？

- 主角的生活是否足夠辛苦或困難？

- 故事是否一件事領向另一件事順著邏輯發展？

- 故事是否沒有盲點順利的往下發展？

- 故事是否一直保持衝突和張力？

- 故事發展到中間時，是否安排入發生與解除危機？

- 是否一面保持觀眾興趣一面推展情節？

- 是否有一個強烈的情緒高潮？

- 故事向高潮發展時是否劇情保持持續上升？

- 高潮之前是否需要一個危機？

- 結局是否清楚？

- 劇中要傳達的概念是否清楚？

- 是否寫了一個短而完整的基本故事？

- 基本故事是否包含了要寫的東西？

- 是否試過其他的故事線？例如主角有其他的任務？其他的腳色
 關係和其他的人物內心世界？

- 是否寫了一個完整而有力的故事動作？

- 是否把場次排了出來？

- 是否寫了分景大綱？

- 是否寫了故事處理大綱？

- 所列出的戲劇動作是否足夠寫出腳本？

- 觀眾是否關心故事？

* 引自Miller, 1998:85-86。

三民大專用書書目——新聞

三民大專用書書目——社會

音樂欣賞 (增訂新版)　　　　　　　　陳熙芳　著　　臺灣藝術學院

音樂欣賞　　　　　　　　　　林樹谷　編著

音　樂　　　　　　　　　　　　宮芳辰　著

音　樂 (上)、(下)　　　　　　　宋允瑞　章翁　著
　　　　　　　　　　　　　　　韋林聲